◎◎ 主 编　赵振乾　黄修珠

副主编　刘凤山等

书法鉴赏

中原出版传媒集团
中原传媒股份公司
河南美术出版社
· 郑州 ·

图书在版编目（CIP）数据

书法鉴赏／赵振乾，黄修珠主编；刘凤山等副主编. — 郑州：河南美术出版社，2023.6
ISBN 978-7-5401-6033-3

Ⅰ.①书… Ⅱ.①赵… ②黄… ③刘… Ⅲ.①汉字-书法-鉴赏-中国 Ⅳ.①J292.11

中国版本图书馆CIP数据核字（2022）第232074号

书法鉴赏

主　编　赵振乾　黄修珠
副主编　刘凤山　金玉甫　刘绍伟
　　　　彭　彤　杨庆兴　张雪峰

出 版 人　王广照
选题策划　陈　宁
责任编辑　白立献　李　昂
责任校对　裴阳月
装帧设计　陈　宁　张国友
出版发行　河南美术出版社
　　　　　地址：郑州市郑东新区祥盛街27号
　　　　　邮编：450016
　　　　　电话：（0371）65788152
印　　刷　河南瑞之光印刷股份有限公司
开　　本　889毫米×1194毫米　1/16
印　　张　14
字　　数　125千字
版　　次　2023年6月第1版
印　　次　2023年6月第1次印刷
书　　号　ISBN 978-7-5401-6033-3
定　　价　68.00元

前 言

◇ 赵振乾

古代曾有"操千曲而后晓声，观千剑而后识器"（南朝梁刘勰《文心雕龙·知音》）的说法，强调了博览多识对于艺术鉴赏的重要性。《书法鉴赏》的编著，其目的就是通过对我国古代灿烂辉煌的书法经典进行梳理，再加上简介和赏评，引导青年学子对书法艺术的风格类型有一个较为全面的了解，在欣赏书法艺术的过程中逐步培养高雅的审美境界并获得丰富的审美体验，从而树立个人的书法审美观并由此而进一步指导自己的书法实践。通过这种知行合一的认知实践，对我国古老的书法传统文化有更为深刻的理解和认识，进而产生创造的动力，在实践中创造新的艺术风范以接续正逐步面临隔断的书法文脉。对于青年学生来说，正确的审美观的确立为其今后的艺术实践指明了方向，为继承、发扬书法传统文化奠定了扎实的基础，因此《书法鉴赏》所担负的文化使命是具有历史意义的。

本书的整体架构分为"鉴"和"赏"两个部分，"鉴"是"赏"的理论基础，"赏"是"鉴"的实践平台。"鉴"偏于理论阐释，旨在通过对书法本体内涵及其外延的介绍，使学生准确认识书法的内在规定，从而获取书法欣赏的理论知识。书法之"法"一方面指方法、途径，另一方面指具有限定、规范意义的法则和要求，是一种具有共性意义的规定，是必须遵守的，否则便超出了书法的范畴，丧失了书法艺术的文化属性。当代社会，艺术审美趋于多元，各种意识、思潮充斥其中，很大程度上干扰并混淆了视听，以致"书法是什么，根本要求有哪些"等基本问题，非但一般大众不甚了了，许多专业之人士也言之不详。标准的缺乏或者模糊使书法欣赏和评论也因之充满了浮躁的时代气息。而当代的书法创作在审美标准欠缺的整体环境下，更加缺乏"专业壁垒"，几乎成了人人可以接触学习的大众艺术，加上很多专业书法家在创新意识的鼓动下，忽略了书法本身的要求和规

范，往往使书法创作与传统书法审美评判标准拉开了相当的距离，更加上对西方美术意识的无限度移入和借鉴，导致书法创作愈来愈缺乏内涵而流于形式，因此，形式至上的书法观成了当代盛行的有代表性的艺术主张。艺术欣赏流于表面化和形式化往往是缺少传统文化滋养或是对于传统文化的理解不够深入所致。然而，回顾近四十年书法复兴的发展历程，总的趋向是好的，代有所进是显而易见的，种种的不足也是前进历程中必不可少的组成部分，因此致力优秀文化传播，推动文化进步，不断地重温经典，和经典对话，"赏"的过程和意义便显得非常重要。其重要性通过"鉴"与"赏"的结合得以实现。

具体讲，"鉴"的部分首先是对书法的本体阐述和书法内在要素的介绍，这是对我国古代尤其是唐代书法理论的继承和阐发，有助于准确认识和把握书法的本质属性；其次是从现代艺术理论角度阐述书法艺术和文学、美术、音乐、舞蹈甚至武术等相关门类的"异"与"同"。通过比较，在明确各科艺术之间的相通性之同时，更加注重各个艺术品种自身特点。在相互借鉴的同时，尊重各艺术门类自身的发展规律，保持其赖以存在的本质属性，这是艺术欣赏所必须秉持的正确态度。

"赏"的部分是书法风格史的梳理。大体上按照篆、隶、草、真（楷书）、行的文字学意义上的书体衍变顺序进行。之所以将行书附在最后，是因为行书是本体特征最为模糊的一种书体，甚至有"行书不是一种书体，任何书体写得不严谨，便于施用之方便都可以称为行书"的说法。各个部分以代表性和经典性为原则，力求紧扣作品，引导读者逐步熟悉和掌握书法欣赏的方法和途径，对传统书法经典深入领会，通过养眼而培养眼力，从而在当代多元审美的大环境下不至于丧失审美立场和标准。

严格地说，书法鉴赏是一个审美认知的过程，需要在欣赏过程中培养领悟力，平常所谓的悟性，是先天感知能力和后天审美经验的结合。古人曾说过"诗无达诂"，同样，对于一件书法作品，再优美的赏析也不可能直击本质，赏评之努力旨在传授学生一个艺术欣赏的方式方法，对文字的阅读只是艺术欣赏的基始，有了这个准备阶段，学生就能够在实践的过程中加深领悟，逐步深入并结合个人性情和气质特点，确立自己的审美思维和审美习惯，至此书法鉴赏的意义便得到贯彻和落实。

目　录

上　编

下　编

是日也天朗氣清惠風和暢仰

觀宇宙之大俯察品類之盛

所以遊目騁懷足以極視聽之

娛信可樂也夫人之相與俯仰

一世或取諸懷抱悟言一室之內

國寄所託放浪形骸之外雖

趣舍萬殊靜躁不同當其欣

上编

第一章
书法艺术的本体构成

概　述

　　近世以来讲书法艺术，多用用笔、结构、章法三要素来概括，甚至还有理论家加上"墨法"一则。这种分析书法艺术的方法是一种"美术化的眼光"，是我们现代人的一种思维方式，看到的只是一种表面现象，也不为错，但与古人相比往往缺乏一些想象力。我们所讲述的是从古代的书法理论中抽取出来的一些观点并加以阐发，虽然没有新的发明，但对准确认识书法艺术的本质是有裨益的，如果和我们以前积累的知识观念有不同，说明它正可以为你提供一种新的思维角度。

　　唐代有一位伟大的书法理论家叫张怀瓘，他对书法本体理论的概括和总结既全面、深刻，又非常准确。张怀瓘在其理论著作《玉堂禁经》中明确提出来书法的三个要素，他说："夫书第一用笔，第二识势，第三裹束，三者兼备，然后为书，苟守一途，即为未得。"现代书法理论所讲三要素的"用笔"应该包括张怀瓘所说的"用笔"和"识势"。张怀瓘没有明确讲到结构，但笔势运动过后留下的痕迹，除了昭示出点画的具体特征外，点画穿插组合而成的整体空间分布分明也历历在目，这不就是所谓结构吗？张怀瓘也没有提到"章法"，只是在别的地方提到过"行间"，也就是所谓的"行气"。可见古代的书法理论家所关注的范围只在"字里行间"，观察方法是具体、微观的，所以"用笔"是第一位的。"章法"是从文学理论与美术理论或者是从篆刻理论中借来的概念，相当于古代画论中的"经营位置"。张怀瓘的"裹束"之意，就是包裹、约束手腕的动作，其目的显

然是为了字形结构和章法行气的某种需要。这就是张怀瓘所指出的书法的三个要素。比较而言，张氏理论从动态上探索书法艺术的几个构成因素，更接近书法的本体精神，因此我们本章所讲解，拟从张怀瓘的理论模式出发，再结合一些现代意识，力求既符合古人的理论精神，又符合现当代的思维习惯。

第一节　用　笔

中国的书法艺术是以纯墨色的点画呈现于欣赏者眼前的，短者为"点"，长者为"画"。点画的质量也就是点画所传达的力度、速度和弧度（方向感），是直接关系一幅书法作品的质量水准的最关键、最直接的因素。因此，如何磨炼功力提高点画质量是每个学习书法者所面临的终生课题，这也就是古今书法理论家所津津乐道的书法基本功——用笔问题。

所谓用笔，简言之就是如何正确使用并运动毛笔，使其与纸墨有效配合从而产生符合我们主观审美标准的痕迹——点画，这通常是所谓笔法的最关键的实现环节。当然，用笔的前提条件是对毛笔的形制特点有所认识，这样在继承古代优秀传统的学习实践中就会更容易奏效，而不是单纯地迷信所谓的刻苦练习。这一点在生活节奏日益加快、学习任务日益繁重的今天显得尤其重要。

毛笔，当代著名学者、红学家周汝昌先生认为它是我国的第五大发明，中国文化传统的各个方面都与它有着密切联系，这是极有见地的新认识。首先，毛笔是个锥形体，所以在运转过程中会产生极为丰富的点画形状，这是毛笔不同于刷子、书法不同于美术字的先决因素。其次，在中国书法发展进程中，各个时代之所以风格迥异各有特色，除了和生活方式、书写方式相关，毛笔的形制特点也成为不容忽视的重要因素。

纵观中国书法发展史，概括地讲，隋唐以前主要使用紫（兔）毫笔，缚扎形如枣核，故称枣核笔，锋长、腰健、笔肚饱满是其特点。到唐代，坐姿发生改变，导致执笔更加与纸面垂直，加上崇尚楷法大字，故唐代毛笔出锋稍短，更加粗壮饱满，后世往往称之为"唐锥"。宋代以来，由于高桌椅的日益普及，书写姿势和我们今天并无差别，这一点在北宋张择端《清明上河图》及其他传世绘画作品中已得到印证。由于伏案书写，灵活性降低但稳定性大大加强，故宋代盛行比兔毫弹性稍差的狼、兼毫笔，因为此种笔若洗刷洁净，笔锋就会散开，故世称"散卓笔"，大概缘于捆缚工艺的变革，此种笔无硬心如核，故称。软硬兼得、墨色浓重饱满是狼毫与兼毫笔的优点，而且能满足一些文人墨客书法之

余游戏丹青的需要，但使用不当则墨淹锋棱致使笔法不精，笔意模糊。我们看宋人书法，其精神面貌与隋唐以前已有较大差异，这与毛笔制作工艺及选材的变化是有着直接关系的。明末，由于受大写意绘画影响和生宣纸的广泛使用，书法作品欣赏方式发生了变化，单字尺寸变大，书法作品出现了高堂大轴，由此，毛笔形制变大。清代又盛行所谓"碑学书法"，长锋羊毫大行其道，时至现当代，紫毫笔的使用范围已极有限，甚至一些制作技术也濒临失传。这是古今毛笔使用材料、形制变迁的大致状况。

以上介绍在书法学习的具体实践中若能受到重视，往往会达到事半功倍的效果，因为它是进行笔法学习物质上的先决条件。

书法以"二王"时代为最高准则，因为他们都是那个时代的文化精英，有着超乎群伦的贵族意识和审美修养，加上生活条件优裕，所用纸笔精良，因此他们的书法水平达到历史的高度。但由于尚意任性，不拘一格，也因此而缺乏后世所谓的统一规范性，往往不宜作为入门学习的典范。而唐代的书法家大都在继承魏晋传统的基础上崇尚法度，力求规范，因此讲书法的基础用笔，从实践到理论均以唐代为楷模，而对唐代书法和理论的学习也是追踪魏晋的有效途径和阶梯。

唐代伟大的书法理论家孙过庭将书法的笔法归纳为四个字："执、使、转、用"，并逐一进行了解释。执，就是执笔方法，这是书法的首要因素，清代书法理论家刘熙载曾说"执笔之功十居八"（《评书帖》），执笔的功用占到书法的十之七八，可见其重要性。孙过庭说"执"就是要讲究执笔手法的深与浅、松与紧，以及手执笔杆的高与低，因为书写不同尺寸、不同书体对执笔的稳定性和灵活性的要求是不一样的。因此无论是书写草体还是书写正体，是单苞（如同执钢笔，图1-1-1）还是双苞（现在流行的"撅、压、钩、格、抵"五字执笔法，图1-1-2），是斜执笔还是正执笔都有着不同的要求。"使"，就是纵横牵掣，意思就是如何发力驱动毛笔做上下左右的书写运动，"使"，带有驱使的意思；"转"，就是钩环盘绕，作顺向与逆向的环转，以此表现气韵流畅的书写要求。最后一个"用"字，与"执、使、转"对应，意指前面三者的灵活而实际的运用。孙过庭的四

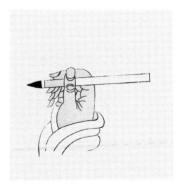
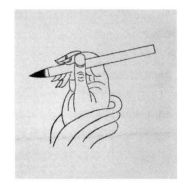

图1-1-1　单苞执笔法　　　　　　　图1-1-2　双苞执笔法

字诀在动作行为上指出了书法用笔所必备的几个方面是一个整体存在，不能分裂理解。

前面讲用笔的动作上的要求，落实在平面效果上就是我们能够用视觉感受的点画痕迹，但用笔动作的准确与否如何衡量？因此，必须用书写出来的点画的审美效果来检验审核书写动作的准确性。张怀瓘不愧是唐代最伟大的书法理论家之一，在书法本体理论研究上有着其独到之处。张怀瓘在讨论用笔方法时用比喻的方法指出用笔的最佳审美效果是"点如利钻镂金，画似长锥界石"，写一点就如锋利的钻头刻镂金属，写一长画要像长长的铁锥刻画并界破石头，这种美感要求就是平常所讲的力透纸背、入木三分的效果。他还强调说仿效这样的用笔方法，会进步神速，原话说"坐进千里"。那如何才能达到这样的用笔效果呢？这就需要了解所谓的正锋和侧锋问题。

毛笔与刷子的根本区别不在于圆扁粗细，而在于毛笔有锋。锋是毛笔的命脉，就像刀的刃一样，使用毛笔的关键在于用锋。平时说的用笔，其实质就是如何用锋的问题。笔锋的使用有正有侧，这就是所谓的正锋和侧锋，区别在于，单钩斜执笔多侧锋，双钩正执笔宜正锋。必须明白，正锋也就是所谓的中锋，中锋用笔笔锋会深藏纸面以下即藏锋，而侧锋用笔笔锋常由浅入深而入笔处就会露锋。书法理论的很多概念其实并不复杂，有时所指一事，说法不一。初学书法最易被繁琐的书学概念扰乱，甚至很多书法理论家也是如此，因此化繁为简，直窥本质就显得非常重要。

为了强化理解张怀瓘所讲用笔的审美要求，我们还需要了解一个理论术语——锥画沙。这个概念由早于张怀瓘的初唐著名书法家褚遂良提出，但褚并未进一步申述，只是传给一个叫陆彦远的人。陆最初苦思而不解，后来偶然在水边沙地（江南之地，沙细如泥。周汝昌先生《永字八法》有详细论述，可参考）上用"利锋"（锥）画之，沙泥上出现了"劲险之状，明利媚好"的效果。从此陆彦远悟出：要实现用笔如锥画沙的要求，除了自然流畅，还必须要藏锋，也就是笔锋能深入平面以下，有向下透的深度和力度，这样写出的点画才有流动而不失"沉着"的效果。陆彦远还感叹说，每当用笔时，要力求笔锋透过纸背，这便是最大的成功。

当然，锥画沙的要求虽好，但并不适用于一切书写，唐代人总结的用笔理论往往适用于唐代及唐代以后，而且最适于写楷书大字，这是和唐代及以后执笔多正有关。隋唐以前的很多书法，尤其是魏晋小楷书、行草书，往往用笔斜侧，只要求笔的运转自然流动、快捷方便，由于字形小，笔锋锐，不需要过多的用力和提按动作，所以点画质量也很高。我们现在有条件看到印刷精良的"二王"书法的复制品，其中有些点画是用笔锋斜侧着刮掠出来的（图1-1-3王羲之《丧乱帖》局部），由于行笔有一定速度，给人感觉既劲健凌厉，沉着飘逸，又变化丰富，出之自然，达到极高的审美境界。所以，宋代大文学家苏轼说："执笔无定法。"由此，用笔应无定法，执笔斜正，字之大小，笔之长短软硬，纸之生熟

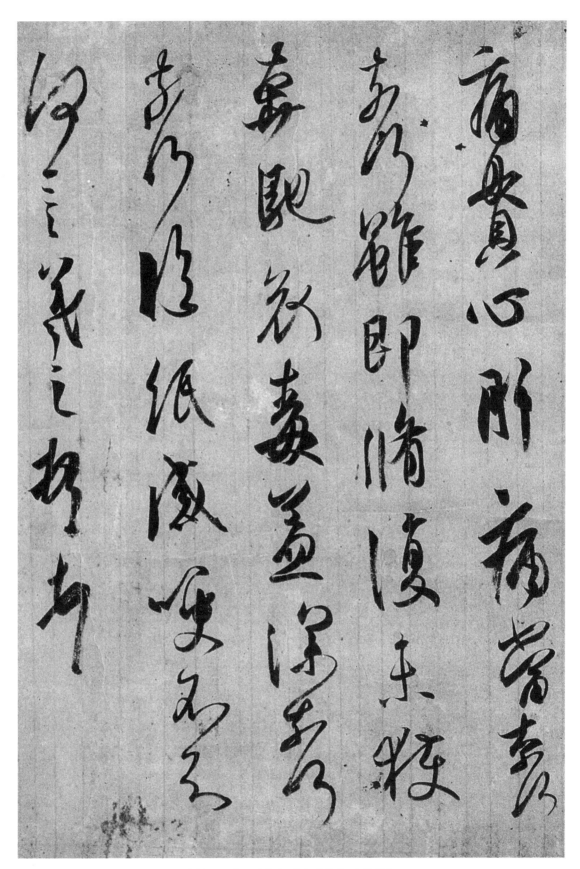

图1-1-3　王羲之《丧乱帖》（局部）

精粗，书体是正是草，姿势是站是立，适用环境不同，要求自然也不同，唯一不变的准则是点画质量，它由书写速度、力度和显示点画弹性张力的弧度构成，只要把握住了这个宗旨，用笔一关，轻松越过，否则笔秃千管，纸废万张，南辕北辙，徒劳无益。请有志于学习书法的朋友慎思之。

第二节　识　势

　　用笔是书法的首要因素，譬如人类学步，首先要能直立行走，步履稳健后，才能进行更为快速、连续、复杂的行为动作或者舞蹈，这是更高一级的阶段。书法解决了基础用笔，能书写高质量的基本点画是初级阶段的基本要求，接下来就要研究如何将分散的用笔动作加以贯穿衔接，让它变成一系列完整的套路规则，这就需要探讨张怀瓘所讲的"识势"问题，因为他说得明白："必先识势，乃可加功。"（《玉堂禁经》）意思说首先解决对"势"的认识问题，然后才能谈到用功、加速，等等，否则方向有误，只知道勤学苦练是解决不了根本问题的。

　　首先了解什么是笔势和字势的概念问题。

一、笔势

　　"势"是什么？为什么书法在古代不叫书法而叫书势？篆书叫篆势，草书叫草势，楷书称隶势，隶书叫分势（古代称隶书往往指我们现在所讲的楷书，我们现在所讲的隶书古代称为分书）。通俗地讲，势就是气的运行而产生的趋向性动态感受，和物理学中的势有相通之处。书法虽在方寸之间，但其本质是一种运动方式，若运动便会产生气或者力的运转趋向，这就是势。在古代，拳法运动也称拳势，剑法运动也称剑势就是这个道理。实际上书法的"法"字指的就是"势的运行规律"，是指在一定的运行速度下为了能使上下左右前后各个局部动作之间快捷有效地转换衔接而必须遵循的一定的运行方向和规则。设想以剑代笔，完成一个招式等同于写完一个字，一套完整的动作就是一个书写节奏（在草书中可能就会是几个字）。唯一不同的是武术动作以身体为中心，完全是立体的，而书法动作是以手腕为中心，需要显示在相对的平面上以便于满足文字书写的实际需求。对于学习书法，不但要看到纸上动作痕迹，还要追索想象纸上的曾经在空中划过的动作，将二者完整还原就能达到或接近书写原貌，当然如实还原是不可能的，只能是尽可能无限

接近。

　　具体到写字上，势的运行规律如何表现，这是我们最关注的事情。当然，古代人教授书法很重视"口传"加"手授"，口头讲解再动手演示，生动直观，一看便知，若要纯粹用文字来描述并且让读者心领神会则是需要有一定的思维能力的，所以学习书法是需要一些想象力，不但要学会用眼，还要学会用脑，否则不能深入领会古人的思维精神。

　　古代人对势的表现特征——动感多用形象喻知的方法进行文学描写，虽然很概括很笼统，但从某种意义上说是比较准确的，因为势的运动始终是处于一个不断变化的过程中，用现代人习惯的认知方式去分析往往会陷入机械和僵化的境地。东汉著名书法家蔡邕有一段很精辟的论述，他说："书肇于自然，自然既立，阴阳生焉，阴阳既生，形势出矣。"（《九势》）意思是说，书写活动运行之规律就是书势，它的表现特征是古人对自然世界物理运动规律的学习和借鉴。书法用笔要一顺一逆，一正一反，这就是古人所说的一阴一阳，正极必反，反极必正，这就是阴生阳、阳生阴的阴阳互生关系。表现在书写动作上，会出现用笔方向一左一右循环往复连绵不断的情况，而且在阴或阳的运动之势未达到尽头时是不能停止的，这就是蔡邕又提到的 "势来不可止，势去不可遏"。也就是说，势的运行自有规律，物极必反，未到极点时，是不可阻挡的，到了极点时自然就向相反的方向回转，不需要人的主观意志作用，这就是我们生活的这个客观世界里物体运动的规律，搞运动物理学的人应知此理。古代人为了更为明白地昭示这个客观规律，还发明了一个太极图式（图1-2-1）。很多人在讲授书法原理时都会援引这个图式，喜好用这个图来表示黑白虚实等阴阳对立统一的关系，也往往会由此得出书法艺术就是黑白之形的片面的结论。这是一种美术化的审读方式，这种仅凭视觉感受的方式是缺乏想象力的，放在中国画或者篆刻的构图理论中尚可，若以此论

图1-2-1　太极图式

书法则不得要领。请注意，书法的秘密不仅在或黑或白的图形中，而更重要的是在黑白之间的那一条 "S" 形曲线上。 "S" 形曲线的两端分别代表阴和阳（用顺时针或逆时针更方便理解）两个对立方面，中间部分属于阴阳转换阶段，没有明显的或正或反的趋向，这就是除了阴、阳之外的第三种状态。我们将自己的手微举在空中，伸出食指作 "8" 字形书空练习便能体现出太极之势—— "S" 形曲线的运动状态来。古代书法的秘密就在于所有的字都是在 "S" 形或者 "8" 字形的反复循环的过程中完成，当然有时候显示在纸面上，有时

候消失在空中，因为书写运动不完全是在平面上的，而是在立体的空间由有起伏有轻重的连续运动完成的。

明白了这些道理，才可能步入书法艺术的殿堂，从而深刻理解我国数千年以来尤其是晋唐以前的书法经典，从而理解代表我国书法艺术最高典范的"二王"书法何以为后世不断顶礼膜拜的现象。

当然，要在实践中运用上述理论，就要观察古人的经典作品，悉心揣摩下笔方向从哪里来，笔势走向哪里去，又在何时开始转向，上笔对下笔的方向、长短、位置、弧度的决定性影响等问题，这就是王羲之所说的"锋铓（芒）来去之则，反复还往之法"（《笔势论》），我告诫有志于学习书法者，若明此理，便能入门，否则终身学习成功者少，切记！

二、字势

势有笔势和字势之分。笔势和字势的区别在于，笔势是活的，易变的，稍纵即逝的。笔势运动过后留下的痕迹就是字势，字势是不变的，固定的，永恒的。王羲之每次写字的笔势是不同的，但是每次写出的那个字是不会再变化了，无论什么时候看还是那个样子。有丰富经验的人看到这个不变的字，会想象还原王羲之写这个字时的动作特点，从而进行模仿，这就是古人说的"想见其挥运之时"（姜夔《读书谱》）。模仿对了或者模仿近似了，便会写出带有王羲之书法风格的字来，由此可见笔势和字势的这种特殊关系。

每一种书势都是由特定的运行趋向——笔势构成。篆书的笔势运行是向势，如同两人左右相向，所以篆书的字势有合抱之意，称为合势；隶书的笔势是背势，如同两人左右相背，由中心向左右两边呈"八"字形横向分张，古人比喻"开张凤翼"，如鸟舒展羽翼，翩然欲飞，称"分势"，也称"八分书""八分势"；楷书尤其唐楷（魏碑有隶书之遗传基因，尚有左右舒展飘逸之趣），笔势互相牵制，无明显的共同趋向，整体看字势动感不强，所以楷书之势比较端正平稳，堪称"楷模"，故称楷书；草书由于讲求速度，上下勾连，纵向流动奔走，宛如蛇行，动感最强，故草势最豪放。行书严格地讲不是一种书体，任何书体写得不够严谨，灵活自由一点都可称为行书，取便于施行之意（俗语说行个方便），故有行书之名，因此古代俗称真（楷书）草隶篆，都可称"势"，唯有行书不能称为"行势"。识别了每种书体的大势，对学习是有很大的指导意义的，不但能准确把握基本特征，也能在指导思想上避免走弯路。比如有人妄图四体甚至五体相融，这相当于在运动中同时选择两个甚至多个方向，那是不识势、不懂规律的无益尝试，是不可能成功的。

本节所讲和上节所讲内容是有紧密联系的，也就是说用笔和识势往往是结合在一起的，学会用笔就像学会了走路，一旦走起来并要走成路数，这就需要方向和不断地前后衔接转换方向，这就是识势。又譬如舞蹈或者体操，光会做分解动作，这就是会用笔，要把这些分解动作联系贯穿，这就需要识势了。如何在实践中运用这些规则，有效地将用笔和识势紧密结合呢？

第一，在写字过程中要会"曲"，最忌直来直去。清代的书法理论家包世臣在《艺舟双楫》中曾说古代书法的秘密在一个"曲"字，只有曲折回环才能符合我们前面讲述的书法原理——势的运行特征，因为在自然世界中，运动的物体划出的痕迹不可能是直线。南北朝文学理论家刘勰在《文心雕龙》中论"势"时说："机发矢直，涧曲湍回。"他认为水流为曲线，弓箭射出是走直线。其实，运动的轨迹没有直的，连子弹的轨迹也没有，曲直是相对的，水流偏柔，因而曲折回环明显，弹矢激射而出，速度快，偏刚，如此而已。有人会问，既如此，为什么古代有的字点画看上去是直的？有两种解释：一、笔在空中划过，如果运动幅度大速度快且留在纸面上的痕迹很短，则点画给人的视觉感受似直线，但其实不是直线；二、如果确实是直的，只能说明这些点画已经偏离书法的要求，接近美术字了，同时也能说明书写者水平不高有匠气或者刻制这些字迹的工匠图方便将曲笔刻直。切记，曲，是宇宙的自然法则，曲尽其妙嘛！凡有生命的东西都会蕴含曲折弹性，否则将不"生动"，柔柳迎风，虽弱，尚有活性，枯树横斜，虽壮，毕竟死物。生命就是美的，书法用笔写出活泼生动的生命意味当然也是美的，因此在审美意识上一定要明确。

第二，养成下笔时在空中回环取势的用笔习惯，也就是侧笔取势，欲左先右，欲右先左，切忌固守所谓笔笔中锋的陈腐教条，导致书写动作机械僵化。因为毛笔柔毫如锥，运转起来是侧是中自有定数。如果运转方向和点画走向一致，自会保持中锋，如果不一致就会导致侧锋，这是很自然的事情，而且在运转过程中，笔锋随方向改变是中、侧锋不断变化的，因此，笔笔中锋不可能，同样也不用担心会笔笔侧锋，当然前提是毛笔要富有弹性。古人常说：看字要"观其下笔处"，还说："侧笔取妍乃钟王不传之秘。"（陈绎曾《翰林要诀》）意思是只有侧下笔才能使笔势运转起来，写出流畅美妙的字来，这是钟繇、王羲之等人秘不外传的诀窍。

第三，书写动作要自然流畅，注意点画之间的衔接与贯通，就是平常讲的字要贯气。我们看古代遗留下来的书写原貌——真迹，墨书或朱书的甲骨、篆隶、楷书、行草，无不如此。自然流畅是笔势运行的根本要求，是生命运动的健康特征，就像我们的歌唱、呼吸和血液循环一样。因此，书写时最忌用笔支离破碎，断断续续，或者哆嗦扭捏，故作姿态，随意夸张变形。20世纪90年代曾有一股风气，书写不求连续，讲究变形、出奇，用笔不求精到，讲究破碎、模糊，这种所谓的流行书风至今仍影响不绝。导致这种风气的原因

很多，一是缺少传统文化底蕴，不追求高雅文化、先进文化，审美格调低俗，指导思想错误；二是盲目好古，不加选择，取法不高，对出土的很多一般水平的书写遗迹或残损不清的文字拓本盲目追捧膜拜；三是出于求新出奇渴望一举成功的浮躁心理状态，从而过分宣扬个性意识、创新思想；四是改革开放后在中外文化交流过程中，由于缺乏文化自信，盲目受西方文艺理论、美术构成意识的影响或者受日本某些书风影响；五是教育体制不健全的问题，很多书法家是美术专业出身，从西方素描、色彩的训练中获得过一些所谓的造型能力，培养了一种完全不合于中国书画艺术精神的眼光或者思维能力。

第四，要有轻重起伏以及速度的节奏变化，切忌匀速运笔。纸面上字形点画的丰富性如方与圆，粗与细（相对的），曲与直，长与短，等等，都由相应的特定动作导致。比如，点画粗是因为笔入纸深，势疾力猛，点画细是因为笔势从纸面跃起；动作运转柔而缓则点画曲，相反，刚而疾，则点画偏直，犹如鸟翔鱼跃，风卷残云，如此而已。因此，对学习者来说，观察纸面上的具体形状，然后去追索还原导致这种形状特征的运动状态，这是学习书法正确而有效的方法。

第三节　裹　束

理论上讲，书法艺术以用笔和识势最为关键，因为掌握了此二者，我们所需要的字形之美自然就成形了。王羲之写字恐怕是不需要关注结构的，熟练的用笔，精良的工具，自然的状态，有了这些前提，无论写成什么样子都是自然而又合理的。这就是为什么我们看汉魏六朝以前的字形结构，有时候并不符合我们的想法，也不符合当代著名学者启功先生提倡的"黄金分割律"，但很生动美观，也很别致，有人把这叫做"古意"，言下之意是现代人写不出这个味道。其实，根本原因是在古代社会条件下，书法是与生活融为一体的，写字是最自然不过的生活状态。而我们现代人写字太作意，总认为书法已经进入纯艺术时代，"书不惊人死不休"，一提笔便要惊世骇俗而后已，于是用很多积累下来的主观意识——所谓的方法来指导我们的书写行为，这就是平常所讲的技法。如何才能突破机械的教条式的所谓"法"而实现自由书写的"道"的境界呢？我们现在可以关注张怀瓘所讲的"裹束"了。

从本质上说书法只有两个因素，一个是看得见的"形"，一个是看不见但是能想象和感受出来的这个"形"之上的"势"。根据这个认识我们知道，书写运动不可能达到完全自由，因为一边需要讲求笔势，一边还要约束笔势以符合字形构筑的需要，毕竟我们要书

写的是汉字。这种字形要求与笔势运转的关系是矛盾的双方，是对立统一的。凡是只想要结构而不讲求之所以成此结构的道理的做法是事倍功半的，其结果往往是破坏笔势运转，只得到一个了无生气的框架躯壳，这是舍本求末的做法。裹束，本指古人说的"裹头束发"，是类于现在所谓"盘头"的技巧、手段，引用到书法上的意思就是指裹挟、控制、约束手腕的运动从而影响笔势运行，目的是为了字形结构的要求。因此，对手腕的动作起到约束、引导、规范作用的因素都是裹束的目的和内容。

全面地看，影响笔势运行趋向和速度的因素有很多，比如，笔的长短软硬，执笔的高低斜正，纸张的精粗和生熟，桌椅的高低、桌面的平与斜，书写姿势是站还是坐，是枕腕还是悬腕，是面壁而书还是左手持纸右手执笔书写，等等。这些因素都对书写运动产生直接而重要的影响，只是常常被我们片面地强调勤学苦练而不自觉地忽视了。我们可以做一些实验便知，任意改变上述任何因素都会对书写效果产生影响，而其中最重要的影响是书写方式问题。

一

所谓的书写方式就是指书写的姿势方法。前面讲过古代人的书写状态就是自然的生活状态，因此，面对古人的书法作品，要分析是采用什么方式写出来的，比如面壁而书的《石门颂》和伏案而书的《乙瑛碑》不同，王羲之伏案所书《兰亭序》和有些左手持纸右手执笔所书的尺牍不类，单钩斜执笔的苏轼和撮管而书的米芾迥异，坐书的赵、董和侧对丈二尺幅一边退步一边书写的王铎更是悬殊。当然，同一个人往往会采用不同的书写方式，这在古代社会是很正常的。因此，学习古代书法，对书写者书写方式的关注往往会收到意想不到的奇效，因为特定的书写方式对特殊的书写效果是起决定性作用的。若姿势不对，模仿的时候还可以勉强应付，一旦离开范本自由挥洒马上就"离题万里"，导致学与用严重脱节，影响学习效果，而更荒唐的是很多人竟然由此认为临摹和创作的脱节本该如此。因此，我们建议学习书法的年轻朋友，在"为了书写效果不择一切手段"的今天，对书写方式的关注是值得尝试的，元代的书法家李倜就曾模仿魏晋低案书写，所以他的书法在元代还是有独特之处的。

我们准备首先关注书写方式的问题，然后再分析不同书体的字形结构规律。

古代人采用的书写方式大致有三种：

（一）题壁法

题壁法是指在建筑物的墙壁台柱或者直立的山石崖壁上书写，是在古代信息传媒不发达的社会条件下的一种很重要的文化传播、交流方式（图1-3-1）。题壁法的书写姿势是站

立的，手腕悬空无依托的，优点是自由灵活但往往缺乏稳定感，书写对象往往直立眼前并且不能保证书写对象光滑平整适宜书写，因此所书宜稍大，适合大字题榜，用笔宜粗放，适合写行草书体，即使写篆隶楷书也不会达到很工整严谨的要求。由于古代的题壁书会随着建筑物、石壁等载体的毁坏而难以流传，所以我们现在看到的古代遗迹是有限的，尤其是水准较高的作品更少。常见的书法临摹范本如汉隶中的《石门颂》《开通褒斜道刻石》《西狭颂》，楷书中的《瘗鹤铭》《石门铭》等是有限的几个著名遗存。

图1-3-1　陈洪绶《苦吟题石图》（局部）

（二）伏案法

伏案书写是古人日常生活中采用的书写方式之一（图1-3-2）。这种书写方式稳定感

图1-3-2　刘松年《曲水流觞图》（局部）

最好，在书写状态上是规范、严谨而又认真的，故凡是抄写书籍或者所书写的内容比较严肃的时候都会采用这种书写方式，例如钟繇写给皇帝的奏章《宣示表》，王羲之为书写的前言《兰亭序》等。请注意，伏案法和我们现在坐着高凳子趴在高桌上或者立在桌前（图1-3-3）书写是有很大差异的，尤其对执笔的斜度和手腕的自由度有很大的影响，我们可以通过实验去感受。

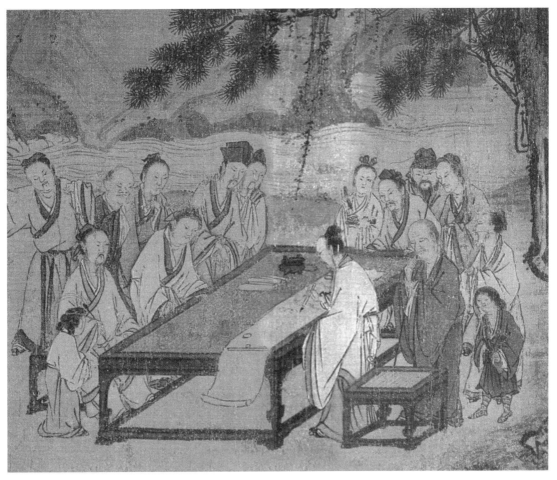

图1-3-3　马远《西园雅集图》（局部）

（三）左手持纸、右手执笔的书写方式

（图1-3-4a、b）左手执纸、右手执笔的书写方式是唐代以前的日常生活中由于没有高桌椅而便于施用的写字方式，是最自由、轻松、率意的书写状态，适合书写普通书信、诗文草稿及阅读过程中的点校批注等。这种书写方式需要书写载体有一定的硬度和厚度，如果是普通纸张则需要卷成卷，否则难以顺利完成书写活动。采用这种书写方式适宜书写草（稿）书，而且根据笔者研究，今草书的出现与此有着密切关联。临习魏晋草书尤其是"二王"草书中狂放一路的作品可以尝试用这种方式，而且往往会取得平面书写难以达到的效果。

图1-3-4a　顾恺之《女史箴图卷》　　　　图1-3-4b　宋摹《北齐校书图》（局部）
摹本（局部）

　　上述三种书写方式的根本区别在于书写载体是直立、斜立或平放。不同的书写方式对手腕的书写运动会产生决定性影响，因为无论怎样，书法毕竟是一种纸上的舞蹈，纸面是立是斜还是平，直接影响手腕的稳定性、运动轨迹和手腕的空间活动范围。手腕的稳定性和点画轻重曲直肥瘦相关联，手腕的运动轨迹和字形结构的疏密斜正是直接对应的，手腕的活动空间和书写节奏——一次连续性书写的字数长短又是息息相关的。而这所有，正是所谓书法三要素用笔、结构、章法行气的总体要求，这个总体要求决定了书法作品的整体风格。明白此点，就会理解我们所讲述的这些内容不是题外话，而是从书法本体技法理论的立场出发，揭示出直接决定书写技巧的根本因素。

二

　　笔势是活的，易变的，稍纵即逝的。笔势运动过后留下的痕迹就是字势（现在习惯叫字形），字势是不变的，固定的，永恒的。这种字势就是我们现在所谓的单字的字形结构。

　　对字形结构的欣赏要打破一种固定概念，那就是唐代书法家欧阳询曾说过的"四面停匀，八边具备，短长合度，粗细折中"（《传授诀》）的审美要求，这种要求是本于实用性的，和艺术性要求不一致，甚至是相悖的。实用性要求整齐划一，发展到极致就是我们今天看到的宋体字、黑体美术字。而艺术性要求自然变化，这是由书法的本质所决定的，因为汉字字形最初是由模仿自然原型而来，如风云水火，车马虫鱼等。自然界中的各种事

物本来就大小悬殊，长短参差，斜正随形，这是一种自然状态，符合这种自然性的艺术形式就是美的，所谓"道法自然"，正是如此。所以字形结构的要求就是"各尽字之真态"（姜夔《读书谱》），古人认为唐代以前的书法之所以好，就好在这个方面。唐代以后由于科举考试的需要，要求人们写字一定要达到整齐划一、"一字万同"的严格要求，所以有"大字促令小，小字促令大"的说法，也就是说将笔画多结构复杂的字压缩，将笔画少结构简单的字撑开，达到"大小一伦"的标准。由此而形成的结构审美要求受到后世很多批评，认为它违背了书法艺术的结构自然原则，从而丧失了艺术性。

对字势结构的欣赏需要培养一种审美联想能力，古代人在这个方面很有经验，就是面对不同的字形结构要将其看成具有生命活力的生动形象，如人、物、草虫，等等，观其在平衡中的动态姿势，以及由此姿态而引发的生动的形象喻示。所以古人欣赏书法时说，若坐，若行，若奔跑，若舞蹈，若战斗，等等，都是从具有不同动态暗示特征的字形结构上生发的审美联想。

对单个字的审美之后还要进而对一行字、一篇字的行气和章法形式进行审美，这是古人所讲的"局势"，是对整体的审美观照，有纵观全局的意思。单个字形结构放在一起组织成篇，又需要讲究很多原则，比如相互避让，呼应衔接等，这样字和字之间就有了关系，这种关系的总要求是"违而不犯，和而不同"。就是讲究变化而不能冲突，讲究和谐而不能雷同的意思，就是个"度"的把握。当然，不同书体要求有所偏向，楷书等偏向和谐，而在行草书中往往偏重变化，讲究在对比冲突中寻求统一，这成了行草书结构与章法审美的重要特征。

下面，让我们在对字形结构的分析中逐步培养审美修养，提高对抽象的形式之美的感受能力。

（一）篆、隶、楷单字的结构美感特征

1.篆书结构

每一种书体的字势（结构）特点都是由特定的运行趋向——笔势构成，篆书的笔势运行是向势，所以篆书的结构是团聚的，称为合势，也就是整体有合抱之势。大篆结构变化最为丰富，大小相错，斜正自然，有着自由率意的精神风貌（图1-3-5）。小篆结构已经有了美术化的意识，整体匀一，没有

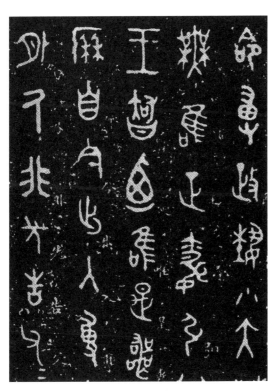

图1-3-5 《毛公鼎》（局部）

了大篆大小斜正的自然特征，结构上紧下松，讲究对称，如人宽衣博带，垂拱而立，在婉转变化的表面形式下透出一种对稳定感、秩序感的"美术化"追求（图1-3-6）。

2.隶书结构

相对于篆书，隶书的笔势是左右相背的，由中心向左右两边呈"八"字形横向分张，称"分势"，所以隶书也称"八分书""八分势"。古人将隶书的特点总结为"精而密"。"精"指用笔精到，"密"是指隶书的结构特点。由于用笔左右呈横"8"字形回环运动，导致横向的笔画特别突出，而且排列缜密均匀，由此隶书结构整体感觉横扁，向左右飘逸飞动的感觉明显，这种上下排叠之"密"和左右伸展之"疏"形成强烈的虚实动静的对比是隶书字势结构的最大特色（图1-3-7）。

3.楷书结构

楷书包括魏楷和唐楷。魏楷有时泛称魏碑，因为以前魏墓志较少出土，不如碑刻影响广泛。魏楷有两种结构形式：一为斜画紧结（图1-3-8），这种书体字势结构左低右高，左舒右敛，态势欹侧雄强，有种

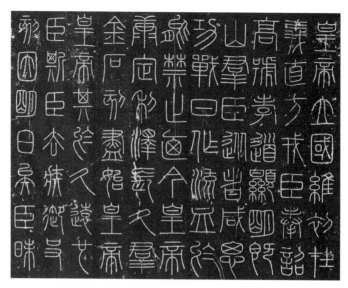

图1-3-6 《峄山刻石》（局部）

图1-3-7 《曹全碑》（局部）

图1-3-8　《元显儁墓志》（局部）　　　　　　图1-3-9　《元昉墓志》（局部）

桀骜不驯的性格，保留着北方少数民族的原始性情；二为平画宽结（图1-3-9），整体字势结构平整饱满，端庄整齐，这种书风缘于北魏迁都洛阳从而明显受到了南方文化的影响，而且开启了隋唐的楷书风格。

唐楷在楷书中具有代表性。由于唐楷字形结构端正，用笔偏向正锋，所以笔法最严格，整体字势动感不强，比较端正稳定，堪称"楷模"。由于过于强调用笔的起收提顿，弱化了笔势运行的动态感受，所以静态的姿势——空间结构便成了关注重点，所以唐代楷书最讲究结构特点和结构原则，很多书法家和理论家都有对结字原则的理论总结，比如，欧阳询的《三十六法》等，甚至张怀瓘的《玉堂禁经》中在讲用笔、识势之后也有对字形结构的阐述。

总的来说，唐楷结构有三种风格：内擫、外拓和中正。

内擫以欧阳询楷书为代表。左右点画有向字心拱揖之势，结构紧敛，精劲严整，方正齐平（图1-3-10）。

外拓结构以颜真卿楷书为典型。和欧体楷书正相反，点画都有向外弓背之势，有一种向外撑满的张力，字形往往偏大，占满一格，整体结构饱满阔达，有凛然不可犯之色。评

者常以此和颜真卿的为人、为官之道相结合，称赞他有"正色临朝"，刚直不阿、威武不屈的君子之风（图1-3-11）。

结构中正则以柳公权楷书为楷模。点画一般比较刚直，内撅和外拓的态势不明显，字形结构的审美风格介于前二者之间（图1-3-12）。

单字结构的总原则是平衡与变化，就如同建筑艺术一样，首先实用性平衡是第一位的，其次讲究空间结构的艺术性变化，前人对此总结了许多原则，比如：

（1）抑左扬右。指横画左低右高，此缘于右手书写，手腕横向运动自然如此。

（2）左右参差。左、右两部分不能齐平，必须错开位置，如："行""和"等字。

（3）上下开合。上下部分须有收放，

图1-3-10 欧阳询《九成宫醴泉铭》（局部）

图1-3-11 颜真卿《颜勤礼碑》（局部）

图1-3-12 柳公权《玄秘塔碑》（局部）

如"天"字，上收下放，"春"字则上放下收，"口""田"等字上放下收呈倒梯形等。

（4）揖让穿插。单字各部分之间组织要避实就虚，长点画互相交错，以使结构严密，如"林""教"等字。

汉字字形结构很丰富，因此前人总结的规律很多，从唐代欧阳询《三十六法》，到清代黄自元《间架结构九十二法》，其实不出平衡与变化的大原则。我们在书法欣赏的过程中也可以自行总结具有代表性的一些结构规律。

由单字以一定的顺序组织成行或组织成篇，这就是古人所谓的局势，即现在所谓的章法。对篆、隶、楷书来说，集字成篇，很多字都靠棋盘格将整篇规划得非常整齐，行与篇并无变化，不同的字甚至可以调换位置，这是实用性要求所致。因此要欣赏行气与篇章之法的艺术性变化就必须在行草书体中去领会和把握。

（二）行草书章法结构的美感特征

对行草书的章法结构之美的欣赏，主要从以下几个方面去把握：

1.行气的速度节奏变化

行草书的书写不同于楷书，它的自由之处在于不是每次只书写一个字，而是连续书写，根据实际，或三个字或两个字，甚至有时一次写一行，这样行气节奏会出现或长或短的连字成组现象。有时候在一次书写中会出现先慢后快逐渐加速的变化，这就是行草书行气的速度节奏问题（图1-3-13）。

2.行气线摇曳的动感

行草书的字形结构往往不是直立的，而是斜正随形，上下钩锁相应。将每个字的中轴线划出来并连接，就会发现这个行气线总有呈"S"形的摇摆之势，古人称之为"蛇行"，也比喻为"屋漏痕"，就是像雨滴顺墙而下，随其凸凹不平之势，呈现左右蜿蜒下行之动势，如流水行云，这是行草书艺术的独特美感（图1-3-14）。

3.章法的整体虚实变化

图1-3-13 王羲之《得示帖》

图1-3-14 王献之《草书》（局部）

　　书写节奏和墨色由润到枯的变化是结合在一起的，多个墨色变化节奏组合成篇，再整体观之，章法的虚实变化便呈现在眼前，受过绘画训练的人对此尤为敏感（图1-3-15a、b）。

图1-3-15a　颜真卿《祭侄稿》（局部）

图1-3-15b　米芾《虹县诗帖》（局部）

总之，行草书是书法艺术性的最高典范，从某种意义上讲是因为行草书艺术最大程度地脱离了实用性的审美要求，最大程度地解放了笔势。所以对行草书来说，单字的变化是最基本的要求，更重要的是打破单字的意识，将所有的字合成一局，在追求书写自由的过程中，通过展现或长或短、或轻或重、或连或断的外在形式，体现出或急或迟、或平和或激烈、或郁勃或放达的情感、心理变化，古代人说写字要体现"喜怒惨舒之状"，并进而体现作者的性情禀赋气质修养等，就是这个道理。因此，对行草书形式美的把握，不但要关注"字里"，更要看"行间"，因为这是行草艺术的最具个性魅力之所在。

小　结

元代的大书法家赵孟頫曾经说过："书法以用笔为上，结构亦须用功。盖结字因时相传，用笔千古不易。"赵的观点绝对是对古代优秀书法理论成果的继承和总结，也是他本人的心得和甘苦体验。赵孟頫所说的用笔应该包括张怀瓘书法三要素中的"用笔"和"识势"。在首先强调用笔的基础上关注结构形态，这种观点无疑是正确的，应该作为我们学习书法的指导思想。但是明清以至现当代，由于对结构至上的推崇，颇有人对赵孟頫的书学观提出批评和质疑，认为赵说"用笔千古不易"是错误的，用笔法一直在随时代推移而发展变化，这是对古人用笔规律陌生从而误解所导致的结果。规律（古人所说的"道"）是不变的，变化的只能是现象。如何使用特殊形制的毛笔，执、使、转、用，书写出富有弹性和速度力感的点画，并如何在棱侧起伏的过程中起承转合，奏出生命的节奏之舞，这是一门大学问，是学习书法者首先应该加以重视的。所以，书法不仅仅是将字写工整、美观那么简单的事。

至于古今讲解结构、章法的内容，从隋代智果的《心成颂》（传）、唐代欧阳询的《三十六法》、明代李淳的《大字结构八十四法》、清代黄自元的《间架结构九十二法》等，到当代很多书法教程，都是一些教条式的机械方法，是针对现实应用需要（如科举考试、抄写书籍、书写碑文等等）而总结的死方法，是古代的贤哲大师们所轻视的，只能用于学童启蒙或者学习初级阶段的参考，大可不必过于在意。因为在中国书法最鼎盛的汉魏六朝时期，重意尚势，只有对笔势往来的动态感受的体察和关注，并无所谓结构章法的死板教条。本章讲授依据的是唐代的书法理论成果，是唐人崇尚规范法度的产物。唐代的理论遗产承前启后，继往开来，对它的学习和研究，能使我们找到由书法的必然王国通往自由王国的途径和阶梯。因此，我们对唐代书法理论的阐述和生发，对于书法本体认识日益

向美术化异化的今天有着重要的现实指导意义。

本章参考文献

[1] [唐] 张彦远. 法书要录[M]. 范祥雍校, 北京: 人民美术出版社, 1984.

[2] 上海书画出版社、华东师范大学古籍整理研究所编. 历代书法论文选[M]. 上海: 上海书画出版社, 1979.

[3] 崔尔平. 历代书法论文选续编[M]. 上海: 上海书画出版社, 1993.

[4] 沈尹默. 书法论[M]. 上海: 上海书画出版社, 2003.

[5] 马国权. 沈尹默论书丛稿[M]. 广州: 岭南美术出版社, 1982.

[6] 沙孟海. 沙孟海论书丛稿[M]. 上海: 上海书画出版社, 1987.

[7] 启功. 启功丛稿·艺论卷[M]. 北京: 中华书局, 2004.

[8] 周汝昌. 永字八法[M]. 桂林: 广西师范大学出版社, 2001.

[9] 侯开嘉. 中国书法史新论[M]. 上海: 上海古籍出版社, 2003.

[10] 邱振中. 笔法与章法[M]. 上海: 上海书画出版社, 2003.

[11] 宗白华. 美学散步[M]. 上海: 上海人民出版社, 1981.

[12] 仪平策. 中国审美文化史[M]. 济南: 山东画报出版社, 2000.

[13] 陶明君. 中国书论词典[M]. 长沙: 湖南美术出版社, 2001.

[14] 刘正成. 中国书法全集·王羲之、王献之卷[M]. 北京: 荣宝斋出版社, 1991.

[15] 刘正成. 中国书法全集·魏晋南北朝名家卷[M]. 北京: 荣宝斋出版社, 1997.

[16] 中国历代名家技法集萃·人物卷[M]. 济南: 山东美术出版社, 2000.

第二章
书法批评及其与其他文艺门类之关系

概　述

　　本章在论述书法与其他文艺门类关系之时，首先探讨了一个无法回避的论题——"书如其人"。这个论题根植于中国文化的土壤中，即便存在着狭隘和偏颇，但经过儒家传统文化熏染的每一个中国人，都会对此深信不疑。仿佛这一论题可以成为一种约束和标杆，既能作为文艺工作者的心理及行为约束，又可作为受众群体道德修养的参照。与此同时，我们却忽略了儒家、道家对文学艺术规定性的不同：儒家规定了文学艺术的功利性标准，即为什么人服务的问题；道家则探幽发微着文学艺术的内在规律。明白了这一点，在文学艺术中司空见惯的"书以人贵"和"人以书贵"的现象则一方面变得容易理解，另一方面则可以透过这种本末倒置的现象，真正还原文学艺术本真的面貌。

第一节　书如其人——创作主体的自觉

　　书法艺术，是世界上唯一一种把使用的文字发展升华为艺术的表现形式。由于这种艺术依托的是汉字，而汉字是记录和传播中华文化的信息纽带，那么，这种艺术从诞生的初始就浸染了这片土地上的文明汁液，承袭了这种文字所承载的文化基因。借用现代计算机

时代的一个关键词来说，就是把中华文化压缩打包，让所有解读它的人在重新解压的过程中，感受到书法文化和书法艺术喷薄的力量及为之倾倒的艺术魅力。难怪有人把书法看作是中国文化的核心，甚至有人还进一步说，书法是中国文化核心的核心（熊秉明语）。这里暂且不去讨论这些论断是否切中肯綮，但有一点是能够理解的，那就是，由中华民族千百年来所形成的文化架构及人文价值取向潜移默化地成为书法文化的内在规定和外延束缚。

在中国文化长河里，一向有"敬惜字纸"的传统，这一传统的形成，根源在于我们对先民所创造的文字心怀一种崇敬和敬畏，因此才会对传说创造文字的仓颉（图2-1-1）赋予了英雄主义的神秘色彩。于是就有了"仓颉四目""天雨粟，鬼夜哭"的神秘描述。

如果抛却对这一事实真伪的考证，而是审视先民关于文字产生的发生学心理，就不难看出，这些被神化的与文字产生有关的现象暗含着更为深刻的文字情结，仓颉比常人多出的一对眼睛，

图2-1-1　仓颉塑像

仿佛就是为了谛视宇宙和人生的种种奥秘而生。只有这样，我们才能理解，为什么汉代的许慎在《说文解字》序中对汉字的重要性如此高屋建瓴地给以定性："盖文字者，经艺之本，王政之始，前人所以垂后，后人所以识古。故曰：'本立而道生''知天下之至赜而不可乱也'。"

如果汉字还仅限于使用的范畴之内，那么这仅仅是一种集体意识的产物，反映着早期先民认识自然，同时也认识自我的那种"近取诸身，远取诸物"的世界观和方法论。一旦文字使用的功能升华出更多审美的情趣之后，书写这一看似简单的行为过程就具备了个体特征，同时书写行为的结果——具有美感的书体形式就暗含了某种程度的艺术自觉。

"书如其人"在中国文化中似乎已经由一个命题被证明成为一个真理。这一命题中的"书"与所书之"人"存在着某种程度的意义连接，而连接的津梁就在于一个"如"字。

许慎《说文解字》对"如"的考释："书，著也，著于竹帛谓之书。书者，如也。"一个"如"字，给后人留下了无穷的阐释范围和多方向性。于是才有了清代刘熙载《艺概》中对"书，如也"的具体阐述："书，如也。如其学，如其才，如其志，总之曰如其人而已。"刘熙载"书，如也"的阐释已经完全从文字作为书写工具的功用层面上剥离开来，成为一种可以审视个人学养才情的风格标准。因为他在这句话后面又补充了一句很有意义的话："贤哲之书温醇，骏雅之书沈毅，畸士之书历落，才子之书秀颖。"可以这么说，这些论断，实质上就是对书法风格论的阐述。

一般来说，在价值判断的真、善、美三种标准中，"真"是理性的真假判断，"善"属于伦理层面的标准，而"美"却属于审美层面的标准。然而，在一种有着深厚积淀的文化中，很少有一种审美标准能够真正独立于伦理的价值标准之外，也就是说，在后来的书法艺术评判中，或多或少都带有"知人论世"的倾向性。

事实上，"知人论世"观点早在先秦时代就已经很盛行了，代表人物是儒家的另一个代表人物孟子。在《孟子·万章》一节中，孟子提出了这样的观点："颂其诗，读其书，不知其人可乎？是以论其世也。"尽管这种论断的基调是以诗书的教化意义为标准来考量的，但以一种伦理的善恶观念考证其书其人的做法已经成为汲取中华文化营养成长起来的一代代人不自觉地共同遵从的价值观念，也是今天我们面对一幅书法作品仍然会想象作品背后的人究竟何如的原因。

这样以来，有了"知人论世"的文化背景的分析，回过头来再看"书如其人"，就不觉得唐突了。其实早于刘熙载之前，宋代的苏轼就提出"书如其人"的文艺观，他说："人貌有好丑，而君子小人之态，不可掩也；言有辩讷，而君子小人之气，不可欺也。书有工拙，而君子小人之心，不可乱也。"也就是说，即使是书法，也可以从中分辨出君子与小人来。这一点与唐代书家柳公权的"心正则笔正"说一脉相承。但这些论断如果仔细思考起来，就会发现，在中国知识分子的修养功夫中，由于儒家的道德观几乎涵盖并指导了这一阶层的所有具有社会意义的活动，因此诸如"书品即人品""人品即书品"的言论，听起来不但近乎真理，而且颇让世人产生一种自我抚慰的幻觉，也就是说人品好，一定书法好；或者书法好也一定证明人品好。如果这种"书如其人""书品即人品"的评判仅仅作为一种个人修养的参考坐标，以促使自己朝着更加尽善尽美的方向去发展，本没有什么可指责的地方。但如果把这样的论断当作真理，那就有点偏颇了，往严重的程度上去说，会走向先验论和唯心主义的道路上去。因为，由于"书如其人"的扩大化，也会给真正的书法发展带来危害，这就是无论是历史上还是现实中都客观存在的"书以人贵"和"人以书贵"的现象。

一、书以人贵与人以书贵

纵观整个书法艺术史，就会发现"人以书贵"与"书以人贵"其实是一个不等式方程，在不同的历史条件下，求得的解也是不同的。

首先对"书"加以正名，这里的"书"可以指书法作品之"书"，也可以指书籍之"书"或者文章，可以泛指创作者的一切作品。人们在论说"书以人贵"与"人以书贵"的时候，"书"与"人"的顺序的先后，是评判究竟以何为参照的关键性问题。

　　"人以书贵"中，"书"是参照对象。对"人"的价值评判是依靠对"书"的价值判断来体现的。对"书"的优劣的评判，依据的是艺术价值的评判标准，即"书"的存在对当时及后世所产生的影响（包括积极影响和消极影响）。当人们审视和关照"书"的时候，进一步发现文本的价值所在。从创作发生学理论上看，由"作品论"必然溯源而至于"作家论"，因为作家（书家）是作品价值的直接创造者，没有作家（书家）就无所谓作品。书（作品）作为创作主体与期待对象之间的媒介，体现着创作者的"意"的指归。另一个不可忽视的原因就是受"读其书，不知其人可乎"？这种中国传统的"知人论世"的影响，人们已习惯于这种由物及人的探究。这也正是为一部（一幅）作品考证其作者，或鉴别其真伪，而不惜花费一切精力的重要原因。这一现象也恰恰体现了人们对文艺价值评判的认真、严格的态度。

　　而在"书以人贵"中，"人"是参照对象。"书"的价值是依靠对"人"的社会价值判断来实现的。对"人"优劣的评判，所依据的是人的存在意义这一社会价值的评判标准，即"人"的存在对当时及后世所产生的影响（包括积极影响和消极影响）。但必须说明的是，"人贵"的原因可能是多种多样的（诸如世袭、经济、政治、战争、欺世盗名等），有时并不是因为"书"。"人贵"的光环的存在，模糊了人们对其"书"的评判标准，甚至是价值错位。人们"贵"其"书"含有更多的世俗的观念，乃至情感的因素。有些人凭借他在社会上其他方面的影响，使他的"书"名噪一时。这种情形，在中国的任何历史阶段上都屡见不鲜。

　　因此，关于"人以书贵"与"书以人贵"的讨论，不应仅仅停留在概念的表层，而应该从社会存在及审美层面等方面，来分析之所以存在的原因，及其这种存在对审美价值的判断所造成的影响。首先应该承认，"人以书贵"是审美价值取向中一个完整的过程。贵其"书"，也就理所应当地尊重和认可"书"（文本）背后的创作者的劳动价值。因为这一过程符合这样一种规律：通过肯定其所创造的社会价值来肯定其人。当然也会有缺憾，其中的缺憾之处在于"人以书贵"后的再创造有时出现名不副实的现象。而"书以人贵"从一开始就违背了价值取向的判断规律，直接用社会人格取代了艺术品格。这种状况的存在，直接影响着人们对文学艺术的审美关照，使人们无法遵循艺术鉴赏的规律。更严重的情况下，会使得人们审视作品时，因非艺术本质的存在而出现对真正艺术观照的"前摄抑制"和"爱屋及乌"现象。艺术鉴赏（以书画为例），要求鉴赏者不受外界的干扰，使整个自我的精神沉醉其中，在顿悟中产生心灵的象征表现活动，它超出了形式中的"意味"，进入形而上的对人生、人性的彻悟，形成整个心灵的感发与震荡。一旦社会人格直接取代艺术品格作为评判标准，就会使欣赏者无法排除来自社会层面的各种干扰因素，结果就会形成欣赏主体与欣赏客体的位移和错位。这样，自我的关照意识便被不被欣赏范畴

的因素所左右，形成凡是名人即是名作的错误逻辑判断。更大的危害在于这种价值取向的倒置，不仅不利于对当时艺术作品的品评与鉴定，同时也不利于对艺术作品的真正价值进行判断。

社会人格与艺术品格的交互离合关系，使得一个人有时候社会人格与艺术品格是重叠的、融合的，有时候是分离或分裂的。

在中国传统文化的土壤中，伦理观念往往是驾驭人们社会行为的无形指南车，知人论世的传统，文（艺）以载道的古训，如柔韧的野藤紧紧地缠绕在传统意识的枯木之上，使得任何敢越雷池一步的想法，都失去了生命的张力。而西方的社会学家和哲学家早就提出了社会人格与艺术品格的交互关系。社会人格着重于人的社会意义的方面，表现在人与社会的关系中，以及在这种关系中所表现出来的价值属性。而艺术品格却更多地根植于人的自然属性的营养液中，使人的生命范畴内的各种微妙的因素渗透、遍布于艺术品格的每一个角落。

由此，我们可以说，社会的游戏规则必然导致社会人格的自律和约束。而艺术人格中艺术的成分又必然召唤人的最自由最活泼的成分，即人的生命中最原始最具张力的力量的回归。情感是人强烈地达到自己目的的本质力量。人类无论进行知识性或行为性的活动，都经常受到某些概念和规则的约束，可以说都只能不太自由地生活。这样，本来的生命自由受到了限制，不得不隐藏起来。但是，在进行美的活动或者艺术活动时，人类就能从这种限制中解放出来，自由地生活。换句话说，就是恢复了本来的生命自由。社会的规则让人们过多地隐藏那些不同于群体共性的独特个性，异中求同以获得认可。正如鲁迅先生那个一针见血的比喻：一只猴子想站起来做人，另一些猴子就说，它想做人，咬死它。社会是一种合力场，社会人格即在这个合力场的坐标中定位。这种定位并不是个体一厢情愿的结果，"人生来是自由的，却处处都在枷锁中"。从古到今有多少张扬个性的人，只要身处庙堂之上，就不得不加以收敛，尽管这只是压抑性的改变，但也足以说明社会人格确立之艰难。艺术人格则不同，艺术精神的自由属性，要求个体的人同中求异，甚至是标新立异。"文似看山不喜平"，这不仅仅是针对文章的要求，还是对所有艺术的审美期待。

然而，社会是一种契约，人的社会属性就在这种契约中被定义、被证明，甚至会达到人不能证明自己的存在价值的地步，而且这种契约延伸到社会的各个层面，使人的自由被压缩到一个极其狭小的空间，甚至有时可以说仅仅收缩到自己的心灵世界。人们对自由的呼唤恰恰是对人不自由存在的一个证明。马斯洛提出的需要层次理论的伟大之处，就在于他把人的自然属性的部分需求作为最为基本的条件来考虑，之后才能谈及高层次的种种精神需要。面对这种需要层次分析，人们忽略了重要的一点，那就是：人们越是在低层次阶段，越会对某种契约迫不得已地遵守，越是近乎较高精神层面，就越会有一种近似游戏的

心理。人们便在这种游戏中获得心灵的快感。在人们对于文艺起源的各种假说中，这就是"游戏说"似乎比"劳动说"更能让人乐于接受的原因。正如席勒所说："只有当人是完全意义上的人，他才游戏，只有当人游戏时，他才完全是人。"对于人的定义必然也正是对这个集合中"这一个"的规定，但每一个规定都是为一种打破这种规定的力量而存在。这种力量就是人的情感意志。西方早就有人提出，情感是一种"流"，只要是一个正常的人，这种"流"就存在于人的思维中，时而如波涛汹涌的大海，时而如淙淙的涓流，时而如平静的湖面，它对应着人们的喜、怒、哀、乐、惧等一系列的表情变化。面对这种变化，一般人往往表现得最为直接，或手舞足蹈，或怒发冲冠，或言哀已叹，或得意忘形，或诚惶诚恐。而一些有着较高学识修养的人中，爱文者作文，乐诗者赋诗，善舞者挥袂，钟情于丹青者调朱敷粉，寄情于翰墨者刻鹤图龙。因为修养学识使他既能宣泄自己的情感意志，又能不打破社会契约的规定；既能成就自己的社会人格，又能使自己的艺术品得以完善。以宋代的苏轼为例，他在被贬黄州后，一度苦闷彷徨。作为政府官员的他不可能把多年来形成的社会人格在一时的困惑中消解。擅长作文赋诗的他写下了著名的《前后赤壁赋》和《水调歌头》（大江东去）。但全能全才的他又擅长书法，他当然不会错过用这种最适于抒情写意的形式来表达他内心的愁苦，于是他磨墨展纸倏然落笔，写成了著名的行书《黄州寒食诗帖》。字里行间，荡漾着的是作者浓烈的情感，抽象的点线之间，为他复杂情感的寄寓提供了更为广袤的空间。这使他暂且忘却于社会的存在，心灵的浮躁在被荡涤之后，只有内心自我的交流与沟通。"心灵是处于规律与需要之间恰到好处的中点，正因为它介于这两者之间，它才避免了规律和需要的强制"。而社会人格则暂被封存于自我意识的最底层，情感意志倾泻于适合抒怀的各个空间。自古以来人们就是在社会人格与艺术人格的交互与离合中寻找心灵得以平衡的支点。

但是，必须强调的是社会人格有一种主流的定格，这种定格，在历史的进程中时而明朗，时而含混，甚至于被扭曲。这是由两种交互的矛盾决定的。一种是体现着统治阶级的意志的价值评判标准，一种是体现着人民大众意志的价值评判标准。这两种价值标准，有时吻合，有时却截然对立。这就是说，有时统治阶级定位的社会人格标准，也恰恰是人民大众所称颂的；有时统治阶级所定位的社会人格标准却为人民所反对。评判一个人，偏离这样一个历史的尺度，就会有失偏颇，甚至颠倒黑白是非。这就像评价《水浒传》与《荡寇志》的价值一样，看你站在谁的一边，是为维护谁的利益服务的。艺术领域，对艺术品格的评判，往往用一种近似模糊的标准尺度做一种不够准确甚至是错误的度量。"文如其人""字如其人"似乎成为一种真理。这种错误要么来自对典籍的断章取义，要么是在加膝坠渊的情感夸张之后而厚此薄彼。"文如其人"是苏轼说他弟弟子由的文章如其人一样不为世人所知。至于"字如其人"更是一种近似荒唐的论调。宋代的蔡京，谁能从他的字

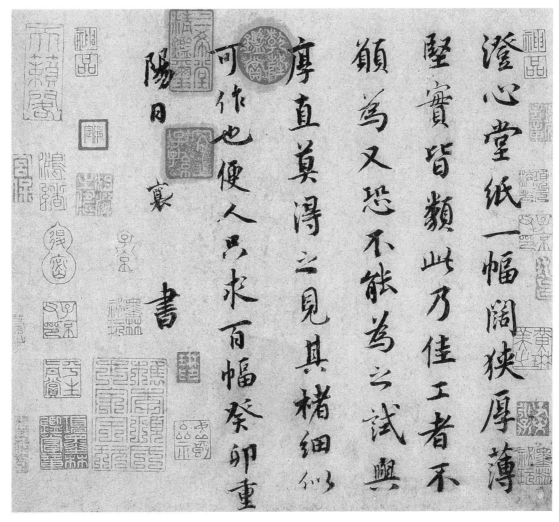

图2-1-2　蔡襄《澄心堂帖》

迹中看出他的奸佞之心？曹魏时的钟繇，人们对他的字钟爱有加，心追手摹，谁能从他的书迹中看出他人品并不高尚？正如陈方既先生在他的《书法综论》中所说："如果人品真能决定书品，考核干部不必依言行，干脆把他们写的字迹拿来研究就行。"再者，当我们在欣赏古人的书法作品时，如图2-1-2中蔡襄的书法和图2-1-3中蔡京的书法，如果不告诉世人书写者的姓名，人们能够从书法作品中分辨出孰忠孰奸吗？人们之所以把"字如其人""文如其人"奉为真理，是因为讨厌那些道德品质不好的人，故尔也迁怒其所书之字、所著之文了。这与"爱屋及乌"出于同样的心理感受。

　　这样做还有一个深层因素，人们带着对作者的社会人格的评判，去体味隐藏在文本背后的创作主体的内心世界，这种体味往往本身就含有一种抵触。因而，从一开始就远离文本本身所承载的意义，对创作主体的好恶掩盖了文本本身的优劣。这样做往往造成"书以人贵""以人废言"的不良后果，以及出现评价人还是评判作品的混乱情形。这种偏颇，宋代的苏轼曾经感慨万千："古之论书者，兼论其平生，苟非其人，虽工不贵也。"

图2-1-3　蔡京书法

　　人的道德高尚与否，都只能归属于社会人格的范畴。但只要承认人存在的两种属性，就不能忽略人的自然属性（情感）的存在意义。社会赋予每个人的面具是沉重的，没有谁愿意主动地戴上它，这种戴面具的存在同样决定了或取决于社会的存在，有时更重要的目的不过是为了使内心脆弱的情感免遭伤害而已。从"诗言志""忧愤说""物不平则鸣"到"书为心画"无不是情感宣泄的方式。一个人为了抚慰自己内心的伤感，搦翰疾书，濡墨而画，不过是借此渲情而已。王羲之书《兰亭序》（图2-1-4）为抒发春风和畅，饮酒微酣之乐；颜真卿书《祭侄稿》（图2-1-5），意在倾哀绝之心；苏轼书《黄州寒食诗帖》（图2-1-6），聊遣失意惆怅之怀；徐渭草书长卷，叹愁苦无寄之悲。一向备受非议的赵孟頫、王铎的书作依然借此聊以抒怀而已。世人对他们"逆子贰臣"不满言论，不过又归依于社会人格的层面。即使人们所痛恨的佞臣也是这样，社会人格与艺术品格的分离是客观存在的。

　　总之，当我们阐释了社会人格与艺术人格之间存在着交互与离合关系，"人以书贵"与"书以人贵"的不等式方程，就可以在历时或共时的条件下得以证明。面对作品，才能荡涤一切世俗成见，心灵才能与文本及文本背后的创作主体进行着情感意志的沟通，才能真正做到不"以人废言"，不"书以人贵"，就像观赏鲜艳的荷花而不抱怨它生长在污泥中一样。只有这样，艺术的蓓蕾才能自由绽放于百花园中，花之美丽才能不至于在评判的阴霾中黯然失色。

　　因此，"书如其人"的论断中尽管存在着诸多"书"与"人"之间不能严丝合缝的对应关系，但这并不妨碍我们把"书如其人"作为一种道德范畴上的约束。如果从书家的性情特征与其书法的风格关系来看，二者确实存在着"如"的一面。

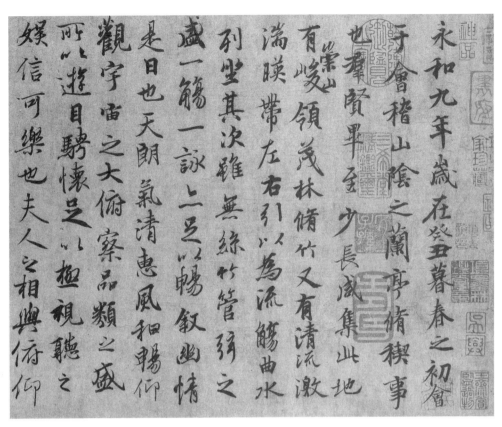

图2-1-4　王羲之《兰亭序》（局部）

图2-1-5　颜真卿《祭侄稿》（局部）　　　图2-1-6　苏轼《黄州寒食诗帖》（局部）

也就是说书法艺术的本体特征与人的气质存在某种程度的对应性，并且这种对应性是唯物的、科学的。

人与人之间，本身就存在着气血、性情的差异，这可以称作先天的个体差异性，后来的学养功夫，可以称作后天的文化差异性，先天与后天综合起来，差异就更大。这一切的差异都会不同程度地在书法活动中表现出来。一个人如果为人矜持，心怀隐忍之心，那么这个人在书写时，就会在他的作品中表现出点画工谨、章法端庄无违的风格；如果一个人胸怀大略，就不会关注细小点画的安排，而是把整体的章法安排得和谐有序。这是因为，人的行为受到心理支配，一个书家的风格，总是受到其性情、修养的影响。但是，即使同一个书家，在不同的时间里，甚至是很短的时间段内，也会有所不同，主要原因是人的内心与情性在不断变化。同是王羲之，在书写不同的作品时也会表现出不同的风格来，所谓"写《乐毅》则情多怫郁，书《画赞》则意涉瑰奇，《黄庭经》则怡怿虚无，《太师箴》又纵横争折，暨乎兰亭兴集，思逸神超；私门诫誓，情拘志惨。所谓涉乐方笑，言哀已叹"。（孙过庭《书谱》）

或许正因为人的书法活动受到情性、心理、气质等因素的影响，才使得每个书家的作品呈现出不同的风格来，也同样由于书法作品中能寄寓书家的情感世界，才使得书家的作品具有机器复制所无法替代的价值。

二、对书家定位及价值取向的偏颇

在理清"书以人贵"与"人以书贵"之后，我们还很有必要澄清这样一种历史事实：面对历史上的一些书家，诸如元代的赵孟頫与清代的王铎等，我们一方面激赏其书法造诣，另一方面又会对他们的"贰臣"行为颇具微词甚至是斥责。更具戏谑意味的是，一段历史时间内对其褒扬有加，不久，又不遗余力地对其诟病和贬损。之所以会形成这种加膝坠渊的滑稽现象，最根本的原因是由于我们对这些书家的定位及对其价值取向的评判出现了偏颇，这种偏颇，恰恰是由于我们不知道该从什么样的角度来审视他们。

在王权、王道的宗法社会里，一个人社会价值的实现往往是由皇权对个人社会价值肯定的程度来决定的。无论是"学而优则仕"也好，还是通过不同的荐举、征辟方式也好，都是以统治阶级的意志来决定个人的前途与命运。而中国历史的朝代更替，说白了就是皇权私有利益的更替。这样一来，即使曾经盖棺定论的历史，也会随着朝代的更替而发生着戏剧般的改变。我们解读历史，常会遇到这样的现象，一个人刚刚辞世时还被赐予忠臣的谥号，不久却以奸佞名之；另一种情形则是，惨遭杀戮时被皇权否定，被世人咒骂，在另一个朝代却被追封为忠臣。

无论历史怎样变化，有一点是可以判断的，那就是，在我们评定历史上一些书家的时候，我们审视的对象首先是他们的艺术成就和文化造诣，即定位他们为艺术家。如果我们在评判其艺术时又移借政治的评判标准，那结果一定是失之偏颇的。比如，我们在评价赵孟頫时，后来的一些人之所以对其书法艺术产生诟病和贬损，原因不过是赵孟頫乃是赵氏宗室的后裔，自己祖宗的江山毁于敌人之后，自己是无论如何都不能甘食仇禄的。可以选择的是，要么做啸傲山林的隐士，要么杀身成仁以告慰列祖列宗。然而赵孟頫没有这样做，而是选择了出山，做了元代的官。这样，就触碰到了中国儒家伦理道德的底线，赵孟頫本人就成了逆子贰臣，他所有的艺术成就也就因为这个灰色的伦理色调而全部变成了灰色。我们这样评定一个书法家，不自觉间把赵孟頫个人捆绑在政治家的审判台上，以一个政治家必须恪守的道德标准来衡量着他的艺术成就。这也难怪傅山在明王朝刚刚灭亡，无法排遣亡国之痛时，那么痛心疾首地急于向赵孟頫发难，认为赵氏书法虽然温润秀美，但骨子里有一种奴性。时过境迁，当傅山看到清代统治日益巩固，恢复明朝无望时，却逐渐地理解了赵孟頫。这样看来，虽然傅山对赵孟頫初始的评价有失公允，但后来还是比较客观的。也就是，傅山理解了赵孟頫，理解了赵孟頫在强大异族统治下，还能凭个人的力量，延续着汉民族文化的薪火，这是多么的难能可贵啊！

至于王铎，则没有这么幸运，清军南下，攻破南京时，王铎就是向清兵请降的大臣之一。之后虽然享受着丰厚的物质待遇，对其书法艺术的评价也到了无以复加的高度，但精神上无时无刻不在经受着儒家伦理道德的鞭笞。更为滑稽的是，王铎本人还被列入乾隆四十一年编撰的《贰臣传》中。即使在思想比较开放的当下，一提及王铎，依旧会因为"贰臣"的历史胎记，影响着人们对王铎书法的评价。

历史上，一个书法家可以是政治家，一个政治家也可以是书法家。艺术与政治有着根本不同的特质和内在规律性，对一个书法家的艺术品评如果附加了诸多政治的因素，或者对一个政治家的评价杂糅了诸多艺术的成分，都是混淆了二者之间的关系，是不可能做出公允的评判的。

第二节　形象喻知——书法批评的传统模式

一、人物品评和书法批评

人物品评的历史由来已久。在先秦时代，百家鹊起，各述要旨，品评天下君王之得

失、臧否，时代人物之优劣，各自按照时代的需要及本学派的宗旨提出了是非善恶的评判标准。儒家中尤以君子、小人论之，在《论语》一书中，把君子与小人相提并论的就有几十处，标准尽管简单，却开了品评人物的先河。其后的孟子，分类更细，在《孟子·尽心下》中，他提出了"善、信、美、大、圣、神"的评判标准，这些标准，不仅是对社会实践主体（人）的评判标准，同时也是观照审美客体的标准，其中"充实之谓美""充实而有光辉之谓大""大而化之之谓圣""圣而不可知之谓神"，等等，具有了较为浓厚的中国美学色彩。

其后的学者，更是沿波讨源，振叶寻干。到了魏晋时期，品评人物成为一种风尚。这一风尚的兴起，缘于当时玄学的兴盛，尽管这些大谈特谈玄学的人多是出身名门望族的雅士，但在这样的时代，朝代更迭频仍，刀光剑影中哀号着人生的惨淡，这一时期的士人却能暂时摈弃生理及生活上的痛苦，在精神的家园中寻觅一处恬静来。尤其是老庄的"齐生死、一是非、泯得失"的避世人生观成为灌注在当时每个知识分子心中的精神支撑点。

我们说魏晋是文学自觉、艺术自觉的时代，必须承认，其首先是人自觉的时代，如果没有人的自觉，那么，文学、艺术的自觉将无从谈起。

其后的时代，虽然合合分分、分分合合，但历朝历代对人物的评判已经成为文化的惯性。中国千百年的封建统治，无论开明与专制，对人物的评价有一点是相似的，那就是"外儒学而内黄老"的外在表征与内心精神的相互弥补。

熟悉《世说新语》的人会明白作者为什么分门别类地把不同的人物进行定格、评判，目的就在于向世人道明，人们应该依照怎样的精神法则来完成人生并不算长久的生命历程。如果这是对一个时代品评的发轫之作，那么，这样的品评形式也必然会在书法艺术的王国里进行。

这一时期的书法评论多以简单人物小传的方式进行例举。有的只例举而不加评论；有的则用简单的字句做高度概括的品评。

北朝书家王愔开书法品评先河，他所著的《古今文字志目》中，列举自秦至晋书家117人，遗憾的是，文中仅存目而已，缺少具体的评论内容。

南朝书家羊欣所著《采古来能书人名》一文，录入秦至晋善书者，只按照时代先后顺序，品评未分优劣之序。之后，南朝书法评论家袁昂《古今书评》、梁武帝萧衍的《古今书人优劣评》、南朝梁书法理论家庾肩吾《书品》等相继出现，开始了真正以"品""评"冠名的理论作品，预示着真正意义上的书法品评的开始。

羊欣的《采古来能书人名》，是以书家为品评定位的主体，具有《史记》纪传体的特点。例如在评钟繇时这样写道："颍川钟繇，魏太尉；同郡胡昭，公车征。二子俱学于德升，而胡书肥，钟书瘦。钟有三体：一曰铭石之书，最为妙也；二曰章程书，传秘书、教

小学者也；三曰行狎书，相闻者也。三法皆世人所善。繇子会，镇西将军。绝能学父书，改易邓艾上事，皆莫有知者。"这样的评论，能使我们明白此书家是何时何地何人，何等的职位，师承关系如何，擅长的书体是哪些，对后来人有哪些影响等。同时，羊欣在他的品评中，也涉及了一些美学关键词，如在评王献之时这样论述："王献之，晋中书令，善隶、藁，骨势不及父，而媚趣过之。兄玄之、徽之，兄子淳之，并善草、行。"这段话中用了"骨势""媚趣"等美学概念。

袁昂的《古今书评》大量运用比附的言辞，不拘泥于书家作品的笔墨技巧，而是从整体上把握。虽言书评，酷似评人；看似评人，实则评书。把作家论与作品论有机地结合起来，使得二者相互参照，别有韵味。比如在品评王羲之书法时，用了这样极富散文诗般的语言形式："王右军书如谢家子弟，纵复不端庄者，爽爽有一种风气。"这种书法品评，虽然把书作放在被评述的前台，却深深映射着书作背后的人格主体。这种形象的言语，不仅使我们看到了王羲之书法作品的潇洒妍美，还使我们仿佛看到历史中的王羲之那种"坦腹东床"的风流儒雅。在评羊欣的书法时，他说："羊欣书如大家婢为夫人，虽处其位，而举止羞涩，终不似真。"历史上羊欣的作品究竟是什么样，由于其作品在历史上的缺失使得我们无从一见，但从袁昂对羊欣的这句极其形象的品评，使得我们可以展开文学般的联想，获得一种美学意境。这样的品评方式贯穿整个《古今书评》的始终，虽然不能给人以具体而微的明了的感觉，却可以让人拥有一种朦胧却真实的原生态的感知。

萧衍的《古今书人优劣评》风格有类袁昂《古今书评》，且内容也有因袭之嫌。如评羊欣："羊欣书如婢作夫人，不堪位置，而举止羞涩，终不似真。"只是略改个别字而已。

自庾肩吾之《书品》，才开始以"品"字冠之。

"品"，这个象形兼具会意的汉字，既涵盖了人们的评述之意，又暗含了等级分别之旨。庾氏以"品"代"评""论"，选择了一个最恰当不过的审美方法，以三等九品的序列，把他之前的书家进行了一个新的排序，既不崇古薄今，亦不厚今非古，打破了书家存在的时间顺序，以书之优劣高下定位。这样，《书品》就为书法评论架设了一个比较完美的美学意义上的审美建构，不拘泥于古今风格的藩篱，仅在美的层面上评说，又摆脱了不同艺术风格流派之间论高低优劣的误区。

《书品》不再似以往书法评论，一人一评，断无接续，给人以支离破碎之感，而是以优劣归品，然后整体评价。例如把张芝、钟繇、王羲之划归上之上之后，论曰："……惟张有道、钟元常、王右军其人也。张工夫第一，天然次之，衣帛先书，成为'草圣'。钟天然第一，工夫次之，妙尽许昌之碑，穷极邺下之牍。王工夫不及张，天然过之；天然不及钟，工夫过之。羊欣云：'贵越群品，古今莫二。'兼撮众法，备成一家，若孔门以

书，三子入室矣。允为上之上。"

以上这段话，把时代不同的三位书家放在上之上的位置上，阐释三者之所以为上之上的原因。当然，品评的语言依旧是比附式的风格特点。

这种品评的语言特点一直影响着后来的书法批评，为中国的书法评论开启了这样一种独具特征的评判形式：这种形式，很少为书法评论本身创造出一些抽象的以概念构成的关键词，而是依据中国圣哲先贤早就驾轻就熟的那种形象的、比附式的言语。这种语言的特征，以类似通感的修辞格式的手法尽可能地调动受众群体的一切感觉。直到西方的艺术批评理论大量被引进中国，才或多或少地改变了这一状况。

二、西方艺术评论的介入对传统书法评论的影响和意义

随着世界文化交流的进一步加深，各国也以开放的心态对待文化的借鉴与融合，在世人一方面谨守"只有民族的，才是世界的"这一规定时，也同时默许了这样一种观点：只有把本民族的文化融合到世界文化的大群落中，才能使民族文化被赋予更强大的生命力。也正是这样，在西学东渐的过程中，中国文化也更广泛地被世界认可。

因此，当西方的文艺理论潮水般涌入中国时，中国书法艺术这一最具母体文化特征的客体存在也必然接受这种由域外舶来理论的阐释，这种阐释对比于本土传统的阐释，尽管对象和内容一样，却不自觉地烙上了西方理论所具有的思维模式和语体特征。

任何一种艺术，都是通过语言来进行分析和描述的，这种描述和分析就是阐释，"但人们所阐释出来的并不直接就是文本的意义，而是对文本的理解；理解则永远具有诠释的性质，理解所建立的不是文本之原义，而是过去事物与现时生命的沟通，是一种创造"（伽达默尔《真理与方法》）。

狄尔泰说："自然需要说明，而人需要理解。""说明"与"理解"的诠释特征的区别，说明自然科学研究与艺术研究是有所不同的。

当西方的这种诠释理论被一些学者引进中国以后，往往被冠以比传统的艺术评论更加科学的外衣，于是诸多艺术评论家一时间蜂拥而起，纷纷以西方文艺理论诠释中国传统的艺术。这些理论往往挪用西方固有的理论关键词，套用西方评论的理论架构模式。仿佛谁的陌生的名词多就显示出谁的理论水平高一样。这种理论模式忽略了中国书法这一最母体的艺术存在，其艺术的生命力就像一个基于中国文化基因的胚胎，吸附于中国文化的母体上，当一个个艺术个体在脱胎坠地之后，呈现的是承继与创造相结合的艺术新生命。而且这种艺术生命本身就融合了一个个人的情感意志，尽管古人有"善鉴者不书，善书者不鉴"的论调，但每一个面对书法艺术的鉴赏者，观照其给人以视觉冲击力的历代书作时，

又不可能真正做到"远观"，而是尽可能地以自己的心灵通过直接"阅读"眼前的作品，从而进一步靠近创作者的心灵情志。或许，这个时候，每个观照者不再像西方的评论者一样依照一种概念或推理，用一种冷静的理性形式进行解读，而是像《文心雕龙·神思》中说的那样"登山则情满于山，观海则意溢于海，我才之多少，将与风云而并驱矣"。

因此，我常这样认为，西方的文艺评论与中国的书法评论有着"远"与"近"的区别。西方的评论，由具象而抽象，由个体而群体，由个性而共性，进而形成"形而上之"的概念和判断，如同从无数形象的一个个具体事物中抽象出一个数学的"一"来，这样的"一"概括性确实是更加广泛了，但距离真正的具体事物也更加远了，就像我们说到水果时，已不再是指具体的哪种水果一样。因此，我们在阅读西方的文艺理论时，总会觉得一个概念接着一个概念，文字间寄寓的那种可以浸染情感意趣的东西都被压榨得干干净净，读起来没有灵性，缺乏韵味。

中国的书法评论，源自中国书法这种母体文化，其语体特征必然暗合书法艺术本身才能使阅读者感到不隔的亲近感。先秦的公孙龙就提出了"物莫非指，而指非指"的论点，他在《指物论》一文中说："以指喻指之非指，不若以非指喻指之非指。"由于这句话读起来特别拗口，以至于千百年来产生了诸多的歧义甚至是费解。这段话是从语言与世界关系上来说的，"指"即"语言"，"物"即被描述的事物，意思是说，世界的万事万物都是可以用语言"指"出来，但"指"之后的事物又不是指出的那个事物了，其另一个层面的意思就是告诉人们，"受指"（事物）与"能指"（语言）之间存在着很大的距离，也就是说，我们的语言在描述事物时，只能最大可能地靠近被描述的事物，而不能完全地直指事物本身。这一点，刘勰也曾在《文心雕龙》中论述过，他说："意授（受）于思，言授（受）于意。"也正是有了语言与被指（定义或描述）的事物的差别，才产生了"密则无际，疏则千里，或理在方寸而求之域表，或义在咫尺而思隔山河"。这或许是人类语言在描述世界事物时存在着太多的无奈吧。也正是基于这种无奈，我们的先人在评论书法时，才没有定义出那么多的概念，而是用最质感的类比和比附性的语言，直接与被描述的书法作品融合起来，让人在心灵上感受书法艺术怦然心动的震撼力量。

三、书法评论与其他艺术评论的异同及书法评论的母体特征

凡是基于中国文化的评论，无论是书法评论还是其他文学或艺术的评论，在语体特征上差别不是很大。这是由先民在长期的社会认知实践中形成的母体特征，这种特征，体现了先民感受自然、认知宇宙的"近取诸身，远取诸物"的感性意识。这是一种人与自然的融合特征，一种自然人格化又人格自然化的暖性色调。

中国书法评论、绘画评论乃至文学评论，在母体特征上有一种同质的核心要素，那就是情感意志的驱动力。从"诗言志，歌永言"的提出，到"情动于衷而形于言"的阐释，就决定了中国古人对文学艺术的阐释是立足于情感的，而情感这种细腻的心理活动是不可能用太过于抽象的概念来描述的，在《论语》中，子夏与孔子论诗时，对子夏关于"巧笑倩兮，美目盼兮，素以为绚兮何谓也"的追问，孔老先生竟然用"绘事后素"四个极其形象的字进行了回答，而没有使用抽象的语词进行洋洋洒洒的阐释和解读。在先秦时代，那些满腹经纶的学者在著书立说时，无不以极其生动形象的言语和文字，抒发其经久的思考及对复杂社会人生的叩问。如后儒荀子，其文思精纯，却很少使用概念性的词语，在论"君子之于言"一节，他这样写道："故赠人以言，重于金石珠玉；观人以言，美于黼黻文章；听人以言，乐于钟鼓琴瑟。"最后得出"故君子之于言无厌"的结论。至于庄子之文，更是汪洋恣肆，如风行水上，自然成文。其文"寓言十九，重言十七，卮言日出，和以天倪"，一个个生动形象的故事，看似荒诞不经，却能切中天下是非利弊之肯綮，不过是因为"以天下为沈（沉）浊，不可以与庄语，以卮言为曼衍，以重言为真，以寓言为广，独与天地精神往来，而不敖（傲）倪于万物，不遣是非以与世俗处"（《庄子·杂篇·天下》）罢了。先人这种以形象之言直指社会人生的言语模式，并不是有意避开抽象的概念，而是在自然人格化的格物致知过程中，不期然而然地形成了这种既能寄寓情感，又能自然成文的与己无隔、与人不疏的语体风格。在先秦中，只有墨子的文章乐于使用概念和判断，因此，墨子被称为中国的"逻辑学之父"，然而其文章对后世的影响最小。先秦诸家文章之兴衰，恐怕多少也与形象、抽象之语言风格有关吧。

形象化语言风格的形成，是因为观照者主体在面对世界万物的考量时，任何形式的与情感有关的抒发，都可以以这种形象的用语达意于文本的受众群体，这一点，无论从"诗言志"到司马迁的"幽愤说"（《太史公自序》），还是从韩愈的"物不平则鸣"（《送孟东野序》）到李贽的"童心说"（《童心说》）都体现了这种语言风格的重要性。

至于书法评论，在用语风格上并非独辟蹊径，书法评论与文论基本上是一脉相承的，依旧运用大量比附的形象化语词。之所以这样，是很容易理解的：文学抒写的是情感意志的世界，而情感这种最难以描摹的心理活动，是很难再用抽象的言语进行表达的。只不过书法的抽象与文学的抽象有着方式和过程的不同。书法作品本身很难表达自己的情感，因为我们不能说什么样的书法是欢愉的，什么样的书法是悲伤的，只是在抒写的过程中会寄寓着抒写着的情感，而不是用文字本身的意义来表达。

然而，正是因为书法从基本的构成要素（点画或线条），到整个作品的完美形式

（章法、气韵、神采等）又是抽象的，如果以抽象的评论来评述抽象的书法艺术，必然会使人感到恍兮惚兮，如坠五里雾中。如东晋著名女书法家卫铄在她的《笔阵图》中提及七种笔画时说："横，如千里阵云，隐隐然其实有形。点，如高峰坠石，磕磕然实如崩也。撇，如陆断犀象。折，如百钧弩发。竖，如万岁枯藤。捺，如浪崩雷奔。横折竖钩，如劲弩筋节。"这样的描述使得本来抽象的点画被形象化。其后又赋予六种用笔以情感色彩："结构圆备如篆法，飘飏洒落如章草，凶险可畏如八分，窈窕出入如飞白，耿介特立如鹤头，郁拔纵横如古隶。"（《笔阵图》）如果真的能把这些本来无生命可依的用笔形象化，就能"然心存委曲，每为一字，各象其形，斯造妙矣，书道毕矣"。

由此，我们可以这样说，书法评论在某种程度上是以类比的手法、通感的修辞心理，拟物的定位手段来达到书法批评与书法艺术水乳交融的。这一点在古代的书论中表现得最为明显。

下面我们以袁昂《古今书评》中提到的书家为例，进一步说明中国书法评论的这一特征。

"王右军书如谢家子弟，纵复不端正者，爽爽有一种风气。"

"王子敬书如河、洛间少年，虽皆充悦，而举体沓拖，殊不可耐。"

"羊欣书如大家婢为夫人，虽处其位，而举止羞涩，终不似真。"

……………

"萧子云书如上林春花，远近瞻望，无处不发。"

"崔子玉书如危峰阻日，孤松一枝，有绝望之意。"

"师宜官书如鹏羽未息，翩翩自逝。"

"韦诞书如龙威虎振，剑拔弩张。"

……………

"索靖书如飘风忽举，鸷鸟乍飞。"

"皇象书如歌声绕梁，琴人舍徽。"

"卫恒书如插花美女，舞笑镜台。"

"孟光禄书如崩山绝崖，人见可畏。"

如果我们没有亲见这些书家的作品，单凭这些评论是很难想象到是个什么样子的。然而，如果我们仔细品味一下这些或拟人或拟物的句子，多少还是能从中琢磨出一些味道来的。在论王右军书法时，"纵不复端正者，爽爽有一种风气"，这种艺术品评完全人格化的手法，会让我们朦胧地感受到王右军的书法，纵然不追求端正肃穆，却可以在他潇洒的

作品中读到书家笔下的那种任性适己的气韵特征，或许，这种气韵特征恰恰就是书家本身所具有的，又进一步渗透到作品中罢了。至于羊欣的作品，我们可以通过"如大家婢为夫人，虽处其位，而举止羞涩"这样的评论，感受到其作品虽然勉强位列名家，却不免有一种小家子气。

我们姑且不论袁昂的评论是否中肯，但这种拟人拟物的评论手法却颇具中国文化的母体特征，使得书法这种本土的艺术形式，与本土文化架构起来的母语语境显得特别的和谐。

书法评论，到了唐代的孙过庭，才算是真正的成熟起来，他的《书谱》一文，内容殷实，涉及书法的各个方面。

《书谱》开卷立宗，标以钟张二王。对于书法批评，高屋建瓴，针对当时盛行的"今不逮古，古质而今妍"偏颇认识，提出了"质以代兴，妍因俗易"的历史观，并确定了书法批评的客观标准"贵能古不乖时，今不同弊"，这种标准，直到今天，仍然有着极其积极的作用。

其中，对篆、隶、草、章书体的评述，尤其是真与草之间的相互关系，一语中的而又惜墨如金。我们今天在学习书法时还常常问这样的问题：从什么书体开始入手比较好？在《书谱》中，孙过庭用较多的笔墨阐述了学习书法的心得和看法："加以趋变适时，行书为要；题勒方畐，真乃居先。草不兼真，殆于专谨；真不通草，殊非翰札。真以点画为形质，使转为情性；草以点画为情性，使转为形质。草乖使转，不能成字；真亏点画，犹可记文。"这段文字，很好地解决了真书与草书之间的关系，为后来的书法学习和创作奠定了理论基础。对于各种书体的要求，孙氏也言简意赅地进行了阐发："虽篆、隶、草、章，工用多变，济成厥美，各有攸宜。篆尚婉而通，隶欲精而密，草贵流而畅，章务检而便。"孙过庭认为，如果掌握了这些书体的特点，规避了其中的弊端和误区，又能认真体会，就能顺利进入书法艺术的大门，除非你故意拒绝窥探这其中的奥秘。

尤其是他在《书谱》中提出"乖""合"的命题，以"五乖"与"五合"作为分析书法创作成败优劣的条件，这些条件中，有客观的物质上的，也有心理上的，这就为书法批评扫清了以往玄之又玄的神秘色彩。既承认书法创作时"有乖有合，合则流媚，乖则凋疏"的客观存在，又能在分析"五乖""五合"之后，找到书法创作成功的途径，那就是"得时不如得器，得器不如得志。若五乖同萃，思遏手蒙；五合交臻，神融笔畅。畅无不适，蒙无所从"。

孙过庭在那个时代就认识到书法是一种抒写情感意志的艺术。"岂知情动形言，取会风骚之意；阳舒阴惨，本乎天地之心"。他以书圣王羲之抒写不同的作品时所呈现的精神状态为例，指出内心的情感活动对书法艺术的影响。"写《乐毅》则情多怫郁，书《书画

赞》则意涉瑰奇，《黄庭经》则怡怿虚无，《太师箴》则纵横争折，暨乎兰亭兴集，思逸神超；私门诫誓，情拘志惨。所谓涉乐方笑，言哀已叹"。这种论述，有助于我们在对书法做品评时，更能客观地看待书法艺术对人生的情感陶冶和熏染功效。

此外，在《书谱》中还就学习书法的年龄问题及书法修养经历的阶段性进行了深刻阐述："若思通楷则，少不如老；学成规矩，老不如少。思则老而逾妙，学乃少而可勉。勉之不已，抑有三时；时然一变，极其分矣。至如初学分布，但求平正；既知平正，务追险绝；既能险绝，复归平正。初谓未及，中则过之，后乃通会。通会之际，人书俱老。"孙过庭在论述时，总是遵循着人与书的自然规律，言辞切切，切中肯綮。

至于《书谱》涉及的其他方面，有的宏观总括，有的具体而微，这里不再一一叙述。

《书谱》之后的书法批评，或随笔杂感，多独到之言，如米芾《海岳名言》、陈槱《负暄野录》、解缙《春雨杂述》、董其昌《画禅室随笔》等；或专著兼论，如包世臣《艺舟双楫》、康有为《广艺舟双楫》等。

第三节　交相辉映——书法和其他姊妹艺术

一、书法与文学

在人类的精神活动中，文学和书法艺术都是人类在自己的精神家园中绽放的奇葩。是创作者以自己的心灵观照宇宙和人生，使得人与自然、人与社会的矛盾与和谐内化为一种复杂的精神和意识，并借助这种形式抒发心灵的情感和意趣。

（一）书法与文学是以汉字为载体的构成形式

唐代张怀瓘在他的《文字论》一文中说："文则数言乃成其意，书则一字已见其心。"这段话向我们昭示这样一个道理：无论是文学，还是书法艺术，都是以汉字为载体进行创作的表现形式。书法的创作往往借助于一定的文学样式，如诗词歌赋、楹联等把文学的素养外化到书法作品的点线之中。在书法创作中，每个畅游于书法艺术都会有这样的体会：尽管书法是用汉字为载体进行书写的，但对汉字的对的偏好和认同，创作一幅作品时，我们习惯于从古代的诗词内容，或者从古代圣贤的经典文章中摘录一段我们喜欢的文字，进行书法的创作。原因就在于，尽管书法艺术是强调视觉感受的配的文字内容我们也同样关注，二者不可分离。当我们欣赏一幅作品

态谛视眼前的作品，观照这幅作品的笔法、墨趣、章法构成及气韵神采，然后就是通过阅读内容获得一种与外在形式（视觉）相互映照的完美的精神享受。

（二）汉字是构成文学的语言形式，实质是思维工具的特征

文学与书法有着质的不同。汉字是构成文学的语言形式，是文学创作必备的思维工具，是构成文学的基本元素，或者说是创作者与受众群体交流的传媒介质。无论文学创作者的情感实践多么丰富，都必须借助汉字进行创作。或者说，是作家依照一定的汉字构成通过复杂的精神活动，为我们构筑了一个美轮美奂的情感世界。我们在阅读那些伟大的文学作品时，又是通过作者笔下那些有意义的文字组合所传递的诸多信息产生着情感的共鸣。因此我们说，在从作者运用文字创作，到文学文本的完成，再到阅读的环节，汉字只是构成文本的材料，是创作主体与受众群体交流的有意义的媒介。就像我们阅读《红楼梦》时，会随着作者的描写时而欢笑，时而忧伤，而一个个汉字本身并没有欢笑或忧伤的色彩，是汉字的组合形成了一种有意义的内容，并通过读者的联想才产生了这样的结果。在我们阅读唐诗宋词的时候，我们为什么会被那些美好的诗句打动，快乐其中的快乐，悲伤其中的悲伤？我们虽然面对的是一行行的文字，实际上，我们却是在跟这些文本背后的作者进行着情感的沟通。

（三）汉字是书法构成的假借形式，是构成书法视觉形体的第一要素

书法则不同，书法的美是一种形式上的美，即一种视觉意义的美。世界上那么多国家的文字不能发展成为书法艺术，而只有汉字的书法升华为艺术，很显然的一个重要因素就是，书法艺术与使用汉字有很大的关系。但我们必须说明的是，尽管我们会选择一些优美的诗词作为我们书法创作的对象，但这些诗词并不是书法的真正内容，仅仅是书法创作的依托。笔法、墨法、结体、章法、气韵、神采等要素才是书法艺术的内容。阅读文学作品，必须读懂文字的内容才能感受到文学的美，才能与文本的作者产生一种心灵的共鸣，否则，就没有任何意义。而书法艺术则不同，我们在欣赏一幅书法作品时，可以暂且抛开这幅作品写的是什么样的内容，而是从其用笔、用墨、章法、气韵等层面上进行着我们的审美过程，从而获得一种审美愉悦。这就是为什么一个外国人，即使不懂一幅狂草的内容，依然会聚精会神地审视它，因为，在这个外国人的眼里，狂草的内容是次要的，他需要获得的不是写的内容，而是书家书写的作品所呈现出来的那种流动多变的视觉形式，以及这种形式的背后，这个作者是怎样创作、为什么要这样创作的探寻。

如果一个欣赏者是一个以汉语为母语，或者说这个人是在汉语语境中熏陶成长的，那么，一幅书法作品的外在视觉形式就会与其书写的文学内容紧密地结合起来。也就是说，一幅书法作品，既要求其外在形式（视觉）的美，还要求有文字内容（文学）的美。甚于这一点，我们可以从中国书法史上的三大行书来说明。如果王羲之的《兰亭序》，颜

真卿的《祭侄稿》，苏轼的《黄州寒食诗帖》这三大行书书写的仅仅是前人或别人的文字内容，而不是自己心灵情感的产物，那么，这三大行书的审美价值就会在世人的眼里大打折扣。正是由于这三大行书每幅作品的内容都是自己情感意志的抒发，又把这种情感意志借助行书的形式书写出来，书法艺术的美与文学的美有机地结合在一起，使得人们在欣赏时，既可以从书法的形式上获得一种视觉美，同时又可以从作品的文字内容获得一种文学意义的美。

（四）文学修养是书家内在潜质，文学素养是书家必不可少的条件

在古代的文人修养中，文学修养是必不可少的。古代有"三不朽"的说法，即"立德、立功、立言"，其中的"立言"就是著书立说，藏之名山，传之后人。三国时期的曹丕在他的《典论·论文》一文中说："盖文章，经国之大业，不朽之盛事。年寿有时而尽，荣乐止乎其身，二者必至之常期，未若文章之无穷。是以古之作者，寄身于翰墨，见意于篇籍，不假良史之辞，不讬飞驰之势，而声名自传于后。"可见，文学上的建树远远要比书法本身要重要得多。但我们又不能就因此说书法是无关紧要的，尽管古代一直认为"书学小道"，但由于书法本身在古代既有实用之功效，同时又兼具美学之意义，在古代的不同时期，书法（书写）依然为世人所看重。在古代的"六艺"中，"书"尽管列位第五，依旧有"学僮十七以上始试，讽籀书九千字，乃得为史"（《说文解字序》）的记载，并且，即使做了史官，在汉字书写上依然有很严格的要求，即"书或不正，辄举劾之"。也就是说，写的不正，则有被检举弹劾的危险。或许正因为古代的先人对汉字书写有了这样严格的要求，才使得后来历代的用人制度上，都把书法提高到一个相对重要的位置上。在唐代，录用人的条件中有"身、言、书、判"，其中"书"就是指书法，因为，在唐代，很多擅长书法的人都被录用到朝廷中来，至于后来的科举制度中，想让自己的文章中天下，书法一项，其重要性是不言而喻的。

即使不为科举，一般的读书人也会把书法作为自己的涵养功夫。"君子四德"的"琴、棋、书、画"中，书法依旧名列其中。在废除科举之后的现代教育中，书法不再彰显其与进身相关联的重要性，但人们依然会把提高书法水平当作自己的一种修养。

二、书法与音乐

书法与音乐的关系，尽管我们在生活中可以感受到它们存在着某种相似性，但在中国的历代文献中，却又很少涉及。再者，书法属于汉语母体文化的一部分，国外没有书法这一艺术形式，更不可能把书法与音乐放置于同一范畴内进行比较。

在中国古代传统的文人修养中，琴、棋、书、画已经是文人修养不可或缺的部分，

但在中国古代，音乐被重视的程度似乎永远与书法相比。古代有六经之说，即"《诗》《书》《易》《礼》《乐》《春秋》，然而，不知道是什么样的历史原因，《乐经》很早就失传了，仅仅剩下五经，这不能不说是一种遗憾。这种遗憾，应该与古代特定的历史背景有关，尽管从周公到孔子都倡导礼乐治国，但毕竟这只是一种朴素的理想境界，纵观历史，真正的"礼"（等级）确实确定了下来，而真正的"乐"（和谐）却没有建立起来。更甚者，一些先秦诸子如墨子和庄子，似乎都以"乐"为借口向当时的统治者发起了挑战。如《墨子》一书中就有《非乐》一章，认为"将必厚措敛乎万民以为大钟、鸣鼓、琴、瑟、竽、笙之声"。很显然，墨子是把"乐"与贵族的奢侈和铺张浪费联系在了一起。至于庄子，更是提出了"擢乱六律，铄绝竽瑟，塞瞽旷之耳，而天下始人含其聪矣"。（《庄子·胠箧》）把老子的"五音令人耳聋"的观点提到一个干脆拒绝的地步。尽管这种散灭音乐的做法有点过头，如果从历史的现实来考虑，每当一个朝代式微之时，统治阶级沉湎于声色犬马之中，人们发出"商女不知亡国恨，隔江犹唱后庭花"的怨恨之声就不足为奇了。但奇妙的是，在中国的历史上，无论是繁荣的朝代，还是颓废破败的朝代，殿堂庙宇间无论放置多少碑刻，悬挂多少书法墨迹，都没有谁来指责。

有了遗憾，人们总会寻找另一种形式来弥补它。宗白华在《艺境》中写道："中国乐教失传，诗人不能弦歌，乃将心灵的情韵表现于书法、画法。书法尤为代替音乐的抽象艺术。"

宗白华先生的这段话，为我们提出了这样一种思考：书法与音乐是同质的，都是抽象的艺术，不同的是，书法属于抽象的视觉艺术，而音乐属于抽象的听觉艺术罢了。前者依靠经营点画的位置和控制线条的节奏来完成，后者依靠音节的长短和旋律节奏来完成，无论书写一幅作品，还是演奏一支曲子，如果没有了节奏感和旋律的美，那么就很难称得上是艺术了。或者我们可以从另一种带有通感的修辞来理解二者的相似性。我们在阅读朱自清的《荷塘月色》一文时，在写到荷塘上月色的明与暗的变化时，朱自清用了一句绝妙的话："如梵婀玲（小提琴音译）上奏着的名曲。"借助这样的通感，我们可以说，中国书法实际上就是一种音乐的艺术，它没有像演奏琴瑟一样，赋予人们以听觉的享受，而是以搦翰濡墨于纸上，"象八音之迭起，感会无方"（《书谱》）形成一种音乐般美感的视觉享受。

书法与音乐的不同主要表现在时空上，书法的线条在书写时尽管也是线性的，但每一个线条的完成都会在空间里凝固下来，让受众有一个似乎永恒的欣赏时间，不像音乐的旋律只能在时间里流动，演奏停止，音乐展示美的过程就宣告结束，尽管有余音绕梁三日不绝之谈，但这毕竟只是听者的感受而已。

书法与音乐的抽象性表现为它们都不能具体地表现客观现实，一段音符，我们很难说

出它表现了什么，人们只能借助想象，把音乐中包含的那种情感或情绪放大到与自己内心的情感或情绪一致的程度，获得一种或激昂亢奋、或忧伤低回的心灵慰藉。正如黑格尔在《美学》中所说："音乐是心灵的艺术，它直接针对这心情。"同样，运用线条创作的一幅书法作品，我们也不能说它表现了什么样的现实，我们不能以某些象形字的象物特征就说书法可以描摹客观世界的一切。

三、书法与篆刻

在书法艺术的世界里，书法与篆刻形同姊妹。

书法与篆刻，都是汉字的造型艺术，并在汉字的造型过程中，倾注作者的审美情感，二者的区别无非由于书刻的工具和材料的不同而已：书法是用笔墨写字，而篆刻是用刀刻字。

汉代的许慎在《说文解字·序》中说："著于竹帛谓之书，书者，如也。"这句话透露的信息就是古代人们把汉字写在竹帛上，就成了可供阅读的书籍。但从挖掘的史料来看，古代书写的材料不仅有竹帛，还有金石及其他材料。从这一点来看，书法与篆刻，在篆书时代，只是工具、材料和手段的不同，实质上区别并不大。

今天，我们所能看到的最古老的成熟文字是甲骨文，书写的材料是龟甲和兽骨，同时也发现了带有文字的青铜器。但我们不能说当时书刻的材料仅限于这些，只是因为这些材料容易长久保存而已。从《尚书》中的记载"唯殷先人，有册有典"可以知道，当时还有竹简，而且数量要远远多于这些甲骨和青铜，甲骨文里既有"册"字，也有"典"字，就是一种明证。

书法与汉字同时产生，也就是说，自从有了汉字，或者说有了汉字的书写行为，就有了书法，这一点基本上没有什么可争论的了。但对于篆刻起于何时却至今没有定论。从元代的吾丘衍（认为三代无印），到明代的朱简（认为印始于商周），再到清末的王国维（战国玺为已知最早的印），关于印的历史一直没有定论。20世纪30年代，在安阳殷墟出土了三枚玺，才确定，玺印在商代就已经出现了。这一发现，在印学研究中具有极其重要的意义。

从历史上印玺的作用来看，大致有这么几种：一是佩印，二是封泥之用的印信。至于在作品上钤一方印，是很晚的事情了。佩印有两种，一种是将实用的印章佩带在身上，隋唐以前的大多数官印和私印都采用佩印的方式随身携带。一种是将那些刻有肖像、吉祥语的印佩带在身上，起到一种装饰、辟邪、警示、护身的作用，甚至有的佩印是一种族徽，用以标志自己的身份和特权。除了佩印，另一种则是用于钤压封泥或烙文时所用的具有实

用性的印章。钤压封泥所用的印章，大多是阴文，钤压于文书封口的泥块上。由于印章本身是阴文，因此，钤压在封泥上就会呈现一种阳文的形式。因为阳文突出，字样清晰，且容易损坏，更适合用在不能轻易拆动的地方。

到了秦代，印章制度就初步形成了。这个时期，不但官印的形式确立下来，还就玺与印的区别及其材质的使用进行了规定。

在秦代，由于是高度集权的统一王朝，那么，中央和地方官吏的任命就由皇帝直接任免，各种官吏所授的官印也就很大程度上统一了下来。当时的印形为正方形，印文制作均为阴文。在秦印中，必须留边并有界格，一般官印呈"田"字格，职位卑微的官印为矩形，呈"日"字格（即所谓的"半通"印）。在秦代，印章的名称与制作印章的材质也有严格的规定，只有皇帝的印章称之为"玺"，以玉为印材，群臣官印只能称之为"印"，不能以玉为材质。

这个时候，印章所用书体也有了规定。许慎《说文解字·序》中说："自尔秦书有八体，一曰大篆，二曰小篆，三曰刻符，四曰虫书，五曰摹印，六曰署书，七曰殳书，八曰隶书。"其中"摹印"就是专门为制作玺印而形成的一种书体。摹印，其实质上就是秦小篆的一种变体，为了适合秦印的方形或矩形特征，在书写的时候不得不舍圆就方。这种布置，必须在印章的四边四隅内完成，就相应改变了秦小篆的纵向取势，形成一种以茂密为美的审美风格。这种方形印章的规定，结束了先秦玺印形式的多样性，使得汉代以后的官印及文人印都不同程度地受到了影响。

为什么一枚小小的印章，会让国人如此乐此不疲呢？原因在于，篆刻与书法一样，都是以汉字为依托的造型艺术，在人们用笔墨挥洒自如的同时，又可以操刀于方寸之间，获得一种有类于书法创作又有别于书法创造的审美享受。

书法与篆刻具有共同的同质属性，尤其是在借助古代的篆书书体进行创作时，从法则到趣味无不相同。一般来说，篆刻家大都是书法家，研究书法的同时，往往也会旁骛篆刻，在当今美术院校的学科设置上，一直把篆刻归属到书法艺术之中，就比较容易理解了。

但由于书法和篆刻所用的工具和材料不同，在艺术的质感上还是有很多不同之处的。笔墨书写，笔毫之软硬，墨中水之多少，使得书法作品呈现很浓的笔墨趣味。以刀入石，巧与拙，残破与整饬，形成别具特色的金石味。加上篆刻或阴文或阳文，或细朱或粗白的构成，使得篆刻突破了书法二维平面的视觉，形成一种浮雕式的立体美。

在一幅完整的书法作品上，总少不了一枚印章的存在。在所署的名号下，钤一二方红红的印，形成了白纸、黑字、红印的色彩对比，给人以赏心悦目的愉悦感。

四、书法与武术（含舞蹈）

书法与武术（含舞蹈）都是中国精粹文化的一部分，都属于视觉艺术，而且这种视觉艺术都不同程度地以线条形式表现出来，都是力和美的完美结合。不过，书法是依靠笔墨来表现艺术魅力的，而武术则是依靠行为动作来展示力和美的。

抛开这些外在的形式，我们从书法与武术的技术层面和文化内涵来作一下比较。

书法"技进乎道"才成为一种视觉艺术，但这句话并不忽略技术的作用，甚至可以说，没有技术，达到艺术的境界是不可能的。任何一个时代的任何书家，想在书法艺术上有所造诣，无不临习大量的优秀碑帖，心摹手追，如同汉代赵壹《非草书》中所说："专用为务，钻坚仰高，忘其疲劳，夕惕不息，仄不暇食。十日一笔，月数丸墨。领袖如皂，唇齿常黑。虽处众座，不遑谈戏，展指画地，以草刿壁，臂穿皮刮，指爪摧折，见䚡出血，犹不休辍。"这种情况看似有点夸张，但每一个在书法艺术上有成就的人，无不经历过勤学苦练的过程。之所以要如此，是由于书法技术本身需要反复的磨炼。我们从孩子练习书法就能感受到这一点。每种书体都有自己的技法要求，仅楷书中的基本笔画，就要花费很长的时间、很多的精力去反复练习，更何况，书法艺术中还有那么多的书体诸如甲骨文、金文、小篆、隶书、楷书、行书、草书，每种书体中，又在不同的历史时期形成了各具个体特征的风格流派。

武术也一样，传统的武术都有连贯的套路，这就需要习武之人，在严格要求下，一招一式反复地练习。中国的武术体系博大精深，南北有宗。除了可以供人练习的武术套路，还有无数的武学经典著作，让人感到深奥玄妙，叹为观止。

书法与武术除了讲究一招一式的技法上的锤炼，还讲究练气，武术讲究在练习的过程中"气沉丹田"，而书法的练习或创作中也讲究练气、用气。东汉的蔡邕在他的《笔论》一文中说："夫书，先默坐静思，随意所适，言不出口，气不盈息，沉密神彩，如对至尊，则无不善矣。"

书法和武术，都讲究道法自然和阴阳的辩证。书法中大篆体系象形的部分，对自然万物的描摹自不必说，即使在行草的书写中，依然注重从自然中吸收有益于书法艺术的法理。"为书之体，须入其形，若坐若行，若飞若动，若往若来，若卧若起，若愁若喜，若虫食木叶，若利剑长戈，若强弓硬箭，若水火，若云雾，若日月，纵横有可象者，方得谓之书矣"。（见蔡邕《笔论》）至于像黄庭坚观船夫荡桨而形成黄体行草特有的用笔特点的传说，我们可以不考究其真伪，但一个书家虚心从自然中总结经验，形成自己的书理，还是可以理解的。至于阴阳，书法艺术无论从创作的过程，还是到完成的作品，都体现了这种阴阳的辩证关系：大与小，宽与窄，浓与淡，疏与密，正与欹，方与圆，巧

与拙，黑与白（计白当黑），稳与险，强与弱，等等，一幅优秀的书法艺术作品，必定会自然而巧妙地处理好各种矛盾，使得书理与自然之理、人生之理相得益彰，互为注脚，武术亦然。也许从武术诞生的最初，就是对自然的模仿，先民们在劳动之余，载歌载舞，以驱赶一天的疲乏，收获了则以歌舞庆祝丰收的喜悦。《吕氏春秋·古乐篇》中有这样的记载："三人操牛尾，投足以歌八阙。"武术就是从这样的舞蹈仪式中一点点发展而来，因为面对各种自然灾害和人体自身的疾病折磨，人们需要通过一定的锻炼来增强自身的体能，华佗的"五禽戏"就是对自然中的各种动物进行模仿，创造了一套训练身体的方法。至于武术套路中的招式，更注重阴阳关系的处理，太极拳的行步方式，像是在象征着阴阳二仪的太极图中完成，一套拳进行完毕，往往又回到最初开始的地方，演绎着阴阳互转，周而复始的辩证关系。

既然书法与武术有着诸多的相似之处，那么"他山之石，可以攻玉"的道理在二者之间就会被阐释得更加透彻入理，也必然存在着可以相互借鉴的关系。

学习书法的人，可以从武术中得到启发。

杜甫的诗歌《观公孙大娘弟子舞剑器行》中，记载了草书大家张旭在观看公孙大娘剑器舞之后，草书大进的事实（图2-1-7、图2-1-8）。

同时，书法创作时，书家往往表现出来带有武术的心境和气势。借助这种气势，暂时摆脱读书人平时修行所积淀下来的那种儒雅的书卷气，使得字里行间充满一种有类武林的豪侠精神，这时候，书法之气与武术之气就会融合在一起。杜甫《饮中八仙歌》中有关于草书大家张旭书写时的描写："张旭三杯草圣传，脱帽露顶王公前，挥毫落纸如云烟。"这种敢于突破礼节禁忌的疏狂，与他笔下的狂草相映成趣。

同样，习武之人，在习武之余练习书法，也可以从书法的用笔中，悟到一种有

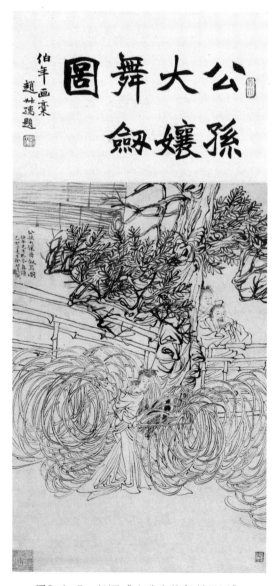

图2-1-7　任颐《公孙大娘舞剑器图》

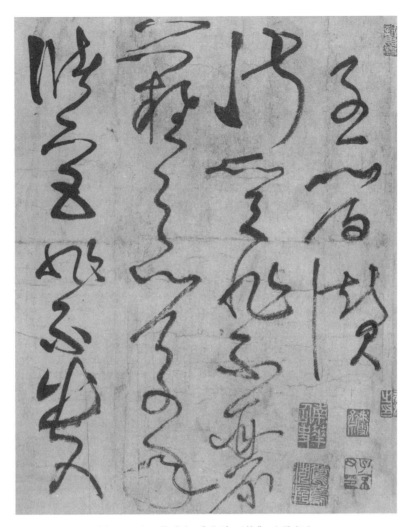

图2-1-8　传张旭《古诗四帖》（局部）

助于武学的道理，武家手中的器械，如同书家手中的笔，腾挪翻滚，有似书家在创作时的轻重缓急的用笔。一般来说，一个有着尚武精神之人，写出的书法作品，表现出来的英雄气、丈夫气会更加强烈，我们看到岳飞的"还我河山"四个大字，呈现在我们面前的仿佛不仅是一幅书作，而是一派剑戟森森的争锋对决的杀伐之气，一种"直捣黄龙，与诸君痛饮"的豪情壮志。

小　结

　　本章的标题虽然是书法与其他文艺门类的关系，但核心的问题却是以"书如其人"为源头展开论述的。这是一个较为普遍的现象，同时也是一个见仁见智的问题。只有抛开成

见，才能在开诚布公的氛围里分析它、讨论它。

从"书如其人"到"人以书贵"与"书以人贵"，从对书家定位及价值取向的讨论，到人物品评和书法批评，基本上依照纵向的逻辑层次。书法艺术与其他文艺门类的关系，则是横向的逻辑层次。通过论述与分析，逐步捋清和阐明书法艺术在中国传统文艺门类中的特殊地位及其与其他文艺门类之间的内在联系、相互关系，论证了书法在表面上看是一种技艺之小道，但其内核和外延均通于传统文化之大道这样一个深刻命题。因此书法学习不是仅仅练习写字的问题，不但要在实践中锤炼技巧，达到笔法娴熟的境界，同时还要在学识、阅历等方面着力，这就是古人所提倡的"字内功"和"字外功"相结合的问题。清董棨在《养素居画学钩深》中提出"四穷"说，对我们从事书法学习很有启示意义，他说："笔无转运曰笔穷，眼不扩充曰眼穷，耳闻浅近曰耳穷，腹无酝酿曰腹穷，以是四穷。心无专主，手无把握，焉能入门。博览多闻，功深学粹，庶几到古人地位 。"

本章参考文献

[1] 朱良志. 中国美学名著导读[M]. 北京：北京大学出版社，2004.

[2] 李泽厚. 美的历程[M]. 北京：三联书店，2009.

[3] 李世葵. 艺术导论[M]. 湖北：湖北人民出版社，2010.

[4] 俞剑华. 中国古代画论类编（上下）[M]. 北京：人民美术出版社，2007.

[5] 朱良志. 中国美学十五讲[M]. 北京：北京大学出版社，2006.

[6] 王朝闻. 审美基础[M]. 北京：三联书店，2011.

[7] 金开诚 王岳川. 中国书法文化大观[M]. 北京：北京大学出版社，1995.

下编

第一章
形势合一，迹近天然——篆书欣赏

概　述

公元前1300年，商朝的第二十代君王盘庚把都城迁到殷，经过一系列的复古改制，中兴了即将崩溃的商王朝。殷作为商朝后期的都城，前后历经255年，给后人留下了大量的王室占卜时的记录——甲骨文。甲骨文，是目前可以见到的最早的成体系的文字。甲骨文主要是刻划而成的，从书法角度欣赏，已经具备了章法、结体、用笔等主要构成因素。甲骨文的章法或整齐或错落，结体或规则或随意，线条或纤弱或刚劲，这除了受所使用的工具材料的客观限定之外，也不能否认其朦胧的主观审美趣味和"书法意识"所带来的影响。

周代，金文是其主要的书体存在形式与书法表现形式。金文，又名钟鼎文，是钟鼎等器物上铸造的文字。金文在殷商晚期（前14—前11世纪）已经成熟，如《戍嗣子鼎》《宰甫鼎》《后母戊鼎》。其后西周武王时期的《天亡簋》《利簋》，成王时期的《何尊》，康王时期的《庚嬴卣》《庚嬴鼎》《盂鼎》，昭王时期的《召尊》《令簋》《令方彝》，风格渐分，与甲骨文相似的尖刻特点彻底泯灭，但也并不拘泥于典型的肥厚笔画。西周中期，长篇金文更为普遍，如共王时期的《永盂》《墙盘》，懿王时期的《师虎簋》，孝王时期的《大克鼎》，其篆书也更显圆匀挺秀。至西周晚期，金文发展到全盛，如厉王时期的《散氏盘》，宣王时期的《毛公鼎》《虢季子白盘》，意味古朴浑厚，凝重大度，肥瘦自然。至春秋战国，在西周金文传统特色基础上，诸侯各国的金文地域性特征

极为鲜明，如《越王勾践剑》《蔡侯尊》《曾侯乙编钟》等，字体修长，颇具装饰和夸张意趣。

秦《石鼓文》（亦称《陈仓十碣》《猎碣》《雍邑刻石》），是目前所见最早的石刻书法，其书体介乎古籀与秦篆之间，结体方整而婉通，风格浑穆而圆活，是由大篆到小篆转型期的代表作。石鼓文在唐朝初年出土于陕西宝鸡，韩愈、苏轼、韦应物等曾作诗文记之，因出土早，所以对后世影响极大。

公元前221年，秦王嬴政统一中国，为了加强对全国的统治，实行中央集权，统一文字，统一度量衡。秦代的文字以"小篆"为主。小篆，形体长方，用笔圆转，结构匀称，其笔势瘦劲而俊逸，体态典雅而宽舒。秦代墨迹，今天可见到的主要为简书。字体大多保留了篆书的结构，为篆隶嬗变过程中的"古隶"。

第一节　契刻的改造——甲骨文

清代末年，随着西方列强对中国侵略的加深，西方文化对中国传统文化的冲击日益强烈。然而，中国传统文化研究并没有因此一蹶不振，而是很快冲出低谷，完成了从传统学术向现代学术的转变，取得了人所共睹的成绩。究其原因，一是旧学的积累。旧学长期的学术研究积累了丰富的经验，其研究资料、研究的方向和所达到的高度，已开始突破自身的范畴。二是外来文化的影响和融入。西方近代科学传入中国，为中国学者提供了新的思路和方法。三是考古的新发现，极大地推动了学术研究的发展，而甲骨文的面世首当其冲。

甲骨文，是刻写在龟甲或兽骨上的文字，大多为单刀契刻（图1-1-1）。在王懿荣发现甲骨文之前，甲骨被称为"龙骨"，当作药材。1899年，王懿荣鉴定甲骨上的划痕为古代文字，遂重金购求，于是甲骨身价激增。1903年，甲骨学史上第一部著录甲骨文的书《铁云藏龟》出版（图1-1-2），甲骨文开始从古董转变为可供学者研究的资料，标志着甲骨文从"古董时期"进入了"研究时期"。此

图1-1-1　甲骨文

后，不少甲骨文陆续结集公布。这一时期的甲骨著录主要有：罗振玉《殷墟书契前编》《殷墟书契菁华》《铁云藏龟之馀》《殷墟书契后编》《殷墟古器物图录》，明义士《殷墟卜辞》，林泰辅《龟甲兽骨文字》，王襄《簠室殷契征文》，叶玉森《铁云藏龟拾遗》等。以上诸书，虽然发表的甲骨文数量不多，但有许多重要材料得以公布，对甲骨文研究的开展起了很大作用。

甲骨学研究的成就，最早是在文字考释和篇章通读方面，孙诒让、罗振玉、王国维等学者成绩尤著。《铁云藏龟》出版后第二年，孙诒让撰成《契文举例》，这是甲骨学史上一部开创性的著作。

图1-1-2　刘鹗《铁云藏龟》

1914年，罗振玉写成《殷墟书契考释》，考释文字达485字。叶玉森《说契》《殷契钩沉》《研契枝谭》等书也相继出版，得到考释的甲骨文字不断增加。在文字考释的基础上，一些甲骨文字典被编纂出来，如王襄《簠室殷契类纂》、商承祚的《殷墟文字类编》等，甲骨研究开始初具规模。

罗振玉、王国维等在搜集和研究甲骨的过程中，走上了"证古""释古"的道路，成为以新材料、新方法研究中国古史的先驱。王国维还在深入研究的基础上提出了"二重证据法"，对当时的史学研究产生了巨大影响。另外，甲骨文的发现还提供了大量古代科技、历法等方面的材料，推动了古代科技史和年代学的发展。甲骨文字笔力遒劲、布局和谐、行款有序，具有很高的艺术魅力和欣赏价值，为后世的书法篆刻提供了借鉴和研究的资料。

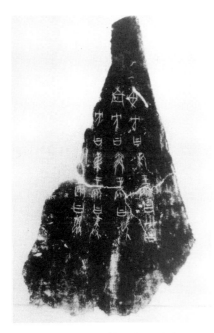

图1-1-3　第一期甲骨文

商代甲骨文的历史有200多年，根据文字学家的研究，在这200多年里，甲骨文的风格存在显著的变化，每个时代都有自己的一些特点。董作宾先生在《甲骨文断代研究例》中提出了甲骨文分期学说，其中以字体为主要判断标准，他认为，甲骨文可以分为五个时期：

第一期：刻辞经历了盘庚、小辛、小乙、武丁时期（图1-1-3）。武丁时期是商代后期的鼎盛时代，现存的龟片以武丁时期的作品最多。此期殷商的政

治、经济、文化都有了空前的发展，史称"武丁中兴"。武丁盛世之风也哺育了卜辞的风格，频繁的征战和国事，留下了大量卜辞。其大字雄健宏伟，古拙劲削，用刀浑厚，体态纵横开合，有剑拔弩张之势。中、小型字体则秀丽端庄，雍容典雅中不失灵巧通气之妙。其主要书家有宾、争、亘、丙、更、𡧊、永、韦等人。

《祭祀狩猎涂朱牛骨刻辞》（图1-1-4），是殷墟武丁时期的代表作，文字刻在一块牛胛骨上，骨长32.2厘米，宽19.8厘米。两面刻字，正面刻辞4条，背面刻辞2条总共170余字，字刻完涂朱红色，美观醒目。辞文顺序或由左向右，或由右至左，亦不相同。刻辞笔画挺拔有力，字形虽小，但结字严谨，疏密适中，有一种豪放之气。刻辞形象性很强，如"车""马""月"等，都很生动传神。章法处理上，竖有列而横不成行，这在甲骨文中是普遍存在的。有些笔画较多或构造复杂的字多向上下方向延伸，错落有致，具有自然情趣，为后世修长一路的书风开了先河。

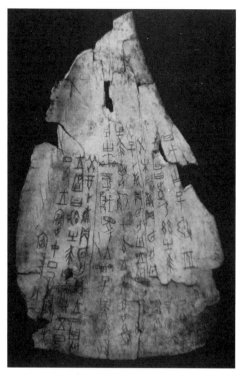

图1-1-4　《祭祀狩猎涂朱牛骨刻辞》

第二期刻辞时期是自祖庚至祖甲（图1-1-5）。此时期贞人书风结构严整，用刀规范，开拓了新的艺术风格。刻辞转向工整秀丽，脱却了武丁时期的雄健昂扬，大都严饬工整，清雅圆润，颇似后世欧阳询之风，谨饬中蕴含飘逸之骨韵，工稳里益显温厚静穆之神采。主要书家有大、旅、出、即、行、兄、喜、洋、尹、逐、㕥、陟、犬等人。

第三期的刻辞自廪辛至康丁（图1-1-6）。这一时期贞人的刻辞多不署名。从书风上看，既继承了第一期的粗犷风格，又开创了草率急就的写法。这一时期趋向颓靡柔弱，故所契卜辞辄

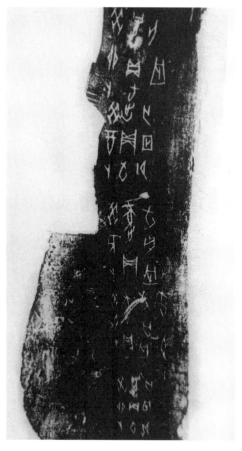

图1-1-5　第二期甲骨文（局部）

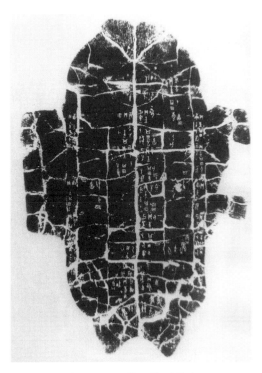

图1-1-6　第三期甲骨文

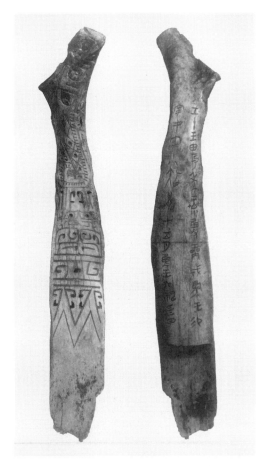

图1-1-7　《宰丰骨匕刻辞》

见颠倒、夺衍之误，尤以贞人"狄"的作品为甚，偶尔亦有虽潦倒而多姿的佳作跃然于龟骨之上。书家有何、甯、卩、彭、狄、绛、教、弔等人。

第四期的刻辞是武乙、文丁时期。这是一个集大成的时代，它融合了前代诸家的风格，呈现出百花齐放、百家争鸣的繁荣景象。风格追求峻峭挺拔，书体多以方笔见长，刀笔味重，少见圆润用刀。字体有大有小，小字在方寸之中刻有数十个蝇头小字，大字有时也有一寸见方。其大字最具代表性，奇峭险峻、气势凌厉，一扫前期颓靡之风，文丁之世崇尚复古，故其刀笔瘦挺苍劲、体势洒落自如，风采动人，但仍不及武丁时期那样古朴浑厚。主要书家有史、车、历、万、中等人。

第五期是帝乙到帝辛时期，这是甲骨文的字体结构和章法走向全面成熟的时代。从总体上讲，刻写的文字趋于定型化，字体刻写得更小，大字极少。小字则隽秀严整，一丝不苟，宛如后世之蝇头小楷，刀锋细腻而游刃有余；大字则刀痕淋漓，豪纵奔放，上承武丁遗风，下启西周金文。

《宰丰骨匕刻辞》出土于河南安阳小屯（图1-1-7）。作品刻在一块犀牛骨上，骨长27.3厘米，宽3.8厘米，呈匕首形，故称《骨匕宰丰刻辞》。骨的一面刻有兽面、夔龙、蝉纹，并镶嵌绿松石，极为精美；另一面刻字两行，记述帝辛（纣王）将猎获的犀牛赏赐宰丰之事。此刻辞与其他同时期刻辞明显不同，笔画的锋芒出入非常明显，为双刀复刻，而不是单刀刻就。笔画丰肥，先用毛笔书写，然后按墨迹下刀。整个字形温润俊秀，刻工精细，与

背面富丽的图案相适应，而有一种苍劲、严整见长的"甲骨书法"异趣，却与后来的某些金文相近。

简单地归纳下来，可以讲：第一期所作大字古拙雄强，中小字秀丽端庄，雍容典雅；第二期书风谨饬，秀雅圆润；第三期书风趋于颓靡软弱，常有草率应急之作；第四期所作大字劲峭，融会前述三期书风；第五期严肃工整，布局讲究，上承武丁，下启两周金文。

甲骨书法是中华民族神奇的发明，这是我们每位炎黄子孙的骄傲。甲骨书法的美正如郭沫若先生在《殷契粹编》序言中所说："卜辞契于龟骨，其契之精而字之美，每令吾辈数千年后神往。文字作风因世而异……是知存世契文实一代法书，而书之契文者，乃殷世之钟、王、颜、柳也。"

第二节　模范的传达——金文

商代以甲骨文享誉，周代以金文著称。古代称铜为金，铸造或刻凿在青铜器上的铭文，叫作金文。夏、商、周三代，以钟鼎为贵重的器物，鼎属食器，又为礼器，是国家权力的象征，钟是乐器，宴宾和宗庙祭祀等活动中都击钟奏乐。"鸣钟召众，煮鼎为食"，故把钟鼎作为所有青铜器的总称，所以金文又被称为"钟鼎文"。青铜器铭文凹下去的阴文叫"款"，凸出来的阳文叫"识（音zhì）"，所以金文又称为"钟鼎款识"。

商代早期青铜器铭文较少，一般只有一两个字，仅用来记录做器人的族名、名字或器主等。商代青铜器铭文书法类似甲骨文，瘦细劲韧，刀刻味较浓。代表作品有《戍嗣子鼎》《后母戊鼎》（图1-2-1）《后母辛鼎》等。商代青铜器铭文虽少，却独具风格，或流畅瘦劲，或雄健奇伟，或朴拙凝重，开创了西周金文之先河，为西周金文的全盛奠定了基础。

西周时期崇尚礼仪，加上冶金工艺

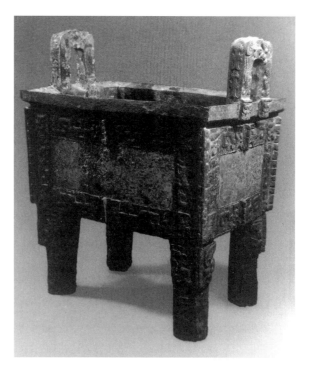

图1-2-1　《后母戊鼎》

的发展和提高，礼器、乐器因之极盛，金文有了较大的发展。目前已出土的西周金文数量十分可观，数十字以上的在千件左右，数百字的长篇巨制也屡见不鲜。文字内容也转而以书史记事为主，涉及当时的政治、经济、军事、法制、礼仪等，具有重要的史料价值和书法价值。

西周金文大多出土于西周的政治、经济和文化中心，例如周原和丰镐，以及陕西的宝鸡、临潼、西安等地。自西汉神爵四年（前58）首次出土《尸臣鼎》以来，历代都有重要发掘。1949年以后，更有大量西周青铜器出土。目前已见到的铸有铭文的青铜器，就有四千件以上，数量之多，丝毫不亚于甲骨文。

金文的出现并不是书写者个人能选择的结果，没有高超的冶炼技术，金文出现的技术条件就不具备，这种现象在美术史上甚是普遍。我们可以看到金文出现之后，书法风格就明显拉开。究其原因，比较简单地说是金文制作过程的复杂化，甲骨文只是刻，没有其他的程序，而整个青铜器的构成非常复杂。根据安阳殷墟的发掘报告，铸造时先制泥陶范、合范铸铜，再经过拆范、整形、打磨等多种工序，工艺十分复杂。据宋赵希鹄《洞天清录》载：

古者铸器，必先用蜡为模如此器样，又加款识刻画，然后以小桶加大而略宽，入模于桶中，其桶底之缝，微令有丝线漏处。以澄泥和水如薄糜，日一浇之，候乾再浇，必令周足遮护讫，解桶缚，去桶板，急以细黄土，多用盐并用纸筋固济于元澄泥之外，更加黄土二寸，留窍，中以铜汁泻入，然一铸未必成，此所以贵也。[1]

青铜器的制作过程有点类似翻石膏，只是牵涉到冶炼这一复杂的技术。其中有六七道工序，要求很高。甲骨文的刻是手段简单的一个标志，而青铜器翻铸的过程，意味着青铜器在表现手段上也更丰富、更复杂，从艺术风格上来看，影响金文书风形成的因素弹性更大，每一个环节都可能影响不同的风格趋向的形成。我们常常可以看到当时钟鼎彝器制作工艺之中，身份高的所用的青铜器制作精美，而身份低的贵族，制作则粗糙。这种远古时代的差距表明，其间风格差异是一个不自由的、无法选择的、被动的差距，一切只能根据各类工匠的技艺而定，书者无法主动控制整个过程。而这种差异影响了金文风格的产生。这一过程，在整个金文发展期间是主流，风格的演变具有明显的被动成分，当然其中也有某一局部可以是主动的。由于上古时代整个发展进程的缓慢，最早的西周金文有些迟钝、粗糙、质朴与简单，当然也是非常大气的。

[1] 赵希鹄编《洞天清禄集》卷，道光乙酉年海山仙馆刻本，第17页。

目前研究金文，大致可以分为三个类别：一是以编年分，但考虑到许多金文没有年号，无法断定年代，有很大的困难；二是以器类分，对青铜器研究有意义，但是对我们从事书法史研究意义不大；三是以地域分，东周时期列国诸侯划疆而治，各区域相对封闭稳定，金文的地域性特色极为鲜明，这样的区分有利于研究此期金文的发展与书风特色。一般我们把金文的风格分为四大类：

第一种类型是齐鲁型，在山东这一带，包括齐、鲁、杞、戴、邾、薛、滕；

第二种类型是中原型，在河南、陕西这一带，包括郑、卫、虞、虢、蔡、陈；

第三种类型是江淮型，在长江中下游这一带，包括楚、吴、越、徐、许；

第四种类型是秦型，在今陕西与山西一带，包括秦、晋。

在当时春秋战国时期，由于和外界几乎很少接触，秦文化较为封闭，前三个类型中雄浑、秀逸各尽所长。江淮型的金文，有奇异的书风特色。齐鲁文化和中原文化象征着黄河流域文明。黄河流域文明在西周立国之后所产生的各种各样的璀璨的文化现象，到今天还令人心向往之。这些文化立足于中原和齐鲁一带，跟西周时代衔接得较为紧密，属于同一个中心的直线承传，文字的发生与发展置身于这一块土地上，必然受其影响。古代地域的文化特色很强，这种地域的文化特色就造成了中原型和齐鲁型金文上承殷商末期西周的金文模式，是最具有传统金文特征的模式。我们今天所看到的金文，从《盂鼎》《大克鼎》《散氏盘》（图1-2-2）《虢季子白盘》《墙盘》《毛公鼎》，直到《陈侯午敦》，一般判断它们都是属于这个文明区域的金文风格，它直接延续了西周敦厚的文化传统。中原型、齐鲁型的金文风格博大、淳朴、浑厚。如果我们把"质"与"巧"分成两种不同审美模式的话，那么，齐鲁型和中原型的都是属于"质"的模式。但是长江流域的金文即江淮型审美趣味恰恰与中原型、齐鲁型金文的审美趣味截然相反，江淮型金文特别是楚金文就明显趋向于"巧"。楚是七国中的大国，地处南方，与周王朝的关系一向不睦，西周时以中原为文化中心，视楚

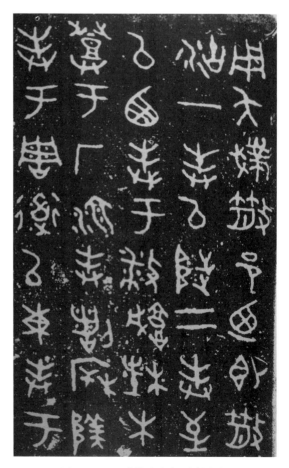

图1-2-2 《散氏盘》（局部）

为蛮夷，对它有些鄙视。而楚人亦自以为蛮夷对抗宗周，文化上隔阂既深，当然在地域上也显得较为封闭，不与齐鲁中原或西秦有较多的交往。在文学作品中，将《诗经》与《楚辞》进行对比，前者温柔而敦厚，后者奔放不羁、辞采华美，想象力极为丰富，可明显感受到这两种文化的差异。屈原的《天问》《九歌》出现于楚，而不出于齐秦燕赵，既是个体的偶然，也是历史、地域的熏陶——没有楚文化的滋养就不会有屈原，也就没有楚金文的独特魅力。吴大澂称江淮型吴楚金文"奇肆"，实在是很正确的。

楚金文的巧主要表现在它具有一种装饰性，组成一种相对主动的、力求很完美的装饰意蕴。例如《王子午鼎》（图1-2-3）、《王孙遗者钟》（图1-2-4），以及《王子申盏》等。现在我们看到的古代兵器，如越人的铜剑、铜矛上的刻纹，徐、许一带出土的楚器，长沙出土的楚简、帛书、漆器上的文字，这些都很具有装饰的意味，很接近工艺美术的纹饰，与纯文字有一定的距离。江淮型的金文有很多范例，从中我们可以体会吴越文化和楚文化在金文形式中的辐射，创制了如《越王勾践剑》《楚王酓肯鼎铭》《蔡侯盘》《鄂君启节》这样一大批特色鲜明的作品，它的装饰意趣竟是那样的强。而这一部分金文，却不为书法家所重视。

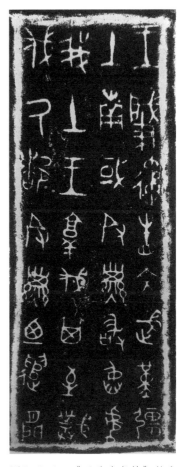

图1-2-3　《王子午鼎》铭文（局部）　　　　图1-2-4　《王孙遗者钟》铭文

我们在这里有必要强调，也许对风格类型来说，意义不太大，无非增加了一种类型，原来比较质朴的，现在增加一种非常取巧的，但它对审美发展轨迹来说，却是一个很有意义的课题。我们不能回避的是，生活在快节奏时代的我们为什么会反过来对上古时代的作品那么感兴趣呢？其原因之一就是现在是"取巧"的时代，现代人做到均衡、规则、华丽、细腻等效果已经不是个难题，在数字技术日益发展的今天，我们甚至对这种"巧"产生厌倦，却对古人的质朴情有独钟。我们有必要进一步探究的是，古人努力追求精巧是为了显示其"成熟"：第一，在金文发展的过程中间，走向江淮型、走向吴楚金文，恰好是当时文化发展的进步方向，古人认为它是成功的标志；第二，在金文风格的发展过程中，最关键的因素是从金文的一般书写走向装饰，其中隐含了对文字美化的要求。尽管这种要求是走向美术化，而不是走向书法化，但它都应该是一种艺术化的大倾向。用这样的立场来判断：取巧的吴楚金文应该是当时金文发展的最后归宿与最后成果。

被誉为"晚清四大国宝"的西周青铜器文物珍品——《大盂鼎》《毛公鼎》《散氏盘》与《虢季子白盘》，它们曾轰动一时。

《大盂鼎》（图1-2-5），高约1米，口径77.8厘米。圆形，立耳，深腹，三柱足，颈及足上部饰兽面纹，为康王时贵族盂所作的祭器，传为清代道光初年于陕西岐山礼村出土。盂鼎造型雄浑，工艺精湛。其内壁铸有铭文19行291字，记述康王命盂管理兵戎，并赐给香酒、命服、车马及1700余名奴隶之事，为研究西周奴隶制度的重要史料。其书法体势严谨，字形、布局都十分质朴平实，用笔方圆兼备，具有端严凝重的艺术效果，是西周早期金文书法的代表作，现藏于中国国家博物馆。

《毛公鼎》（图1-2-6），现存台北故宫博物院，是金文的经典名作，传清道

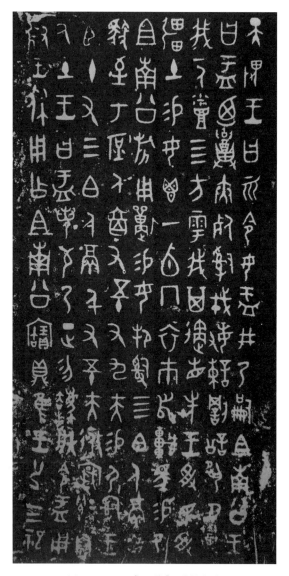

图1-2-5 《盂鼎》（局部）

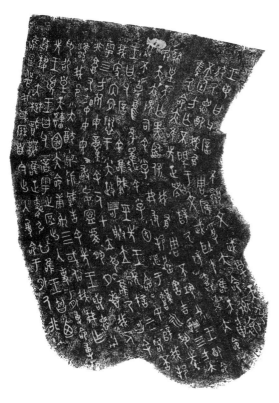

图1-2-6　《毛公鼎》（局部）

光末年于陕西岐山出土。高53.8厘米，口径47.9厘米。圆形，二立耳，深腹外鼓，三蹄足，造型端庄稳重。颈部饰重环纹及弦纹各一道，简朴庄严。《毛公鼎》腹内铸有铭文32行，共499字，《毛公鼎》因作者毛公而得名，是现今发现的青铜器铭文中字数最多的一篇。其书法是成熟的西周金文风格，结构匀称准确，结体方长，较《散氏盘》稍端整。线条遒劲稳健，布局妥贴，充满了理性色彩，显示出金文发展到极其成熟的境地。清李瑞清跋曰："《毛公鼎》为周庙堂文字，其文则《尚书》也，学书不学《毛公鼎》，犹儒生不读《尚书》也。"[1]

《散氏盘》（图1-2-7），因铭文中有"散氏"字样而得名，有人认为作器者为矢，又称作矢人盘。传于陕西凤翔出土。高20.6厘米，口径54.6厘米，内底铸有铭文19行，共357字。圆形，浅腹，双附耳，高圈足，腹饰夔纹，圈足饰兽面纹。内容为一篇土地转让契约，记述矢人付给散氏田地之事，并详记田地的四至及封界，最后记载举行盟誓的经过，是研究西周土地制度的重要史料，现藏于台北故宫博物院。《散氏盘》铭文结构奇古，线条圆润而凝练，字迹草率字形扁平，体势欹侧，显得奇古生动，已开"草篆"之端。因取横势而重心偏低，故愈显朴厚。其"浇铸"感很强烈，表现了浓重的"金味"，因此在碑学体系中，占有重要的

图1-2-7　《散氏盘》（局部）

[1] 吴鸿清编，《中国书法史图录简编》，中央广播电视大学出版社，1987年，第218页。

位置。现代著名书法家胡小石评说："篆体至周而大备，其大器若《盂鼎》《毛公鼎》，……结字并取纵势，其尚横者唯《散氏盘》而已。"[1]

《虢季子白盘》（图1-2-8），铸于西周宣王之时，虢季子白曾率"天师"伐"太原之戎"，得胜以后，在周庙受到周王的嘉奖，为了纪念这一盛事，特铸造了此盘。据传，此盘清道光年间出土于陕西宝鸡虢川司。内底部有铭文111字。长篇铭文不仅有史料价值，也是先秦书法代表作，经过辗转流传，现藏于中国国家博物馆。《虢季子白盘》铭文书法的艺术性十分突出。铭文字形较大，结构严谨，笔画圆润遒丽，布局和谐，体势在平正、凝重中流露出优美潇洒的韵致，已开《石鼓文》《秦公簋》的先路，是西周金文中具有代表性的书法艺术之精品。

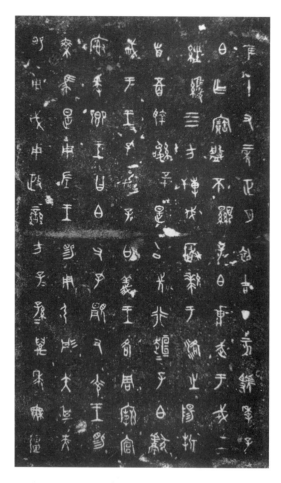

图1-2-8 《虢季子白盘》（局部）

第三节 率真的流露——简帛篆书

简牍作为书写的载体是以社会生产力与生产工具的发展与进步为依托的。中国优越的自然环境与成熟的冶金技术和纺织技术，使简牍成为人们从事书写所必需的物质条件，这也为简帛书法的社会化打下了基础。

简牍的历史，据宋人赵彦卫《云麓漫钞》所载："上古结绳而治，二帝以来，始有简策，以竹为之，而书以漆，或用版以铅画之，故有刀笔铅椠之说。秦汉末，用缣帛，如胜广书帛内鱼腹，高祖书帛射城上。"至中世渐用纸，《蔡伦传》："自古书契多编以竹简，其用缣帛者谓之为纸，缣贵而简重，并不便于人。伦乃造意，用树肤、麻头及敝布、

[1] 见《胡小石研究》，《东南文化》杂志，1999年增刊。

渔网以为纸。"[1]则古之纸即缣帛，字盖从"糸"云。故今人呼书曰"册子"，取简册之义；又曰"第几卷"，言用缣素也。江南竹简，处州作榤版，尚仿佛古制。

简牍帛书法兼具各种笔法特征的书法风格，这与当时毛笔广泛使用的现实状况是分不开的。毛笔笔锋富有弹性，提按顿挫、转折连断，能八面出锋，可以做出削刀、铸造所难以刻画的各具形态的书法线条；又由于绝大多数书写者运用毛笔书写，笔法系统意识还比较弱，五种字体的分体意识尚未形成，故在一件作品中，可见篆、隶、楷、行、草用笔。战国以后，随着人们对毛笔驾御能力的提高，笔法技巧的日益完善，人们先后从简帛书法中提取出各套自成系统的笔法程式，于是，隶、草、楷、行相继问世。

古之简牍的书写者在书写之时，虽然并非自觉创作书法作品，但其在书写之中，流露出了活泼灵动与天真烂漫之美，加以它们完全是通过毛笔书写方式而完成的，毛笔书写的主导作用得到了认可和发挥，因而，它们成了中国历史上最早的以毛笔为书写工具的书法

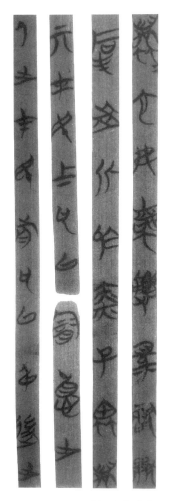

图1-3-1　《郭店楚简》

作品。中国书法于战国时期，在简帛书家们的努力之下，把握书写技法，开创了一个崭新的时期。春秋战国之后，墨迹遗存也逐渐多了起来，主要在玉或石片、丝织物与竹木简上。

1993年冬，湖北省荆门市郭店一座楚墓出土竹简804枚，经整理者的辛勤努力，已由文物出版社于1998年5月出版《郭店楚墓竹简》一书（图1-3-1）。内容包括《缁衣》《五行》《老子》《太一生水》等先秦儒、道两家的典籍与前所未见的古佚书共18篇。郭店楚墓竹简的发现，引起海内外研究中国古代思想的学者的极大关注。郭店竹简的字体使我们得以重睹所用书体，这些楚简可以分为四类：第一类常见于楚国简帛，字形结构是楚国文字的本色，书法体势则带有"科斗文"的特征，可以说是楚国简帛的标准字体；第二类出自齐、鲁儒家经典抄本，但已经被楚国所"驯化"，带有"鸟虫书"笔势所形成的"丰中首尾锐"的特征，为两汉以下魏《三体石经》《汉简》《古文四声韵》所载"古文"之所本；第三类用笔类似小篆，与目前所见的"古文篆书"比较接近，应当就是战国时代齐、鲁儒家经典文字的原始面貌；第四类与齐国文字的特征最为吻合，是楚国学者新近自齐国传抄、引进的儒家典籍，保留较多齐国文字的形体结

[1] 范晔撰《后汉书》，李贤注，中华书局，1965年。

构与书法风格。

《仰天湖楚简》（图1-3-2），文字用笔出锋挺
秀，笔势圆润，线条瘦劲，圆转流利，字形长方，风格
统一，具有强烈的流动感和节奏变化。其奇诡的结构造
型，让人联想起充满神秘气氛的楚国文化。

帛书，是古代写在丝织品上的文字。帛分生熟，
有时还用缣，即双丝织成的细绢，故帛书又称绢素书。
笔墨在帛上的表现力较好，行笔之迹清晰可见。《楚帛
书》（图1-3-3），1949年以前在湖南长沙子弹库战
国楚墓出土，呈方形，宽度略大于高度，出土时呈深褐
色。整个幅面上有三部分文字，按旋转方式排列，附有
神怪图形，全幅共计900字以上。其笔画比较流畅，略
呈弧形，结构采用圆势，富有弹性。笔锋的起止变化不
大，自然生动，字多扁形，体势已逐渐向隶书过渡，是
战国时期楚地流行的写法，与中原地区金文的端庄凝重
不同，应视为是所谓民间的"俗书"。

1973年湖南长沙马王堆三号汉墓出土了一批极其

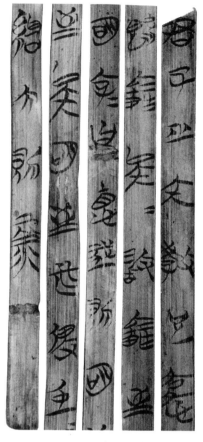

图1-3-2　仰天湖楚简

图1-3-3　长沙子弹库楚帛书

图1-3-4　《马王堆帛书》（局部）

难得的写本古佚书，质地为生丝细绢，统称"马王堆帛书"（图1-3-4）。帛书有整幅和半幅两种，整幅的每行70、80字不等，半幅的每行20至40余字不等，除个别字用朱砂书写，其余的一般都是墨书。有的先用墨或朱砂画好上下栏，再用朱砂画出7毫米至8毫米宽的直行格，有的则不画行格。

马王堆帛书的篇目有20多种，12万字左右，内容以哲学、历史为主，也有一部分是自然科学方面的著作，还有少量图籍和杂书。字体风格各异，有的工整谨严，有的秀逸洒脱，属于秦汉之间的隶书。这批墨迹文字不是一人一时所书，反映了汉字从篆向隶衍化的不同发展阶段，从中我们可以看到这一演变的轨迹，对于研究秦汉时期汉字书法的发展、隶书字体的逐步成熟具有独特的价值。

第四节　应用的美化
——秦汉小篆及其他应用字体

石鼓文是唐代在陕西凤翔发现的我国最早的石刻文字，世称"石刻之祖"。因为文字是刻在10个鼓形的石头上，故称"石鼓文"（图1-4-1）。内容为秦国国君游猎的10首四言诗，亦称"猎碣"。石鼓文的字体（图1-4-2），上承西周金文，下启秦代小篆，从书法上看，石鼓文上承《秦公簋》，然而更趋于方正丰厚，用笔起止均为藏锋，圆融浑劲，结体促长伸短，匀称适中，古茂雄秀，冠绝古今。石鼓文集大篆之成，开小篆之先河，在书法史上起着承前启后的作用，是由大篆向小篆衍变而又尚未定型的过渡性字体。石鼓文被历代书家视为习篆书的重要范本，故有"书家第一法则"之称誉。石鼓

图1-4-1　石鼓

文对书坛的影响以清代最盛，如著名篆书家杨沂孙、吴昌硕，他们都是主要得力于石鼓文而形成自家风格的。明代大收藏家安国藏有十种石鼓文拓本，自称十鼓斋。其中最佳者北宋拓三本，仿军兵三阵命名为《先锋》《中权》《后劲》秘藏之。这些均是世界上保存字数最多、最好的拓本，现皆流传到日本，藏于东京三井纪念美术馆。2006年春三本拓本同时来华参加上海博物馆的"中日书法珍品展"。北京故宫博物院所藏为明代拓本，也非常珍贵。

《诅楚文》相传为秦石刻文字。战国后期秦楚争霸激烈，秦王祈求天神保佑秦国获胜，诅咒楚国败亡，因称《诅楚文》。《诅楚文》（图1-4-3），刻在石块上，北宋时发现三块，根据所祈神名分别命名为"巫咸""大沈厥湫""亚驼"。宋朝欧阳修《集古录》根据《巫咸文》提到的楚王熊相，根据《史记》记载战国后期秦、楚两国相争的情况，考释为顷襄王熊横，疑其传抄致误。其文字与石鼓文一样在书法史上有着承前启后的作用，其字结构也与石鼓文之方正相近，笔画安排很匀称，在风貌上也非常接近秦代的小篆，其线条光洁劲挺，能有明显粗细变化，收笔大多呈尖状，犹如青铜器凿刻所产生之率真意味。原石均已不存，如今可见到的是摹刻在《绛帖》和《汝帖》上的北宋时的三块石刻，分别为《巫咸文》《大沈阙湫》《亚驼》，字体精严，线条骨力洞达。

秦始皇统一以后曾四次出巡，共在七处留有刻石，分别是《泰山刻石》《峄山刻石》《琅邪刻石》《之罘刻石》《东观刻石》《会稽刻石》和《碣石刻石》。其中，原石保存至今的仅《琅邪刻石》和《泰山刻石》，相传为李斯所书。唐李嗣真在《书后品》中盛誉李斯："李斯小篆之精，古今妙绝。秦望诸山及皇帝玉玺，犹夫千钧强弩，万石

图1-4-2 《石鼓文》（局部）

图1-4-3 《诅楚文》（局部）

图1-4-4　《琅邪刻石》（局部）

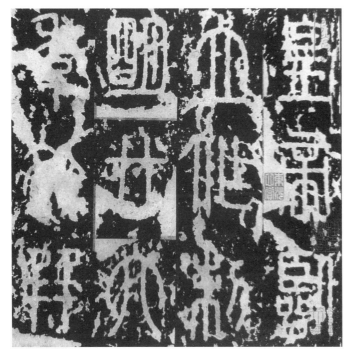

图1-4-5　《泰山刻石》（局部）

洪钟。"评价极高。

《琅邪刻石》（图1-4-4），为秦始皇二十八年（前219）刻，原在山东省诸城县，传为秦相李斯所书。李斯可称得上是我国书法史上第一个有记载的书法家。此石为四面环刻，风化剥泐严重，唯西面13行86字清晰，字体为小篆书。此刻是传世秦代刻石中最为可信的一件，书刻严谨，中锋行笔，藏头护尾，书风茂密，结体上疏下密，转折处极为圆活，为学习小篆和篆刻的极佳范本。《琅邪刻石》"茂密苍深"（康有为语）、刚健沉雄，清代杨守敬盛赞它为："嬴秦之迹，惟此巍然，虽磨泐最甚，而古厚之气自在，信为无上神品。"

《泰山刻石》亦称《封泰山碑》（图1-4-5），也传为秦相李斯所书。它直接继承了《石鼓文》书法的特征，线条圆润流畅，疏密匀停，用笔劲健，字形狭长，上紧下松，给人以端庄稳重的感受。

从书法艺术上讲，小篆结体长方，笔意方圆结合而以圆为主，类同之笔画，左右对称，结构上紧下松，布白之处多在字之下部，遂有玉树临风、亭亭玉立之感。运笔遒劲自然，如锥画沙，整体端严平稳，流丽秀美。古人称赞之词有"画如铁石，字若飞动""骨气丰匀，方圆妙绝"等，殆非过誉。这类小篆，后世称之为"玉箸篆"，学书法篆刻者无不奉为圭臬。

秦统一中国后除统一货币、车轨和度量衡，还统一文字，李斯即统一文字的主要倡议者和实施者。《史记·秦始皇本纪》述始皇二十六年诏令天下："一法度衡石丈尺，车同轨，书同文字。"以严刑苛法实施监督，为促进统一国家的发展，提供了重要的保证。

全面、系统地改定规范一种书体，重新改定秦文小篆正体，并编写三部字书，似无此可能，而根据已有范本编写字书，则简单易行。秦代小篆是在《史籀篇》大篆与统一前的正体的基础上进行权衡，不仅涉及字形结构，而且要妥善地改定书体式样，保证整个文字符号体系的统一，是庞大的系统工程。它既要合乎规范，又要兼顾美观，如此，则需要有创意，有能贯彻始终的指导思想，有足够的时间来实施完成。正如秦简文字所见，凡秦人所到之处，秦文字也随之推行，就此而言，"书同文字"实际上是与秦国的统一大业同步进行的。同时，由于六国遗民的加入，六国文字及其书写习惯也开始对秦文字进行冲击和改造。

秦始皇立国后，诏令全国统一度量衡制度，采用了秦孝公六年（前356）商鞅变法时所制定的政策，在秦的标准器上，加刻一道诏书，颁行全国作为统一度量衡的标准。这篇诏书或在权、量（权即秤锤，量即升、斗）上直接凿刻（图1-4-6），或直接浇铸于权、量之上，更多的则制成一片薄薄的"诏版"颁发各地使用，这就是《秦诏版》（图1-4-7），前210年，又在一部分度量衡器上加刻秦二世诏书，这些诏书文字，通称权量诏版文字。因为书刻都是奉皇帝旨意，刻写谨慎，文字采用秦正体文字小篆，多用方笔，曲笔极少，应是用刀刻不便的缘故。也有应时急就之作，率意而作，纯朴自然，不加

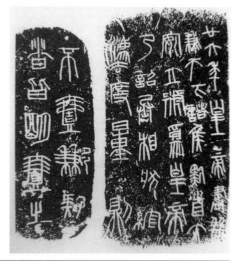

图1-4-6　《两诏铜椭量》

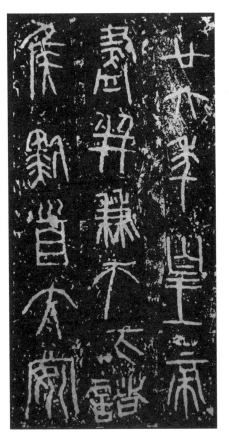

图1-4-7　《秦诏版》（局部）

雕饰。整体看来均匀规整，它们都是秦官方正体文字，是研究秦小篆的宝贵资料，作品有《始皇诏铜方升》《两诏铜椭量》《始皇诏铜权》《旬邑铜权》等，多为秦始皇二十六年（前221）作。相传秦诏最初为李斯所书，不过设想一下全国那数不清的权量，上面的铭文当然不可能出于一人之手。秦诏铭文中虽然也有严肃、工整的，但大多数纵有行，横无格，字体大小不一，错落有致，生动自然。更有率意者，出于民工手中，或缺笔少画，或任意简化，虽不合法度，却给人们天真、稚拙的美感。从出土的实物来看，诏版不仅仅嵌在量上，铁权上也有嵌铜版，如山西左云就出土有一件镶嵌铜版的铁权。

秦权量诏版上的书体，以前论者都以为是隶书，即所谓的"古隶"或"秦隶"。这种书体与秦始皇时所立刻石，如《泰山刻石》《琅邪刻石》上的小篆不同，小篆字形整齐划一，布局紧密，笔画匀称。而权量诏版上的字，大多写法草率，笔画方折，行款错落，和秦刻石庄重圆转风格不同，故颜之推、吾丘衍等人以为是古隶、秦隶。诏版文字笔画方折是因为多为刀刻，写法草率应是民间的俗体。但诏版文字的基本结构与小篆仍是一致的，仍应属于篆书的范畴。诏版文字是研究秦代书法的重要资料。

秦权状如后代的秤砣而多矮扁，有瓜棱形、半球形、八角或多角棱形，有钮。质料分铜权和铁权，铁权上嵌刻有诏辞的铜板，铜权则直接刻铭。《高奴铜石权》（图1-4-8）刻制工美，工匠运刀若笔，斩斫快意，准确从容。细察其字形，应即"书同文字"伊始所颁行的小篆。至于线条时或散断、直折，系刻制工艺的影响，不能用以解说当时文字之真实的书写状态。此铭字形中的横画大都微呈弧形，应该是当时通行的篆体书写习惯，以之比于安国本《泰山刻石》、徐摹本《峄山刻石》，后者式样的晚近，一望即知。这件作品是秦权量诏铭中最为接近小篆规范的代表作之一，在一定程度上反映了当时新体小篆的普及情

图1-4-8　《高奴铜石权》

况。

虎符为调兵之符信，是国家之信物，制作精美，有的甚至采用错金手法。现存有《阳陵虎符》《新郪虎符》和《杜虎符》，字迹完好，这是秦小篆的重要遗存，具有很高的文物价值和艺术价值。《阳陵虎符》（图1-4-9），线条圆润，结字严谨宽博，骨劲肉丰，行笔干净爽利，王国维称其"谨严浑厚，径不过数分，而有寻丈之势，当为秦书之冠"。除石刻书法外，简牍也是秦代书法的重要组成部分。睡虎地秦简于1975年12月在湖北云梦县出土，共1100余枚，它具有重要的文献学价值和书法艺术价值，在书法方面，它为书法史的研究提供了真正的"秦隶"资料。其字形长扁不一，笔画肥瘦相间，气势奔放，浑厚而富于变化，明显地表现出篆、隶并存的特点，已出现明显的隶意波磔，是一种特殊的时代特征。

图1-4-9 《阳陵虎符》

西汉时篆书仍为官方正体，但其地位受到隶书的挑战。到西汉晚期，隶书发展成熟，风格各异的隶书作品开始出现。再至东汉尤其是东汉晚期，隶书发展到高度成熟的阶段，无论用笔特点、结构布局都形成了隶书的基本规范体系。这时的篆书虽然已经开始淡出书家视线，但相对于秦代规整的篆体来讲，汉代篆书仍具有一定的使用空间和艺术魅力。

严格意义上的碑刻，在西汉时还没有出现，因此西汉时期的篆书石刻，都不以"碑"称名，如《鲁北陛石题字》《况其卿坟坛刻石》《上谷府卿坟坛刻石》《郁平大尹冯君孺

图1-4-10　《袁安碑》

人墓画像石题记》《群臣上寿刻石》《霍去病墓刻石》《中殿刻石》等，数量不少，但形制比较简单，不过风格也较为多样。前三种体势较开阔，但还是相对典型的小篆，第四种出于新莽时期，瘦硬而不失婉转，具有独特的意味，后面几种则间或夹杂着隶书的形意，显然受到了隶书流行的影响。

东汉以后，碑刻大兴，而小篆的地位已经被隶书取代，因而小篆碑刻并不多。篆书代表作有《开母庙石阙铭》《少室石阙铭》，篆法方圆饱满，雄浑厚重，大气磅礴，线条丰腴，行笔提按顿挫明显，笔致圆转流动，行运自然。《袁安碑》（图1-4-10）、《袁敞碑》，体势宽博，与秦小篆的严正不同。一般认为，这两碑是小篆的新创，代表了汉代小篆的新风格。《祀三公山碑》字形在篆、隶之间，错落随意，又于方正的字形中运用方折的笔画，撑满字格，无论笔画、结字都一反秦小篆的常规。这种篆书的新面目，为后来的书家所重视。

篆书与隶书相比，毕竟是古老的字体，有其特殊的意义，因而在东汉隶书碑刻大盛时，其碑额却有许多是采用篆书书写的。其中代表性的有：《泰室石阙铭额》《少室石阙铭额》《景君碑额》《孔君碣额》《郑固碑额》《孔宙碑额》《孔彪碑额》《韩仁铭额》《尹宙碑额》《王舍人碑额》《鲜于璜碑额》《华山碑额》《张迁碑额》《赵宽碑额》《白石神君碑额》《郑季宣碑额》《樊敏碑额》《赵菿碑额》《仙人唐公房碑额》《尚府君碑额》等。

碑额要求有较强的装饰性，因而碑额篆书往往与一般篆书有较大的不同，概括而言：首先，由于碑额位置相对狭小，许多碑额篆书的整体布局必须因势利导，随形布势，因而章法比较奇特；其次，这也必然影响到单字结构的处理，往往或长或扁、或方或圆，有时又互相穿插，同严谨的秦篆相比，显得活泼多姿；再次，有时受到隶书的影响，笔画常有隶意，相对丰富得多；最后，有的作品为了突出其装饰性，采用了缪篆体势或类似韭叶的

笔画，别具一格。《张迁碑》碑额（图1-4-11），清方朔《枕经堂金石书画题跋》评价道："碑额十二字，意在篆隶之间而屈曲填满，有似印书中缪篆……碑字雄厚朴茂。"

秦汉瓦当文字（图1-4-12），多者有十数字，最少者仅一字，多数为篆书，少数为鸟虫书或隶书。文字内容大多为宫殿、官署、陵园、冢墓等建筑物的名称。这些文字被安排在圆形或半圆形的瓦当面上，除记录有关的内容，还起一定的装饰作用。文字大多随形布置，加以省改变形，其风格或粗壮、或婉转、或精排密设，或舒展安闲。其中一些屈曲缠绕、婉转多姿的作品，被人们称为"缭篆"。这些砖瓦文字表明，小篆书虽然在秦代即已达到非常成熟的水平，但仍然有很广阔的创作空间，书写者在这片领域里仍可以充分发挥自己的艺术才能，创造出精美的艺术品。这些砖瓦陶文字迹清晰，笔势流畅，文字末笔拉长，笔画粗重，章法活泼生动，朴拙自然，反映了汉代民间的书写特点。

汉代已经不是青铜器的兴盛期，但是青铜器物的应用仍然比较广泛，主要是一些日常用品，其上铭文多为器名、使用地点、铸造年月以及工匠的姓名和器的重量等。容庚《秦汉金文录》中收集有大量这类铭文。其成字方法多为契刻，风格约可分为两类：一类笔画均匀，字形端稳，有的接近规范的小篆，如《寿成室鼎》《长杨鼎》《黄山鼎》《安成家鼎》《南陵钟》《池阳宫行灯》《竟宁雁足灯》《成山宫渠升》等铭文；另一类，体势不受小篆格局限制，笔画随意自如，如《云阳鼎》《杜阳鼎》《湿成鼎》《永初钟》等的铭文。总的来看，无论是内容还是书写，都比较简略，无法和前此的铜器铭文相比，但在"简"中也形成了特色。

图1-4-11 《张迁碑》碑额

图1-4-12 汉瓦当

新莽时期有些例外。王莽复古，试图恢复小篆，因而其间出现了不少制作精美、书写严谨的铜器铭文作品，如《新莽铜量》《新莽铜衡杆》《始建国铜方斗》《始建国铜撮》和《始建国尺》等。《新莽铜量》尤其具有代表性，布局整齐规范，结构方严刻厉，笔画瘦劲挺拔。

第五节　古法的传承——唐代篆书

两汉以后，篆书逐渐退出实用领域，但作为一种字体，一些书家还不断将其用于墓志盖、碑额等较为庄重的场合。隋唐时期，在学校教育与科举考试中，《说文解字》《字林》是士子要学习和考试的内容，因而士子仍需习篆。但毕竟是书写难，实用性差，书篆之家甚少，唯李阳冰于篆书擅长，并有书迹传世。据说他本人对篆书书写也非常自信，曾言"斯（李斯）翁之后，直至小生"。宋代朱长文《续书断》将李氏篆书列为"神品"，《宣和书谱》称："有唐三百年以篆称者，惟李阳冰独步。"

李阳冰，字少温，今河北赵县人，至将作少监，人称"李少监"。精于篆书，其书劲利豪爽，瘦劲圆活，当时颜真卿书碑，必请李阳冰为其题额。李白赠诗言"落笔洒篆文，崩云使人惊。吐辞又炳焕，五色罗花星"。宋代徐铉也称其"篆迹殊绝，得冠古今""学者师慕，篆籀中兴"。传世书迹有《缙云城隍庙碑》《三坟记》《栖先茔记》《般若台记》等。

《三坟记》（图1-5-1），唐大历二年（767）刻，原石久佚，宋时重刻，中间已断裂，现藏西安碑林。这是李阳冰的代表作，艺术价值很高，笔画遒劲健伟，结构停匀，风格静穆。李阳冰发展古之篆书"玉箸篆"，为唐之篆书一绝，清孙承泽云："篆自秦汉以后，推李阳冰为第一手。此碑运笔命格，钜法森森，遒劲中逸志翩然。"

李阳冰之《栖先茔记》书写风格与《三坟记》基本相仿，用笔应规入矩，中锋运

图1-5-1　李阳冰《三坟记》（局部）

笔，结构匀整，变化生动的弧线使字增色，尤显活泼。《滑台新驿记》刻于唐大历九年（774），拓本为中国科学院考古研究所藏，用笔圆转有力，似铸成一般，结构匀整，工整端庄，富有遒劲刚健之美，反映出李阳冰书艺之老到。

唐代以篆书知名的还有尹元凯、瞿令问、李潮、韩择木等，中期瞿令问传有篆书《吾台铭》存世，他以标准的悬针写篆书，结体肩阔足长，纤细曳脚，增加了字的妩媚感，但不如"玉箸"书之丰劲。

第六节　金石之学的复兴——清代篆书

清代篆书远超前代，取得了辉煌的成就。这一成就是在清代学术尤其是"朴学"发展的大背景下产生的。清代朴学家做学问讲究"实事求是"，治学以考据为主要手段，其目的是为了"解经证史"，这就需要掌握文字、训诂、校勘之学，"小学"遂成为知识分子们必备的学问。《说文解字》的研究达到极盛，出现了像段玉裁、朱骏声、桂馥、王筠这样的"说文四大家"。清代中期以来，金石出土多，宋时产生的"金石学"飞速发展到鼎盛。文字、金石之学的发达，使人们对已非日常应用文字的篆书的认知、研究更加普及和深入，篆书学习所需要的各种金石文字资料也日益丰富。

清初书法为帖学期，崇尚宋明以来的行草书风；清中期即嘉庆、道光以后为碑学期。碑学书法并不局限于学习魏碑，它还包括对先秦和秦汉的篆书、隶书的取法。碑学的形成是以篆书的复兴为契机的。清初，帖学统一天下，王澍、钱坫等人所作篆书，虽未脱"二李"窠臼，但从他们的整体水平来看，笔画之婉曲，结体之均衡，均非前代书者所能。

在清中期的书坛，出现了一位"四体书为国朝第一"的布衣书家——邓石如，初名琰，避仁宗讳，遂以字行，改字顽伯，安徽怀宁（今安庆）人。居皖公山下，又号完白山人。邓石如由篆刻刻石而悟笔法，先以"二李"为法，纵横捭阖，得之史籀，后又"稍掺隶意，杀锋以取劲折，故字体稍方，与秦汉瓦当额文为尤近"（包世臣《艺舟双楫》）。他广泛汲取秦汉六朝书法的营养，以长锋羊毫书写篆书，一改以往篆书匀整拘板、婉转圆润的笔法，创造出一种风格沉雄朴厚、用笔轻重顿挫而不失"婉而遒"的新篆体（图1-6-1）。邓石如一生喜好《石鼓文》《峄山刻石》《泰山刻石》《汉开母石阙》《敦煌太守碑》《吴苏建国山碑》《天发神谶碑》及唐李阳冰《城隍庙碑》《三坟记》等，每种临摹各百本。常以"疏处可以走马，密处不使透风，计白以当黑"之奇趣墨迹示人。赵之谦评

价曰："国朝人书以山人为第一，山人以隶书为第一。山人篆书笔笔从隶书出，其自谓不及少温当在此，然此正自越少温，善《易》者不言《易》，作诗必是诗，定知非诗人，皆一理。"特别是邓石如晚年的篆书，线条圆涩厚重，雄浑苍茫，臻于化境，开创了清人篆书的典型，对篆书一艺的发展作出了不朽贡献。

吴熙载（1799—1870），江苏仪征人，原名廷飏，字让之，是清末著名的书画篆刻家。一生清贫，著有《通鉴地理今释稿》。从包世臣学书，为邓石如再传弟子，书法篆刻都能传邓石如衣钵。书法以篆书最为人称道，其篆书（图1-6-2）继承了完白的苍茫雄浑，却增加了圆转之势，用笔极为灵活。吴让之善作四体书与写意花卉，他的篆刻学邓石如而能自成面目，为后世所宗法。在书法方面成就最大的是篆书。吴昌硕说过："余尝语人学完白不若取经于让翁。"此语代表了当时人们崇敬吴让之的心情。他的篆书汲取了邓石如端庄、浑厚的风格，又加以自己的理解，使之更加飘逸、舒展，柔中带刚，法度严谨，但受邓石如和包世臣的束缚太深，未能创造自己的风格。

图1-6-1　邓石如篆书屏　　　　　　　　　　图1-6-2　吴让之篆书联

赵之谦（1829—1884），浙江会稽（今绍兴）人。初字益甫，号冷君；后改字㧑叔，号悲盦、无闷等。他是清代杰出的书画篆刻家，青年时代即以才华横溢而名满海内。他的篆刻取法秦汉金石文字，取精用宏，形成自己的风格，人称"赵派"。赵之谦在书法方面

的造诣是多方面的，可使真、草、隶、篆的笔法融为一体，相互补充，相映成趣。他曾说过："独立者贵，天地极大，多人说总尽，独立难索难求。"他一生在诗、书、画、印上进行了不懈的努力，终于成为一代大师。他的篆书有他独特的光芒，有时虽然有些渗墨现象，但其锐利的笔锋所表现出来的美妙感觉，不得不令人拍案叫绝。他的天分独厚，而又足够加以发扬光大，所以产生出极富现代气息的作品，如图1-6-3、1-6-4，我们可以从中看到一种不同于传统篆书的刚毅不屈和雄浑奇崛。赵之谦将篆、隶、楷等书体的凝重融于这种飘逸洒脱的行草书之中，其中仍可窥见赵氏本人内在的情愫、精神。

图1-6-3 赵之谦篆书　　　　　　图1-6-4 赵之谦篆书

王澍（1668—1743），江苏常州人，清代书法家，字若霖、箬林、若林，号虚舟，亦自署二泉寓居，别号竹云。官至吏部员外郎。康熙时以善书，特命充五经篆文馆总裁官。工书，善刻印，尤以书名。吴修《昭代尺牍小传》曰："书入率更之室，篆书出李斯，为一代作手。晚岁眇左目，鉴定古碑刻最精。"著有《淳化阁帖考正》《古今法帖考》《虚舟题跋》等。

　　《篆书轴》（图1-6-5），纸本墨迹，纵123.3厘米，横47.2厘米，故宫博物院藏。此篆书立轴，结字匀称端庄，法度分明，规整森严。笔画虽纤细，但笔力内凝，入规出矩，字字结构稳健，火候纯熟，颇有法度。王澍在篆书方面，是有卓越的突破和贡献的，他那凝重醇古的艺术个性，被世人所称道，正如清代书法家翁方纲所说："篆书得古法。"这种评价是十分恰当的。

　　吴大澂（1835—1902），字清卿，号恒轩，晚年又号愙斋，江苏省吴县（今江苏苏州）人。清代学者、金石学家、书画家。善画山水、花卉，书法精于篆书。同治初客沪，入萍花社书画会。一生喜爱金石，并工诗文书画，主讲于龙门书院。少从陈硕甫学篆书，中年后又参以古籀文，益精工，兼长刻印。作山水、花卉，用笔秀逸，尝仿恽寿平山水花卉册，及临黄易《访碑图》尤妙。精鉴别，喜收藏，尤能审释古文奇字。其篆书（图1-6-6）篆法谨严、笔致挺秀，皆得力于金石鉴赏修养。

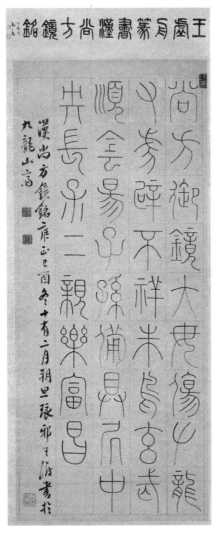

图1-6-5　王澍篆书轴

图1-6-6　吴大澂篆书

徐三庚（1826—1890），字辛谷，又字
诜郭，号井罍，又号袖海，自号金罍、似鱼室
主等，上虞（今绍兴市上虞区）人。徐三庚工
篆隶，与吴让之、赵之谦齐名，能摹刻金石文
字，所刻吴皇象书《天发神谶碑》尤佳。刻印
力追秦、汉，能于邓石如、吴熙载诸家而后，
别树一帜，近时篆刻家多宗之。其晚年篆刻趋
向定型，习气渐深，终成流弊。

徐三庚出生于贫苦农家，稍长外出谋生，
尝打杂于道观，观中道人有擅长书法篆刻者，
徐得其传授，遂入此门。其作品如图1-6-7，
上溯秦汉，下逮元明，致力浙派，后取法邓完
白、汉碑额篆与《天发神谶碑》，参用其飞动
体势，使之熔为一炉，加以用笔妍媚泼辣，独
辟蹊径，风格独具，成为与赵之谦同期之又一
位创新书法篆刻家。

吴昌硕（1844—1927），著名书画家，篆
刻家。初名俊、俊卿，字昌硕，别号苦铁缶缶
庐浙江安吉人。吴昌硕以诗、书、画、印"四
绝"在国内外享有很高的声誉，是近、现代艺
术史上开宗立派的巨匠，其风格、流派对后

图1-6-7　徐三庚篆书联

世产生深远影响。少年时他因受其父熏陶，喜爱作书，刻印。楷书始学颜鲁公，继学钟元
常。隶书学汉石刻，行书则取法王铎、黄道周，后习欧阳询和米芾。晚年以篆隶笔法作行
草，老笔纷披，苍劲雄浑。篆学石鼓文，用笔之法初受邓石如、赵之谦等人影响，以后在
临写《石鼓文》中融会变通，如图1-6-8、1-6-9。沙孟海评其篆书：吴先生极力避免"侧
媚取势""捧心龋齿"的状态，把三种钟鼎陶器文字的体势，杂糅其间。吴昌硕的作品
诗、书、画、印配合得宜，融为一体，对艺术创作主张"出己意""贵有我"，因此他的
作品具有浓厚的"性格特点"。

清代篆书的复兴，对于篆书的发展起到了承上启下的作用，是书法史上重要的一页。
考据学、金石学与文字学的研究为篆书提供了极为有利的理论基础。清代书家多姿多彩的
篆书风貌，为古老的篆书增添了新的活力。

图1-6-8　吴昌硕临《石鼓文》

图1-6-9　吴昌硕篆书联

本章参考文献

[1] 王元军. 汉代书刻文化研究[M]. 上海：上海书画出版社，2007.

[2] 清代碑传全集[M]. 上海：上海古籍出版社，1987.

[3] 崔尔平. 历代书法论文选续编[M]. 上海：上海书画出版社，1993.

[4] 崔尔平. 明清书法论文选[M]. 上海：上海书店出版社，1994.

[5] 丛文俊. 中国书法史·先秦秦代卷[M]. 南京：江苏教育出版社，1999.

[6] 阴法鲁. 中国文化史[M]. 北京：北京大学出版社，1989.

[7] 李泽厚. 美的历程[M]. 天津：天津社会科学院出版社，2001.

[8] 丛文俊. 揭示古典的真实[M]. 郑州：中州古籍出版社，2003.

[9] 徐复观. 中国艺术精神[M]. 上海：华东师范大学出版社，2001.

[10] 宗白华. 美学散步[M]. 上海：上海人民出版社，1981.

第二章
笔势解放，突破象形——隶书欣赏

概　述

　　文字是在人类社会实践活动中产生发展起来的，在繁与简的对立统一中不断发展、成熟。隶书也是如此，其产生和发展的根本原因，也是人类社会实践的需要，并在生活实践中不断完善和成熟。在字形和书写速度上，隶书要比象形意味浓厚的篆书简化和快捷。隶书的形成，结束了篆书难认、难写且不利于文化交流的局面，其上承篆书，下启楷书，在汉字发展史上是至为关键的阶段。

　　隶书的形成和最终成熟，经历了两个不同的发展阶段，即古隶阶段和分书阶段。

　　古隶是隶书的初期阶段，处于未成熟时期，在战国晚期的秦国开始形成。古隶并没有完全摆脱篆书的桎梏，主要特征是保留了大量篆书的笔法和字法，呈现出篆、隶两种字体的双重特征。正因此，我们把这一时期的隶书称为古隶。从战国晚期直到西汉中后期，是古隶形成和发展的时期。

　　秦帝国的统一及"书同文"政策的实施，在一定程度上促进了古隶的进一步发展和普及。汉承秦制，西汉初期继承了秦代的古隶，小篆逐渐退出了实用领域。

　　西汉中期以后，古隶逐渐完成了对篆书笔法和字形的改造，基本摆脱了篆书的束缚，演变成字形工整，笔画平直，波磔明显的形态，尤其是每个字的末笔横画一般都有意拉长，收笔处有生动的波挑，这种形态的隶书就是我们所说的"八分"，也叫"分书"，至此，隶书已经发展成熟，完成了文字史上至为关键的隶变阶段。

东汉时期，立碑之风逐渐盛行，加之政府对书写的重视，不仅碑刻分书众多，而且书写风格丰富多彩，在实用和艺术两个方面，都达到了顶峰，代表了隶书发展的最高成就，是隶书发展史上最为繁荣的时期。

东汉末年分书出现了明显的向楷书、行书过渡的趋势，是书法史上的又一重要时期。

第一节　抽象化的滥觞——古隶

一、秦代古隶

1975年湖北云梦睡虎地秦墓中出土了秦简，有1100余枚。1980年考古工作者又在四川郝家坪青川县发现了秦代的木牍（图2-1-1）。其后至今，在湖南等地陆续有秦简的考古发现，2002年在湘西古城里耶出土的秦简多达三万余枚，这些出土的文字资料，都有力地证明了早期隶书——古隶在秦始皇以前就已经形成。《青川木牍》和《睡虎地秦简》，以及《里耶秦简》，文以墨书，字形和体势明显呈现出隶书的特点，同时还保留了大量的篆书特征，呈现出隶书的早期形态，是我们能看到的时代较早的古隶面貌。

（一）《青川木牍》

《青川木牍》发现于1980年春，长46厘米，宽2.5厘米，厚0.4厘米，楠木制作，墨书古隶。内容为秦武王时期田亩制度的法令。

青川木牍的字形扁方，个别字的形体和篆书相近，趋于长方。章法比较疏朗，上下字之间及左右字之间的间距较为宽阔。在书写技法上，青川木牍的笔法有着明显的隶书笔意，表现在起笔的自然重顿后，折锋平直行笔，有短促果断的笔势。木牍的古隶书体，在笔法上保留着篆书的圆转笔意，甚至有些字的偏旁部首还保留着篆书的写法，但用笔方式已不是篆书的圆润修长，而是代之以短促的节制，充分利用了毛笔的笔毫弹性，加以率意出之，字形显得古朴茂密，劲爽流畅，整体上呈现

图2-1-1　《青川木牍》（局部）

出浓厚的古意，而又不失灵动之趣。

木牍在战国时期是日常生活中常用的书写载体，和竹简一样，都是古代常见且廉价的书写材料。由于是日常生活中的实用书写，书者本人着意于书写的内容，而不会刻意去追求书写后的艺术效果，无意于书，朴茂自然的气氛反而跃然于木牍之上，这与我们今天纯粹追求书写的艺术效果有着明显的不同。我们欣赏先秦的墨书文字，惊诧于古人书迹的古朴自然，这虽与先秦的历史时代直接相关，但也与对书写目的的不同追求有着内在的关联。这一点对我们今天的书法创作和书法欣赏，有着深刻的意义。

（二）《睡虎地秦简》

《睡虎地秦简》（图2-1-2）记录，墓主名喜，是从事司法的官吏。简文内容为秦代的法律条文，秦代的治狱案例，论为吏之道以及秦昭王元年至秦始皇时期三十年的大事记，还有一些日书等占卜一类的内容。

《睡虎地秦简》的字径很小，最大的不过二分左右，字形极为工整，结体工整严谨，风格浑厚朴秀，用笔则刚柔并济，笔画凝重多变。秦简的字形仍然以长体为主，还保留着篆书向下伸展的结体特征，有些字的结体呈现出扁平的趋势，左右的相背之势已初见端倪。

《睡虎地秦简》与《青川木牍》，皆为秦地的古隶书体，二者在时间上相去并不遥远，但出土于不同的地域。从整体的书写技法及风格来看，二者有很大程度的相似性，说明古隶在当时的秦国境内已经得到了一定程度的普及。

《睡虎地秦简》的出土，使我们目睹了早期隶书的风采，也纠正了以前有些学者认为秦诏版等草率字体形态就是早期隶书的推测。从《睡虎地秦简》的书

图2-1-2　《睡虎地秦简》（局部）

写水平看，古隶在战国后期及秦始皇时期得到了长足的发展，其发展演变的速度远超我们的想象。

（三）《里耶秦简》

《里耶秦简》字形与《睡虎地秦简》基本一致，书写风格上比较厚重、沉稳，有些部首依然保留着篆书的写法。在《里耶秦简》中，很多笔画写得厚重沉稳，中锋、侧

图2-1-3　《里耶秦简》（局部）

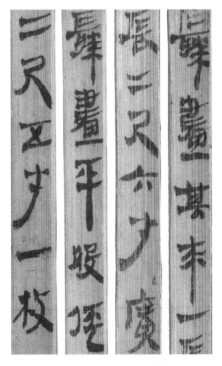

图2-1-4　马王堆一号汉墓简（局部）

锋的用笔方法运用得很娴熟。《里耶秦简》的字形纵长，不仅笔画遒劲，且笔画间的空白也颇为灵动，每个字的中宫比较紧密，整体上写得较为含蓄，但笔画间有收有放，敛与舒相互照应，整体风格朴厚而富有深意，已开后来汉隶高古厚朴之先河。

值得注意的是，简文中的一些笔法，已经出现了明显的楷书写法，楷书笔意颇为浓厚，这从一定程度上反映了楷书与古隶之间内在的渊源关系。

我们欣赏研究秦代简牍，可以深刻理解古隶的形态及其艺术风格。以秦简为代表的秦代古隶，为汉代隶书的最终成熟奠定了坚实的基础，拉开了今文字时代的序幕。

二、汉代古隶

西汉初期的隶书，在延承秦代古隶的基础上，不断向规范化迈进，继续走向成熟，艺术风格不断呈现出多样化。

（一）马王堆一号汉墓简

1972年开始发掘的湖南马王堆一号汉墓出土的简牍，再现了西汉初期的古隶面貌。马王堆一号墓简仍然沿承着秦代古隶的面貌，但在用笔方面已有了微妙的变化，很多字虽然保留着明显的篆书痕迹，但在笔画的转折处，变圆转为方折的笔法已经非常明显，尤其是马王堆墓简有些笔画的起笔，呈现出直接的顿笔，这与秦简隶书多用篆书的圆转起笔有所区别。简书中的横画多呈现左低右高的笔势。从整体艺术风格看，简文茂密厚重中时时透露出行草的笔意，行草笔意尤为突出。这些在秦简基础上的变化，反映了西汉初期的古隶并不是一味的沿承，而是在继承之中继续发展演变，不断在规范

化中向成熟的目标迈进。

（二）马王堆三号汉墓简

1973年底发掘出土的马王堆三号墓中，出土的西汉早期简文《合阴阳》，书写的艺术风格明显不同于一号墓出土的简文。艺术风格细劲灵动，有飘逸之姿，点画间彼此照应，顾盼有情，带有明显的草隶风貌。富于变化是此简的明显特征，如图2-1-5中的"操"字，三个"口"的写法明显不同，"门"字的几个横画，变为灵动的点画，增添了灵动的气氛。有些字的写法运用了草书的连带和使转，其中的"之"字就是典型的草书笔意。"复""使"字的捺画章草的笔意十分的浓厚。

透过这些书写上的巧妙，我们可以感悟到书写者当时的潇洒随意，仿佛不是为了写字，而是在尽情抒发自己的内心世界，将其内心的欢快形之于简帛之上，不计工拙，一任自然，天真率意之情跃然简上而神采自现。这批简文的书法艺术，在汉初的简文中无疑是高水准的，尽管书写者的名字我们已无从知晓，但其艺术境界已经远远超出了单纯的技法层次，上升到了"意"的高度，令人激赏。

（三）《张家山汉简》

《张家山汉简》出土于湖北江陵张家山，计1200余枚，字体属于西汉初期的古隶，其中法律文书《二年律令》包含很多律名，书写风格古朴厚重，又不失笔法的灵活变化。《二年律令》中的很多笔画写得比较粗重，但由于字形修长，横画间的空白比较疏朗，厚重朴实中有灵动的逸态。简文笔画饱满富有篆意，有些笔画的起笔，顿挫而圆转，颇有雄秀之气。有些字的短横画变为点的写法，加之笔画转折处的突然断开，产生笔断意连的效果，这些书写细节上的巧妙处理，都在厚重风格的基础上，增添了灵动的气氛。简文的结字也有独到之处，笔画间的空白有着疏密的对

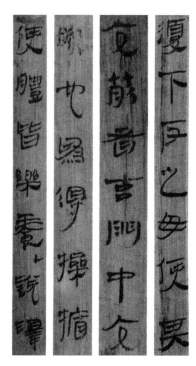

图2-1-5　马王堆三号墓简
（局部）

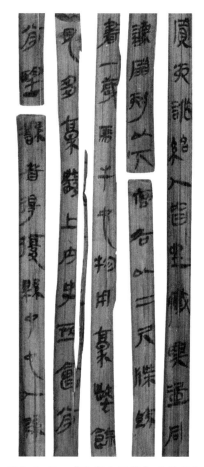

图2-1-6　《张家山汉简》（局部）

图2-1-7 《凤凰山汉简》（局部）

比，但表现得比较含蓄，看似书写时比较随意，实则每字的笔画间都有收放结合，稳重而疏朗，表现得极为自然。

与秦简相比，《张家山汉简》在笔法与结体上，表现力更为丰富，反映了汉初古隶在沿承秦隶的基础上，自身也在不断地向前发展。

（四）《凤凰山汉简》

《凤凰山汉简》出土于湖北江陵纪南城，时代属于西汉文帝时期。《凤凰山汉简》虽是古隶字体，但成熟程度已经很高，可以说介于古隶和分书之间。图2-1-7是《凤凰山汉简》中的《安陆守丞绾文书》，笔画细劲，用笔果断，有斩钉截铁之势。此简的结体中宫紧收，每个字的末笔多极力伸展，颇有飘逸之姿。此简的字形多趋于扁平，与成熟的分书汉简很相近，有些字的写法虽然保留着篆书的痕迹，但扁平的体势已和成熟的分书相差无几了。用笔细劲果断是此简主要的艺术特征，如与后汉的简牍隶书及碑刻《礼器碑》相较，在笔法上有着很多相似之处，以此观之，西汉初期古隶的发展，已经为西汉中后期隶书的完全成熟奠定了基础。

第二节 走向规范——西汉简牍隶书

西汉初期、中期的隶书在沿承秦隶的基础上，不断地自我完善和规范，到西汉中后期已经完全摆脱了篆书的羁绊，发展为成熟的隶书——分书，中国文字史上的隶变宣告完成，同时也掀开了书法史上辉煌的隶书篇章。

一、《敦煌汉简》

甘肃西部疏勒河流域汉代长城关塞遗址中，自20世纪初至90年代发掘出大批汉简，计

25000余枚，因以汉代敦煌郡范围内发现的时间最早、数量最多，故称"敦煌汉简"。《敦煌汉简》的时代约自西汉武帝末年至东汉中期，其中以西汉中晚期及东汉早期汉简居多。20世纪初，罗振玉和王国维据斯坦因收集的一批敦煌汉简，做了释文和专门的考证，于1914年在日本出版了《流沙坠简》（图2-2-1），这是对《敦煌汉简》进行的最早研究。此后直到本世纪90年代，敦煌地区又陆续出土了西汉和东汉时期的大量简牍。

从《流沙坠简》"简牍遗文"的艺术风格看，与秦简隶书有着明显的沿承关系，秦隶中的一些写法在这支简文中还留有痕迹。如"下"字的竖画故意向下垂落拉长，颇为舒展灵动，这样的艺术处理在东汉时期的摩崖石刻中仍然能够见到，说明秦与西汉初期古隶中的一些习惯性笔法，对后来的成熟隶书仍产生着一定程度的影响。

《敦煌汉简》的书写风格，呈现明显的扁平体势，多数字在笔势上向左右伸张，已与秦简古隶多向下伸展有所不同，表明西汉时期的隶书已逐渐走向成熟，向规范化的分书继续迈进。《敦煌汉简》的章法，上下字之间多呈茂密之势，字里行间的空白亦显朴实自然，很有潇洒沉稳的艺术效果。

图2-2-1　《流沙坠简》（局部）

二、居延汉简

二十世纪，在内蒙古自治区和甘肃的额济纳河流域的汉代烽燧遗址，出土了汉代木简10000余枚，即"居延汉简"（图2-2-2），其中的一部分照片在1959年集为《居延汉简甲编》。此后在1972年至1974年间，在该地区考古发掘出土了19400余枚汉简。1976年和1982年又有新的发现。《居延汉简》的内容很广泛，有诏书、簿册、书信等，据有纪年的简牍所记年代，上起西汉元朔元年（前128），下迄东汉建武四年（28）。

《居延汉简》的年代跨度较大，其字体丰富多彩，古隶、八分、章草以及有楷书、行草书特点的隶书，书写风格呈现出多样化，有的还具有很高的书法艺术水准。

《居延汉简》的字形扁平左右伸张，长长的横画波磔，已是规范成熟的分书体势。从书写笔法来看，《居延汉简》的笔画粗细运用非常巧妙，细画细劲挺拔，粗画厚重而不

失飘逸之姿。无论单字的结体，还是整幅字的布白，都于古朴茂密之中，衬托出活泼飘逸的艺术效果。当时这种简牍属于记事的文件，书写者的目的首先是完成工作，不是有意作欣赏之用。无意于书写的艺术性，却显得自然流畅，正应了后人"书无意于佳乃佳"的深意。从这幅简文看，劲挺的线条，流露出骨力的劲健之美；厚重的波磔让我们感到内在蕴含的筋力，这些都显示出书写者高超的驾驭毛笔的能力。

《敦煌汉简》和《居延汉简》的出土，为我们研究西汉及东汉时期的书法艺术提供了宝贵资料。汉简中不同风格的字体，为我们研究今文字的发展脉络，提供了极具价值的实物资料。这些资料和出土的秦代简牍相衔接，进一步加强了我们对汉代书法艺术的认识和理解。

三、《走马楼汉简》

《走马楼汉简》于 2003 年在湖南长沙出土，数量多达万余枚，时代约为西汉武帝时期，这批汉简的书写风格很丰富，基本反映了西汉时期简牍文字的风貌。《走马楼汉简》的书写风格较为独特，多数字形偏于纵长，个别字趋于扁平，参差错落。在结体上，左右偏旁的间距紧密，撇画、竖画、捺画皆极力向下方伸展，这样的处理方式使上下间的行气贯通，有一泻直下的纵逸之势。此简的笔画比较细劲，个别笔画却有意的突然加粗，笔画间粗细的突然变化，增强了瞬间的视觉效果，反映了书写者高超的运笔能力。《走马楼汉简》在结体上富于变化，含蓄而又自然，如图2-2-3简文中出现的"讯"字，其中右边偏旁处理得就很巧妙含蓄，看似没有变化，实际上却有粗细的细微差别，是在平和中的微变，视觉上仍表现出从

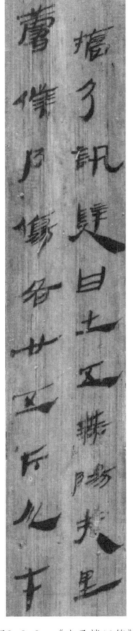

图2-2-2　《居延汉简》　　图2-2-3　《走马楼汉简》
（局部）　　　　　　　　　（局部）

容自如。简牍总体上趋于平和自然，但有些字却有意夸张个别的笔画，打破这种宁静，如"土""五""里"的末笔，有意以粗笔出之，舒展而凝重，这与整体上的细劲笔画形成了鲜明的对比，有静有动，极为和谐。在笔法上，这支简文出现了一些章草笔意和楷书的写法，如"廿"字章草笔意就十分浓厚，其中"各""斤"字出现了楷书笔法，这从一定程度上反映了楷书笔法在隶书中的萌芽。

四、《虎溪山汉简》

《虎溪山汉简》1999年出土于湖南沅陵县城西的虎溪山一号西汉墓，有1000余枚。图2-2-4为其中一简，简文的书写风格厚重沉雄，起笔多方笔重顿，很有气势。此简的厚重笔法，重而不呆板，厚重中可见运笔的灵动性，提按的笔意颇为明显。此简的结体重心压得很低，笔画间茂密而有层次感，如图2-2-4中"举"字，上半部写得相对比较松散，下半部分逐渐地加粗笔画，虚实处理得恰到好处，上轻下重，稳而灵活。而有些字的处理方式正好与之相反，如"辛"字，几个横画的笔画明显的上粗而下细，看似头重脚轻，重心不稳，而末笔粗重的竖画，牢牢地将重心稳住，反映了书写者随机而变的深厚功力。

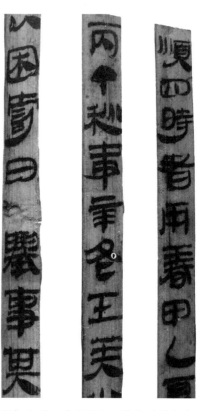

图2-2-4　《虎溪山汉简》（局部）

第三节　秩序化的彰显——成熟的八分书

隶书发展到西汉中晚期，已进入成熟时期。其特点是结构上的向背之势比较分明，独特的波磔成为隶书笔法上的鲜明特征，字形由纵势演变成扁平的横式。东汉时期，尤其在汉桓帝、灵帝时期，"厚葬""立碑"之风盛行，隶书的发展达到了鼎盛时期。正如清代王澍所评"隶法以汉为极，每碑各出一奇，莫有同者"。[1]传世汉碑繁多，达数百种，是书

[1] 王澍：《虚舟题跋补原》，载华东师范大学古籍整理研究室选编校点《历代书法论文选续编》，上海书画出版社，1996年，第673页。

法艺术的宝库，代表东汉隶书发展的最高水准。东汉隶书艺术风格丰富多彩，除碑刻之，尚有摩崖刻石等类型。

一、碑刻类

（一）《礼器碑》

《礼器碑》全称《鲁相韩敕造孔庙礼器碑》，又称《韩明府孔子庙碑》，东汉永寿二年（156）立，高234厘米，宽105厘米，现存山东曲阜孔庙。

《礼器碑》书风细劲刚健，规整古雅，有端严肃穆的庙堂之气，历来享有盛誉，甚至有人评其为隶书的极则，如明人郭宗昌《金石史》评云："汉隶当以《孔庙礼器碑》为第一。""其字画之妙，非笔非手，古雅无前，若得之神功，非由人造……汉诸碑结体命义，皆可仿佛，独此碑如河汉，可望不可及也。"[1]清杨守敬《评碑记》中亦云："汉隶如《开通褒斜道》《杨君石门颂》之类，以性情胜者也；《景君》《鲁峻》《封龙山》之类，以形质胜者也；兼之者惟推此碑。要而论之，寓奇险于平正，寓疏秀于严密，所以难也。"[2]

《礼器碑》的艺术风格看似严谨工整，实则平正之中跌宕起伏，俊逸之气跃然在目。此碑与另一隶书名作《曹全碑》皆有潇洒舒张的笔意，但二者的艺术表现却迥然不同。《曹全碑》的舒张表现出的是温润飘逸之情，而《礼器碑》的舒张表现出的是劲健俊逸，二者一柔一刚，皆各有所长。

《礼器碑》的笔画虽然细劲，但笔力雄健，用笔斩钉截铁，没有丝毫的靡弱之病。刚健的风格与其起笔多以方笔出之有着直接的关系。在用笔方法上，《礼器碑》的行笔过程中提按幅度较大，尤其是时有粗壮

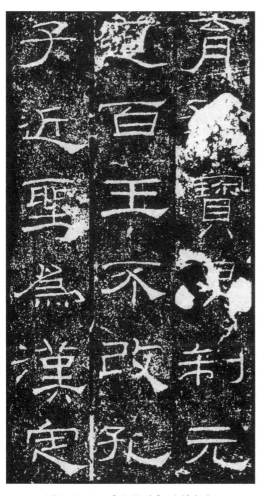

图2-3-1　《礼器碑》（局部）

[1] 王玉池主编《中国书法篆刻鉴赏辞典》，农村读物出版社，1989年，第138-139页。
[2] 王玉池主编《中国书法篆刻鉴赏辞典》，农村读物出版社，1989年，第139页。

之笔出现，如长长的横画，往往起笔和中段细劲，而笔画的末段波磔处却突然重顿锐利出锋，一个笔画内的提按顿挫极为鲜明。用笔过程中起伏跌宕，抑扬顿挫，而整体看去却工稳平和，波澜不惊，显得从容不迫，书写者的艺术匠心可见一斑，令人叹为观止。此碑的章法疏阔空灵，笔画间的空白也很宽阔，与宽博的结体融为一体，显得雍容大气。

值得注意的是，《礼器碑》碑阴的书法风格，较碑阳更为恣肆舒展，细劲峻拔，颇有率意之风，整体上更显得灵动潇洒，这一点我们在临习或欣赏时应予以足够的重视。

（二）《乙瑛碑》

《乙瑛碑》（图2-3-2）全称《鲁相乙瑛请置百石卒史碑》，立于东汉桓帝永兴元年（153），碑高约260厘米，宽128厘米，碑文18行，每行40字。原石藏山东曲阜孔庙。

《乙瑛碑》书法风格端庄方整，法度严谨，用笔方圆并用，凝重而不失雄秀之气，属于汉碑中规范工整一路。与汉隶通常的扁平结体稍有不同，《乙瑛碑》的结体较为方正，字形很接近于正方的楷书。此碑用笔遒劲，骨肉停匀，偶尔出现一些楷书的用笔，与后来的魏碑笔法很是接近，反映出东汉末年楷书的发展已对隶书产生了一定的影响。《乙瑛碑》的笔画间粗细对比运用得恰到好处，两竖间的相背之势极为和谐自然，从中能看出书写者驾轻就熟的书写功力。此碑的评价历来甚高，明郭宗昌《金石史》评此碑云："尔雅简质可读，书益高古超逸。"[1]何绍基在《东洲草堂金石跋》亦云："朴翔捷出，开后来隽利一门，然肃穆之气自在。"[2]欣赏此碑，何绍基所评更为确切。

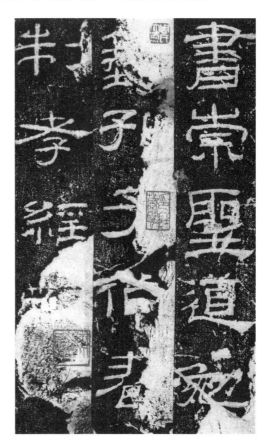

图2-3-2 《乙瑛碑》（局部）

（三）《曹全碑》

《曹全碑》（图2-3-3）全称《郃阳令曹全碑》，又名《曹景完碑》。碑立于东汉中平二年（185），明万历初年在今陕西合阳县出土，1956年移藏西安碑林。碑高253厘米，宽123厘米，20行，每行45字。

《曹全碑》的艺术风格在汉碑中极富盛名，其结体骨肉匀停，秀润多姿；用笔方圆并

[1] 王玉池主编《中国书法篆刻鉴赏辞典》，农村读物出版社，1989年，第136-137页。

[2] 朱仁夫：《中国古代书法史》，北京大学出版社，1997年，第93页。

图2-3-3 《曹全碑》（局部）

用，极为舒展飘逸，是汉隶中秀润飘逸风格的代表作。此碑的刻工也极为精良，字口非常清晰，在汉碑中实属罕见。《曹全碑》中的字形体多呈现汉碑常见的扁平体势，中宫较为紧密，左右伸张的笔势极为明显，属于汉碑中标准规范一路。

由于《曹全碑》极为工整规范，历来初学隶书者从此碑入手的较多，但往往关注其笔法的优美规范，而忽视了其内在的沉稳之气，从而多数人陷于俗媚而不能得其精髓。事实上，《曹全碑》的风格表现为外柔内刚，临习此碑较易把握其优美的字形与结构，而忽视其用笔的力度和质感，以致骨力靡弱，缺乏内在的底蕴，终不能达到临习的目的。

《曹全碑》极具行草笔意，用笔的舒展飘逸与汉简隶书有颇多的相通之处，起笔圆润藏锋，运笔中锋内敛，波磔饱满飘逸，有浓厚的篆书笔意。尤其是此碑的弧线与直线的运用极为精彩，字中较短的横画直而圆劲，较长的主笔横画多以弧形的长画波磔出之，直线与曲线配合得极为和谐。

历来对《曹全碑》的评价甚高，清方朔《枕经堂金石书画题跋》云：“此碑波磔不异《乙瑛》，旁通章草，下开魏、齐、周、隋及欧褚诸家，实为千古书家一大关键。不解篆籀者，不能学此书；不善真草者，亦不能学此书也。”[1]清杨守敬在《评碑记》中亦有同样的见地，云：“前人多称其书法之佳，至比之《韩敕》《娄寿》，恐非其伦。尝以质之孺初（潘存，字仲模，号孺初），孺初曰：‘分书之有《曹全》，犹真行之有赵、董。’可谓知言。惜为帖贾凿坏，失秀润之气。”[2]从《曹全碑》的艺术风格来看，前人所评是很有见地的。

（四）《史晨碑》

《史晨碑》（图2-3-4）两面刻，高231厘米，宽112厘米。前碑立于灵帝建宁二年（169）3月，17行，每行36字。后碑镌于建宁元年（165）4月，14行，每行36字。前后二碑记载了鲁相史晨及孔庙祭祀孔子的情况。此碑现存山东曲阜孔庙。

[1] 陈大中：《隶书教程》，中国美术学院出版社，1997年，第61页。
[2] 陈大中：《隶书教程》，中国美术学院出版社，1997年，第61页。

《史晨碑》前后二碑的用笔极为工整平和，规范俊美，实出一人之手，为汉隶平正风格的代表作。方朔《枕经金石书画题跋》云："书法则肃括宏深，沉古遒厚，结构与意度皆备，洵为庙堂之品，八分正宗也。"[1]此碑在平正规范中有浑朴灵动之气，中宫收得很紧，四边虽然较为伸张，但都很有节制，始终以中宫的茂密为中心，收与放处理得恰到好处，但总体上看，《史晨碑》的结体还是以含蓄内敛为主基调的。此碑笔画间的空白比较紧密，密而不挤，很有游刃有余的意境，可以看出书碑者结字用笔的精湛功力。在用笔上，《史晨碑》中的波磔处理得相对含蓄，既有比较圆润的波磔，也有比较浑厚的波磔，这些波磔的的形态皆有内敛之势，与紧密的中宫相互呼应，极为和谐自然。

图2-3-4　《史晨碑》（局部）

临习此碑不难做到工稳规范，而在平稳中能将碑中蕴含的朴厚灵动之气表现出来，则是临习成功的一个关键所在。正如杨守敬《评碑记》中所云："昔人谓汉隶不皆佳，而一种古厚之气自不可及，此种是也。"[2]所评很有见地。汉代隶书虽风格多样，然皆有其共性，即内在蕴涵的高古气韵，这一点也是习隶者应共同关注的。

（五）《张景碑》

《张景碑》（图2-3-5）又名《张景造土牛碑》，立于桓帝延熹二年（159）八月。高125厘米，宽54厘米。今存12行，每行23字，共229字。现存河南南阳市卧龙岗汉碑亭内。

图2-3-5　《张景碑》（局部）

《张景碑》的风格以端严秀丽见长。用笔以圆笔为主，兼用方笔。结构上比较开张疏朗，体势流畅，颇有简牍的笔意。尤其是其中的"府"字，竖笔向下拉得很长，呈现出古刀币的形态，占用了几个字的空间，与摩崖石刻

　[1]王玉池主编《中国书法篆刻鉴赏辞典》，农村读物出版社，1989年，第149页。

　[2]陈大中：《隶书教程》，中国美术学院出版社，1997年，第51页。

《石门颂》中的"命"字有着异曲同工之妙，颇有视觉上的效果。这样的结字处理方法，增强了全碑整体上秀丽潇洒的氛围。

《张景碑》的用笔比较流畅，虽是碑刻，却有浓厚的书写笔意，爽利稳健中时时出现活泼的意趣，这种风格在汉碑中也是颇有特色的。

（六）《张迁碑》

《张迁碑》（图2-3-6）全称《汉故谷城长荡阴令张君表颂》，又名《张迁表颂》。东汉灵帝中平三年（186）二月立，高270厘米，宽115厘米。

《张迁碑》明初出土，清时此碑南向立于山东东平州儒学明伦堂前，现存山东泰安岱庙东庑。

清初顾炎武《金石文字记》中，曾怀疑此碑为后人摹刻，但多数人肯定其为汉人所为。观此碑朴厚古拙，饶有古趣，断非后世所能摹刻，当为汉代遗存无疑。

《张迁碑》的艺术风格属于方整古拙一路，前人对此有颇多评述。明人王世贞评云："其书不能工，而典雅饶古趣，终非永嘉以后可及也。"[1]杨守敬《评碑记》中对此碑评价甚高，云："其用笔已开魏晋风气，此源始于《西狭颂》，流为黄初三碑之折刀头，再变

图2-3-6　《张迁碑》（局部）

为北魏真书《始平公》等碑。"[2]《张迁碑》的结体茂密古拙，偏旁部首间错落有致，初看似书写者的不经意所为，实则大巧若拙，越看越有奇趣，意态焕发，充满雄健阳刚之气。起笔果断劲健，有斩钉截铁之势，多以方笔出之。《张迁碑》以方笔为主，时有圆笔，在劲健中增添了几分温和圆润。起笔力沉气厚，行笔稳健而短促，波磔含蓄而内敛，笔势上有大刀阔斧般的英武之气。《张迁碑》在用笔上有很强的节奏感、力量感，在丑中拙中蕴含着奇趣，富有深意。以丑拙为美，使《张迁碑》卓然屹立于汉碑名作之林，与众多以标准规范著称的汉碑风格产生强烈的对比，其艺术感染力对后世产生深远影响，至今仍焕发出勃勃的生机。

《张迁碑》的章法也别具一格，字与字、行与行，其布白也参差错落，与用笔结字的不

[1] 王玉池主编《中国书法篆刻鉴赏辞典》，农村读物出版社，1989年，第175页。

[2] 朱仁夫：《中国古代书法史》，北京大学出版社，1997年，第100页。

事雕琢浑然一体，彼此间极为合作，皆有朴拙自然之趣。

《张迁碑》与1973年出土的《鲜于璜碑》风格相近，同为汉隶中古拙方正风格的代表，但二者相较，《鲜于璜碑》以工整平直见长，《张迁碑》则以古拙率意见长。若从整体的书写水平，以及对后世的影响来看，早于《鲜于璜碑》出土的《张迁碑》要更胜一筹，其艺术风格对后世的影响更为深远。

（七）《衡方碑》

《衡方碑》（图2-3-7）全称《汉故卫尉卿衡府君之碑》，立于东汉建宁元年（168）九月。碑额阳文隶书"汉故卫尉卿衡府君碑"，2行10字。

清牛运震《金石图》云："碑在山东汶上县西南15里平原郭家楼前，南向。清雍正八年（1730）汶水泛决，碑陷卧，庄人郭承锡等出资复建焉。"[1]此碑现存山东泰安岱庙。

东汉时期的隶书碑刻，字形多以扁平为主流，如与《衡方碑》同时期的《鲜于璜碑》《史晨碑》《张寿碑》等，撇捺极力向左右伸展，字形皆呈扁平体势，《衡方碑》的字形与之迥然不同，呈现明显的长方形体。

古拙厚重、宽博大气，是《衡方碑》表现出的主要艺术特点。

在众多的汉隶精品中，《衡方碑》和《张迁碑》是古拙厚重风格的代表，古拙是两碑共有的特点，而在"拙"的表现上，二者的表现手法有着各自的巧妙之处。《张迁碑》的"拙"是一种稚拙，充满了天真的气息，弥漫着爽朗劲健的气氛。《衡方碑》的拙却表现出沧桑之气，像一棵千年古柏，剥蚀漫漶的笔画仿佛经历千年风吹雨打的条条枝干，模糊朦胧中依然屹立挺拔，显示着不畏艰险的从容镇定。清人傅山认为："写字无奇巧，只有正拙，正极奇生，归于大巧若拙已矣"。[2]又云："汉隶不可思议处，只是硬拙，初无布置等当之意。凡偏旁左右，宽窄疏密，信手行去，一派天机。"[3]傅山的观

图2-3-7　《衡方碑》（局部）

[1] 王玉池主编《中国书法篆刻鉴赏辞典》，农村读物出版社，1989年，第150页。

[2] 傅山：《傅山论书》，湖南美术出版社，2005年，第73页。

[3] 傅山：《傅山论书》，湖南美术出版社，2005年，第89页。

点在《衡方碑》中得到了充分的印证，大巧若拙、一派天机确是《衡方碑》隶书艺术的一大特色，也是与其他东汉著名碑刻的一个不同之处。

在厚重的表现上，两碑有异曲同工之妙。由于《张迁碑》的笔画多以方笔为主，笔画的粗重突出了骨力，增强了整体的阳刚之气。《衡方碑》多以圆笔为主，笔画的粗重突出了筋力，浑厚之气扑面而来。

孙过庭《书谱》云："篆尚婉而通，隶欲精而密。"[1]《张迁碑》的字形整体上是以扁平为主的，显得比较茂密，体现出汉代隶书碑刻左右伸张的通常体势。与之相反，《衡方碑》的长方形体更像一座巍峨的山脉，耸立在我们面前，使人油然而生敬意。长方字形在东汉隶书碑刻中并不多见，《衡方碑》的长方结体，使横画间的上下间距拉长，增强了笔画间的空间，布白上显得更加宽博。加之书写者有意将个别笔画加粗加重，增添了整体上磅礴的气势。

（八）《鲜于璜碑》

《鲜于璜碑》（图2-3-8）全称《汉故雁门太守鲜于君碑》，镌立于东汉桓帝延熹八年（165）十一月。碑呈圭形，高242厘米，宽83厘米，两面刻文。碑阳16行，每行35字；碑阴15行，每行25字。现存天津市历史博物馆。

《鲜于璜碑》1973年5月出土于天津武清县，面世较晚，与《张迁碑》的风格相近，而厚重沉稳之态甚而过之。

此碑体势扁平茂密，用笔方折劲利，厚重雄强，与《张迁碑》一样，同是汉隶方笔壮美风格的代表，出土以来备受书家推崇。《鲜于璜碑》的结体非常方整，很有森严壁垒的气势，但于整肃中却带有自然活泼的真趣。在用笔上，《鲜于璜碑》的起笔皆以方笔出之，棱角分明。笔画间的折笔对接也处理得斩钉截铁，刚健果断。此碑的波磔形态却与棱角分明的方笔形成了鲜明对比，波磔处理得比较圆浑含蓄，可以看出是书写者的匠心独运，于不经意中做到了方与圆的巧妙配合。

图2-3-8　《鲜于璜碑》（局部）

《鲜于璜碑》用笔的节奏感极为强烈，每

[1] 孙过庭：《书谱》，见华东师范大学古籍整理研究室编《历代书法论文选》，上海书画出版社，1998年，第126页。

个字都有一些短粗的直线参差交错，这些较短的线条极具张力，短促而劲力充盈，可以想见当时的运笔速度是极为迅疾的。碑阴隶书的字形较碑阳稍大，并且大小错落有致，一反碑阳的严整，充满了动态感，体势更为俊逸疏宕。

临赏《鲜于璜碑》，应于严整茂密中去感悟其中蕴含的阳刚之气，在感悟力量美的同时，也要领悟其内在的逸致，在方整的框架下追求其内在的表现，才是临赏此碑的一条捷径所在。

（九）《华山庙碑》

《华山庙碑》（图2-3-9）全称《西岳华山庙碑》，立于桓帝延熹八年（165），高254厘米，宽119厘米，22行，每行37字。原碑旧址在陕西华阴西岳庙中，今已不存。此碑是汉隶中的名碑之一，以方整典雅著称于世，明清以来备受推崇。汉代的隶书碑刻，署上书写者姓名的非常罕见，此碑末尾却署有"遣书佐新丰郭香察书"的字样，诚为难得。

《华山庙碑》的书法风格集工整、华丽、浑厚为一体，整体上趋于瑰丽壮美。结体方整匀称，有典雅之气。此碑在汉隶中虽属平正一路，却兼有浑朴流丽之长，笔法上篆书意味较为浓厚，有些字的写法留有明显的篆书痕迹。《华山庙碑》的起笔有方有圆，有些字的起笔还在方圆之间，亦方亦圆，很有趣味。此碑的用笔遒劲而

图2-3-9　《华山庙碑》（局部）

灵动，不仅篆意浓厚，而且出现了一些楷书的笔法。在汉代碑刻中，《华山庙碑》上承篆法，下启楷法，而其本身却能保持着汉隶质朴浑厚的共性，确实是难能可贵的。寓万象于平和之中，浑厚而精微，正是《华山庙碑》表现出的艺术精神。

清人朱彝尊云："汉隶凡三种，一种方整，一种流丽，一种奇古。惟延熹《华岳碑》正变乖合，靡所不有，兼三者之长，当为汉隶第一品。"[1]朱氏所评确有见地。

《华山碑》原石拓本传世较少，著名的有长垣本、华阴本、四明本、小玲珑山馆本。

（十）《封龙山颂》

《封龙山颂》（图2-3-10）亦称《封龙山碑》，镌立于东汉延熹七年（164），15

[1] 王玉池主编《中国书法篆刻鉴赏辞典》，农村读物出版社，1989年，第145页。

图2-3-10　《封龙山颂》（局部）

行，每行26字，首题"元氏封龙山之颂"。

《封龙山颂》的书法风格质朴开张，方正雄健。与汉碑通常的扁平结构相比，此碑的字形趋于方正，笔画间的空白比较宽博，整体上有宽和平静的气氛。笔法上采用了篆书的中锋行笔，笔画粗细相对均匀，每个笔画都平和开张，显得从容淡定。《封龙山颂》从整体上看，给人一种平静大度的感觉，很多字的写法明显参用篆体，加之平直的线条以篆法的中锋为之，增添了线条内在的质朴感，平和之中饶有深意。在结构上，字形方正，四边平直，结字的重心略微下移，稳健而灵动。《封龙山颂》的结体宽博大度，笔画线条相对均匀细劲，基本上是以突出骨力为主基调的，每个字都有一些较粗的笔画出现，平添了几分厚重，恰如多骨微肉的筋书，每个字看上去都生机盎然，充满了活力。

此碑在章法上也较为疏阔，无论是上下字之间，还是行与行之间，布白相对较大，与每个字的宽博体势和谐一致，呼应极为自然。汉隶碑刻的体势通常扁平而左右伸张，此碑字形多有向下方伸张之势，每个字的竖画同横画一样，都极力伸展，彼此势均力敌，共同铸就了每个字的平正开张之势。杨守敬评云："雄伟劲健，《鲁峻碑》尚不及也，汉隶气魄之大，无逾于此。"[1]《封龙山颂》宽博大度、雄健古劲的艺术风格，在汉代碑刻中占有重要的地位。

二、摩崖类

（一）《石门颂》

《石门颂》（图2-3-11）又名《杨孟文碑》，碑文记载杨孟文修葺石门道之事。汉建和二年（148）刻于陕西褒城斜道石壁，摩崖刻。

《石门颂》的书法风格恣肆多姿、含蓄绵长，素有"隶中草书"之誉。用笔以篆书笔意出之，起笔和收笔皆圆润含蓄，笔画遒劲，笔力内敛。

[1] 王玉池主编《中国书法篆刻鉴赏辞典》，农村读物出版社，1989年，第145页。

《石门颂》的结体极为开张，笔画间的距离相对较大，看似结体松散随意，实则笔画间的呼应之势通过线条内在的凝练，含蓄地表现出来，线条间有着很强的内在凝聚力。这种宽博随意的结体，就好像长篇的抒情散文，形散而神不散，尽情抒发出书者的内心世界。

《石门颂》的用笔以篆书中锋为主，笔画的粗细相对均匀饱满。临习此摩崖对线条力度的要求较高，要饱满力厚，运笔过程中又要随时控制提按的幅度。《石门颂》的笔画相对细劲，这种细劲是在重按轻提中逐渐完成的，笔画的运行自始至终都有内在的含忍之力，尤其在收笔时更是笔锋内敛，波磔的形态也并不明显，好像笔画仍在延伸，给人一种渐行渐远的意境。笔画转折的处理也比较丰富，既有提笔暗过的篆书笔意，

图2-3-11　《石门颂》（局部）

也有隶书中常见的方折笔法，有些转折处还笔断意连，很有朦胧的艺术效果。

书法技法和章法上讲究的"计白当黑"，在《石门颂》中得到了淋漓尽致的表现。摩崖的结字宽松流畅，字与字间以及行与行之间的空白，也宽松灵动，"密处不容针，疏处可跑马"，《石门颂》布白的独到之处在于"阔"而不散已属难得，"阔"而灵动更可谓匠心独运。

《石门颂》的显著特点，还表现在其磅礴的气势，奔放恣肆之中奇趣频出，草情隶意跃然于视觉之中。正如王昶《金石萃编》中评云："是刻书体劲挺有姿致，与开通褒斜道摩崖隶字疏密不齐者，各具深趣，推为东汉人杰作。"[1]杨守敬《评碑记》中也说："其行笔真如野鹤闲鸥，飘飘欲仙，六朝疏秀一派皆从此出。"[2]欣赏临习《石门颂》，应从全局来看，重在把握其雄厚奔放的气势。正如清张祖翼跋此碑云："三百年来司汉碑者不知凡几，竟无人学《石门颂》者，盖其雄厚奔放之气，胆怯者不敢学，力弱者不能学也。"[3]

《石门颂》有隶中草书之誉，正因如此，《石门颂》在众多的汉隶精品中能够独树一帜，这一点是其他汉隶名作所无法比拟的。欣赏和临习此摩崖必然涉及"意"的层面。《石门颂》（图2-3-12）在整体上就像一幅大写意的山水画面，山光水色皆涵泳其中，给

[1] 王昶辑《金石萃编》卷八，中国书店，1991年。

[2] 陈大中：《隶书教程》，中国美术学院出版社，1997年，第33页。

[3]《汉石门颂》，文物出版社，1986年，题跋页。

图2-3-12 《石门颂》拓片

临习者创造了相对自由的想象空间。对《石门颂》意境的理解和感悟，并将这种感悟浸润于笔墨之中，才是临习成功与否的关键所在。

（二）《西狭颂》

《西狭颂》（图2-3-13）全称《汉武都太守汉阳阿阳李翕西狭颂》，又名《惠安西表》，镌立于汉建宁四年（171），摩崖刻石，在甘肃成县天井山。共20行，每行20字。

图2-3-13 《西狭颂》拓片

《西狭颂》为著名的汉隶摩崖刻石，与《石门颂》《郙阁颂》并称"汉三颂"，以方整雄伟著称于世。

《西狭颂》因其刻于摩崖之上，摩崖的凸凹不平有别于其他汉碑的平整，加之摩崖刻石多处于峭壁之上，受大自然剥蚀风化的影响较大，字形和整体精神较为粗犷疏宕，有其所处环境因素的影响。

《西狭颂》方整雄伟，大气磅礴，在汉隶中属于古朴厚重一路。康有为在《广艺舟双楫》中评价云："疏宕则有《西狭颂》。"[1]梁启超《碑帖跋》中亦云："雄迈而静穆，汉

[1] 康有为：《广艺舟双楫》，见华东师范大学古籍整理研究室编《历代书法论文选》，上海书画出版社，1998年，第795页。

隶正则也。"[1]《西狭颂》的整体风格雄厚朴实，每个字的结体皆气势宽博，四平八稳，像一座座巍然屹立的高山，耸立在我们面前。《西狭颂》的结体看似有些松散，实则每个字的四边收束得恰到好处，这种内松外紧的结体，颇有举重若轻的风度，仿佛内蓄着强大的能量，而整体上却显得平和宽厚。

《西狭颂》的用笔节奏感极强，表现在笔画运行中不断的提按顿挫，线条厚重灵动，极具内在的力量感。笔画的粗细往往有微小的对比，如有些竖画在后半段往往逐渐重按加粗，显示出提按的用笔效果。方笔和圆笔在《西狭颂》中都有使用，变化得极为和谐自然，笔画的运行中蕴含着浓厚的篆书笔意。此碑的波磔形态多变，有的波磔形态分明，有的波磔比较含蓄，有的波磔与《石门颂》有异曲同工之妙，有的波磔仿佛就像横画的圆转收笔，皆各具形态。

《西狭颂》的章法很有特色，整体上看比较茂密古朴，而字与字之间，以及行与行之间，却比较开阔，康有为用"疏宕"来评其整体风格，用于对其章法的评价也是恰如其分的。

图2-3-14　杨淮表记（局部）

（三）《杨淮表记》

《杨淮表记》（图2-3-14）镌立于东汉熹平二年（173）二月，在今陕西褒城石门洞内西壁摩崖之上。现藏汉中博物馆。

《杨淮表记》的书法风格纵逸奇崛，率意洒脱，在摩崖隶书中与《石门颂》的恣肆风貌有异曲同工之妙。此崖的线条圆融雄健，字势左低右高极为开张，有一泻千里的奔腾之势。字形变化比较丰富，长体字形与扁平字形参差错落，加之字距与行距皆很宽博，使每个字的字势都能淋漓尽致地表现出来，从而构成了摩崖隶书整体上的壮观画面。《杨淮表记》的笔画线条大多比较细劲均匀，其纵逸奇崛的风格主要是靠结体的适度倾斜变化和笔画内在的遒劲来表现出来的。

在结字布局上，此摩崖有其独到之处。笔画间的布白极为灵动自然，通过笔画间空白疏阔与紧密的对比反差，表现出字势的收与放、紧与

[1] 陈大中：《隶书教程》，中国美术学院出版社，1997年，第56页。

密，这种在布白空间上的大胆分割，与圆劲的笔画交相辉映，虚与实的处理达到了极致，灵动而自然。需要注意的是，《杨淮表记》的奇崛纵逸，是建立在沉稳基础之上的。这种沉稳来源于每个字的结体多上松下紧，重心下移，致使笔画的纵逸伸张，有了稳定的根基，避免了浮华之蔽。

临赏《杨淮表记》，要在沉着稳重的基础上，去追求结体上的奇崛与线条的凝练飘逸，注重从整体上去把握其精神与气魄，方能收到事半功倍的艺术效果。

第四节　个性化的时代——清代的隶书

一、邓石如的隶书

邓石如（1743—1805）是清代中期一位具有创造性的书法家。初名琰，字石如，号完白山人，安徽怀宁人。

邓石如出身寒门，少好篆刻，"仿汉人印篆甚工"。后经梁巘举荐到梅缪家潜心研习书法，获观大量金石碑帖善本，眼界大开，客居梅家八年，书艺大成，篆隶尤佳。康有为在《广艺舟双楫》中评云："本朝书有四家，皆集大成以为楷。集分书之成，伊汀州也；集隶书之成，邓顽伯也；集帖学之成，刘石庵也；集碑学之成，张廉卿也。"[1]在邓石如的各体书法中，隶书成就堪称第一，篆书篆刻其次，楷书与行草书又在其次，堪称书法艺术上的多面手。

邓石如隶书（图2-4-1）风格遒劲方整，茂密朴实。其隶书线条凝重沉稳，与其深厚的篆书功力有着直接的关系，这一点赵之谦就曾评价说："国朝人书以山人为第一，山人书以隶书为第一。山人篆书笔笔从隶出，其自谓不及少温（李阳冰）当在此，然此正越过少温。"邓石如的隶书笔笔饱满劲健，皆以篆书

图2-4-1　邓石如隶书

[1] 陈大中：《隶书教程》，中国美术学院出版社，1997年，第73页。

的中锋笔法出之。其深厚的篆书功底，是其隶书获得成功的关键因素。他在篆书大有成就后，将对篆书的感悟用于隶书的临习，遒劲的笔力，朴实的风格，圆劲的用笔，皆直接来源于篆。同时，又将隶书的顿挫和果敢融入篆书的创作之中，相辅相成，篆、隶二体皆取得突破，卓然成家，继秦汉以后掀起了篆隶中兴的又一浪潮。

从邓石如的隶书风格来看，其隶书的根基主要在于汉碑中浑朴厚重的一路，吸取了《衡方碑》《张迁碑》《乙瑛碑》等的特点，融会贯通，形成了茂密朴厚的艺术风格。

邓石如各体皆能，但楷、行、草书相对其篆隶要逊色得多，包世臣在《艺舟双楫》中评邓石如的书法"四体书皆国朝第一"，显然是有失公允的。

二、伊秉绶的隶书

伊秉绶（1754—1815）字祖似，号墨卿、默庵，福建宁化人，人称伊汀州。伊秉绶为乾隆进士，官至扬州知府，为官廉洁善政，士民有口皆碑。伊秉绶的隶书，有着深厚的汉隶根基，个人风格极为鲜明，在有清一代堪与邓石如并驾齐驱。

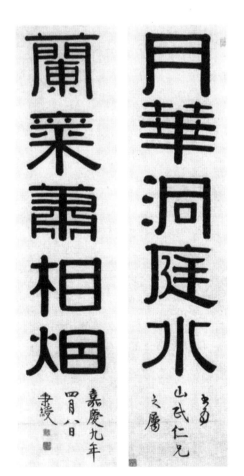

图2-4-2　伊秉绶隶书

纵观伊秉绶的隶书风格，受汉隶中古朴厚重风格的影响尤深，其隶书结体一反隶书通常的扁平体势，偏重于长方，看似整齐均匀，实则每字的笔画间空白处理得极为巧妙自然，茂密与疏朗相得益彰，深得《衡方碑》《郙阁颂》的结字精髓。其隶书用笔不重提按，运笔气沉力厚，与汉隶《张迁碑》的厚重古拙有异曲同工之妙。伊秉绶隶书鲜明的个人风格，表现在雄强的气势隐含于雍容大度之中，显得举重若轻，从容不迫。

伊秉绶的隶书用笔，看似疏朗开张，实际上是笔力内敛，收放有度，有着颜楷的笔法特征，这与其深厚的颜字功底有着密切的关系，如图2-4-2，图中笔画横细竖粗，竖画中锋圆润，就带有明显的颜体楷书的特征。

从伊秉绶的隶书成就看，有清一代他是与邓石如相媲美的大家，二人虽各具面貌，但汉隶质朴博大的气象，在他们的隶书作品中都得到了充分的体现，这为后来的隶书书家们打开了一条崭新的思

路。

三、陈鸿寿的隶书

陈鸿寿（1768—1822）字子恭，号曼生，钱塘（今杭州）人。擅长书法篆刻，为"西泠八家"之一，隶书犹精。陈鸿寿的隶书有其独到之处，结体上宽博沉稳，偏旁部首通过有意的巧妙安排，在沉稳的基础上透露出活泼灵巧的笔意；笔法上，传统隶书的横画波磔，在陈鸿寿的笔下变得含蓄不显，篆书笔意极为明显。从陈鸿寿的隶书看，其于汉碑是下过一番苦功夫的。从图2-4-3这幅对联看，左右间的距离有意拉得很大，且左侧的偏旁点画处理得短促含蓄，右侧的偏旁处理得相对厚重宽大，这种巧妙的对比，都衬托出书写者的巧妙匠心。陈鸿寿隶书的另一特点，还体现在结字的同时，重视笔画间空白的处理，这种空白的巧妙，是通过笔画间的间距来表现的，偏旁间的距离较大，而偏旁部首却处理得厚重茂密，疏与密、虚与实形成了鲜明的对比，增强了整体上的空灵气氛。

客观地说，陈鸿寿的隶书虽然写出了潇洒有趣的个人风格，但汉隶雄强博大的气象，在其中表现得并不理想，与同一时代的邓石如、伊秉绶、金农等人还有着不小的差距。正如沙孟海先生所评，"陈鸿寿也以写隶字出名，他全仗聪明，把隶体割裂改装，改装得很巧，很醒目。他的隶字价值，等于赵之谦的篆书的价值，毕竟不十分大雅，所以只好在这里附带说及之"。沙孟海先生所评正是陈鸿寿隶书的不足之处。

图2-4-3　陈鸿寿隶书

四、郑簠的隶书

郑簠（1622—1693）字汝器，号谷口，上元（今江苏南京）人。郑簠二十三岁那年，

图2-4-4　郑簠隶书

明王朝覆灭，遂绝意功名，以行医为业。郑簠擅书法，尤精于隶书。

郑簠的学书经历，清人张在辛《隶法琐言》中录郑氏自语云："初学隶，是学闽中宋比玉，见其奇而悦之。学二十年，日就支离，去古渐远。深悔从前不求原本，乃学汉碑，始知朴而自古，拙而自奇。沉酣其中者三十余年，溯流穷源，久而久之，自得真古拙、真奇怪之妙。及至晚年，醇而后肆。其肆处是从困苦中来，非易得也。"[1]可见，郑簠的学隶之路有一个摸索的过程，其隶书艺术的转折点是其沉酣汉碑的时期。郑簠喜好搜罗天下汉碑和古碑拓本，眼界上的开阔，一定程度上促进了其书艺的提高。

从郑簠的隶书墨迹看（图2-4-4），其风格方正平稳，飘逸活泼。主要得力于《曹全碑》《史晨碑》《夏承碑》《郭有道碑》等汉碑，汉碑的沉雄与灵动，在郑簠的隶书中得到了一定程度的体现。郑簠所处的时代正值明末清初，其隶书虽然超越了隋唐至明末以来的隶书书家，但其作品不可避免地受到明人的影响，如用笔中时有行楷的笔法，这一点增强了其作品的活泼气氛，但在一定程度上也影响了他的隶书格调。郑簠隶书有着极强的飘逸效果，结构上四平八稳，加之频出的行草笔意，使其隶书作品颇具潇洒平正的艺术风格。

客观地说，郑簠的隶书虽然后来取法汉碑，沉酣其中，但汉隶的古朴凝重之气，在郑簠的隶书中并不显见，而像《曹全碑》之类的飘逸之美，在郑簠的隶书中却显而易见。清人方朔在《曹全碑跋》中评云："国初郑谷口山人专精此体，足以名家，当其移步换形，觉古趣可挹。"近人马宗霍《霋岳楼笔谈》中评："谷口分隶，在当时殊有重名。以汉石律之，知其未入古也，然较唐分则稍纵，故尚不伤雅。"[2]所评很有见地。虽然如此，郑簠的隶书成就在清初产生了极大的影响，在当时备受称誉。其隶书成就虽然不如后来的邓石

[1]马宗霍辑《书林藻鉴书林记事》，文物出版社，1984年，第198页。
[2]马宗霍辑《书林藻鉴书林记事》，文物出版社，1984年，第198页。

如等人，但在清初能获得如此成就亦实属难得。

五、金农的隶书

金农（1687—1763），字寿门，又字吉金，号冬心先生、稽留山民。金农博学多才，善诗词书画，精于鉴赏，为"扬州八怪"的领军人物。

金农隶书的风格极为突出，有"漆书"之誉。其隶书重笔重墨，横画粗重茂密，竖画相对细劲灵动，时有一撇潇洒流出，有着强烈的视觉效果。总体书风古朴厚重，茂密灵动。

金农隶书以方笔为主（图2-4-5），方劲厚重似得力于《天发神谶碑》，而其潇洒的掠笔很有汉代简书的特色。金农隶书的起笔方笔重顿，运笔力沉气厚，横画的形态就像我们今天用扁刷书写美术字的意趣，这与当时传统的隶书形态大相径庭。其隶书运笔铺毫涩行，时有飞白相间其中，颇有古朴沧桑的意趣。每一笔画的结尾都意到力到，看似率意，实则内蕴雄强，流露得极为自然。

金农作为"扬州八怪"的领军人物，其书法上特立独行的艺术追求，确实与传统面目产生巨大的反差，但这不代表金农的隶书就是背离传统，完全一意孤行的独创。事实上，金农的隶书艺术是牢牢根植于传统土壤之中的，我们细细品味就能看到汉碑、汉简对其隶书的影响。由此看来，金农隶书的"怪异"是传统书法与其自身诸多因素相结合的产物，也和其所处的时代环境有着密切的关系。

图2-4-5　金农隶书

我们今天评价金农的"漆书"，用"大胆创新"加以褒誉，赞成者是多数的。而在当时甚至有清一代，大家对金农的隶书都是褒贬不一的。如康有为在《广艺舟双楫》中就说："冬心、板桥，参用隶笔，然失则怪。"[1]杨守敬也说："板桥行楷，冬心分隶，皆不

[1] 康有为：《广艺舟双楫》，见华东师范古籍整理研究室编《历代书法论文选》，上海书画出版社，1998年版，第755页。

受前人束缚，自辟蹊径，然以为后学师范，或坠魔道。"[1]清人江湜在《跋冬心随笔》中评价得相对客观，云："先生书，淳古方整，从汉人分隶得来，溢而为行草，如老树着花，姿媚横出"。[2]如果从时代来看，金农所处的时代正是赵董书风盛行时期，在这种背景下，金农所创的高古厚重的漆书风格，以其卓尔不群的面貌，给当时书坛吹来了一股清风，必然产生巨大的影响。时至今日，这种影响仍在继续，由此可见金农"漆书"的震撼效应。

当然，金农的隶书有一定的装饰意味，也是客观的事实。这是其在继承传统的基础上，标新立异，在大胆创新中进行强烈的主观创造，这一点也是其隶书不与人同的一个方面。

小　结

隶书的形成和发展经历了古隶和分书两个不同阶段，在中国文字及书法史上都占有重要的地位，具有划时代的意义。

古隶在战国后期的秦国最先形成，由此中国的文字开始进入了今文字时代，也开启了书法艺术的新时期。

秦代古隶受到篆书的深刻影响，半篆半隶，有古文字高古圆转的特点，也有今文字平直的特点，在艺术风格上具有质朴古趣的特点。

西汉早期的古隶在沿承秦代古隶的基础上，不断向成熟隶书的方向演变，到西汉中后期发展为成熟的隶书，即"分书"。至此，隶书完全摆脱了篆书的影响，完全成熟起来。

东汉时期随着立碑之风的盛行，出现了众多艺术风格的分书碑刻，是隶书发展史上最为繁荣的时期，代表了隶书艺术的最高成就。

东汉众多的隶书碑刻及摩崖石刻，是隶书艺术的宝库，各种不同的艺术风格争奇斗艳，谱写了中国书法史上最为瑰丽的乐章。东汉的隶书艺术，或雄浑厚重，或整齐典雅，或恣肆奔放，其博大精深，直到今天仍是一座无法逾越的艺术丰碑。

清代是隶书艺术的又一高峰，虽然整体上没有达到汉代隶书的高度，但能承接汉隶之余韵，以汉隶为宗形成了自己的风貌，诚为可贵。清代隶书家们既能在传统书法中汲取营养，又能冲破前人的笼罩，如邓石如隶书的凝练，金农隶书独有的"漆书"面貌等，都是在继承汉隶的基础上，形成了与汉隶和而不同的艺术风格，从而将隶书艺术又一次推向了

[1] 马宗霍辑《书林藻鉴书林记事》，文物出版社，2003年，第213页。
[2] 马宗霍辑《书林藻鉴书林记事》，文物出版社，2003年，第213页。

繁荣。

　　有汉一代，在汉字发展史上的最大贡献，是完成了古隶到分书的演变；在汉字艺术史上最大的贡献，是取得了隶书艺术的最高成就。有清一代，是隶书发展史上的第二个高峰，清代隶书家们在继承汉隶艺术的同时，形成了有着极强时代感的清隶风貌，为后世隶书艺术的继续发展，开辟了崭新的艺术境界。

本章参考文献

　　[1] 祝嘉. 书学史[M]. 上海：上海书店出版社，1990.

　　[2] 上海书画出版社、华东师范大学古籍整理研究所编. 历代书法论文选[M]. 上海：上海书画出版社，1979.

　　[3] 罗振玉，王国维. 流沙坠简[M]. 北京：中华书局，1993.

　　[4] 中国书法艺术·汉[M]. 北京：文物出版社，2002.

　　[5] 马宗霍. 书林藻鉴书林记事[M]. 北京：文物出版社，1984.

　　[6] 陈振濂. 书法美学[M]. 西安：陕西人民美术出版社，1999.

　　[7] 沙孟海. 论书丛稿[M]. 上海：上海古籍出版社，2009.

　　[8] 王国维. 观堂集林[M]. 北京：中华书局，1959.

　　[9] 甘肃省博物馆编. 汉简研究文集[M]. 兰州：甘肃人民出版社. 1984.

　　[10] 陈梦家. 汉简缀述[M]. 北京：中华书局，1980.

　　[11] 中国书法全集65·清代卷[M]. 北京：荣宝斋出版社，1997.

第三章
自由挥洒，书写性情——草书欣赏

概　述

唐韩愈在《送高闲上人序》中谓唐代草书家张旭："喜怒、窘穷、忧悲、愉佚、怨恨、思慕、酣醉、无聊、不平，有动于心，必于草书焉发之。观于物，见山水崖谷、鸟兽虫鱼、草木之花实、日月列星、风雨水火、雷霆霹雳、歌舞战斗，天地事物之变，可喜可愕，一寓于书。"[1]他将书法抒情的特质，尤其是草书最本质的东西阐述得淋漓尽致。可以这么说，草书是书法艺术领域中最能触动人心灵的艺术形式。

但是，草书的萌生却是基于实用的目的。东汉赵壹《非草书》中云："盖秦之末，刑峻网密，官书烦冗，战攻并作，军书交驰，羽檄纷飞，故为隶草，趋急速耳，示简易之指。"[2]南朝梁庾肩吾《书品》曰："草势起于汉时，解散隶法，用以赴急。本因草创之义，故曰'草书'。"[3]可见，草书是人们为了书写便捷而创造的一种字体，含有草率、草创、草稿和用以赴急之意。

据古代文献以及存世实物可知，草书萌生于秦代草率的"隶草"，定型于汉代的章

[1] 韩愈：《送高闲上人序》，见华东师范大学古籍整理研究室编《历代书法论文选》，上海书画出版社，1979年，第292页。

[2] 赵壹：《非草书》，见华东师范大学古籍整理研究室编《历代书法论文选》，上海书画出版社，1979年，第2页。

[3] 庾肩吾：《书品》，见华东师范大学古籍整理研究室编《历代书法论文选》，上海书画出版社，1979年，第86页。

草。其发展是以隶书为基础，并与之相辅相成的。在其演变过程中，草书用简化的符号或引带来代替文字的结构部首，随着时间推移，逐渐"约定俗成"，形成法则。用连笔的方法加快书写的速度，在某些字中"打乱"并重组笔顺，以承上启下，转换笔锋，使草书在流畅中得势，从而带来笔法上的丰富和发展。

草书出现后，其表现力和抒情性令人们沉迷其间，赵壹《非草书》中生动记录了当时士子们痴迷草书的众生相。人们这种有意识的追求和欣赏，表明书写已从实用的技术上升为寄托情感的艺术了。至汉末、魏晋时期，草书经无数文人书家的加工美化，到王羲之父子集大成，完成了由章草向今草的转换。尤其经王献之的努力，开创了草书抒情写意的新风尚，出现了后世所谓颇具浪漫色彩的狂草书，历经富于浪漫精神的唐代张旭、怀素等草书家的浓情演绎，奠定了草书艺术的基本格局。晚至明代及以后，草书艺术复兴，也大体不出晋唐藩篱。

综上所述，我们可以这么说：草书虽然以实用为开端，却发展成为最具艺术性的书体。在当今社会，书法的生存状态更趋向纯艺术化。草书的抒情性及其所呈现出的意境和视觉冲击力，似乎更符合时下快节奏生活状态下的多元化审美要求，就草书本身而言，也会在这样的时代选择中获得更大的发展空间。

第一节　正、草之源——简牍隶草

"隶草"的名称，最早见于东汉辞赋家赵壹的《非草书》一文。在简牍未出土时，前人不知隶草为何物，故刘熙载云："隶书《杨孟文颂》'命'字，《李孟初碑》'年'字，垂笔俱长两字许，亦与草类。"[1]康有为亦云："《冯府君》《沈府君》《杨孟文》《李孟初》，隶中之草也。"[2]二人把汉碑中有放纵散逸特点的，称之为"隶中之草"。而我们现在能够看到近百年来大量出土的汉代简牍帛书的墨迹，其中有不少隶书的草写，方知"隶草"的真面目，这些真正的隶草和刘熙载、康有为所言的"隶中之草"完全是两码事。

终东汉之世，史传记载的工草书者甚多。说明那时草书的艺术水平已普遍提高。20世纪居延汉简的大量出土让我们有机会看到当时的草书面目。

著名的《永元器物簿》（图3-1-1），共77枚木简，编为一册。其内容为东汉和帝永

[1] 刘熙载：《艺概》，见华东师范大学古籍整理研究室编《历代书法论文选》，上海书画出版社，1979年，第689页。

[2] 康有为：《广艺舟双楫》，见华东师范大学古籍整理研究室编《历代书法论文选》，上海书画出版社，1979年，799页。

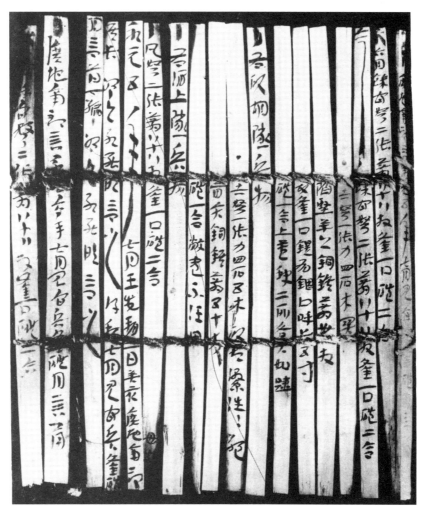

图3-1-1 《永元器物簿》（局部）

元年间（89—105）广地侯官下属的侯长向侯官的报表。通篇前后墨气虽殊，但从笔迹看，应为一人所书。体现出可能是西北戍边吏卒所特有的率意、质朴、粗犷、健雄的风格。书写者似并不经意于书法，但从笔画使转挥运看，对草法却甚为娴熟，与后世今草十分相似。其用笔逆入平出，藏锋收笔，使一点一画均内含筋骨，力在其中，任意挥洒，一泻千里，收笔处重墨粗画，宛如利剑长矛，巍然挺立，表现出了雄浑的笔势和强健的力量之美。

第二节 古雅的典型——章草

"章草"名称的由来也是很复杂的，大致上有以下五种说法：

1. 因史游作《急就章》而得名。唐张怀瓘《书断》引王愔的说法："汉元帝时，史游作《急就章》，解散隶体，粗书之，汉俗简惰，渐以行之。"[1]

2. 因汉章帝喜好而得名。唐韦续《五十六种书》中说"章草书，汉齐相杜伯度援稿所作，因章帝所好，名焉"。[2]

3. 用于奏章而得名。唐张怀瓘《书断》"章草序论"中说："至建初中，杜度善草，见称于章帝，上贵其迹，诏使草书上事。魏文帝亦令刘广通草书上事。盖因章奏，后世谓之'章草'。"[3]

4. 因汉章帝所创而得名，唐蔡希综《法书论》："章草兴于汉章帝。"[4]

5. 因"章程书"的"章"字意义而得名，也就是指有一定法则，写法合乎章程的意思。

一、汉张芝《芝白帖》

张芝，字伯英。生年不详，约卒于东汉献帝初平三年（192），敦煌郡渊泉（今甘肃瓜州东）人。自幼勤学，品行高洁，志向远大，在其父亲朝廷名臣张奂的关怀下成长，因其父仕途屡遭险恶，对他刺激很大，成年后，屡征不至。他杜绝仕途，寄情艺术。西晋卫恒《四体书势》载："弘农张伯英者因而转精其巧，凡家之衣帛，必书而后练之。临池学书，池水尽黑。下笔必为楷则，常曰：'匆匆不暇草书'，寸纸不见遗，至今世尤宝其书，韦仲将谓之'草圣'。"[5]可以看出张芝苦学的精神，他把家里刚织好的白布先用来练字，然后再拿去染色做衣，临池学书，池水变成了黑色，因此"临池"一典流传千古。功夫不负有心人，张芝的刻苦努力，终于使他超过了老师崔瑗、杜度，获得了"草圣"的桂冠。后世的"书圣"王羲之，也把张芝作为主要学习和取法的对象之一。

我们现在能看到的以张芝之名的作品俱刻存于宋刻《淳化阁帖》中，共5帖，唯《芝白帖》（图3-2-1）更为可信。北宋米芾鉴之为真迹，黄伯思也说："此卷章草《芝白》一帖差近。"南宋姜夔云："第五帖章草高古可爱，真伯英之妙迹。"[6]，清代王澍云："专谨古雅，信是伯英。"[7]

《芝白帖》亦称《秋凉平善帖》《八月帖》。此帖章法宽舒，字体横扁，笔画犹存隶意，多简省而趋于符号化，法度谨严，已是典型的章草。但其少有夸张形式的燕尾，收

[1] 张怀瓘：《书断》，见华东师范大学古籍整理研究室编《历代书法论文选》，上海书画出版社，1979年，第162页。
[2] 韦续：《五十六种书》见华东师范大学古籍整理研究室编《历代书法论文选》，上海书画出版社，1979年，305页。
[3] 张怀瓘：《书断》，见华东师范大学古籍整理研究室编《历代书法论文选》，上海书画出版社，1979年，第162页。
[4] 蔡希综：《法书论》，见华东师范大学古籍整理研究室编《历代书法论文选》，上海书画出版社，1979年，第270页。
[5] 卫恒：《四体书势》，见华东师范大学古籍整理研究室编《历代书法论文选》，上海书画出版社，1979年，第16页。
[6] 姜夔：《绛帖平》，商务印书馆，1993年，第13页。
[7] 王澍：《淳化秘阁法帖考正》，浙江人民出版社，2017年，第20页。

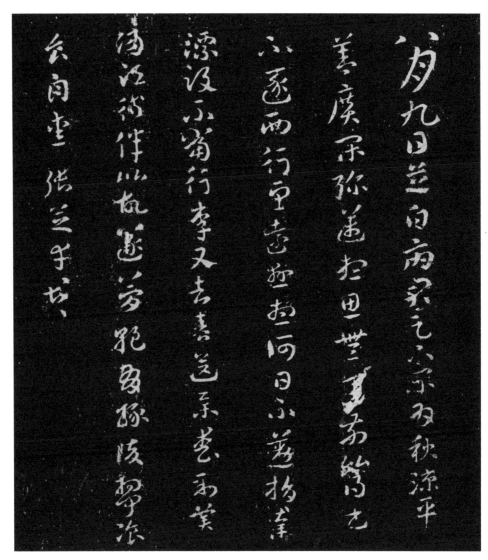

图3-2-1　张芝《芝白帖》

笔含蓄，大多作点或捺点，或者回钩下连，具有今草气息。其点画运行线路短促，推进凝重，起、行、收都保持着从容舒缓的节奏，而气势一贯。卫恒《四体书势》中说张芝"下笔必为楷则"，《芝白帖》作了最好的注解。

二、三国吴皇象《文武帖》《急就章》

《文武帖》是东汉名士高彪的著名箴文，三国时期吴国大书法家皇象以章草字体抄录，堪称"合璧"。

皇象，生卒年不详，三国时期吴国广陵江都（今江苏扬州）人，字休明，官至侍中。当时，社会上流行有"八绝"的说法，其中一绝就是皇象的章草。关于皇象书法的造诣，

历代评价甚高，清包世臣说："草书唯皇象、索靖笔鼓荡而势峻密，殆右军所不及。"[1]几乎连王羲之也比不上，可谓推崇备至了。

《文武帖》（图3-2-2）气息古雅精美，一字一形，神态各异，颇耐人寻味。其用笔提按分明、沉着痛快，笔势鼓荡，左右拓展，点画之间你呼我应、顾盼有情，结体左右发势，犹存隶意，章法上纵有行而横无列，既秩序井然又错落有致，妙在字字皆有险境，而通篇舒缓自然。

《急就章》原名《急就篇》，是我国现存最早的识字与常识课本，西汉元帝时黄门令史游所作，因篇首有"急就"二字而得名。"急就"二字应为"速成"之意。该文从汉至唐一直是社会流传的主要识字教材，同时，抄写规范精雅的本子也有作为临书范本的功能。

流传至今最早的《急就章》写本传为皇象书，今有刻本流传（图3-2-3）。以明代吉水（今属江西省）杨政于正统四年（1439）据宋人叶梦得颖昌本摹刻的为最著名，因刻于松江，故名"松江本"，原石现藏上海市松江区博物馆。皇象《急就章》中，章草和楷书各书一行，便于认识和欣赏。其结体方中略扁，端庄古雅；其用笔多以尖锋入笔后调锋行笔，弯钩及波挑收笔往往重按上扬；书风古朴、凝重、含蓄，法度谨严而颇多隶意。

皇象《急就章》单字间偶有牵丝连带，但字字独立，尤为难得的是整篇气息统一协调。唐张怀瓘评为："右军隶书以一形而众

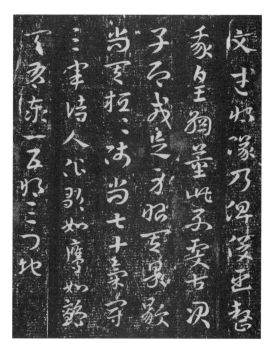

图3-2-2 皇象《文武帖》（局部）

图3-2-3 皇象《急就章》（局部）

[1] 包世臣：《艺舟双楫》，见华东师范大学古籍整理研究室编《历代书法论文选》，上海书画出版社，1979年，第663页。

相，万字皆别；休明章草虽相众而形一，万字皆同，各造其极。"[1]能与王羲之书作"各造其极"，自然对后世影响甚大，至今仍为古章草的代表作品，亦是公认的章草范本之一。

三、晋索靖《月仪帖》

索靖（239—303）是西晋时期的著名书家，字幼安，敦煌人，他是东汉大书法家张芝姐姐的孙子。年轻时就读于洛阳太学，后来历官尚书郎、酒泉太守等。因曾为征西司马，故人称"索征西"。

索靖传袭了张芝书法，而在用笔上强化力感，自名曰"银钩虿尾"。虿是一种蝎类毒虫，虫的尾部经常卷翘得高高的，看上去很是强劲有力。用此来形容自己的书法，可见其颇为自信。唐代张怀瓘评其书曰："幼安善章草，书出于韦诞，峻险过之，有若山形中裂，水势悬流，云岭孤松，冰河危石，其坚劲则古今不逮。"东晋王隐云："靖草绝世，学者如云，是知趣皆自然，劝不用赏。"由此足见索靖章草之成就和艺术魅力。

图3-2-4　索靖《月仪帖》

《月仪帖》（图3-2-4）传为索靖所书的章草名帖。《月仪帖》为书信文例，按月令书写。孙过庭《书谱》云："篆尚婉而通，隶欲精而密，章务简而便，草贵流而畅。""简"与"便"是章草最基本，也是最重要的实用要求。《月仪帖》的"简"与"便"达到了极为理想的境界。字字简洁，又易辨识，既做到字字流畅，字字活跃，又能做到字字独立，气脉通畅，使整幅作品浑然一体。这是从

[1] 张怀瓘：《书断》，见华东师范大学古籍整理研究室编《历代书法论文选》，上海书画出版社，1979年版，第178页.

章草最基本的法则即"简""便"二字中派生的绚烂的艺术境界。

四、晋陆机《平复帖》

把我国古代的名人墨迹排一个队，西晋陆机的草书墨迹《平复帖》（图3-2-5）可谓最早的一幅了。也就是因为这个缘故，遂使这幅墨迹珍品，在我国书法史上占有举足轻重的地位。

关于《平复帖》的价值和艺术水平，明董其昌说："盖右军以前，元常以后，唯存此数行，为希代宝。"[1]徐邦达《古书画过眼要录》："此帖结构同于章草，但无挑笔波势，与所见《淳化阁帖》第二册中所刻西晋初卫瓘《顿首州民帖》（图3-2-6）大略相似，应即'草稿'书。笔法很朴拙，秃毫中锋直下，较少顿挫。近世纪在新疆一带所发现的汉晋木简纸片古墨迹中，有些草书和此帖的写法很接近. 虽地分南北，仍可见一时风格。"[2]这段话是很有意思的。如果我们将此帖与楼兰出土的魏晋残纸（图3-2-7）和魏晋简牍（图3-2-8）中的草书作比较，彼此之间不论是用笔还是书风，都是同一血脉，这是当时所流行的章草书中最普遍，也是最典型的格局，也是古章草书的真正面目。

此帖的用笔极为古拙醇厚，前人以为是秃笔书。直起直落，笔圆筋丰，极为简净凝练。虽为草书，但以断笔为主，不求形连

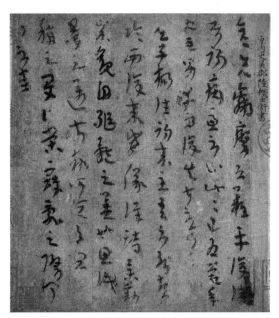

图3-2-5　陆机《平复帖》

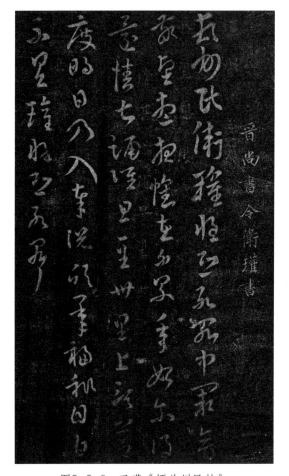

图3-2-6　卫瓘《顿首州民帖》

[1] 故宫博物院编《晋陆机平复帖》，紫禁城出版社，2008年，第11页。

[2] 徐邦达：《古书画过眼要录》《徐邦达集二》，紫禁城出版社，2005年，第25页。

图3-2-7　楼兰残纸（局部）

图3-2-8　楼兰简书（局部）

而求神注，起收圆浑，不以妍媚取胜，所谓"古质今妍"。结体纵逸，似斜反正，气格高古，情调平淡幽远。

　　陆机（261—303），字士衡，华亭（今上海市松江区）人，是三国时吴国名将陆逊之孙，大司马陆抗之子。吴国灭亡后，陆机居家勤学苦读，太康末年，和弟弟陆云一起到洛阳，文采倾动一时，因此当时被称为"二陆"。陆机是西晋著名文学家，因做过平原内史，世称"陆平原"。

五、元赵孟頫《章草急就章》

　　章草自晋代以后，鲜有问津者。直到元代赵孟頫回归书法经典，才对章草书体的复兴起到了巨大的推动作用。

　　赵孟頫（1254—1322），湖州（今属浙江）人。字子昂，号松雪道人、水精宫道人。宋宗室，秦王赵德芳之后。入元后官至翰林学士承旨。卒赠魏国公，谥文敏。书法高超绝俗，名满天下。篆、隶、真、行、草各体兼精，有"当代第一"（鲜于枢《困学斋集》）之称。其书体势紧密，姿态朗逸，圆转遒丽，世称"赵体"。对后世影响巨大，与颜真

卿、柳公权、欧阳询合称楷书四大家。

赵孟頫传世的章草作品主要是其多次临写的皇象《急就章》（图3-2-9）。虽然他的章草是从刻帖中来，但由于其出入"二王"，谙通古法，故所书《急就章》毫无枣木之味，用笔刚劲有力，亦不乏飘逸灵动，晚年所书杂以苍茫，气息十分高古。虽然这种章草与今日所见到的汉简上章草的朴拙笔法有所不同，但从文人书法角度审察，元人从刻帖中化出的这种潇洒而精巧的章草，显然是具有创意的。这种创举后经邓文原、康里子山、俞和、宋克等进一步发展，到明初遂成风尚。

六、明宋克《杜甫壮游诗卷》

在明初书法家中，向有"三宋"的说法。"三宋"为宋克、宋璲、宋广。

宋克（1327—1387），字仲温，自号南宫生，长洲（今江苏苏州）人。他擅长小楷、草书，尤精于章草。从魏晋至宋末，一千年间，章草几成绝响，元代赵孟頫崇晋的复古风潮使章草萌发了生机，但仅如孤鹤子立，未能大兴。真正振兴章草而有所成就者，当数宋克。明人吴宽在《匏翁家藏集》中说："宋克书出魏晋，深得钟王之法，故笔墨精妙而风度翩

图3-2-9 赵孟頫《章草急就章》（局部）

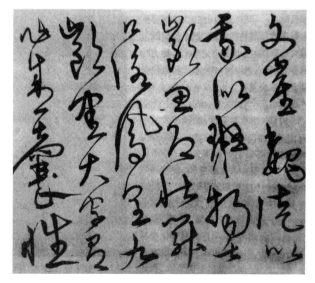

图3-2-10 宋克《杜甫壮游诗卷》（局部）

翩可爱，或者反以纤巧病之，可谓知书者乎？"[1]

　　《杜甫壮游诗卷》（图3-2-10）是宋克草书的代表作。明中叶书家商辂在此卷后对宋克草书作了形象的评论："其书鞭驾钟王，驱挺颜柳，莹净若洗，劲力若削，春蚓萦前，秋蛇绾后。远视之，势欲飞动，即其近，忽不知运笔之有神，而妙不可测也。"商辂此论，虽未直接对此卷作具体评价，但却指出了宋克草书"莹净""劲力""势欲飞动"的特征。在此卷中，我们可以看到其点画劲健光洁、气势连绵，既有狂草之豪放，又在豪放中增加许多"节奏点"——以章草之波磔增加作品高古生辣的意味，增强了草书的表现力。用笔上把章草笔法糅进狂草中更为自然，在"纵势"中的草法间入"横势"的隶法而了无痕迹，更显雄浑之气。近人于右任跋此卷称"合章、今、狂而一之"，又云："以仲温之天才，决非《月仪》《豹奴》等帖所能拘束，而欲创为大草，则不得不求材于今、狂，此《壮游诗》写法之所由来也。故此种草，谓之为古今草书中之混合体则可，如谓为章草，则误矣！"

　　于氏所谓"古今草书中之混合体"，表明此卷在草书创作上的大胆尝试，以今草、狂草与章草相融，跳出元人草书藩篱，成为元末明初草书创新之集大成之作。解缙评宋克草书如"鹏搏九万，须仗扶摇"，从此卷确可见此气度。

第三节　妍质同观——今草

　　章草的书写比起隶书来说，虽然便利了很多，但是，字字独立与保持隶书的波磔，影响行笔速度和节奏，因此，去掉波磔，并作适当的牵连就感到顺畅多了，这也就形成了"今草"的基本特征，因此它是从隶草、章草的基础上改进而来的，又称为"小草"，以有别于"章草"之名。

一、晋王羲之《十七帖》

　　唐代张彦远《法书要录》记载，唐太宗购求王羲之墨迹，得草书三千纸。《十七帖》即由其中的22个分帖连缀而成，"长一丈二尺"计"一百七行，九百四十二字，是烜赫著名帖也"。[2]因为帖的卷首有"十七日"字样，所以便取名为《十七帖》（图3-3-1-1）。

　　[1] 王世贞：《艺苑卮言》见孙岳颁、王原祁等《佩文斋书画谱》第三册，卷四十一《书家传》，浙江人民美术出版社，2014年，第1055页。

　　[2] 张彦远：《右军书记》见张颜远辑，洪丕谟点校《法书要录》，上海书画出版社，1986年，第246页。

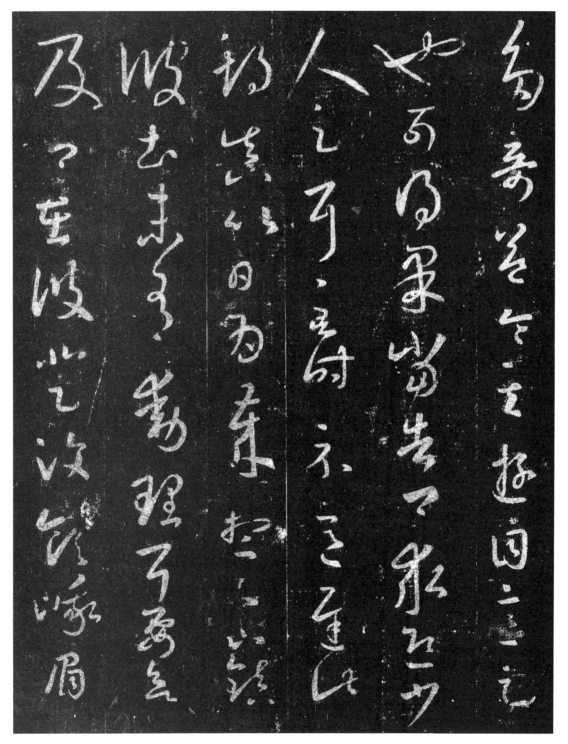

图3-3-1-1　王羲之《十七帖》（局部）

　　《十七帖》的墨迹原本，随着历史的变迁流落人间，有的拆成分帖，有的则不知去向，存亡未卜。好在《十七帖》一向多刻本留传，所以我们还是不难从这些刻本中一睹原帖的风采。其中"敕字本"，因帖的末尾有个大"敕"字而得名，下有"付直弘文馆臣解无畏勒充馆本，臣褚遂良校无失"20字，据说为唐太宗当年亲将真迹交付摹勒上石。全帖

计28分帖，134行，比《法书要录》所记多出6帖27行。

　　对于《十七帖》书法的妙处，宋黄伯思在跋自临《十七帖》时曾说："逸少（王羲之）《十七帖》，书中之龙也。"清代王澍《竹云题跋》则评价为："右军虽凤翥鸾翔，实则左规右矩。唐文皇所谓'烟霏雾结，状欲断而还连；凤翥龙蟠，迹似奇而反正'者也。于《十七帖》便可见之。来者但以此为准绳。"[1]

　　一般而言，楷法难得其韵，草书难得其正。而此卷妙处在处处示人以楷法，无一笔草率。用笔雄健丰厚，左用内擫，右为外拓，质文并茂，气象浑朴。虽为草书，牵丝带笔偶尔为之，似断还续，体势飞动。提按顿挫，全从凌空中来，使转点画，莫不如人意，出入之间，自成规范，笔简墨丰，韵高千古。这是草书中最难入的境界。学羲之书者，大都重其妍媚，但不知其质朴处才是其精神所在，将孙过庭《书谱》与此卷对阅，则古今之分自然谙于心胸。

　　此卷的28札，是王羲之不同时期所作，应时生变，气象万千，一札有一札的境界。有的古拙，如《天鼠膏帖》（图3-3-1-2）；有的流媚，如《游目帖》（图3-3-1-3）；有

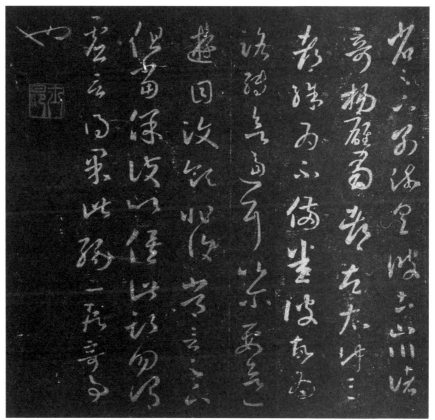

图3-3-1-2　王羲之　　　　　　　图3-3-1-3　王羲之《游目帖》
　　　　《天鼠膏帖》

[1] 王澍：《竹云题跋》，见华东师范大学古籍整理研究室编《历代书法论文选续编》，上海书画出版社，1993年，第606页。

的简约，如《十七日帖》（图3-3-1-4）；有的放逸，如《蜀中帖》（图3-3-1-5）等，且字字不同，天趣独绝。大小随字立形，使转因势而宽紧疏密，似斜反正，圆畅中得古质之气。笔意质朴中含空灵，遒媚中得古淡。

从章法上讲，以疏朗简静为特色，字与字之间十分贯气，上字的末笔与下字的起笔紧紧扣住。所以，在形式上尽管带笔很少，但气势贯通，形断意连、内涵深沉，是王羲之书法中很重要的一个特色。

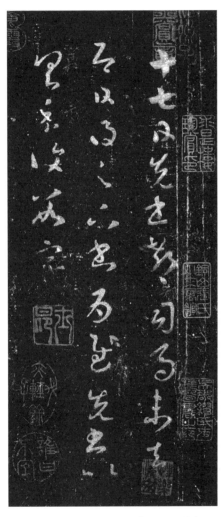

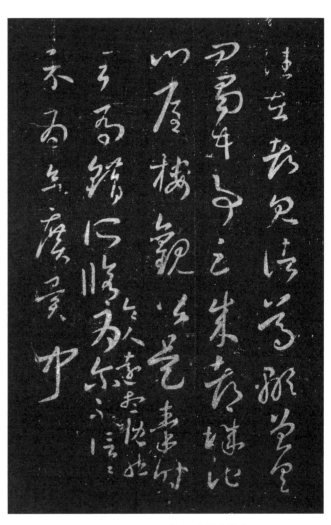

图3-3-1-4　王羲之《十七日帖》　　　　图3-3-1-5　王羲之《蜀中帖》

二、唐孙过庭《书谱》

武则天垂拱三年（687），唐代书苑绽出了一朵被人誉为"天真潇洒，掉臂独行，为有唐第一妙腕"[1]的奇葩——孙过庭挥写的《书谱》。这是一幅字字相对独立，而字与字之间

[1] 孙承泽：《庚子消夏记》，见中国书画全书编纂委员会编《中国书画全书》第11册，上海书画出版社，2009年，第9页。

又相互顾盼神飞的今草墨迹横卷。原作尺幅高27.2厘米，宽898.24厘米，全文共370行（已佚15行），3500多个字。这样长的篇幅，这么多的文字，在我国书法创作史上，不能不说是前所未有的煌煌巨制。

　　孙过庭（生卒年不详），字虔礼，吴郡（治今江苏苏州）人，但也有认为其是富阳（今属浙江省）人的。关于他的生平，由于史籍失载，今已很难考知，只知道他曾做过率府录事参军的官。他的书法，主要以今草为主，北宋米芾曾对他有过"唐草得二王法，无出其右"的赞语。唐朝以后，人们学习今草书的，大多不是取径于王羲之的《十七帖》，就是借道于孙过庭的《书谱》，可见其影响之大。

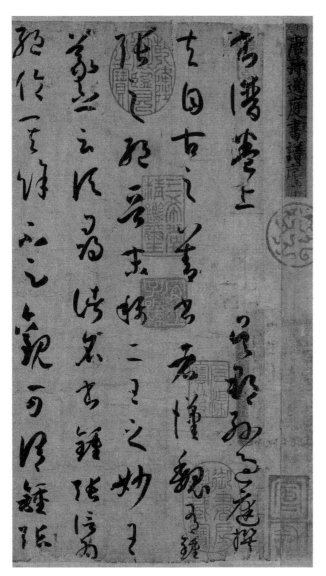

图3-3-2-1　孙过庭《书谱》（局部一）

　　《书谱》的艺术价值在于其用笔俊拔刚断，结字狼藉纵横，深得王羲之《十七帖》遗法，所以清代刘熙载《艺概》评为："孙过庭草书，在唐为善宗晋法。其所书《书谱》，用笔破而愈完，纷而愈治，飘逸愈沉着，婀娜愈刚健。"[1]全卷是孙过庭一气呵成的，由于感觉的不同、情绪的不同，手的生熟程度的不同，全卷在气息上、情调上亦不同。全卷可分作三段看，前半部分（图3-3-2-1）写得应规入矩，点画用笔力求严谨，一丝不苟，字里气间，虽顾盼生姿，但总体上给人一种平和简静的感觉，不作奔放豪逸之态，还留意于笔墨之形。到了中段，用笔越来越放纵，越写越兴奋，节奏越加明快，提如拔钉，顿如击鼓，轻重强弱，穷变化于毫端，合情调于纸上。此时此地，开始忘乎于笔墨之形，进入了心手双忘的佳境（图3-3-2-2）。到了最后十数行，简直

[1] 孙过庭：《书谱》，见华东师范大学古籍整理研究室编《历代书法论文选》，上海书画出版社，1979年，第703页。

图3-3-2-2　唐孙过庭《书谱》（局部二）

图3-3-2-3　唐孙过庭《书谱》（局部三）

到了兴高采烈、得意忘形的地步，将整个书法的节奏推到了高潮，打破了行列的分布，时散时聚，此起彼伏，大小参差，润燥相间，达到了无功之功、无法之法的最高境界，故其貌似羲之笔法，实乃过庭之情愫（图3-3-2-3）。

三、 唐贺知章《孝经》

贺知章（659—约744），作为唐朝著名诗人，大家可能并不陌生，但如果提起他的书法，恐怕就知之不多了。盛唐时，贺知章的书名甚高，尤其是草书，书名几乎与张旭相齐。当时有许多大诗人作诗称赞。李白曾作《送贺宾客归越》一诗，诗云："镜湖流水漾清波，狂客归舟逸兴多。山阴道士如相见，应写黄庭换白鹅。"

他的草书《孝经》（图3-3-3），落笔精绝，神采飞动。作品末尾，有小楷书"建隆（宋太祖年号）二年（961）冬十月重粘裱贺监墨迹"14个字。后来原迹流入日本。由于此帖本为宋太祖宫中旧物，所以考据学家们普遍认为，这本草书《孝经》很可能就是宋徽宗宣和御府所藏2件中的1件。

此卷的行气甚佳，字字贯穿，一气呵成。使用的应是一支又硬又新的笔，锋芒尖细，笔势劲快，匆匆而下，似乎不假思索，对内容对用笔已达到了熟而又熟的程度。细观其用笔，使转之中点画交代得十分清晰，字形大小参差错落，欹正相生，时有较粗之点画穿插其间。锋芒外露，痛快淋漓，自有一种清峻之气流溢于字里行间。墨法犹如潺潺流水一贯直下，充分体现了他那风流倜傥、狂放不羁的浪漫情怀。

图3-3-3 贺知章《孝经》（局部）

四、唐怀素《小草千字文》

怀素（725—785，一作737—799），字藏真，俗姓钱，长沙（今属湖南）人。自幼出家为僧，诵经之余，酷爱书法，刻苦临池。没钱买纸，就采芭蕉叶，还漆了块木板作为替

代。后遍访名师，卓然成家。他性情疏放，好饮酒，酒酣兴发，于寺壁里墙、衣裳器具，无不书之，自言"饮酒以养性，草书以畅志"。

他以"狂草"著称于世，用笔圆劲有力，使转如环，奔放流畅，一气呵成，和张旭齐名，后世有"张颠素狂"或"颠张醉素"之称。他可以说是唐代浪漫主义书法艺术的杰出代表，对后世影响极为深远。

《小草千字文》（图3-3-4），又称《千金帖》。绢本墨迹，草书84行，末有"贞元十五年（779）六月十七日于零陵，书时六十有三"署款，是怀素晚年得意之笔。

此卷与其早年所书的《自叙帖》风格截然不同，《自叙帖》穷其颠逸之姿，而此卷却平淡古雅，稍有暮气，前后判若两人。这一书风的转变，一方面与其年龄有关，再加上年高心平，也不再那么浪漫，可能是他这一期间的主要心理状态，一切似乎都在淡淡的品味中求得更为幽深的悟性。这两点，便是他晚年书法创作的最重要的主、客观原因。

怀素在此卷中的用笔上表现得极为虚和简淡而又细腻周到，每一笔皆尽力做到刻画完整。相比较孙过庭的《书谱》，其用笔在细腻中去纤巧而增厚重，去方折而添圆润，字间的牵丝连带很少，表面上看似乎一个字一个字写来，但上下的气脉无一处不连。单字内部的空间留白极为巧妙，绝少均匀之分布，观之虚实相生，疏密交映，时出险态，通篇却又不带一丝火气。点画往往不露锋芒，在小大、重轻、姿态上尽其情性之妙，圆熟内含，静穆中得其生气。字距和行距都比较疏朗，虽字的大小变化较大，但因牵丝带笔极少，从而显得虚灵简净，平淡清远，给人一种返璞归真的空灵境界。

《小草千字文》反映了怀素艺术创作上的另一种追求，当为绚烂之极而复归平淡之作，故历来为书林所重。明莫如忠说："怀素绢本千字文真迹，其点画变态，意匠纵横，初若漫不经思，而动遵型

图3-3-4　怀素《小草千字文》（局部）

范，契合化工，有不可名言其妙者。"[1]这种风格对后世的草书家有着极为深刻的影响。

第四节　个性的张扬——大草（狂草）

所谓大草，乃是与小草相对而言，指今草中用笔变化较大、形体大小悬殊的一类，它打破了以单字为单位的草法，上下字勾连不断，比小草更难识读，但比小草更自主、自由地表现作者的个性和情感。

区分大草与小草，除了字形大小，更要看其狂恣放纵的程度，所以大草有时亦称"狂草"。

一、晋王献之《草书帖》

王献之（344—386），字子敬，羲之第七子。在书坛上与其父合称为"二王"。因王献之官至中书令，故人称王献之为"王大令"。

王献之在草书上继承了张芝、王羲之的书风，同时也对传统规范有较大突破，个性更加明显，更讲求草书的"势"，创造出了一种逸气纵横、优游俊逸的新体行草书。他在这方面探索的成功，对后来张旭、怀素的狂草产生也有深远的影响。唐代张怀瓘在《书议》中说："子敬之法，非草非行，流便于草，开张于行，草又处其中间。无籍因循，宁拘制则，挺然秀出，务于简易，情驰神纵，超逸优游，临事制宜，从意适便。有若风行雨散，润色开花，笔法体势之中，最为风流者也。逸少秉真行之要，子敬执行草之权，父之灵和，子之神俊，皆古今之独绝也。"[2]

王献之的草书在王羲之的基础上加以发展，打散结构，尽力向周围伸展，因此他的作品舒展而开阔。字间连笔的现象在两晋之交时已经出现，在王羲之的作品中已经有熟练的运用，其中两字连写为多，三四字相连的很少，但是在王献之作品中，经常一笔书写四五字，有时甚至一行只用一笔。此外各字之间的空间与各字的内部空间有了很好的交融。这些标志着草书中一种新的风格——大草的出现。王献之是创立大草的关键人物。

王献之传世大草作品主要收于《淳化阁帖》中，其中大部分被后人认为是伪作和赝

[1] 莫如忠：《跋绢本草书千文》见孙岳颁、王原祁等编《佩文斋书画谱》第三册，卷七十五，浙江人民美术出版社，2014年.

[2] 张怀瓘：《书议》，见华东师范大学古籍整理研究室编《历代书法论文选》，上海书画出版社，1979年，第148—149页。

品，但没有足够的证据。其中如《江州帖》（图3-4-1-1）《集聚帖》（图3-4-1-2）《忽动帖》（图3-4-1-3）与《委曲帖》（图3-4-1-4）等，都是王献之大草的代表作品。

图3-4-1-1　王献之《江州帖》

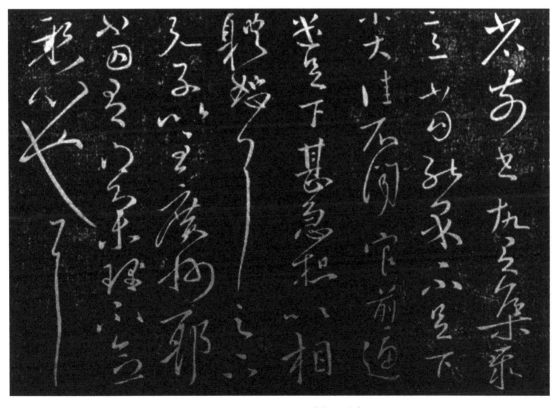

图3-4-1-2　王献之《集聚帖》

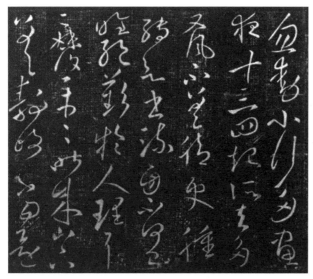

图3-4-1-3　王献之《忽动帖》

图3-4-1-4　王献之《委曲帖》

二、唐张旭《肚痛帖》

张旭（生卒年不详），字伯高。苏州吴（今江苏苏州）人。曾官金吾长史，世称"张长史"。他与贺知章、李白等同列"饮中八仙"。张旭为人倜傥宏达，狂放不羁，常常酩酊大醉，狂呼奔走，人称"张颠"。据他自己称，其草书初见"公主担夫争道"，又闻"鼓吹"而得笔意，又"观公孙大娘舞剑器而得其神"，从而下笔变化万端，犹如鬼斧神工，高深莫测，开创新的草书风貌，张旭也因之被人尊为"草圣"。唐文宗时（826—840）诏以李白诗、裴旻剑、张旭草书为"三绝"。

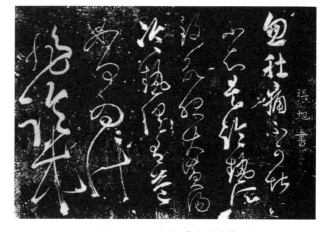

图3-4-2　张旭《肚痛帖》

《肚痛帖》（图3-4-2）是张旭的代表作，是狂放大胆书风的代表。真迹不传，有宋刻本，明代重刻，现存西安碑林博物馆。全帖6行30字，似是张旭肚痛时自诊的一纸医案。《肚痛帖》书法作品开头的三个字，写得还比较规正，字与字之间不相连接。从第四字开始，便每行一笔到底，上下映带，缠绵相连，越写越快，越写越狂，越写越奇，意象迭出，颠味十足，将草书的情境表现发挥到了极致。明代王世贞称赞："张长史《肚痛帖》及《千文》数行，出鬼入神，倘恍不可测。"清张廷济《清仪阁题跋》也说："颠、素俱善草书，颠以《肚痛帖》为最，

素以《圣母帖》为最。"

三、（传）唐张旭《古诗四帖》

《古诗四帖》（图3-4-3-1）为五色纸上的草书墨迹，共40行，是典型的狂草书，现藏于辽宁省博物馆。此卷因无落款，是谁人所书，代有争议。自明代董其昌鉴定为张旭书，自此便归于张旭名下。

图3-4-3-1 张旭《古诗四帖》

图3-4-3-2、图3-4-3-3
张旭《古诗四帖》（局部）

《古诗四帖》在今草的基础上，常常将上下字的笔画连在一起书写，甚至有整行字一笔到底的，如第三首诗的"难之以万年"（图3-4-3-2）、"岂若上登天"（图3-4-3-3）。由于字与字之间占有的空间疏密变化有时较为悬殊，加上在草书规则基础上的一些字形处理，所以有时一个字看起来像两个字，而有时两个字看起来像一个字，使草法得到了扩展，升华为"狂草"。通篇意在笔先，情与心合，气势磅礴，笔势奔放，或直进，或迂回，笔锋暗调，入妙通灵，手与笔合，纸墨相发，显示了极高的书法艺术功底。运笔的轨迹清晰可辨，徐疾有度，粗细得体，绝无狂怪或纤巧浮滑之态，锋转笔移，随心所欲，炉火纯青；笔势雄劲如龙争蛇斗，无往不收，如锥画沙、折钗股，达到了一个空前的高度。墨色枯润相间，体势活泼飞舞，变化无穷。明代丰坊赞美它："行笔如从空掷下，俊逸流畅，焕乎天光，若非人力所为。"

四、唐怀素《自叙帖》

《自叙帖》（图3-4-4）为怀素中年所书，内容前半部分叙述了怀素自己的学书过程，后半部分摘引了当时一些名流对他的赞语评价，凡人类社会、大自然，以及神话世界最能表现轻捷、矫健、疾速、雄奇、多力的现象，用来形容怀素草书都不过分。这些赞语

从"形似""机格""疾速"三个方面分说怀素草书特色。对此怀素自己也毫无异议,认为"辞旨激切,理识玄奥"。可以想象,怀素在写这些话语时的激动心情,表现在纸上是那样的神采飞扬,一笔直下,字字相连,大小参差,顾盼有致,特别写到最后十行,一行仅写二三字,狂态毕现,精神亢奋,把笔势和感情推向高潮。《自叙帖》的艺术特色可分为几点:一是刚健瘦劲的笔力。此帖笔画瘦硬,与张旭的厚壮有明显的区别,其所表现的笔力透过纸背,是一般法书所难以达到的。二是飞动的意态。通篇一气呵成,咄咄逼人,又自然天成,没有一点艰涩、木讷的痕迹。三是纵肆的结构。《自叙帖》的草字像是一个动作,一种姿势,一副表情,整篇就像一段复杂而优美的舞蹈。单字乍开乍合,或正或欹,动作幅度大,姿态形式多。整篇则大小相参,正欹错落,上下左右,起止映带,字形放纵但不粗野,通篇变化多端但不做作。

图3-4-4 怀素《自叙帖》(局部)

怀素狂草《自叙帖》宛如一首用线条交织而成的交响曲,它以铿锵的音色、激越的旋律,构成了一部完美的乐章。它又像一幅写意画卷,色彩斑斓,满纸生烟,令人浮想联翩。它不愧为中国古典浪漫主义书法的杰作。

五、唐怀素《苦笋帖》

《苦笋帖》(图3-4-5)是怀素草书帖中字数最少的一帖,绢本墨迹。钤有"绍兴""内府图书之印""项子京家珍藏""乾隆御览之宝"等鉴藏印,现藏上海博物馆。

怀素的草书,早期不激不厉,谨守规矩,后来却奔放恣肆,一泻千里。《苦笋帖》正是处于他艺术转变时的力作,此帖线条粗细相间,粗处扎实茁壮,细处挺拔有力,不觉有单薄之感。字的结构纵横开放,无拘无束,展开了一个宽广的天地,如"及""乃"二字的一撇特长,笔画最简而又占的空间最大,与其他笔画繁而空间小的字形成疏密关系的强

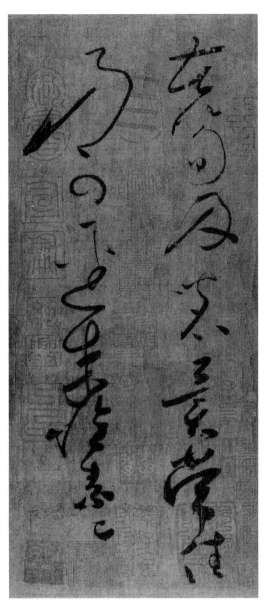

图3-4-5　怀素《苦笋帖》

烈对比。此帖的运笔也发展了"一笔书"的特点，热情奔放中更见一种深沉和法度，明项元汴跋云："用笔婉丽，出规入矩，未有越于法度之外，畴昔谓之狂僧，甚不解。其藏正于奇，蕴真于草，含巧于朴，露筋于骨。观其以怀素称名，藏真为号，无不心会神解。"

六、宋黄庭坚《诸上座帖》

黄庭坚（1045—1105），字鲁直，自号山谷道人，晚号涪翁。北宋诗人、词人、书法家，为盛极一时的江西诗派"三宗"之首。书法上与苏轼、米芾、蔡襄并称"宋四家"。

在黄庭坚相当数量的传世作品中，《诸上座帖》（图3-4-6-1）可称为其草书的巅峰之作。他在晚年总结自己学习草书的经历时说道："余学草书三十年，初以周越为师……晚得苏才翁子美书……其后又得张长史、僧怀素、高闲墨迹，乃窥笔法之妙。"[1]《诸上座帖》便是他师法唐贤而创作的狂草书作品。

此卷开篇即有逸气飘荡之感，一派奇伟大观。仔细观之，其用笔圆浑遒劲，纵横捭阖之间，线条婉转飞动，如天马行空，无拘无束，落笔或上，或下，或左，或右，往来无常，极尽变化，令人不可捉摸。其墨色亦浓淡枯润相杂，妙趣横生。第四十九行"随类各得解"（图3-4-6-2）的"随类"两字用渴笔枯墨，如凌冬风雪中枯搓摇曳，笔细处断而若连，纤如蝉翼，意境空寂。而"各得解"三个字，重蘸浓墨书之，似春风驰荡、杨柳婆娑。一行之内造成淡而枯与浓而润对比极强的效果。笔意颠狂纵逸，几乎字字欹斜，然而行气连贯而下，体势并无重心不稳之感。其结构比张旭《古诗四帖》更为夸张变形，雄放

[1] 黄庭坚：《山谷论书》，见崔尔平选编点校《历代书法论文选续编》，上海书画出版社，1993年版，第65页。

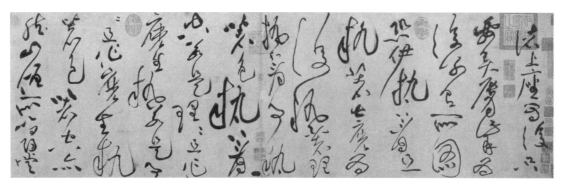

图3-4-6-1 黄庭坚《诸上座帖》（局部一）

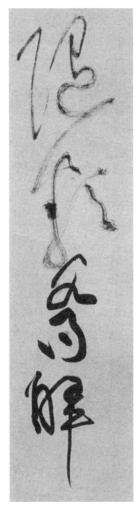

图3-4-6-2 黄庭坚
《诸上座帖》（局部二）

图3-4-6-3 黄庭坚
《诸上座帖》（局部三）

图3-4-6-4 黄庭坚
《诸上座帖》（局部四）

图3-4-6-5 黄庭坚
《诸上座帖》（局部五）

瑰奇，富有浪漫主义色彩。草书以点画为情性，为了强调情性的抒发，减少运笔时间，将瞬间的情感凝缩于一点之内，山谷草书中大量地运用墨点，如"不"作四点（图3-4-6-3），下"作三点（图3-4-6-4），"口"作两点（图3-4-6-5），这些"点"像一个个音符在乐曲中飞舞跳跃，使字态产生活泼感。又如点点山花姹紫嫣红，盛开于万山丛中，显得烂漫多姿，加重了作品的抒情意味。山谷笔下钩环盘纡，牵连引带，起落开合自由，时而如风雨骤至，时而如云烟飘散，初看不衫不履，漫不经心，细看笔笔不逾草法。孙承泽《庚子销夏记》中评论说："字法奇宕，如龙搏虎跃，不可控御，宇宙伟观也。然纵横之极，欲笔笔不仿古人，所谓如屋漏痕、折钗脚，此其是也。"

七、明祝允明《前后赤壁赋》

祝允明（1461—1527），字希哲，号枝山，因右手有六指，自号"枝指生"，又署枝

山老樵、枝指山人等。长洲（今江苏苏州）人。

《明史·文苑传》记载，祝枝山从小勤奋好学，五岁时就能写直径尺把的大字，长大后更是精于书法，并且诗文也做得很有奇气。由于他的诗文书法妙绝一时，所以人们把他和文徵明、唐寅、徐祯卿一起合称为"吴中四才子"。与此同时，他还以他杰出的书艺，而与文徵明、王宠、陈淳被当时的书坛美誉为"吴中四家"。

在书法上，由于他个性狂放落拓，并且带有那么点孤傲，所以平时最喜欢在酒后挥写草书，以寄托狂放盖世，而又不合于时的满腹牢骚。

大草《前后赤壁赋》（图3-4-7），现藏上海博物馆，为祝氏草书代表作。在这卷十多米长的草书巨制中，其大胆的简省，狼藉的点画，长短线条的穿插，深得山谷神韵，颇具现代意识，这是吸收黄庭坚书风后的再创新。黄庭坚大草在线条的表现形式、上下字的抑扬、行与行的穿插避让变化上，已超越了前人。但在整幅作品的布局变化、矛盾统一的梳理上，祝允明又向前迈进了一步。从草书特有的牵丝、形断意连，及有形的势到无形的气，映射出祝氏狂草生生不息的活力与生机。他以精练的结体，收放自如的运笔，雄放的气势，将自己的个性情怀、人格力量，一览无遗地展现在观者面前，令人驻目神往，难以忘怀。

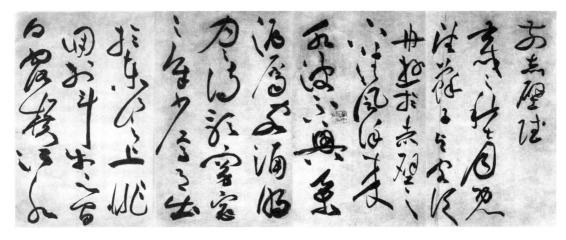

图3-4-7　祝允明《前后赤壁赋》（局部）

八、明徐渭《草书七律诗轴》

徐渭（1521—1593），初字文清，改字文长，号天池山人、青藤居士，或署田水月，山阴（今浙江绍兴）人。一生心比天高，但却仕途蹇滞，终形成了他愤世嫉俗的桀骜性格，而坎坷的一生也将他造就成了文学艺术领域的"奇人"。

徐渭对自己的书法极为自负。他自己认为"吾书第一，诗二，文三，画四"。徐渭的

书法，与明代前期书坛的守成相比，显得格外突出。徐渭最擅长气势磅礴的狂草，但很难为常人所接受，笔墨恣肆，满纸狼藉。他曾在《题自书一枝堂帖》中写道："高书不入俗眼，入俗眼者非高书。然此言亦可与知者道，难与俗人言也。"晚明张岱说："青藤之书，书中有画；青藤之画，画中有书。"他的书法特点是寓姿媚于朴拙，寓霸悍于沉雄。笔画圆润遒劲，结体跌宕善变，章法纵横潇洒。在徐渭看来，书法是自己情感的自由表现，如斤斤于"法"的束缚，则会彻底丧失自我。因此，徐渭认为"时时露己笔意者，始称高手"。然而，徐渭的书法有时失于颠仆狂野，颇让人想起他压抑、愤懑、不平以致扭曲、狂乱的人生和心理状态。

此幅《草书七律诗轴》（图3-4-8），奔逸绝尘的狂放用笔中蕴含着妙到毫巅的提按变化和控制。我们知道，巨轴行草书的创作对章法构成的要求极高，稍有不当，全局皆败。或许是缘于书家的绘画天赋及造型意识，此作取"飞花散雪"式的章法布局。全幅顶天立地，行距和字距均压至险劲已极的地步，更辅以某些局部的上下左右穿插和大小敧正变化。蕴含在高速运笔中的提按造成了许多线条似乎被分割成几个点的连接过渡。如"秋、风、清、疏、落、苔、晴"等字，这些点画成为一个个饱满结实的点和挺拔柔韧的线之间的过渡。由于字的草写和速度惊人的运笔，造成这些点画和线的堆积挤压，使字形淡化，扑入眼帘的满是小块空间的美妙组合，因作者喷薄的激情和出神入

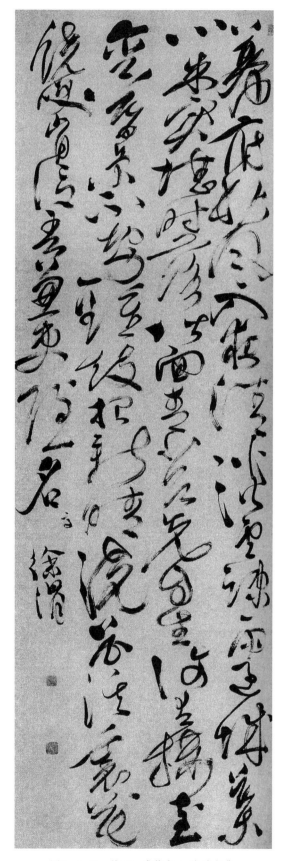

图3-4-8 徐渭 《草书七律诗轴》

化的挥写连缀成一幅极为统一而又富有变化的空间全息图，似十万狂花，漫天飞雪，点线奋跃，呼之欲出。此作用笔精彩绝伦，纵中能敛，高速挥运中不失清晰的交待。如"入、夜、清"三字，"入"字起笔的重按和迅提，末笔左钩后接"夜"字首笔，快速中不忘按笔，至"清"字以一笔写成。当中断续处，似美妙的乐章，抑扬顿挫，一唱三叹，曼妙无比。这正是草书运笔流畅中见沉着的代表，更是将巨轴连绵大草凌厉无比的气势和精绝的用笔完美的结合。

九、清王铎《草书杜甫诗卷》《临王羲之小园子帖》

明末清初的书法家中，王铎的行草成就是众所周知的。当时的书坛，正流行着绵丽软媚的董其昌体，而在这种时髦潮流里，王铎和黄道周、倪元璐、傅山等人却另辟蹊径，提倡取法高古，终于自立宗风，垂范后世。

王铎（1592—1652），字觉斯，又字觉之，号嵩樵，别署松樵、十樵、石樵、痴庵等，河南孟津人，故世称"王孟津"，明天启二年（1622）进士，崇祯中任南京礼部尚书。清顺治三年（1646），任《明史》副编修，后累官至礼部尚书，谥文安。

王铎书法可以说是在传统上广泛涉猎、兼收并蓄，其行草取法"二王"，亦吸收米芾之长，自谓："一日临帖，一日应请索。"功力深厚而能出之自在，对书法形式和墨法的创新贡献尤大。清人吴昌硕对其书法推崇备至，认为王铎书法"健笔蟠蛟螭，有明书法推第一"，可见影响之大。

王铎传世作品相当多，《草书杜甫诗卷》（图3-4-9-1）则是其草书作品中的精品之

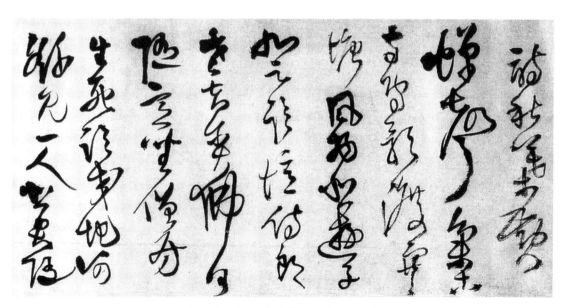

图3-4-9-1　王铎《草书杜甫诗卷》（局部）

一。此作第一段纵25.1厘米，横220.2厘米，第二段纵25.8厘米，横203.9厘米，现藏辽宁省博物馆。

此作用笔以圆转贯其气，以折锋取其势，骨势洞达，很多地方线条凝练而有韧性，痛快中见沉着，表现出了一种撼人的阳刚之美。结字以方圆相结合，以开合相呼应，以大小相穿插，以正斜相调和，以收放相补充，终以变化为主旨，并在相互揖让中彰显着空间布白的强烈视觉效果，极有特点。章法上王铎极善于用势，用字势的欹正变化来调动篇章的气氛，几乎将所有的对比都调动了起来，并置在一起，却又相互和谐，一行的左右摆动和数行的相互呼应，相互配合，无不统摄于"势"的控制之中。此作亦时见涨墨之法的运用，造成墨韵的丰富变化和强烈的浓淡对比，从而丰富了草书的表现力，这是王铎对草书技法的一大贡献。

《临王羲之小园子帖》（图3-4-9-2），是王铎的巨轴草书杰作之一，作者时年四十八岁，正当壮年。此作虽是临王羲之手札，却展为丈二巨幅，出以自运。文字内容只有原帖的前半段，且脱落数字，还串入不知从何而来的六字，根本无法通读。他完全忽视文字内容，激清满怀地运用自己的草书艺术语言，进入险幻、狂逸的创造之境，满纸狼藉，天花乱坠，夺人眼目。尤其是这幅作品的墨色变化非常惊心动魄，作者的情绪也在书写中充分展现：起首第一字"仆"字的左偏旁就完全涨为墨团，直写到"子"字，才稍作停顿。以下四字，左右错位，两两连属。当写至第九字"杂"字时，其涨墨效果比第一个字还要过分，一口气写了五个字，快意横生。这些墨团在整篇并不显得突兀，这是因为王铎非常注意这些墨团之间的呼应关系，如上部第一行第一字的"仆"字和第三行第一字的"故"字的涨墨与右下角"杂""可""处""静"等字相呼应，中部第二行的"往"字与第三行的"伦"字相呼应，这种不同位置的参差对比，使作品在整体视觉效果上别具一格，特点鲜明。

此作在线条的连缀方式上也是精妙无比："怀"字以下一行，如行云流水，除"也""行"二字断开外，其余各字均牵连不断，其中线条由粗至细，复由细变粗，字构由正转欹，由开到合，极尽变化，尤其"往希见此二处动静"八字，精彩绝伦。至"故常"二字，笔势稍停驻。随写"伦等还"三字，

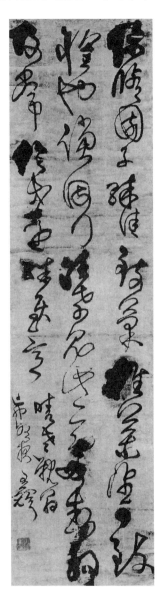

图3-4-9-2　王铎
《临王羲之小园子帖》

"还"字似不经意，但天机到处，自然神奇，达到全幅书写的高潮。以下数字及款字皆承此笔意而生。

　　浓厚的涨墨块和变化多端的线条，这种悬隔极大的对比关系，开创了前所未有的笔墨趣味，对作品的力度与气势起到很好的渲染作用。苏东坡谓"草书难于严重"。王铎使草书做到了严重而飞动。观者从鲜明生动的意象中感受到了旺盛的生命力，并为之振奋。

十、清傅山《草书风磴吹阴雪五律诗》

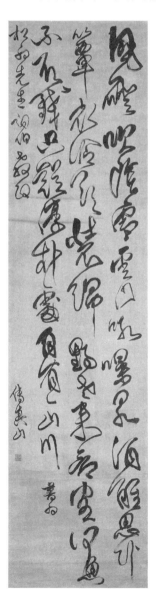

图3-4-10　傅山
《草书风磴吹阴雪五律诗》

　　明末清初，以张瑞图、黄道周、倪元璐、王铎、傅山等为代表的书家创作出一大批富有个性和气势的作品，也反映出书家书法创作观念和审美意识的突破。而傅山提出"四宁四毋"的观点，既是对当时赵孟頫、董其昌流美书法的批判，也对后世行、草书创作思想产生了深远的影响。

　　傅山（1607—1684），初名鼎臣，后改字青主，别字公它，号朱衣道人，又有真山、浊翁、石道人等别名。山西阳曲人，明末清初卓越的思想家、哲学家、医学家、文学家、书画艺术家。

　　傅山草书，以其充沛率真的情感，营造出雄奇纵逸、博大浑穆的气象，孙过庭《书谱》曰草书可"达其情性，形其哀乐"，在傅山这里得到了真正的体现。

　　北京故宫博物院藏傅山《草书风磴吹阴雪五律诗》轴（图3-4-10），绫本，185.7cm×51cm，当属傅山中晚期草书精品。释文：风磴吹阴雪，云门吼瀑泉。酒醒思卧簟，衣冷欲装绵。野老来看客，河鱼不取钱。只疑淳朴处，自有一山川。书为松初先生词伯教政。傅真山。

　　此作字形结构变化丰富，或纵横取势相间，或重心起伏不定，或上下错落有致，又兼欹正、长短、宽窄、大小、方圆等形态对比，时出奇趣，细揣摩之，又觉理所当然。他对空白的处理也是令人称奇的，由于连绵不断的线条缠绕，客观上形成了一些小的封闭空间，但他非常注意字间和行间的疏密对比，这些封闭的空间大小不一，形状丰富，所以不显沉闷。

　　开篇饱蘸浓墨，三两字为一组，坚实而又灵动地写了8个

字，墨色由浓而淡，形成了一个渐变推进的节奏。其后"瀑泉"二字稍作缓冲，便又荡开笔势，一发不可收，直至篇尾。字与字之间笔意连绵，照应严密，通篇酣畅淋漓，浑然一体。傅山并不过于注重草法的纯粹，而是有意无意间夹杂着行书的笔法、造型和结体，不断调整书写节奏，增强动静对比，线条放纵飞动，跌宕起伏，但因其以篆籀笔意行笔，线质圆转厚实而点画衔接自然平和，故不显狂怪，而体现出宽博大度的气质。想是他学习颜真卿的结果，傅山《论书》诗："未习鲁公书，先观鲁公诘。平原气在中，毛颖足吞虏。"[1]他将所崇尚的颜真卿的浩气倾注在其草书中，生发出一种势来不可止、势去不可遏的形式语言，这种形式语言有别于王铎草书在技法方面的穷究其理，而是真正意义上的大巧若拙，充沛的情感和奔放的笔触一以贯之，一些细节上的缺失，无损于整体气息，是高度融合了精神美和形式美的上乘之作！

小 结

草书体的历史演进，并不是一个封闭的、孤立的过程。它从简便的实用书写方式逐渐发展、改良、革新，形成简牍隶草、章草、今草、大草等丰富、多变的形态。草书的风格形成不仅和代表性书家的特殊经历有关，而且与整个文化史、民族心理的历史演变，乃至人与自然的关系等诸多因素密切相关。本章赏析的作品虽然不能全面、立体地再现出我国古代丰富多彩的草书发展的全貌，但是通过对这些历代的代表性作品或代表性书家的赏析和介绍，可以展示出草书基本的历史发展脉络，为大家欣赏和学习草书提供借鉴和参照。

[1] 傅山：《论书》，见尹协理主编《傅山全书》，山西人民出版社，1991年版，第50页。

第四章
题勒方畐，真乃居先——楷书欣赏

概　　述

　　楷书是汉字书法艺术的主要书体之一。楷书因其形体方正，可作楷模而得名，又称今隶、正书、正楷或真书。楷书是由隶书经过长期发展演变于东汉后期发展成型的，东汉时代的简、帛及器物上的文字书写已能看到一些楷书成分。楷书始于汉末，盛行于魏晋南北朝，集大成于隋、唐，守成于宋、元、明、清，直到清代碑学兴起，在求新思变思想的支配下，楷书才再次迎来新的发展。

　　三国时期，曹魏的钟繇建立起了由隶入楷的新面貌，促成了楷书的基本定型，堪称楷书之祖。钟繇楷书点画已备尽楷法，但结体略扁，尚存隶书遗韵，还不能完全从隶书体势中解脱出来。东晋时，被誉为"书圣"的王羲之及其第七子王献之应时趋变，改善钟繇笔法，建立起清劲秀丽、疏朗旷达、备尽字之真态的楷书范式，促进了楷书的成熟与完善。与此同时，民间的无名书法家们也在以另一种方式推动着楷书的发展，创造了灿烂辉煌的楷书奇葩——北魏"写经体""魏碑体"。北魏"写经体""魏碑体"楷法尽备，上承汉隶，下启隋唐楷书。隋唐之际，经济和文化空前繁荣，楷书也迎来了新的发展，经初唐欧阳询、虞世南、褚遂良、薛稷，中唐颜真卿、徐浩和晚唐柳公权等人的实践与改造，楷书呈现出风格多样、各尽其态的面貌，并建立起了严谨的"唐楷"法度，达到了楷书发展的高峰。

　　楷书由隶书演变而来，成熟的楷书与隶书的主要区别在于：楷书形体方整、结构紧

密、笔法丰富细腻、书写简便，用笔相对于隶书简省快捷。楷书改隶书横画之波挑为顿笔回收，改隶书中右出的波挑为斜钩，改隶书上轻下重的左出掠笔为上重下轻的"撇"，等等，解散了隶书结构，朝着快捷而实用的方向前进。

第一节　真情草意，字之真态——魏晋楷书

　　魏晋楷书发端于曹魏钟繇，完成于东晋王羲之父子，后由智永传至初唐诸家。钟繇（151—230），字元常，颍川长社（今河南长葛东北）人。他是完成隶书向楷书过渡的关键人物，书法曾师曹喜、蔡邕、刘德升，博取众长，融会贯通，擅各种书体，尤精隶书、楷书和行书。他的书法点画隽秀，结体茂密洒脱，朴实厚重，笔势严谨，超逸洒脱，出乎自然。唐张怀瓘称其："真书绝世，刚柔备焉，点画之间，多有异趣，可谓幽深无际，古雅有余，秦、汉以来，一人而已。"[1]钟繇把两汉以来民间流行的冲破隶书规矩、简省易写的成分集中提炼，进行了大胆的改革：从笔法上改革了隶书蚕头燕尾的书写方式，创造了一种新的笔画形态，头部圆润，尾部顿笔回锋，力蕴字中；从结字上改隶书扁平为大致的方形，促成楷书基本定型。钟繇的楷书因时代影响，字形横扁，笔法中尚存隶意，代表作有《宣示表》《力命表》《得示帖》《贺捷表》《荐季直表》等。《宣示表》是钟书最负盛名的作品，对后世影响非常大，东晋王导曾将它"衣带过江"，后来传至逸少，逸少又将其传给王修，王修便带着它入土为安，从此不见天日。目前所见的《宣示表》（图4-1-1）应是王羲之的临本。该法帖点画隽秀，已脱八分古意；字体端整古雅，略呈扁势；结体茂密，朴实厚重；笔法质朴，雍容自然，严谨而不失洒脱。

　　《力命表》（图4-1-2），形体扁方，虽不及《宣示表》那样平整，但笔势有跌宕之致，疏瘦自然，尚含隶意，与20世纪出土的魏晋简牍、文书残纸上见到的书迹相比，又显得凝练精劲。

　　《荐季直表》（图4-1-3）字势横扁，饶有隶书笔意；其结体颇显松活，带有行书笔法，为钟繇其他传世正书作品中所未见。不仅如此，此帖的点画在钟繇作品中最见肥厚，纵向的笔画尤为明显，应为横毫侧管所致，不同于"钟书瘦"的一般印象。

　　《贺捷表》（图4-1-4）竖短横长，字形横扁，字势欹侧，"势巧形密"，笔力劲健，撇捺伸展，整篇显得活泼自然，别有异趣。

　　钟繇楷书点画和结体还存隶书遗韵，略有扁势。晋代王羲之、王献之父子应时趋变，

　　[1] 张怀瓘：《书断》，见华东师范大学古籍整理研究室编《历代书法论文选》，上海书画出版社，1979年，第178页。

图4-1-1　《宣示表》（局部）

图4-1-2　《力命表》（局部）

促进了楷书的成熟与完善。

　　王羲之（303-361），字逸少，琅邪临沂（今属山东）人。唐代以来一直被尊为"书圣"。王羲之最早跟蒙师卫夫人学书，深得钟繇笔法。他学钟不似钟，而是改革钟繇的笔法，把钟书中尚存的隶意全部脱尽，变横张为纵敛，端庄精致，各尽字之真态，奠定了楷书的基本形态。代表作有著名的有《黄庭经》《乐毅论》《道德经》《东方朔画赞》《孝女曹娥碑》等。后人对其楷书给以很高评价，清梁巘说："结构之稳适，撇捺之敛放，至《黄庭》已登绝境，任后之穷书能事者，皆未能过。然极浑圆苍劲，又极潇洒生动。"[1]康熙皇帝论曰："清圆秀劲，众美兼备，古来楷法之精，未有与之匹者。"[2]

　　[1] 梁巘：《承晋斋积闻录》，见刘正成主编《中国书法鉴赏大辞典》，天地出版社，1989年，第165页。
　　[2] 梁巘：《承晋斋积闻录》，见刘正成主编《中国书法鉴赏大辞典》，天地出版社，1989年，第166页。

图4-1-3　钟繇《荐季直表》（局部）　　　　图4-1-4　钟繇《贺捷表》（局部）

《黄庭经》（图4-1-5），小楷，一百行。原本为黄素绢本，在宋代曾摹刻上石，有拓本流传。此帖法度严谨，气象宏逸，有秀美开朗之意态。

《乐毅论》（图4-1-6）虽属小楷，但写得雍容和雅，有大字的格局。且笔势精妙，备尽楷则，行笔自然，大小正侧，结构多变。章法上以纵列为主，不拘横行。《乐毅论》被褚遂良列为《晋右军王羲之书目》第一。南朝陶弘景说："右军名迹，合有数首：《黄庭经》《曹娥碑》《乐毅论》是也。"真迹早已不存，一说真迹战乱时为咸阳老妪投于灶火；一说唐太宗所收右军书皆有真迹，唯此帖只有石刻。现存世刻本有多种，以《秘阁》本和越州石氏本最佳。

《孝女曹娥碑》（图4-1-7），元嘉元年立，明人传为王羲之书。小楷，二十七行。此帖结字扁平，用笔多不藏锋，有隶书笔意。其章法自然，笔力劲健，结字跌宕有致，无求妍美之意，而具古朴天真之趣。明代文徵明评之曰："古雅纯质，不失右军笔意。"

《东方朔画赞》（图4-1-8）传为王羲之书，小楷。

王羲之写楷书，其横画往往起笔轻，收笔略重，缓前急后，其竖画则纵引伸展；字形则变前人的横扁为纵长，呈纵敛之势。比之钟繇书法，王羲之的楷书端庄精致，将楷书的笔法、体势发展到一个新境界。

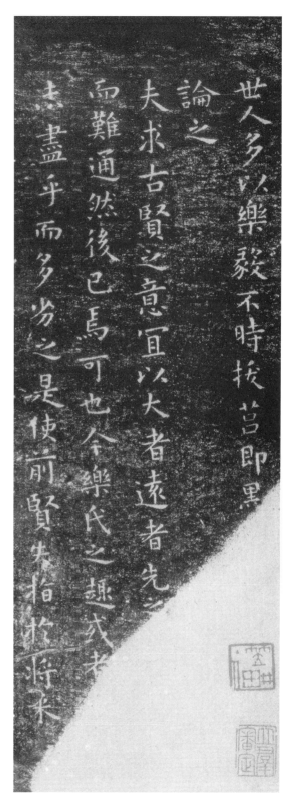

图4-1-5　王羲之《黄庭经》（局部）　　　　图4-1-6　王羲之《乐毅论》（局部）

王献之的楷书作品留传下来的只有小楷《洛神赋十三行》。

《洛神赋十三行》（图4-1-9）字迹在宋时有9行，南宋贾似道又得4行，合起13行刻

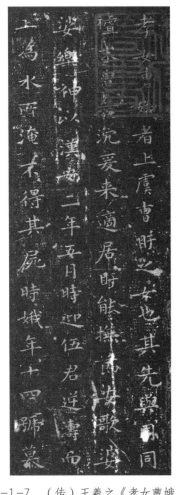

图4-1-7　（传）王羲之《孝女曹娥碑》　　　图4-1-8　（传）王羲之《东方朔画赞》
　　　　　　　　（局部）　　　　　　　　　　　　　　　　　　（局部）

于玉石上，故世称"玉版十三行"。王献之所书《洛神赋十三行》体势秀逸，虚和简静，灵秀流美，与文章内涵极为和谐，这件佳作被后人誉为"小楷之极则"，清杨宾《铁函斋书跋》认为"字之秀劲圆润，行世小楷无出其右"。从此帖可以看出，王献之的楷书笔法不再带有隶意，字形也由横势变为纵势，已是完全成熟的楷书之作。字中的撇捺等笔画往往伸展得很长，但并不轻浮软弱，笔力运送到笔画末端，遒劲有力，神采飞扬。字体匀称和谐，各部分的组合中又有细微而生动的变化，字的大小不同，字距、行距变化自然。王献之的楷书与王羲之相比有所不同：羲之的字含蓄，运用"内擫"笔法；而献之的字神采比较外露，较多地运用"外拓"笔法。他们都对后代产生了深远的影响。宋董逌《广川书跋》说："（子敬《洛神赋十三行》）字法端劲，是书家所难，偏旁自见，自相映带，分有主客，趣向整严。"[1]《洛神赋十三行》与王羲之《黄庭经》《乐毅论》相比，一反遒劲缜密之态，神化为劲直疏秀。

[1] 董逌：《广川书跋》，见崔尔平选编点校《历代书法论文选续编》，上海书画出版社，1993年，第111页。

图4-1-9　王献之《洛神赋
十三行》（局部）

图4-2-1　《十诵比丘戒本》
（局部）

魏晋是楷书由萌芽走向成熟的时期，自然、灵动、活泼的用笔特点，大小不拘的结字特点能体现"各尽字之真态"，是不同于后世楷书大字"大小一伦"的，孙过庭说："真不通草，殊非翰札。"是针对后世写楷书有科举习气的婉转批评，也间接指明了魏晋楷书的"真情草意"。唯真迹难求，我们现在看到的魏晋楷书多是刻帖，字形又小，一定程度上为我们正确认识魏晋钟王楷书之真面设置了障碍。

第二节　工于誊录，一字万同
——北魏写经体

魏晋时期，佛教盛行，抄经、写经十分风靡，逐渐形成一个行业——抄经手或称经生。经生抄写经文，一图速写，二图规整易识，前后相传，逐渐形成特有的审美定式和书写规范，后世称为写经体或抄经体。写经体的主要特征是：横画尖锋起笔，不用逆锋，收笔处重按，转折处略作顿驻后调锋，以取劲疾之势，意态上表现为修整自持，拘于法度。写经体以北魏时期最具代表性。在向佛、崇佛思想的支配下，写经体书法首先必须满足实用，字迹清楚明白，便于诵读，其次才追求美观，一般不大讲求字法的变化，因而形成了工于誊录，一字万同的特点。

北魏写经体大致经历了近于隶书、隶楷之间和隶法减少直至消失的发展过程。

《十诵比丘戒本》（图4-2-1）写于北朝早期，西凉建初元年（405），此卷前部已残，尾部全，长近10米。根据题记可知为敦煌僧人所书，书法具有浓厚的隶书特色，字形不太严整，大小不一，通篇看来却显得意态潇洒，奔放不羁。行笔迅疾，很多字往往末笔重顿或

图4-2-2　《大慈如来告疏》
（局部）

图4-2-3　北魏写本《大般涅槃经》（局部）

拉长，与汉简隶书风格一脉相承。

　　《大慈如来告疏》（图4-2-2）写于北魏兴安三年（454）。正文17行，每行27字，下部多残，字体方正，结构紧凑，字距、行距疏朗，尖头丰尾，笔致朴拙，既带有浓重的隶书痕迹，又有明显的写经体特征。

　　如果说以上两种写本更多地近于隶书，那么，北朝中期，北魏至西魏很长时间流行的写经书法则应称作隶楷型。隶楷型写经主要有两种情况：北魏写本《大般涅槃经》（图4-2-3）和《妙法莲华经》（图4-2-4），继承了汉隶平正、匀称的特点，又受到了东晋、南朝楷书的影响，结构较长，行笔流畅，横、撇、捺舒展开放，显得飘逸俊俏。字中多有连笔，笔致迅疾，笔法多变，跌宕起伏，使规整冗长、状若算子的小楷写经呈现出活泼、清丽之姿，既发展了隶书典雅、优美的精神，又一改其古朴、凝重的气息。属于这类风格的，尚有永平五年（512）的《大般涅槃经》、正光二年（521）的《十地经论初欢喜地卷第一》等。永平四年（511）的《成实论》（图4-2-5）、延昌三年（514）的《成实论》等写经体则发展了字势欹侧、变化的特点。这类写经结体紧凑，呈向左倾斜之势，起笔较轻，收笔厚重，波磔变化细腻丰富，行笔流利，气象浑穆，前承《三国志·步骘传》（图

图4-2-4 北魏写本
《妙法莲华经》（局部）

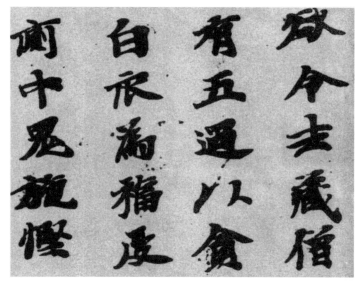

图4-2-5 永平四年（511）的
《成实论》（局部）

4-2-6）和《十诵比丘戒本》书风，又与龙门造像题记书法意态相通。这类风格在北朝写卷中数量较多，尤以北魏末、西魏时期居多。如延昌二年（513）的《大楼炭经卷第七》（图4-2-7）、同年的《华严经卷第十七》、永熙二年（533）的《大般涅槃经卷第三十一》，等等。直到北周保定元年（561）的《大般涅槃经卷第十八》仍然沿袭这一风格。有的写本

图4-2-6 《三国志·步骘传》（局部）

图4-2-7　《大楼炭经卷第七》（局部）

则不同程度地有所发展和变化，如北魏正始元年（504）的《胜重义记》笔法刚健，结体险峻、雄奇，与龙门《杨大眼造像记》相比，其意态风神极其相似。又如大统二年（536）的《法华经义记》（图4-2-8）和大统三年（537）的《东都发愿文》主要发扬了这类书法活泼奔放、欹侧跌宕的特点。前者已近于行书，时见草书的省写，又往往连笔气韵流畅，后者虽保持楷则，波挑起伏很大，横画、捺画和部分竖画往往拉得较长，时见汉简笔意，倜傥不羁。敦煌莫高窟第二八五窟大统四年、大统五年题记的书法也与之相近。但更多的写卷则向淳厚、朴拙的方向发展而渐趋平正。

北朝晚期，随着南北文化的不断交流，北方写经也逐步与南方书法相统一，两种风格渐趋融合。楷书已成为主要的书写方式，只是在不同的地域，仍不同程度地保留着自身的特点。这一时期较有代表性的写本是北周保定五年（565）写的《十地义疏案》（图4-2-9），行笔圆润，结体方正，尽管有些字仍留有北朝早期的习惯，但总的看来已是成熟的楷书。北周保定五年（565）的《大般涅槃经卷第十一》，结构方整，笔力硬健、挺拔，章法严谨，平正中时露险峻，起笔直入，不加回锋，捺笔收势时露锋芒，显露金石效果，通篇结体紧凑，但气势开张。比起大量的

图4-2-8　《法华经义记》（局部）

图4-2-9　《十地义疏案》（局部）

北朝写经来，此卷可谓别开生面，独树一帜，已开隋唐楷书的先河。

　　写经体书法的审美境界固然无法与文人书法家相比，但书法艺术本来就是一种实用性很强的艺术，一个时代的书法就是要受到这个时代审美风范所影响，写经体书法更是如此，它必须首先满足人们对书法实用审美功能的普遍需要。因而，写经书法往往是一个时代世俗审美趋向的更为直接的反映。

第三节　广大、精微，并得其美
——魏碑、造像与墓志楷书

　　在南北朝时期，北朝一直战乱不止，但是这些北方少数民族在南侵的过程中，受到中原及南方先进文化的影响，产生了新的文化特点。北朝盛行石刻，在书法史上我们将北朝的石刻概称之为"北碑""魏碑"，多以墓碑、墓志、摩崖、造像等几种石刻形式出现。魏碑体主要流行于北魏孝文帝迁都洛阳以后至北魏分为东、西魏这段时间的洛阳地区，它以洛阳一带碑志的书风为主体，以太和至正始年间龙门造像题记和墓志书法的书风为典型。其风格端正大方、质朴厚重，行次规整，大小均匀，结体和用笔在隶楷之间。沙孟海

先生认为应该将其分为"斜画紧结"和"平画宽结"两种类型。魏碑体在楷书史上开创了一个新纪元，较著名的有《郑文公碑》《张猛龙碑》《龙门二十品》《元怀墓志》《司马昞墓志》《常季繁墓志》等。

一、北魏摩崖刻石

《郑文公碑》（图4-3-1），全称《魏故中书令秘书监使持节督兖州诸军事安东将军兖州刺史南阳文公郑君之碑》，又名《郑羲碑》，分为上、下两碑。刻于北魏宣武帝永平四年（511），系摩崖刻石，郑道昭所书，结字宽博舒展，笔力雄强圆劲，方圆兼备，变化多端，集众体（篆、隶、行）之妙，雍容大雅，堪称魏碑佳作。包世臣、龚自珍都将它同南碑之冠的《瘗鹤铭》相提并论。欧阳辅评此碑说："笔势纵横而无莽野狞恶之习，下碑尤瘦健绝伦。"叶昌炽更谓："其笔力之健，可以刲犀兕，搏龙蛇，而游刃于虚，全以神运。唐初欧虞褚薛诸家，皆在笼罩之内，不独北朝第一，自有真书以来，一人而已。"又说："余谓郑道昭，书中之圣也。"康有为曾誉《郑文公碑》为"魏碑圆笔之极轨"。

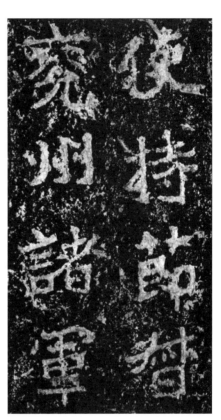

图4-3-1 《郑文公碑》（局部）

二、北魏造像题记

"龙门二十品"指选自龙门石窟中北魏时期的二十方造像题记，其中十九品在古阳洞，一品在慈香窟，内容一般是表达造像者祈福消灾的。其书法是魏碑书法的代表，上承汉隶，下开唐楷，兼有隶、楷两体之神韵。

"龙门二十品"计有《比丘慧成为亡父始平公造像记》（图4-3-2）、《长乐王丘穆陵亮夫人尉迟为亡息牛橛造像记》（图4-3-3）、《步

图4-3-2 《比丘慧成为亡父始平公造像记》（局部）

舆郎张元祖妻一弗为亡夫造像记》（图4-3-4）、《北海王元详造像记》、《司马解伯达造像记》《云阳伯郑长猷为亡父等造像记》、《新城县功曹孙秋生、刘起祖二百人等造像记》、《邑主高树和维那解伯都卅二人等造像记》、《比丘惠感为亡父母造像记》、《广川王祖母太妃侯为亡夫广川王贺兰汗造像记》、《邑主马振拜和维那张子成卅四人为皇帝造像记》、《广川王祖母太妃侯为幼孙造像记》、《比丘法生为孝文皇帝并北海王母子造像记》、《北海王国太妃高为亡孙保造像记》、《比丘道匠为师僧父母造像记》、《辅国将军杨大眼为孝文皇帝造像记》、《陆浑县功曹魏灵藏薛法绍造像记》、《安定王元燮为亡祖亡考亡姚造像记》、《齐郡王元佑造像记》、《比丘尼慈香、慧政造像记》等。

　　"二十品"的称呼最早见于清代康有为所著的《广艺舟双楫》和方若所著的《校碑随笔》。其书法艺术在汉隶和晋楷的基础上发展演化，从而形成了端庄大方、刚健质朴，既兼隶书格调，又孕楷书因素的独特风格，是北魏时期书法艺术的精华之作，魏碑体的代表。

图4-3-3　《长乐王丘穆陵亮夫人尉迟为亡
　　　　　息牛橛造像记》（局部）

图4-3-4　《步舆郎张元祖妻一弗为亡夫
　　　　　造像记》（局部）

三、北魏碑刻

《张猛龙碑》（图4-3-5），全称
《魏鲁郡太守张府君清颂之碑》，立于
北魏孝明帝正光三年（522），现存山
东曲阜孔庙，有额有阴，碑文记颂魏鲁
郡太守张猛龙兴办学校等功绩，碑阴为
题名，古人评价其书"正书虬健，已开
欧、虞之门户"，向被世人誉为"魏
碑第一"。碑文书法用笔方圆并用，结
字长方，笔画虽属横平竖直，但不乏变
化，自然合度，妍丽多姿。

该碑自古以来为书家推崇。清杨守
敬评："《张猛龙碑》，整练方折，碑
阴则流宕奇特。"[1]又说："书法潇洒古
淡，奇正相生，六代所以高出唐人者以
此。"（杨守敬《评碑记》）。清康有
为："后世称碑之盛者，莫若有唐，名

图4-3-5 《张猛龙碑》（局部）

家杰出，诸体并立。然自吾观之，未若魏世也。唐人最讲结构，然向背往来伸缩之法，唐
世之碑，孰能比《杨翚》《贾思伯》《张猛龙》也？其笔气浑厚，意态跳宕；长短大小，
各因其体；分行布白，自妙其致；寓变化于整齐之中，藏奇崛于方平之内，皆极精彩。作
字工夫，斯为第一，可谓人巧极而天工错矣。"[2]

四、北魏墓志

北魏墓志书法瑰丽多姿，美不胜收，许多优秀的墓志早已成为重要的书法资料和临习
范本，成为书法临习者的源头活水，如《张玄墓志》《元怀墓志》及其他众多元氏皇族和
司马氏墓志等，许多书法大家均受益于此。现选其中不同风格者，分述于下。

《元怀墓志》（图4-3-6）的书法属于较为标准的魏碑字体，有人戏称其为魏碑的

[1] 杨守敬：《学书迩言》，见华东师范大学古籍整理研究编《历代书法论文选》，上海书画出版社，1979年，第716页。
[2] 康有为：《广艺舟双楫》，见华东师范大学古籍整理研究编《历代书法论文选》，上海书画出版社，1979年，第809页。

"馆阁体"，它的风格和书刻与刻于北魏正光三年（522）的《张猛龙碑》极为相似。该志书法平正工整，茂实刚劲。书刻精妙，字口清晰，用笔秀劲，结体宽博，布局疏朗，实为北魏墓志之精品。罗振玉《松翁近稿》评曰："此志大书，端劲秀拔，魏宗室诸志中之极佳者。"

《司马昞墓志》（图4-3-7），形体稍扁，用笔似多侧锋，字形大小不拘，灵动变化，有端庄妍媚之趣味。

《常季繁墓志》（图4-3-8），全称《魏故齐郡王妃常（季繁）氏墓志铭》。北魏正光四年（523）刻，此志书法流丽秀美，用笔结体与《元倪墓志》近似，更为整饬，已开初唐楷书之先声。

图4-3-6　《元怀墓志》　　　图4-3-7　《司马昞墓志》　　图4-3-8　《常季繁墓志》
　　　　（局部）　　　　　　　　　（局部）　　　　　　　　　（局部）

第四节　法度精严，渐开风气——隋唐楷书

隋唐之际是楷书发展的高峰，也是楷书发展承上启下、革新求变的重要时期。隋朝一统天下，南北书风自然融合，由于历史短，所见书法不多，以楷书为主。以《董美人墓志》、《苏孝慈墓志》、智永《真草千字文》、丁道护《启法寺碑》为代表，下开欧阳询、虞世南的格局。还有出自北周、北齐诸碑，秀朗细挺的如《龙藏寺碑》，浑厚圆劲如

《曹植庙碑》《章仇氏造像》，已见褚遂良、颜真卿的先声。

一、隋代楷书

《龙藏寺碑》（图4-4-1），张公礼撰，是恒州刺史王孝仙为国劝造龙藏寺的记事碑。开皇六年（586）立于河北正定县隆兴寺内。是石为隋碑最煊赫者，后人多以欧阳询、虞世南相并论，如欧阳修《集古录跋尾》卷五有评："字画遒劲，有欧虞之体。"

《龙藏寺碑》脱胎于魏碑，开唐楷之先河。细观碑石，字体开阔厚重，笔法刚劲有力，保留了露锋、方笔等魏碑特点。该碑集六朝书风于一体，规矩整齐，结构严谨，方整有致，挺劲有力。用笔稳健宽博，朴拙而不失清秀，庄重而不呆滞，可以说是标准的楷书，在南北朝至唐的书法发展史上《龙藏寺碑》正处在承先启后的地位。

清末书法家包世臣说："隋《龙藏寺》，出魏《李仲旋》《敬显隽》两碑，而加纯净，左规右矩近千文。而雅健过之，书评谓右军字势雄强，比其庶几。"康有为说"六朝集成此碑"，推之为隋碑第一。

《董美人墓志》（图4-4-2），布局整齐缜密，结字恭正严谨，骨秀肌丰，笔法精劲

图4-4-1　《龙藏寺碑》（局部）　　　　图4-4-2　《董美人墓志》（局部）

图4-4-3　智永《真草千字文》（局部）

含蓄，淳雅婉丽。从字体面目看，楷法纯一，隶意脱尽，已与晋人小楷、北朝墓志迥别，但是可以看出外方里圆、华美坚挺的笔致，给人以清朗爽劲、古意未漓的感觉。罗振玉对其评价很高："楷法至隋唐乃大备，近世流传隋刻《董美人》……尤称绝诣。"

智永《真草千字文》（图4-4-3），其楷书骨力内含，结构方正，法度谨严，运笔精熟，古意盎然，温润秀劲兼而有之。宋米芾《海岳名言》评曰："智永临集《千文》，秀润圆劲，八面具备。"[1]又如苏轼所评："精能之至，返造疏淡。"此书代表了隋代南书的温雅之风，继承并总结了"二王"楷书的用笔、结体，确立了它的范本作用。明董其昌《画禅室随笔》说他学钟繇《宣示表》，"每用笔必曲折其笔，宛转回向，沉著收束，所谓当其下笔欲透纸背者"。清何绍基说："笔笔从空中来，从空中住，虽屋漏痕，犹不足以喻之。"

二、唐代楷书

唐代对书法高度重视，唐之国学有六，其五曰"书学"，设书学博士，专门以培养高级书法人才为目的；唐铨选人之法有四，其三曰"书"，取其"楷法遒美"；唐之科举中有明书科，吏部以书定选，书法成为步入仕途的途径之一；唐代除国子、太学、四门、弘文馆、崇文馆的学生对于书法的学习有明确而十分严格的规定，地方上的府学、州学、县学、村学等对书法的学习也有类似中央一级学校的严格规定；唐代"家传师授"十分流行。

唐代楷书的发展经历了初唐、中唐和晚唐三个时期。

初唐楷书承前启后，书家辈出，最有代表性的为欧阳询、虞世南、褚遂良、薛稷，称"初唐四家"。

欧阳询（557—641），字信本，潭州临湘（今湖南长沙）人。习书极为勤奋，广集

[1] 米芾：《海岳名言》，见刘正成主编《中国书法鉴赏大辞典》，天地出版社，1989年版，第387页。

博采，五体尽能。其楷书于高简中寓浑穆，平正中出险绝，纳古法，出新意，被誉为"欧体"。他继承隋碑楷书方正峻利的特点，大胆革新，用笔清劲秀整，结字险劲，开唐代早期楷书典范。《新唐书》载："询初效王羲之，后险劲过之。"[1]，"险劲"二字高度概括了欧阳询楷书的特色，其楷书碑帖有《九成宫醴泉铭》《化度寺碑》《皇甫诞碑》《温彦博碑》等。

《皇甫诞碑》（图4-4-4），据前人考证为唐贞观初年立。此碑书法用笔、结体及字形具有北齐风格，骨气劲峭，法度严整。明王世贞说："率更（指欧阳询）书《皇甫君碑》，比之诸碑尤为险劲。"

《化度寺碑》（图4-4-5）全称《化度寺故僧邕禅师舍利塔铭》，唐李百药撰文，欧阳询正书于唐贞观五年（631）。原石久佚，翁方纲考为35行，行33字。此碑书法遒劲清古，笔力强健，结构紧密。早《九成宫醴泉铭》一年而书，故风格极相似，历来论书者引之为欧阳询正书之冠。元赵孟頫评论云："唐贞观间能书者，欧阳率更为最善，而《邕禅师塔铭》又其最善者也。"清代金石家翁方纲对此碑书法评价极高，认为此碑胜于《九成宫醴泉铭》。如此种种，充分说明此碑的书法确有其独到之处。

图4-4-4　欧阳询《皇甫诞碑》（局部）

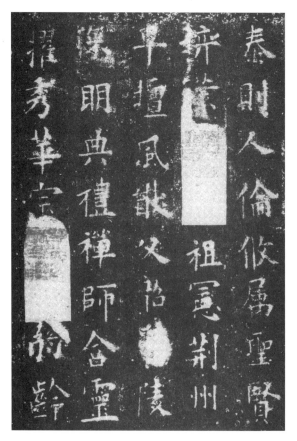

图4-4-5　欧阳询《化度寺碑》（局部）

[1] 欧阳修，宋祁：《新唐书》，中华书局，1975年。

图4-4-6 欧阳询《九成宫醴泉铭》（局部）

图4-4-7 虞世南《破邪论序》（局部）

《九成宫醴泉铭》（图4-4-6），魏徵撰文，贞观六年（632）四月立于九成宫内，是欧阳询七十五岁时的作品，充分体现了欧阳询书法结构严谨、圆润中见秀劲的特点，《宣和书谱》誉之为"翰墨之冠"，赵孟頫说："清和秀健，古今一人。"此碑书法，典雅庄重，法度森严，笔画似方似圆，结构承覆揖让，用笔方整紧凑，无一处紊乱，无一笔松懈。严谨峭劲，平稳中寓险绝。明陈继儒曾评论说："此帖如深山至人，瘦硬清寒，而神气充腴，能令王者屈膝，非他刻可方驾也。"明赵崡《石墨镌华》称此碑为"正书第一"。被视为"楷书法的极则"，是历代学书者的楷模。

虞世南（558—638），字伯施，越州余姚（今属浙江）人。从师智永，得王法真传，他对楷书也进行了革新创造，在王书的基础上，结合隋人的楷法，创造了外柔内刚、圆润遒逸的楷体风格，和欧体的险劲书风有根本区别。唐张怀瓘评道："然欧之与虞，可谓智均力敌，亦犹韩卢（猎犬）之追东郭兔也。论其成体，则虞所不逮。欧若猛将深入，时或不利；虞若行人妙选，罕有失辞。虞则内含刚柔，欧则外露筋骨，君子藏器，以虞为优。"[1] 虞世南的楷书碑帖主要有《孔子庙堂碑》《破邪论序》。

《破邪论序》（图4-4-7），虞世南小楷书，清劲雅逸。明王世贞《弇州山人

[1] 张怀瓘：《书断》，见华东师范大学古籍整理研究室编《历代书法论文选》，上海书画出版社，1979年，第192页。

续稿》中曾这样论述："世南书迹本自稀，而楷法尤不易得，小者唯《破邪论序》，稍大者《孔子庙堂碑》而已，《破邪》精能之极，几夺天巧，所以不入二王室，犹似不能忘情于蹊迳耳。"

《孔子庙堂碑》（图4-4-8）为虞世南晚年撰文并书写，是其最著名的代表作。原碑立于唐贞观七年（633），据传此碑刻成之后，"车马填集碑下，毡拓无虚日。"未几庙火煨烬，武周长安三年（703），武则天命相王李旦重刻。此碑笔法圆劲秀润，平实端庄，笔势舒展，用笔含蓄朴素，气息宁静浑穆，一派平和中正气象，是初唐碑刻中的杰作，也是历代金石学家和书法家公认的虞书妙品。

褚遂良（596—658或659），字登善，钱塘（浙江杭州）人。书法直接从欧、虞书中汲取营养，而又力求变化，锐出新意，用笔丰富多样，结构宽博宏大，生动多姿，逐渐摆脱六朝碑版的粗犷和欧虞险劲、浑厚的面目，形成了自己疏瘦劲练、丰艳畅达的褚家书风，树立了唐代楷书的新规范。其楷书作品有《雁塔圣教序》《伊阙佛龛碑》《孟法师碑》《房玄龄碑》等。

《孟法师碑》（图4-4-9）全称《京师至德观法主孟法师碑》，此碑书法质朴，与《雁塔圣教序》之空明飞动不类。用笔多隶法，与《伊阙佛龛碑》相近，为褚氏早年之作。王世贞称："波拂转折处，无毫发遗恨，真墨池中至宝也。"王世懋跋称："质若敦彝，雅若天球，……精神烨烨，妙得八分古意，……是褚择笔书也。"

《伊阙佛龛碑》（图4-4-10），唐岑文

图4-4-8　虞世南《孔子庙堂碑》（局部）

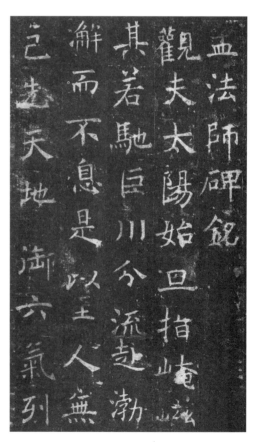

图4-4-9　褚遂良《孟法师碑》（局部）

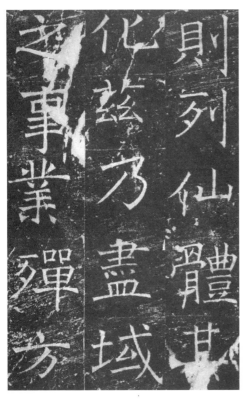

图4-4-10　褚遂良《伊阙佛龛碑》（局部）

本撰文，褚遂良书。唐贞观十五年（641）立。该碑书法结体雄浑、秀逸兼而有之，笔力挺劲，端庄奇伟，气韵广严博大，与其晚年书法之变化多端、婵娟婀娜迥异其趣。观其书法，古雅峻严，与虞书迥异，而其平画宽结的特点正说明褚书源于北齐、北周。清代刘熙载《艺概》曰："褚书《伊阙佛龛碑》，兼有欧、虞之胜，至《慈恩》《圣教》拟之。然王书虽缜密流动，终逊其逸气也。"

《雁塔圣教序》（图4-4-11）立于唐永徽四年（653）。此碑最具褚氏家法，结字较欧、虞舒展，笔法变化多端。清代包世臣《艺舟双楫》云："河南《圣教序记》其书右行，从左玩至右，则字字相迎；从右看至左，则笔笔相背。噫！知此斯可与言书矣。"

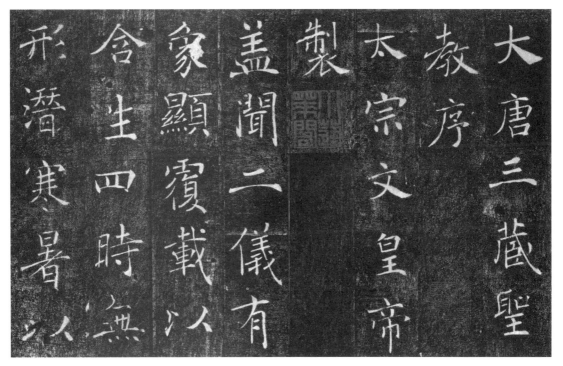

图4-4-11　褚遂良《雁塔圣教序》（局部）

　　薛稷（649—713），字嗣通，蒲州汾阴（今山西万荣西南）人。他学习了褚遂良的求变精神，在褚书的基础上再行变化，独以瘦劲为法，终成一家风格，其碑帖有《信行禅

师碑》（图4-4-12）和《升仙太子碑》碑阴题名等。唐初的许多书法家参与了楷体的革新运动，取得了很大的成就，明显的特征是楷书的笔法和结构逐渐完善，过去楷体的粗犷朴野被逐渐淘汰，初步形成了结构谨严、典雅精工、风格各异的时代风貌。

初唐书家在楷书方面已取得很高成就，但多承袭前代遗风，经中唐张旭、徐浩、颜真卿等的努力，尤其是颜真卿的大胆创新才把楷书真正推向新高度，创造出具有盛唐气象的新的艺术风尚。

除草书外，张旭在楷书方面也颇有建树，韩方明《授笔要说》说唐代楷书"至张旭始弘八法，次演五势，更备九用，则万字无不该于此，墨道之妙，无不由之以成也"。其楷书《郎官石柱记》（图4-4-13），端秀俊劲，稳正有法。苏轼云："作字简远，如晋宋人。"黄山谷更云："唐人正书，无能出其右者。"《古今法书苑》谓："张颠草书见于世者，其纵放奇怪近世未有，而此序（记）独楷书，精劲严重，出于自然。书一艺耳，至于极者乃能如此。其楷字概罕见于世则此序尤为可贵也。"

徐浩（703—782），字季海，越州（治今浙江绍兴）人。书出家学，有三代嗣名之誉，少而清劲，晚益老重。擅八分、真、行之书。存世的《不空和尚碑》（图4-4-14），书

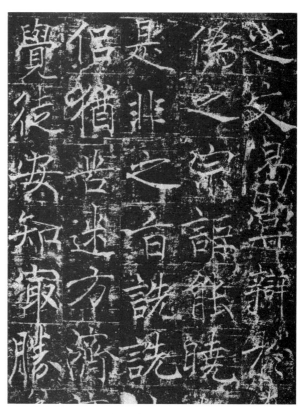

图4-4-12　薛稷《信行禅师碑》（局部）

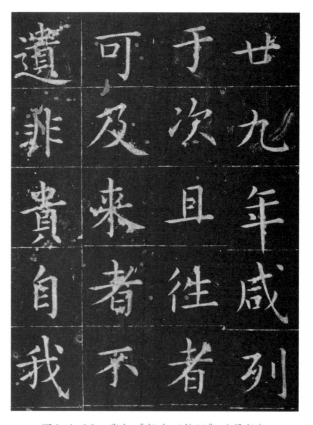

图4-4-13　张旭《郎官石柱记》（局部）

图4-4-14　徐浩《不空和尚碑》（局部）

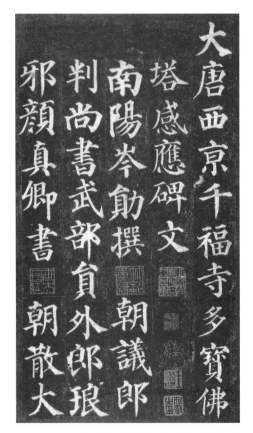

图4-4-15　颜真卿《多宝塔碑》（局部）

法点画沉着、厚重，结字稳健，略有拙味，骨力洞达，历代对这件碑刻评价很高。但也有不同的看法，如赵崡《石墨镌华》说："今观《不空和尚碑》虽结法老劲，而微少清逸。"李后主说："徐浩得右军之肉而失于俗。"

颜真卿（709—785），字清臣，京兆万年（今陕西西安）人，郡望出自琅邪临沂。他在初唐楷书的基础上，努力进取，吸收民间书法朴拙自然的成分，给初唐森严的楷书法度增添了自由活泼的因素，显得清新雄美，气宇轩昂，形成了柔中含刚、秀劲丰润，活泼自然，集众家之美于一体的鲜明风格。他是书法史上继王羲之以后又一个光辉的里程碑式的人物，历代书法家给以高度赞扬。宋欧阳修说："斯人忠义出于天性，故其字画刚劲独立，不袭前迹，挺然奇伟，有似其为人。"苏轼称其："雄秀独出，一变古法，如杜子美诗，格力天纵，奄有汉、魏、晋、宋以来风流。后之作者，殆难复措手。"清代周星莲也说："颜鲁公书最好，以其天趣横生，脚踏实地，继往开来，惟此为最。"也有贬责颜体的，米芾说"颜柳为后世丑怪恶札之祖，从此古法荡无遗矣。"此话明是贬责，实为指出颜体改革变法的特点，他改掉了古法，树立了一个新的法度。颜真卿传世楷书碑帖很多，主要有《多宝塔碑》《东方朔画赞碑》《郭家庙碑》《大唐中兴颂》《麻姑仙坛记》《颜勤礼碑》《颜家庙碑》等。

《多宝塔碑》（图4-4-15），全称《大唐西京千福寺多宝佛塔感应碑》，天宝十一载（752）四月廿二日建，岑勋撰文，颜真卿书丹，徐浩题额，史华刻字，共34行，行66字，

现藏西安碑林。此碑用笔清劲腴润，结体匀稳严谨，点画端庄秀丽，章法严整紧密，行间有乌丝栏界格，一点一画，绝无懈笔。正如王澍《虚舟题跋》所称："腴不剩肉，健不剩骨，以浑劲吐风神，以姿媚含变化，正其年少鲜华时意到书也。"但也有"一笔一画，意在文字，楷正为善"，几无性情之评（朱关田《中国书法史·隋唐五代卷》）。

《颜勤礼碑》（图4-4-16），全称《唐故秘书省著作郎夔州都督府长史上护军颜君神道碑》，大历十四年（779）刻立于长安。碑文刻于四面，

图4-4-16　颜真卿《颜勤礼碑》（局部）

碑阳19行，碑阴20行，行均38字，1922年10月出土于西安，现存西安碑林。《颜勤礼碑》是颜真卿书法最为成熟时期的佳作之一，其结构具有端庄豁达、舒展开朗、动静结合、巧拙相生、雍容大方的特点；其用笔横细竖粗、藏头护尾、方圆并用、雄健有力。竖画取相向之势，捺画粗壮且燕尾分叉，钩如鸟嘴，点画间气势连贯。此碑点画变化多端，生动多姿、节奏感强，又重法度、重规矩，具有大唐盛世之气象，与颜真卿高尚的人格相契合，是书法美与人格美完美结合的典范。

中唐以后，楷书崇尚肥美，晚唐时期，不少书家力图矫正楷书的"肥厚"之风，可惜没有明显的成就，唯有柳公权创造瘦劲雄健的书体光照晚唐书坛。

柳公权（778—865），字诚悬，京兆华原（今陕西铜川市耀州区）人。自幼聪敏，书学渊源深厚，初学王羲之，后习欧、虞，得力于褚遂良，又学习颜真卿。他发扬了前辈书家的革新精神，楷书直接继承了颜体笔法，横画瘦劲，竖画粗壮但不失于肥，笔画棱角分

明，骨力劲健，结构严谨，气势开张，与颜体并称"颜筋柳骨"，传世楷书碑帖有《金刚经》《大唐回元观钟楼铭》《玄秘塔碑》《神策军碑》《高元裕碑》等。

《玄秘塔碑》（图4-4-17），唐裴休撰文，柳公权书并篆额。立于唐会昌元年（841）十二月，现存西安碑林。楷书28行，行54字，属于柳公权晚年的成熟之作，亦最著名，然最露筋骨。其结字内敛外拓，严谨紧密；运笔健劲舒展，干净利落；四面停匀，面貌独特。正如王世贞在《弇州山人四部稿》中所云："柳书中最露筋骨者。遒媚劲健，固自不乏。要之，晋法一大变耳。"

《神策军碑》（图4-4-18），全称《皇帝巡幸左神策军纪圣德碑》，崔铉撰文，徐方平篆额，柳公权奉敕正书，唐会昌三年（843）四月立。原碑久佚，存世唯见南宋贾似道重装本前册，现藏国家图书馆。《神策军碑》是柳公权楷书的代表作之一，较之《玄秘塔碑》风格更成熟，更具有特色。结体布局平稳匀整，保留了左紧右舒的传统结构；运笔方圆兼施，挥运自如；点画敦厚，沉着稳健，整体气势磅礴。充分体现了柳体楷书浑厚中见开阔的艺术特色。

图4-4-17　柳公权《玄秘塔碑》（局部）

图4-4-18　柳公权《神策军碑》（局部）

第五节　渊源有自，诸体同辉
——唐代墓志提要

唐代墓志数量极多，篆、隶、楷、行、草五体皆备，以楷书居多。书者多为各阶层文士，风格类型多样。既有受魏晋钟、王和唐代欧、虞、褚、薛、颜、徐、柳等上层主流书风浸染的作品，又有受魏碑体、写经体等书风影响的作品，呈现出唐代书法丰富多彩的面貌。

一、受初唐名家书风影响的墓志楷书

武司长安四年（704）无名氏书丹的《皇甫文备墓志》（图4-5-1），书法用笔方整，笔力刚劲沉稳，横画下笔斜截方切，稍向右上取势，收笔时下顿回锋，由于书写速度和节奏的原因，长横表现出中间细、两端粗重的形态。直画富于微妙的粗细变化，作悬针，出锋前稍重，饱满有力，劲健秀美；作垂露，厚重挺直；双竖并立，则以背势内收。结构稳中有险，险中求稳，安排巧妙，意趣无穷。章法布局合理，清劲高古。总体上给人正中寓险、平中见奇的感受，与"褚书"有很多相似之处，当是唐代墓志中受"褚书"书风影响的一个例子。

太和五年（831）皇甫弘撰、无名氏书丹的《崔夫人郑氏墓志》（图4-5-2），用笔凝练，方圆并见，字形长而俊秀，风神萧散，实得虞世南《孔子庙堂

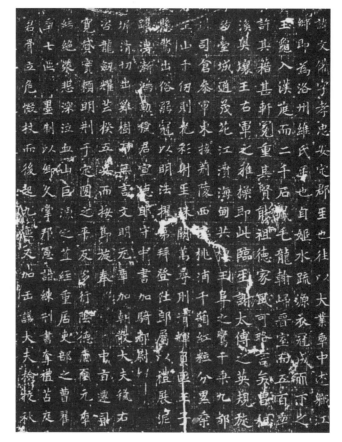

图4-5-1　《皇甫文备墓志》（局部）

碑》神髓。

天宝十一载（752）张之绪撰、李凑书丹的《顺节夫人李氏墓志》（图4-5-3）点画粗细相间，轻重有致，骨力挺拔而遒劲，结体生动而妩媚，与褚遂良书有颇多相似之处。

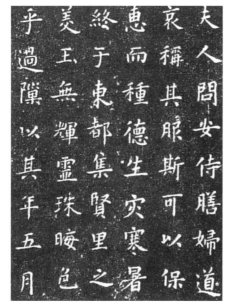

图4-5-2　《崔夫人郑氏墓志》
（局部）

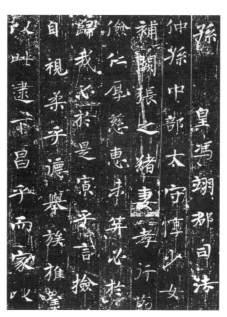

图4-5-3　李凑《顺节夫人李氏墓志》
（局部）

二、受中、晚唐名家书风影响的墓志楷书

贞元五年（789）孙公辅撰并书的《孙公夫人李氏墓志》（图4-5-4），书法笔致雄浑、结体宽博、章法茂密，有十分明显的颜体特征。

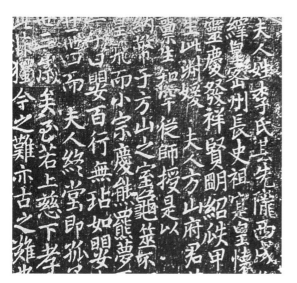

图4-5-4　《孙公夫人李氏墓志》（局部）

书刻于天宝十二载（753）的《元舒温墓志》（图4-5-5）笔力劲健，法度森严；结体纵向取势，欹侧多变；字形略长而开张，稳重结实；行笔酣畅，方正疏朗。体现了徐浩"字不欲疏，亦不欲密，亦不欲长，亦不欲短，小展令大，大蹙令小，疏肥令密，密瘦令疏"[1]的结字法则。

大中六年（852）《刘致柔墓志》

[1] 徐浩：《论书》，引自《历代书法论文选》，上海书画出版社，1979年版，第276页。

（图4-5-6）点画饱满中实，强调起收之笔与转折处的顿按，形成明显的隆起之结，最合"柳骨"之说。字体结构以背势为主，字形瘦长，字势开阔，中宫紧收，左右参差，几乎每一字都有夸张之笔，笔笔皆拱中心。笔繁之字，中宫紧缩，通体填密；笔简之字，疏朗开张，舒展大方；长横大撇，开张逍逸，于规整严谨之中，透出活泼灵动之气。整篇显得端严华美，当是受"柳书"影响而又有创新者。

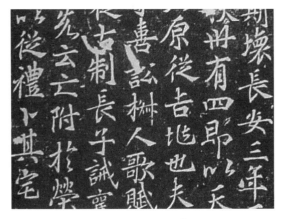

图4-5-5　《元舒温墓志》（局部）　　　　图4-5-6　《刘致柔墓志》（局部）

三、受魏碑体书风影响的墓志楷书

　　《夫人封氏墓志》（图4-5-7）点画俯仰向背各有姿态，丰满中实；横画起笔出锋斜按，收笔下顿，呈左低右高的欹斜之态；撇笔和捺笔写得开张，收笔平挑；竖钩不再平挑而是上挑；结体间架明显地表现出魏碑体斜画紧结的形态。

四、受写经体书风影响的墓志楷书

图4-5-7　《夫人封氏墓志》

　　咸通二年（861）《郑纪故卢夫人墓志》（图4-5-8）的书法就是在唐初那种瘦硬挺拔书风的基础上融入了六朝写经体的风格，显得灵动自然，别具一格。

　　虽然不同时期的唐志书法都带有不同阶段的书法流行风，但仍因大多书手或刻工粗通文墨或目不识丁而甚少受到流行书风的影响。他们信手书写，自然娴熟，不受法度限制，不自觉地使自己的主体意识得到充分发挥，具有生动自如、淳朴率性的美感。如初唐时期武周万岁通天二年（697）的《皇甫惠墓志》，刻工率意，刀随线走，灵动恣性，结字各尽

姿态。即使晚唐书法格局卑下，刻工细弱，仍有清新可爱的《段兴墓志》，此志咸通十一年（870）立，稍受颜书影响，字形方整宽博，章法茂密，字距比行距紧，线条粗细变化大，节奏跳跃性强。另有一批唐宫人墓志，志文简单，多无名无氏，由于很少书丹而直接刻石，尤为草率，但亦有意想不到的审美趣味。

图4-5-8　《郑纪故卢夫人墓志》

五、名人或名人书墓志

近些年，随着考古发掘的不断深入，一些名人墓志或名书家所书墓志大量现世，其书法弥足珍贵。

《王居士砖塔铭》（图4-5-9），敬客书。全称《大唐王居士砖塔之铭》，刻于唐显

庆三年（658），明万历年间在陕西西安终南山的百塔寺中被发现，此碑书法的用笔、结体集褚遂良书体的长处，用笔方圆结合，粗细、轻重变化自如，结体舒展大方，是一件优秀的楷书作品。清叶昌炽《语石》尤为推重，有"今世所珍者，莫如《砖塔铭》"之评。

图4-5-9　敬客《王居士砖塔铭》（局部）

《严仁墓志》（图4-5-10），张旭书。此志于1992年1月发现于河南省洛阳市邙山脚下偃师县磷肥厂扩建改造工地发掘的一处唐墓。墓志青石质，有盖，近方形，右上角已残缺。志文楷书，共21行，满行21字，共计430字。此志与《郎官石柱记》书写时间仅相隔一年，但笔法清晰，存真程度较高，尤显珍贵。

《郭虚己墓志》（图4-5-11），颜真卿撰并书，1997年于河南省偃师市出土。此墓志青石质，长104.8厘米，宽106厘米，厚16厘米，志文楷书，有浅线界格，字体端庄工整，刻工十分精细。这一墓志在书法研究史上的意义尤其重要，《夫子庙堂记》残碑和

《多宝塔碑》是过去发现的颜氏早期书法作品（写于752年），这方墓志撰写于天宝八载（749），在时间上早于上述两个作品，颜真卿当时是40岁，其书法已有相当深厚的功底。墓志书法规整统一，单字结构严密，笔道刚劲有力，较之现藏最早的北宋《多宝塔碑》拓本影印本，保持了颜氏楷书风格的原始风貌，是研究颜体早期书法成就弥足珍贵的资料。

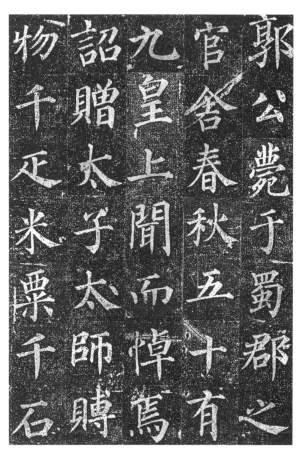

图4-5-10　张旭《严仁墓志》（局部）　　　　图4-5-11　颜真卿《郭虚己墓志》（局部）

《王琳墓志》（图4-5-12），2003年秋出土于洛阳龙门镇张沟村，颜真卿书于开元廿九年（741），全称《唐故赵郡君太原王氏墓志铭并序》，石灰岩质，纵90厘米，横90.5厘米。四侧刻云纹饰，唯下侧有"开元廿九年记"数字。志全文32行，满行32字，有浅界格。《王琳墓志》让我们领略了颜真卿早年书作的魅力。

《侯知什墓志》（图4-5-13），唐邬肜书，2009年春于河南省洛阳市孟津县朝阳镇出土，楷书。书法方整雄浑，气势开阔，端庄灵动，盛唐格局，与徐浩诸志相类。邬肜师出张旭，唐代张彦远《法书要录》云："旭传之李阳冰，阳冰传徐浩、颜真卿、邬肜、韦玩、崔邈，凡二十有三人。"时人比之张旭，有"亲得张公之旨"之誉。《冯承素墓志》（图4-5-14），线条细劲，骨法开张，结字疏通，显得骨气洞达。

唐故赵郡君太原王氏墓誌铭并序

夫润州刺史江南东

道採访处置焦福建

等州经略使慈源县

图4-5-12 颜真卿《王琳墓志》（局部）

衔卫大将军璟

县令词公皇考

润水清立身以

散词林典籍不

写以多能遇推

展才术气高识

图4-5-13 邬彤《侯知什墓志》（局部）

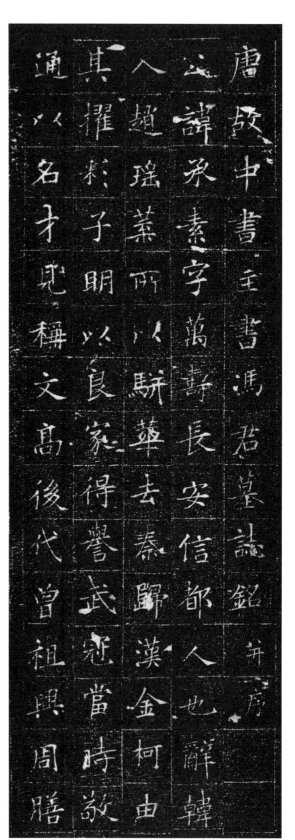

唐故中书君墓誌铭并序

冯君

云薛承素字万野长安信都人也辞韩

入赵瑶叶以骑华去秦归人金柯由

其擢彩子明以良家得誉武冠当时敬

通以名才觉称文高後代曾祖兴周膳

图4-5-14 《冯承素墓志》（局部）

小　结

本章主要讲述了楷书的发展历程，汉魏之际楷书由萌生到鼎盛，至隋唐，特别是唐代，楷书名家辈出，风格各异，达到楷书发展的顶峰。同时，楷书形态各异，风格多样，具有很强的艺术欣赏性。本章具体介绍了具有字之真态的魏晋楷书，一字万同的北魏写经体，兼具众美的魏碑、造像与墓志楷书，渐开风气的隋唐楷书，以及渊源有自、诸体同辉的唐代墓志楷书。楷书是中华艺术瑰宝中的一朵奇葩，给后人留下了取之不尽的财富和艺术享受。

本章参考文献

[1] 朱关田. 中国书法史·隋唐五代卷[M]. 南京：江苏教育出版社，1999.

[2] 刘涛. 中国书法史·魏晋南北朝卷[M]. 南京：江苏教育出版社，1999.

[3] 华人德. 中国书法史·两汉卷[M]. 南京：江苏教育出版社，1999.

[4] 黄惇等. 书法篆刻[M]. 北京：高等教育出版社，1990.

[5] 赵振乾. 大学书法[M]. 开封：河南大学出版社，2005.

[6] 杨庆兴. 千唐志斋·唐志书法研究[M]. 郑州：中州古籍出版社，2009.

[7] 王镛. 中国书法简史[M]. 北京：高等教育出版社，2004.

第五章
趋变适时，行书为要——行书欣赏

概　述

　　行书是介于楷书和草书之间的一种字体。从行书的起源上看，它不是从楷书中演化而来的，而是直接源于隶书的草化快写。东汉桓帝、灵帝时期，隶书草化快写朝着不同程度和方向演化，几乎同时产生了草书（章草）、行书和楷书。这三种草创的字体在发展过程中，相互强烈渗透、影响。草创的行书把规范的隶书简便快写，弱化隶书的波势和雁尾，行笔时又参用章草的圆转和尖撇等，形成流便的体势，经过刘德升和他的学生钟繇、胡昭的整理完善，终于形成一种简便快捷易识的新字体，并被大众认可，至魏初大行于世，至东晋，"二王"行书成就标志着行书的高度繁荣。所以唐代的张怀瓘说："案行书者，后汉颍川刘德升所造也，即正书之小讹，务从简易，相间流行，故谓之行书。"[1]易认易写，强调动势成为行书的基本特征。

　　行书具有法意两胜、雅俗共赏的特征。由于自东晋以后，楷书就全面取代隶书成为规范的实用正体文字，所以，在行书的发展过程中，受到楷书和草书的影响更大。行书居于楷、草之间，非真非草，兼具二者优长，既具有楷书笔画分明易于识辨的特征，又具有草书简易流动、抒情写意的特点，所以行书成为后世书家最为青睐和擅长的字体，也是普通民众日常书写中最为流行的字体，正所谓"行书行世之广，与真书略等，篆、隶、草皆不

[1] 潘运告编注《中国历代书论选》（上），湖南美术出版社，2007年，第180页。

如之"。[1]

行书介于楷草之间还决定了它是一种不稳定的过渡性字体，没有规范的笔画形态和稳固的体势特征，更没有严格的法则。有定理而无定法，任何一种正体字写得流动草率一些，都具有行书的意味，因此，行书的面目多样，灵活多变，容易和其他字体结合，产生新的书体和风格。"行书有真行，有草行，真行近真而纵于真，草行近草而敛于草"，[2]这为后世文人书家追求艺术个性，确立自家风范提供了广阔的表现舞台。

在当代，行书的重要性还在于它对于保持书法艺术的根本特性，维护书法可持续发展的参照作用。它使书法艺术有效地避免了纯实用书写的非艺术状态，也避免了因一味追求艺术表现而突破汉字书写基本规范的非书法艺术状态。

第一节　风流蕴藉，万世之师
——晋王羲之《兰亭序》及尺牍

王羲之是东晋时期最为杰出的文人书法家。他在继承汉魏以来行书成就的基础上，博采众家之长，精研体势，变革汉魏书法的厚重质朴特征，创造出妍美俊逸的新书风。他的历史性贡献在于改变了原来行书草率粗陋、字字独立的状况，使行书点画精致微妙，笔势萦带连贯，仪态矫健俊美、变化万千，体现了高超的艺术技巧和创造性。而且通过丰富的用笔变化、灵动多变的形式和整体优美的韵律，反映了魏晋士人追求个性自由和独立生命价值的审美理想，真正实现了书法的文人化和人格化，开启了自觉追求人书合一的书法审美风气。所以前人称赞他："兼撮众法，备成一家，为万世宗师。"[3]（南朝梁庾肩吾《书品》）

王羲之的行书至今已真本无传，留传下来的多为唐人摹本和历代刻帖。其代表作品有《兰亭序》《丧乱帖》《孔侍中帖》《频有哀祸帖》和《平安帖》等。

《兰亭序》（图5-1-1、图5-1-2）又名《兰亭集序》，共28行，324字，乃晋穆帝永和九年（353）农历三月三日王羲之和谢安、孙绰等41人在会稽兰亭举行的祓禊活动时，临流赋诗后而写的序言。序文表达了王羲之对清新的自然山水的亲近眷恋，对人生短暂，悲欢无常，而宇宙绵邈，时间永恒的无限感慨，传达出东晋文人在玄学思想影响下，希望遗

[1] 刘熙载：《书概笺释》袁津琥笺释，中华书局，2018年，第35页。

[2] 刘熙载：《书概笺释》袁津琥笺释，中华书局，2018年，第34页。

[3] 潘运告编注《中国历代书论选》（上），湖南美术出版社，2007年，第86页。

图5-1-1　王羲之《兰亭序》

世独立，忘情山水，任情恣性，澄怀味象，于短暂真实生命中体悟和把握永恒的宇宙存在的深刻玄思，反映出他们对人生、命运、生活强烈的欲求和眷恋。

《兰亭序》是在无意于书的自然状态下完成的一篇优美散文。通篇气韵生动、情深调和。书法神清骨秀、点画遒丽，行气流畅，风格清新妍美，是晋书尚韵的杰作。用笔技巧极为丰富，方圆并举，以方为主，又寓圆于方，巧妙配合，肥不剩肉，瘦不露骨，形成"遒媚劲健"的艺术效果。中锋用笔为主，然侧锋、藏锋、露锋并用，且笔锋变换多样，运用自如，笔画极为精到。结字奇正相生，以奇为正，形态万方，不刻意夸张变形，于平淡中见变化。其章法首尾统一，字与字之间顾盼照应，从整体上看，章法完美和谐，纵行之内，左右摆动，行行之间，笔断意连，气韵贯通。但若逐字细看，则非字字平正端庄，如第十八行的"不"字，第二十八行的"感"等字，凡重文的地方（如"之""以""所"等字）必尽变化之能，绝不雷同。序中二十个"之"字形态迥异，各具风姿。明代董其昌《画禅室随笔》说"右军兰亭叙，章法为古今第一，其字皆映带而生，或小或大，随手所如，皆入法则，所以为神品也"。[1]

《兰亭序》是王羲之把高超的书写技巧和超迈脱俗、蕴藉风流的情感表现得完美统一的杰作，他实现了艺术技巧和文学才情、人品修养的有机结合，开启了书法文人化的道路。《兰亭序》受到梁武帝、唐太宗等帝王和众多书家的推崇，被誉为"天下第一行书"，后世书家，无不被其浸染，可谓万世之师，荣耀百代。

现存世唐摹墨迹中，以传为冯承素临摹的神龙本《兰亭》最为著名。此本摹写精细，笔法、墨气、行款、神韵都得以体现。除了唐人摹本，石刻拓本以宋拓定武《兰亭序》较为珍贵。

除《兰亭序》，王羲之与朋友书信问候的尺牍也是他的行书珍品，由于情感流露真

[1] 潘运告编注《中国历代书论选》（下），湖南美术出版社，2007年版，第82页。

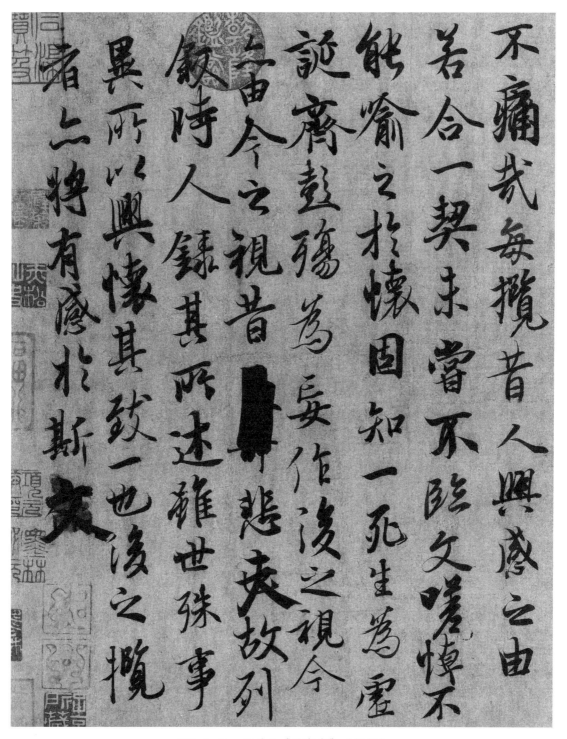

图5-1-2　王羲之《兰亭序》（局部）

挚，书写轻松自然，均具有很高的艺术价值。

　　王羲之行书《姨母帖》（图5-1-3），纸本，现藏辽宁省博物馆。《唐摹万岁通天帖》（唐万岁通天年间摹，故称）之一。风格端庄凝重，笔锋藏锋居多（应为秃笔所书），圆浑遒劲。字间多断、顿挫，除"奈何"两字上下牵连，其余都字字独立；笔画凝

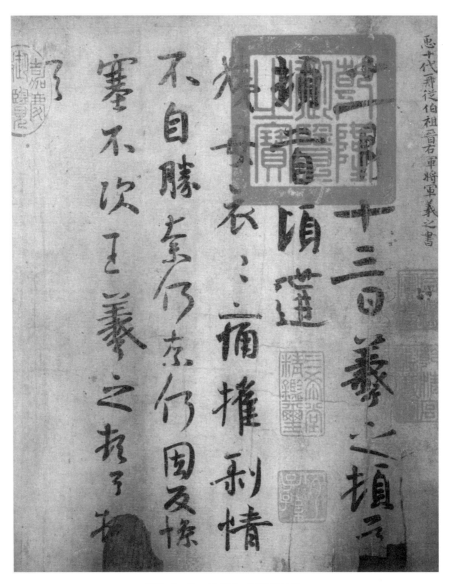

图5-1-3 王羲之《姨母帖》

重、朴拙，其结字和用笔都存在较浓厚的隶书笔意。该帖应为王羲之早期保留汉魏古法的作品，对研究他的行书渊源和风格形成有重要价值。

王羲之《丧乱帖》《二谢帖》《得示帖》是唐代内府的双钩填墨摹本，后由遣唐使传入日本。《丧乱帖》（图5-1-4）8行、《二谢帖》（图5-1-5）5行、《得示帖》（图5-1-6）4行，共1纸。帖用纸类似白麻纸，纵向有条纹，系用双钩填墨法所摹。刘涛先生认为《丧乱帖》可能是王羲之50岁左右为修复因战乱被毁的先祖坟墓之事所写。此帖用笔方硬挺劲，转折劲利，结体纵长，字势欹侧多变，轻重缓急极富节奏变化，先行后草，时行时草，墨色枯燥相间而出，至纸末行笔更为迅疾。可见其感情由压抑至激越的剧烈变化和当时啜泣难止、极度悲痛之情状。《丧乱帖》是一件难得的珍品，为王羲之晚年的重要代表性作品。

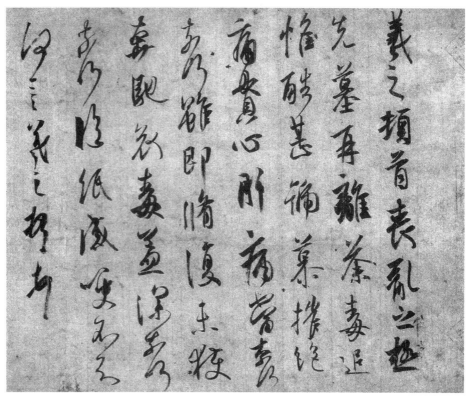

图5-1-4　王羲之《丧乱帖》（摹本）

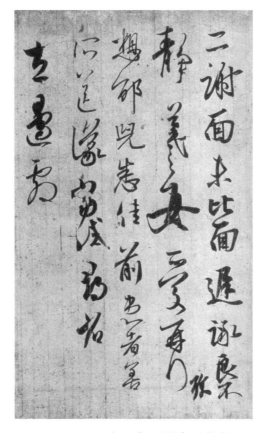

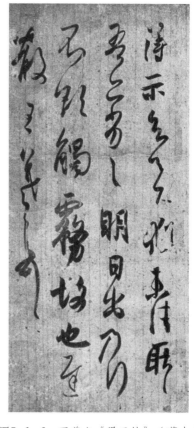

图5-1-5　王羲之《二谢帖》（摹本）　　　　图5-1-6　王羲之《得示帖》（摹本）

王羲之《得示帖》，纸本，行草夹杂，用笔方整劲利，笔画粗重，结字大小变化悬殊，尤其是把文字三三两两相连，断连相间，因势生形，形成鲜明的节奏变化，体现出轻松自然、和谐流畅的韵律之美。

王羲之《二谢帖》，纸本，与《得示帖》风格相近。但字体以行书为主，偶间草字。起笔以露锋尖笔和方折为主，转折处方圆并用，圆中带方，厚重劲健；笔画粗细对比较大，用笔灵动微妙；结字大小、体势多变，时疏时密，行与行之间开合对比明显，多两字相引带，主要靠单字之间自然呼应形成整体节奏变化，在连贯的气势中又兼具沉稳凝重之感。

《平安帖》（图5-1-7）为王羲之写给堂兄弟修载的信，是王羲之晚年的作品。行笔流便，雍容酣畅，运笔提按顿挫的变化较多。钩挑转折间，锋颖秀发，运笔微妙，一些牵丝引带的草书笔法，也十分生动灵巧。结字平稳为主，但平中寓奇，呼应自然。字间连带较少，但笔势连贯，体现了王羲之高超的章法处理艺术。

王羲之书艺受到后人的推崇，尤其是被唐太宗李世民评价为"尽善尽美"后，习王之风大盛。僧怀仁于咸亨三年（672）借内府所藏王羲之真迹，历时25年集摹而成《大唐三藏圣教序》（图5-1-8），首开集王字入碑之风，此碑一出，天下景从。据

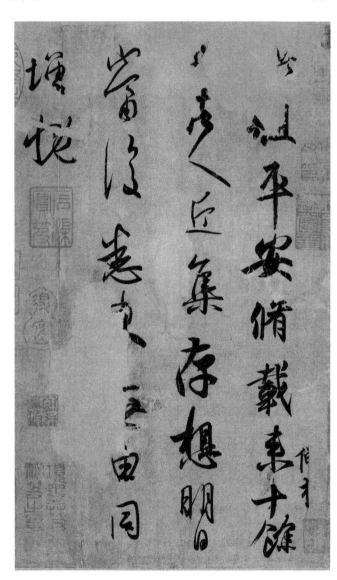

图5-1-7　王羲之《平安帖》

朱关田先生的研究，唐代见于著录的集王字碑刻还有《舍利塔碑》《兴福寺碑》《六译金刚经》等13通，但仍以《集王羲之圣教序》最为成功。

《大唐三藏圣教序》是唐太宗为表彰玄奘法师赴西域各国求取佛经，回国后翻译三藏要籍而写的。太子李治（高宗）并为附记，诸葛神力勒石，朱静藏镌字。共30行，行80余

图5-1-8　怀仁《集王羲之圣教序》（局部）

字不等，现藏西安碑林博物馆。

　　由于该碑事出隆重，选字严谨，摹刻精致，且字数较多，故为世所重，历来被当作学习"二王"行书的重要范本。碑文选自王羲之各帖，如"知、趣、或、群、然、林、怀、将、风、朗、是、崇、幽、托、为、览、时、集"等字皆取自《兰亭序》。由于怀仁对于书学的深厚造诣和严谨态度，方使此碑文字的点画形态、起落转侧、笔势呼应纤微克肖。充分地体现了王书的特点与韵味，基本达到了呼应自然、章法合理、平和简静的境界。由于镌刻的原因，此碑弱化了王羲之《兰亭序》等行书中过多的尖锋起笔，多方正劲拔，更显瘦硬雄健。近代康有为《广艺舟双楫》称："《圣教序》，怀仁所集右军书，位置天然，章法秩理，可谓异才。"[1]

　　当然这种集字的做法也有相当的局限性。如重复的字较少变化，偏旁拼合的字结体缺

[1]潘运告编注《中国历代书论选》（下），湖南美术出版社，2007年，第365页。

少呼应，上下字之间缺乏连贯性，整体作品的行气受到影响，难以像手书墨迹一样传达出书家感情的自然流露，影响到气韵的生动表现等。

《怀仁集王羲之圣教序》不仅是唐人尊崇王羲之书法的体现，还便于王羲之行书的传播，方便了人们对王书的学习。但由于后代辗转翻刻，往往形神俱失，而王羲之真迹不传，即使唐代的临本也难得一见，《怀仁集王羲之圣教序》几乎成了王羲之行书的标准字库，以致后人学王更加程式化，与晋韵相去甚远。

第二节　离形得似，骨力居先
——唐李世民《温泉铭》（附李邕行书）

唐太宗李世民（599—649）作为中国历史上有雄才大略的英明皇帝之一，对唐代的书法发展产生了重大影响。他在天下混一、四方无虞之后，就留心翰墨，粉饰治具。设置弘文馆，置侍书、书学博士等，都有力地推动了唐代书法的发展。他推崇王羲之的书法，曾出内帑金帛，在全国搜购王羲之书法遗迹。唐张怀瓘《二王等书录》记："文皇帝尽价购求，天下毕至，大王真书惟得五十纸，行书二百四十纸，草书二千纸，并以金宝装饰。"[1]在"万机之余，不废模仿"。[2]同时，组织专家，对王书名作如《兰亭序》《乐毅论》等进行复制，赏赐给皇太子和诸王近臣，对初唐崇王风气的形成和王书的传播起了重要推动作用。

李世民对王羲之书圣地位的最终确定起了决定性的作用。他亲撰《晋书·王羲之传论》，热烈赞扬王羲之："所以详察古今，精研篆素，尽善尽美，其惟王逸少乎！观其点曳之工，裁成之妙，烟霏露结，状若断而还连；凤翥龙蟠，势如斜而反直。玩之不觉为倦，览之莫识其端。心摹手追，此人而已。其余区区之类，何足论哉？"[3]形成了初唐王书一家独尊的局面，树立了王羲之书法的正统地位。

李世民推崇不激不厉、心正气和的冲和审美标准。"心正气和，则契于玄妙，心神不正，字则欹斜；志气不和，书必颠覆。其道同鲁庙之器，虚则欹，满则覆，中则正。正者，冲和之谓也"。[4]（虞世南《笔髓论》）强调思与神会，心忘于笔，手忘于书，心手遣情，书不妄作，同乎自然的境界。

[1] 潘运告编著《张怀瓘书论》，湖南美术出版社，1997年，第7页。

[2] 潘运告编著《张怀瓘书论》，湖南美术出版社，1997年，第3页。

[3] 潘运告编注《中国历代书论选》（上），湖南美术出版社，2007年，第119页。

[4] 潘运告编注《中国历代书论选》（上），湖南美术出版社，2007年，第115页。

在书法学习上，他强调离形得神，骨力居先，把用兵之理和书理相联系，认为学习王书不能仅仅拘于外在形似，最关键在于把握住骨力精神。"今吾临古人之书，殊不学其形势，惟在求其骨力，而形势自生耳"[1]，"未解书意者，一点一画皆求象本，乃转自取拙，岂是书也"[2]，认为不解书法神髓的模仿，纵然逼真，也是东施效颦，未入堂奥，这体现出他对书理的深刻把握。

唐太宗认为书法学习并不神秘，"凡诸艺业，未有学而不能者也，病在心力懈怠，不能专精耳"。[3]他先后以虞世南和褚遂良为书法老师，长于行、草书，得"二王"法，笔力遒劲，为一时之绝。其传世作品有两通行书碑刻《温泉铭》和《晋祠铭》，在书法史上，开行书入碑之先河，对唐人行书产生了直接的影响。

《温泉铭》（图5-2-1），是唐太宗为骊山温泉撰写的一块行书碑文。原石早佚，原拓失传，清光绪二十六年（1900），甘肃莫高窟第一十六窟藏经洞，发现残本50行，残本后流国外，现藏于法国巴黎图书馆。

《温泉铭》书风激跃跌宕，字势多奇拗。笔画瘦劲，用笔精细劲利，骨力弥漫，得"二王"笔法；笔画直中含曲，流畅多变，弹性感强，似乎受到褚遂良书风的影响；此碑结字以大王为基，字形体势纵长，又有王献之的欹侧奔放，变态奇险，遒劲多姿。此碑与他书于贞观二十年（646）的《晋祠铭》（图5-2-2）的雄浑苍茫相比，更显秀丽妍美，挺拔飘逸。近代著名出版家俞复在该帖后跋云："伯施（虞世南）、信本（欧阳询）、登善（褚遂良）诸人，各出其奇，各诣其极，但以视此本，则于书法上，固当北面称臣耳。"[4]对其评价极高。有人认为太宗书法在大王和小王之间，但从此作品看似更多地得之于王献之。

此碑不足之处在于个别字字形稍有松散，着眼于单字的变化较多，而整体上字与字之间的呼应关系不够，影响作品整体行气

图5-2-1　李世民《温泉铭》（局部）

[1] 潘运告编注《中国历代书论选》（上），湖南美术出版社，2007年，第113页。
[2] 潘运告编注《中国历代书论选》（上），湖南美术出版社，2007年，第115页。
[3] 潘运告编注《中国历代书论选》（上），湖南美术出版社，2007年，第113页。
[4] 孙宝文编《晋祠铭温泉铭》，吉林文史出版社，1999年，第2页。

的连贯，这也是早期以行书体入碑去表现庄重严谨的内容时，所不可避免的问题。启功先生评《温泉铭》云："烂漫生疏两未妨，神全原不在矜庄。龙跳虎卧《温泉帖》，妙有三分不妥当。"[1]可谓中肯之评。

李世民以帝王之尊，首开行书入碑之风，但把行书入碑推向高峰的是盛唐书法家李邕。

李邕（678—747），字泰和，扬州江都（今江苏扬州）人。初为谏官，后官至汲郡、北海太守，世称"李北海"。天资豪放，不矜细行，为人秉性刚直，疾恶如仇，极富政声。因得罪奸相李林甫而被陷害杖杀。李邕少擅才名，长于诗文碑颂，碑多自撰并书刻，杜甫赞之"干谒走其门，碑版照四裔"。[2]由于初唐的崇王风气，李邕的书法从学习"二王"入手，但他善于学习，能入乎内而出乎其外。宋《宣和书谱》中说："邕精于翰墨，行草之名尤著。初学右将军（王羲之）行法，既得其妙，乃复摆脱旧习，笔力一新。"[3]其反对机械临摹二王，提倡创新，曾说："似我者俗，学我者死。"[4]书风险峭豪挺，结体茂密，笔画雄劲。唐代的李阳冰称他为"书中仙手"，唐吕总《续书评》中谓其真行书如"华岳三峰，黄河一曲"，[5]明代董其昌说"北海出奇不穷，故当胜云。余尝谓右军如龙，北海如象，世必有肯余言者。"[6]清冯班说："右军如凤，北海如俊鹰。"[7]均对他跌宕沉雄、善于出新的书风予以肯定。传世书作有《云

图5-2-2 李世民《晋祠铭》（局部）

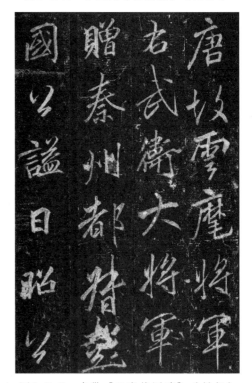

图5-2-3 李邕《云麾将军碑》（局部）

[1] 启功：《启功的书画世界》，北京出版社，2011年，第64页。

[2] 杜甫：《宋本杜工部集》，国家图书馆出版社，2019年，第84—85页。

[3] 桂第子译注《宣和书谱》，湖南美术出版社，1999年，第172页。

[4] 陈中浙：《一超直入如来地—董其昌书画中的禅意》，中华书局，2008年，第115页。

[5] 朱关田：《中国书法史》隋唐五代卷，江苏教育出版社，1999年，第99页。

[6] 朱关田：《中国书法史》隋唐五代卷，江苏教育出版社，1999年，第99页。

[7] 潘运告编注《中国历代书论选》（下），湖南美术出版社，2007年，117页。

麾将军碑》《麓山寺碑》《李秀碑》《卢正道碑》《东林寺碑》《叶有道碑》等。李邕的书风对宋代的苏轼、米芾，元代的赵孟頫，明代董其昌等都有很大影响。

　　《云麾将军碑》（图5-2-3），全称《唐故云麾将军右武卫大将军赠秦州都督彭国公谥曰昭公李府君神道碑并序》，亦称《李思训碑》，约唐玄宗开元八年（720）以后立于陕西蒲城，为李邕43岁时所书。碑文记载李唐宗室李思训一生功名仕宦要事，碑字共30行，满行70字。碑石下半段文字残缺已甚。此碑用笔瘦劲挺拔，凛然有势，取法《集王圣教序》而稍变，刚中带柔，如猛士舞剑。结字取势扁阔，往往左高右低，欹斜取势，左右结构的偏旁之间，上开下合，似欹反正，显得奇宕多姿，顾盼有神，于凝重中具有流美飘逸的风韵，于豪爽雄健中透出风流潇洒之气，为行书入碑的典范。

图5-2-4　李邕《麓山寺碑》（局部）

　　《麓山寺碑》（图5-2-4），又名《岳麓寺碑》，原石在长沙岳麓书院。碑文镌刻于开元十八年（730），此碑是李邕成熟的行楷风格的代表作。用笔合钟王和北朝书刻之长，方圆兼备，劲健而厚重；结字参差错落，字形大小不一，除保留原有的欹侧取势外，结字往往重心偏下，上松下紧，将"二王"行书的灵秀与北碑的方正庄严巧妙地糅合起来，很好地解决了碑版实用书法的庄重肃穆和艺术书写的挥洒性情之间的矛盾，真可谓善学善变。《麓山寺碑》雄放苍老，稳健奇崛的风格，受到后人的高度评价，明代王世贞《弇州山人稿》中评曰："览其神情流放，天真烂漫，隐隐残楮断墨间，犹足倾倒眉山、吴兴也。"[1]即在总结李邕行书"天真烂漫"的特点，又指出其对苏轼、赵孟頫等人的重要影响。

第三节　端庄流丽，馆阁先声
——唐陆柬之《文赋》

　　初唐时期，由于唐太宗以帝王之尊，提倡王羲之书法，使全社会习王之风盛行。所

[1] 朱关田：《中国书法史》隋唐五代卷，江苏教育出版社，1999年，第100页。

以，王羲之的行书代表作《兰亭序》和尺牍，受到特别的青睐和追捧，无论王公大臣，还是普通文人僧侣，都刻意搜求，细心研摩，试图把王羲之书法的规范进一步明确化，以达到广泛传播和普及的目的。这一方面表现为虞世南、欧阳询、褚遂良、陆柬之等众多书法名家对王羲之行书的临摹和运用，另一方面表现为以释怀仁、释大雅等为代表的僧侣书家对王书的收集整理和集字应用活动，起到了编纂王羲之书法字库的作用，也在客观上对王羲之行书传播起到了助推作用。

陆柬之，生卒年不详，约生活在初唐太宗、高宗时，为虞世南的外甥，吴郡吴县（今江苏苏州）人。少时学书于虞世南，后乃上溯魏晋而专攻王羲之。宋朱长文《墨池编》谓："柬之以书专家，与欧、褚齐名，隶行入妙，草入能，隶行于今殆绝遗迹。尝观其草书，意古笔老，信乎名不虚得也。"[1]其行书虽出于虞世南，而风气过之，笔法飘纵，妍媚动人，大有"晚擅出蓝之誉"[2]（见明陶宗仪《书史会要》）。

陆柬之书《文赋》（图5-3-1）为纸本墨迹卷，计144行，1658字，是初唐时期少有的几件名家真迹之一。这是一幅陆柬之用心写的作品，因为《文赋》是西晋文学家陆机呕心沥血之作，而陆柬之又是陆机的后裔，所以陆柬之是以极其崇敬的心情和平和的心态来写《文赋》的。据说陆柬之年轻时读陆机《文赋》，极为倾心，想亲笔书写一篇，因怕自己书艺不精而"玷辱"前贤名作，始终未敢贸然动笔，直至他晚年书名赫赫时，才动笔了此宿愿。

《文赋》墨迹的整体章法和气韵，主要是学习王羲之的《兰亭序》。全帖字体以正、行为主，间参草字，虽三体并用，

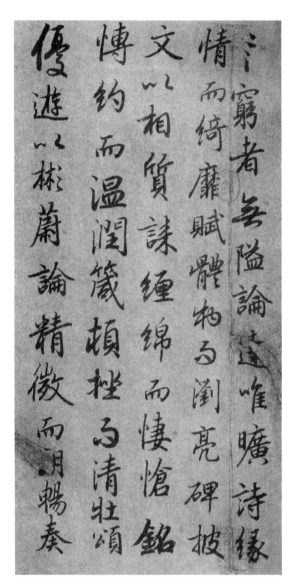

图5-3-1　陆柬之《文赋》（局部）

[1] 朱长文：《墨池编》何立民点校，浙江人民美术出版社，2019年，第284页。

[2] 朱和平，郭孟良主编《中国书画史会要》书史会要，中州古籍出版社，2009年，第88页。

但上下照应，左右顾盼，配合默契，协调自然，浑然天成。起笔或顺势直下，或搭笔轻顿而转，中段行笔，粗细曲直皆中锋用笔。收笔处攒截沉稳，转折处方圆并用，圆转多于方折，所以整体笔致圆润而少露锋芒，笔画粗细对比变化较小。帖中字形处处刻意取法《兰亭序》，而字势平整统一，无强烈的欹侧变化。在章法上，行距疏朗，字与字之间也根据笔势呼应，时疏时密，以疏为主，表现出平和简静的意境。此帖笔法简约，无滞无碍，变《兰亭序》的八面出锋、中侧并用为单纯简净，又从中透露出晋人韵味。细心体会《文赋》墨迹，亦如陆机《文赋》中所称"笼天地于形内，挫万物于笔端"，"播芳蕤之馥馥，发青条之森森"，有逸气、逸笔，直追"二王"。

但元代书家李倜却对陆柬之《文赋》笔法结体缺乏变化的状况提出明确批评。他在跋文中说："其笔法皆自《兰亭》中来，有全体而不变者，识者知之耳。""故晋唐能书者断不如印板一一相似，政（正）要如浮云变化，千态万状，一时之书，一时之妙也，识者知余言之不妄！"[1]认为陆柬之得《兰亭》形似，而失去其贵在随情感抒发而千变万化的神韵，开王书模式化的馆阁先河。实际上，初唐的张怀瓘在《书断》中对陆柬之已有相似的评价："调虽古涩，……一览未穷，沉研始精。然工于仿效，劣于独断，以此为少也。"[2]

第四节　沉郁顿挫，元气淋漓
——唐颜真卿《祭侄稿》

颜真卿是与王羲之双峰并峙的伟大书法家。他打破了初唐以来"二王"书风一统天下的局面，于"二王"优美书风的范畴以外，确立了一种雄浑、壮美的崭新审美规范。颜真卿的行书，除受"二王"影响，首先得益于自己家族世代研究儒学、擅长小学和篆隶碑版的影响，其次得益于同时代的褚遂良、李邕，特别是张旭等浪漫书风对他的直接影响，并大胆吸取了当时民间书手的创造性探索，以"俗"破"雅"，加上他深受儒家思想影响而形成的忠勇刚强、朴实敦厚的性格，使他突破了从东晋以来的优雅流美的贵族精英化审美趣味，代之以雄浑豪放的平民化新风。近人马宗霍说："唐初脱胎晋为息，终属寄人篱下，未能自立。逮鲁公出，纳古法于新意之中，生新法于古意之外，陶铸万象，囊括众长，……于是卓然为唐代之书。"[3]（《书林藻鉴》）颜真卿的行书代表作有《祭侄稿》

[1] 孙宝文编《陆柬之书文赋》，上海辞书出版社，2011年，第24页。
[2] 潘运告编注《中国历代书论选》（上），湖南美术出版社，2007年，第198页。
[3] 马宗霍辑《书林藻鉴书林纪事》，文物出版社，1984年，第77页。

（图5-4-1）、《争座位帖》、《祭伯父文稿》、《刘中使帖》（图5-4-2）等。

　　《祭侄稿》，全名《祭侄季明文稿》。纸本，纵28.8厘米，横75.5厘米，现藏台北故宫博物院。该帖书写的历史背景是唐天宝十四载（755），安禄山、史思明在范阳起兵，安史之乱开始。一时河北诸郡迅速瓦解，唯颜真卿的平原郡高举义旗，起兵讨叛，被推为义军首领。当时颜真卿的从兄常山（今河北正定）太守颜杲卿派其第三子颜季明与颜真卿联系，联合反叛。颜杲卿等设计杀死安禄山党羽、镇守土门（今河北井陉）要塞的李钦凑，夺回土门。颜杲卿派长子颜泉明押送俘虏到长安报捷并请求救兵。路经太原时为太原节度使王承业截留。王想冒功，拥兵不救。安禄山闻河北有变，派史思明回兵常山。颜杲卿孤军奋战，城破被俘。颜季明等颜氏家族死者三十余人。颜杲卿被押解至洛阳，不屈而死。直到乾元元年（758）五月，颜杲卿才被朝廷追赠太子太保，谥"忠节"。颜真卿派颜杲卿长子颜泉明到常山、洛阳寻找颜季明、颜杲卿遗骸。只得到颜季明头部和颜杲卿部分

图5-4-1　颜真卿《祭侄稿》

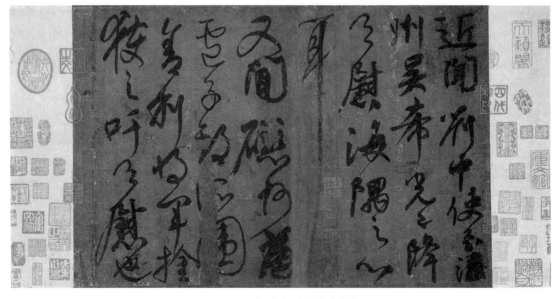

图5-4-2　颜真卿《刘中使帖》

尸骨，为了暂时安葬这些尸骨，颜真卿写下了这篇祭侄文草稿。因为此稿是在极度悲愤的情绪下书写，顾不得笔墨的工拙，故字随情绪起伏，纯是精神和平时功力的自然流露，是文、书双璧的墨迹原作，至为宝贵。

《祭侄稿》在笔法、结构、章法和墨法上都有新的突破和创新。在笔法上以篆籀笔法入行，笔秃纸涩，正锋直书，笔画显得力透纸背，有浮雕般的浑厚感。在结构上变相背之势为相向之势，易方为圆，中宫疏朗，结构外拓。在章法布局上行距、字距紧密，不论大字、小字都写得开阔雄壮，整体充实，字里行间洋溢着充沛的气势。在用墨上，变"二王"的高华秀润为苍润兼施，以浓墨、干墨为主，一气呵成，多有渴笔飞白，很好地表达了沉郁顿挫、元气淋漓的质朴豪迈气概。

这篇千古不灭的文稿，虽然书写随意，时有涂抹，亦有遗漏，但全篇心之所注，慷慨激烈，字里行间，流露出忠烈、腾越之气，完美地体现了书法艺术"达其性情，形其哀乐"的本质特征。一开始前六行多用行楷、笔墨厚重，显得郑重严肃、心情凝重，至"惟尔挺生，夙标幼德"开始，结字开合对比变大，用笔粗厚遒劲，情感激越。从十三行"归止"到十九行"天泽"，用笔提按顿挫，雄浑凝聚，苍茫如屋漏痕，转折处刚毅劲健。愈写到后面，愈显生动飞越。从"移牧"到篇末，行草相间，显得血泪迸进，沉痛彻骨。"摧切"字势一纵一敛，对比强烈，如泰山压顶；"震悼心颜"，笔画粗重，体现了五内俱焚、忠愤勃发的心绪；"无嗟久客，呜呼哀哉！"线条干涩飞动，情感激越急促。至最后"尚飨"戛然止笔，一掷而起。《祭侄稿》兼真、行、草三法，融篆隶笔意，无意于书反而极其工，是人书合一的典范之作。

历代对《祭侄稿》推崇备至。黄庭坚称它"文章字法皆能动人"，元代书法家鲜于枢誉它为"天下第二行书"。颜真卿开创的这种雄浑苍茫的行书书风对后世的柳公权、杨凝式、欧阳修、"北宋四家"、董其昌、刘墉、伊秉绶、何绍基和赵之谦等众多书家产生了深远影响。

第五节　我书意造，不践古人
——北宋苏、黄、米行书

北宋时期，以苏轼、黄庭坚、米芾等为代表的文人书法家，主张尚意书风，张扬个性，鼓吹创新，反对唐代书家过于为法度所拘，他们最重要的书法成就体现在行书上。

苏轼（1037—1101）字子瞻，号东坡居士，四川眉山人。作为中国历史上的旷世奇

才，苏轼不但在诗词、散文、绘画上取得杰出的成就，而且在书法上具有天才的创造。他的书法初学"二王"和唐代的徐浩，中年以后喜学颜真卿，晚年学习李邕，均能造妙入微，出新意于法度之中，寄妙理于豪放之外，追求"妙在笔墨之外"的意蕴。他主张意造，"我书意造本无法，点画信手烦推求"[1]，要求直抒胸意，以尽意适兴为快，"吾书虽不甚佳，然自出新意，不践古人，是一快也"！[2]在审美趣味上，主张"端庄杂流丽，刚健含婀娜"[3]，追求雄健豪放中含平淡萧散之美，反对过于外露瘦硬的书风。主要行书作品有《黄州寒食诗帖》（图5-5-1）、《渡海帖》（图5-5-2）等。

《黄州寒食诗帖》，纸本，17行，共129字，是苏轼被贬黄州第三年（元丰五年，公元1082）的寒食节所发的人生之叹。两首诗多情而苍凉，表达了苏轼此时惆怅孤独的心

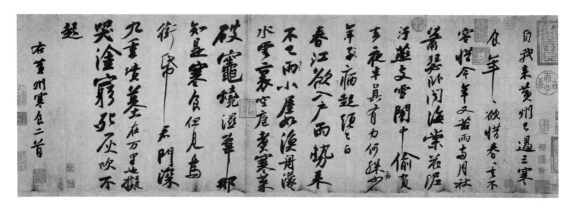

图5-5-1　苏轼《黄州寒食诗帖》

情。此帖属稿书性质，任情运笔，意不在书而变化自然。苏轼将诗句心境情感的变化，寓于点画线条的变化中，或正锋，或侧锋，转换多变，顺手断联，浑然天成。其结字亦奇，或大或小，或疏或密，有轻有重，有宽有窄，参差错落，恣肆奇崛，变化万千。开始书写时节奏舒缓，然后逐渐加快，字形由小到大，笔画由

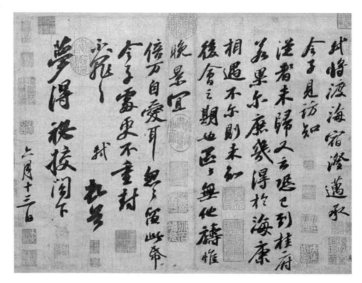

图5-5-2　苏轼《渡海帖》

[1] 李福顺：《苏轼与书画文献集》，荣宝斋出版社，2008年，第54页。

[2] 潘运告编注《中国历代书论选》（上），湖南美术出版社，2007年，第296页。

[3] 李福顺：《苏轼与书画文献集》，荣宝斋出版社，2008年，第28页。

粗到细，墨色时浓时淡。第一首诗节奏变化舒缓，第二首从"春江欲入户，雨势来不已"开始，字势及大小对比逐渐强烈，至"破灶烧湿苇"和"也拟哭途穷"，大小对比悬殊，情感也激越澎湃，愤懑不已。苏轼在该帖中发挥了他天才的创造力，尤其是在结字的姿态和用笔变化上，斜正、方圆、长扁，多呈不规则多边形，神出鬼没，出人意料，极尽变化之能事。把书法形式对比和诗文内容相结合，达到诗与书、情与技的完美结合，有沉雄飘逸的仙气，难怪黄庭坚为之折腰感叹："东坡此诗似李太白，犹恐太白有未到处。此书兼颜鲁公、杨少师、李西台笔意，试使东坡复为之，未必及此。"[1]

《黄州寒食诗帖》是苏轼书法作品中"无意于佳乃佳"的上乘之作，在书法史上影响很大，元朝的鲜于枢把它称为继王羲之《兰亭序》、颜真卿《祭侄稿》之后的"天下第三行书"。

黄庭坚（1045—1105），字鲁直，号山谷道人、涪翁，洪州分宁（今江西修水）人。他作为"苏门四学士"之一，以诗词文章著称于世，并与苏轼齐名。他和苏轼一样，主张意造，张扬自我，刻意求新。"随人作计终后人，自成一家始逼真"[2]，一生都在不断地反思自己的书法创作，不断地扬弃，具有超凡的理性精神和治学态度。

他初以周越为师，再学颜真卿并受苏轼影响，晚学苏舜元、苏舜钦兄弟，又取法唐代张旭、怀素和高闲等名家。大字取法《瘗鹤铭》而加新理，并善于从大自然和社会生活现象中悟道而参入书理。黄庭坚主张书法要"韵胜"，离去时俗，强调字中有笔，即字形中体现沉着痛快的用笔，注重书家品格、学养等因素的表现，所以他的书法愈老愈妙。黄庭坚的字以侧险取势，纵横奇崛，自成风格。行书成就以大字为最，代表作品有《松风阁诗》《赠张大同卷跋尾》《牛口庄题名卷》《经伏波神祠诗卷》和《黄州寒食诗帖跋》等。

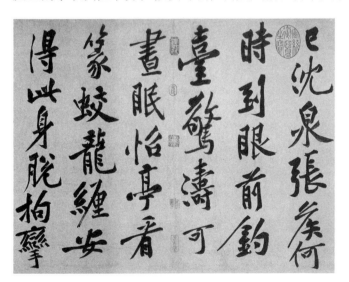

图5-5-3　黄庭坚《松风阁诗》（局部）

《松风阁诗》（图5-5-3）纸本墨迹，全文计29行。这是黄庭坚于崇宁元年（1102）九月游鄂城樊山，触景生情，怀念苏轼等朋友之作，为黄庭坚晚年的最重要作品。此帖书写时心境相对沉稳，只有一处删改和一处倒置调换符号，书写速度相对舒缓。整体以侧险取

[1] 孙洵：《黄庭坚书论选注》，华夏翰林出版社，2005年，第58页。

[2] 傅如明编著《中国古代书论选读》，陕西人民美术出版社，2011年，第163页。

势，中宫内敛而主笔外放伸展，往往向右上峻拔一角。用点画的伸缩、留放、抑扬的鲜明对比，来追求结体的奇崛。用笔稳健沉着，提按分明，转折处多采用搭接的方法，方多于圆，长横、长捺每故作衄挫，笔起波澜。单字的偏旁之间多采用拗救之法，结字给人以陌生而新奇之感，上下字之间连缀时正时偏，时左时右，空间穿插紧密。其体势瘦长，最能体现黄庭坚行书紧峭奇崛、气势雄健、沉郁顿挫的风格，传达出黄庭坚在历经多次人生磨难之后，依然从容平静的心态和对挚友的深切怀念之情。赵孟頫曾说："黄太史书得张长史圆劲飞动之意，望之如高人胜士，令人惊叹。"[1]

《黄州寒食诗帖跋》（图5-5-4），纸本，纵34.3厘米，横64厘米，凡9行，59字。是在苏轼《黄州寒食诗帖》后写的一段跋语。暮年的黄庭坚在看到老友苏轼的诗文墨迹后，感慨万千，表达了对苏轼诗书天才创造的赞美。此帖用笔方圆并用，起笔藏锋护尾，中段艰涩凝重，提按、顿挫变化明显，线条纵横奇崛，爽截而富有弹性，其长笔画波势比较明显。黄庭坚从颜真卿《八关斋会报德记》中受到启发，善于把握字的松紧，因此形成了中宫收缩而四周放射的特殊形式感，人们也称其为辐射式书体。在布局上，从欹侧中求平衡，于倾斜中见稳定，因此变化无穷，曲尽其妙。从局部看，一行字忽左忽右，强化字与字之间的空间穿插关系，从整体看，呼应对比，浑成一体。用墨饱满浓重，时现枯笔，变化自然。此跋如太行峻岭，给人以神情饱满、气势贯通、苍茫浑厚之感，达到了人书俱老的艺术化境。

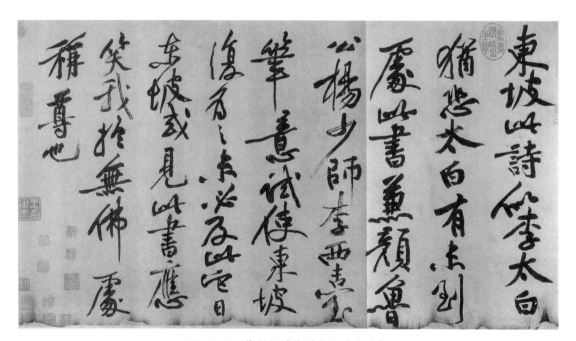

图5-5-4　黄庭坚《黄州寒食诗帖跋》

[1] 王镇远：《中国书法理论史》，上海古籍出版社，2009年，第203页。

黄庭坚书法对后世有较大的影响。南宋的赵构，明代的沈周、祝枝山、文徵明均刻意追摹。黄庭坚纵横舒展、跌宕放逸的点画处理打破了传统的纵向的拘紧笔势，增加线条终端的提按动作，避免了因用笔速度过快而出现的点画单调空怯的弊端，为清代的碑学革命提供了参照。清代杨宾在《大瓢偶笔》中说黄庭坚书法"得力六朝，是以深厚古雅，绝无唐人气味"[1]，康有为在《广艺舟双楫》中说"宋人之书，吾尤爱山谷，虽昂藏郁拔，而神闲意秾，入门自媚，若其笔法瘦劲婉通，则自篆来，吾以山谷为行篆"。[2]

米芾（1052—1108）初名黻，后改芾，字元章，号襄阳漫士、海岳外史等。作为声名显赫的北宋四大书法家之一，他具有不同凡俗的个性和特异独行的怪癖，对书画艺术的追求到了如痴如醉的境地，"功名皆一戏，未觉负平生"[3]，米芾学书的勤奋程度，无人可比，"一日不书，便觉思涩，想古人未尝片时废书也"[4]。他的学书方法是"集古字"，于晋唐真迹，无不精心临习，达到乱真的程度。他受唐人颜真卿、欧阳询、褚遂良、沈传师、段季展和晋代王献之的影响最深，最终能够自成一家。米芾深受苏轼尚意书风的影响，讲求意趣和个性，自言写诗"不袭人一句，生平亦未录一篇投王公贵人"[5]，在书法上主张"意足我自足，放笔一戏空"[6]，奉行"无刻意做作乃佳"的学书理念。米芾以"刷字"自许，形成了振迅天真、沉着痛快而又跌宕多姿的书风，成为影响后世的最重要的行书风格类型之一。

米芾书法成就以行书为最高，留传后世的作品较多，并且风格多样，一帖一奇，整体水平较高，重要代表作品有《苕溪诗》《蜀素帖》《珊瑚帖》《值雨帖》《研山铭》和《虹县诗卷》等。

《苕溪诗》（图5-5-5），纸本，行书，纵30.3厘米，横189.5厘米。全卷35行，是米芾于宋哲宗元祐三年（1088）游浙江苕溪时的六首自作诗。此卷用笔中锋直下，起笔藏锋较多，浓纤间出，显得笔画厚重，得力于颜真卿；同时又以侧锋取势，方圆并用，变化多端，圆转处稳健凝重，气势雄浑，方折处果敢迅疾，意趣天然。点画顾盼有情，落笔迅疾，纵横恣肆。其结体舒畅，中宫微敛，保持重心平衡。同时长画纵横，舒展自如，富抑扬起伏之变化。通篇字体微向左倾，多欹侧之势，于险劲中求平衡。章法上字紧行疏，每行轴线呈"S"形左右摆荡，如春风拂柳，墨色浓淡、枯润变化有致，全卷八面出锋，笔力老辣，潇洒自然，书风真率自然，痛快淋漓，意境清新，显示出书家敏捷的才思和澎湃的激情。该帖反映了米芾中年书风的典型面貌。

[1] 杨宾：《大瓢偶笔》何愈春点校，浙江人民美术出版社，2012年，第111页。
[2] 潘运告编注《中国历代书论选》（下），湖南美术出版社，2007年，第379页。
[3] 沃兴华：《沃兴华解密蜀素帖》，湖南美术出版社，2010年，第83页。
[4] 沃兴华：《米芾书法研究》，上海古籍出版社，2006年，第18页。
[5] 米芾：《米芾集》辜艳红点校，浙江人民美术出版社，2014年，第265页。
[6] 沃兴华：《米芾书法研究》，上海古籍出版社，2006年，第23页。

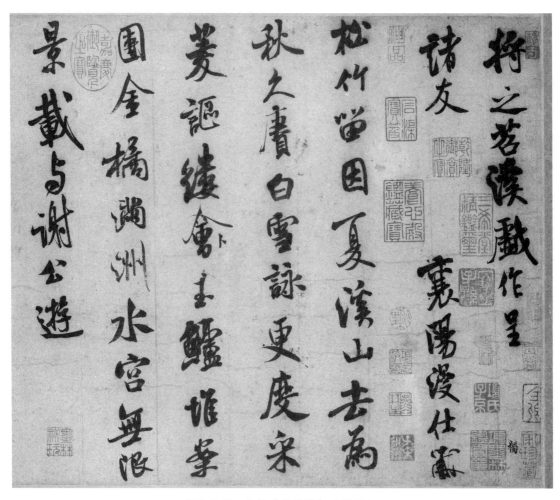

图5-5-5　米芾《苕溪诗》（局部）

《蜀素帖》（图5-5-6），墨迹绢本，纵29.7厘米，横284.3厘米，是米芾于宋哲宗元祐三年（1088）所作的八首拟古诗。此帖虽然与《苕溪诗》的创作仅差40多天，但受纸与绢素材质影响，其风格迥然不同。《蜀素帖》用笔受褚遂良影响更大，方圆兼备，刚柔相济。藏锋处微露锋芒，露锋处亦显含蓄，垂露收笔处戛然而止，结构奇险率意，变幻灵动。字形秀丽，风姿翩翩，随意布势，纵横挥洒。章法方面，紧凑的点画与大段的空白强烈对比，粗重的笔画与轻柔的线条交互出现，流利的

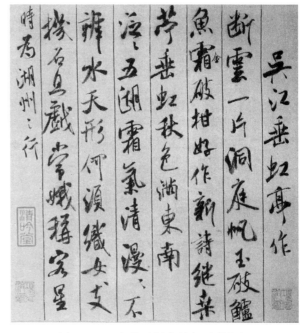

图5-5-6　米芾《蜀素帖》（局部）

笔势与涩滞的笔触相生相济。该帖一洗晋唐以来平和简远的书风，创造出激越痛快、神采奕奕的意境。与《苕溪诗》相比，多了几分意趣和飘逸，所以明末董其昌在《蜀素帖》后跋曰："此卷如狮子捉象，以全力赴之，当为生平合作。"[1]清高士奇曾题诗盛赞此帖："蜀缣织素乌丝界，米颠书迈欧虞派。出入魏晋酣天真，风樯阵马绝痛快。"[2]

《研山铭》（图5-5-7），手卷，水墨纸本，高36厘米，长138厘米，39字，现藏于故宫博物院。米芾平生爱石，于砚石多有收藏题铭，此卷是米芾获山形砚石后，用南唐澄心堂纸书写的作品。该帖用笔圆劲厚重，藏多于露，中段用笔粗重，不过于强调提按顿挫，显得从容不迫，雍容雅健。结字中宫内敛，偏旁之间，穿插紧凑，开合变化不大，但字势变化多端，或上开下合，或上合下开，或偏左下，或耸右上，很好地体现他在结字上"险不怪、老不枯、润不肥"[3]的追求。用墨润泽饱满，浓淡干枯变化较小。整体章法行距疏朗，上下字之间连缀变化较大，疏密、大小、正斜对比明显，行气线左右摆荡，活泼自然。对此帖后人多有赞许，清代陈浩跋："米书之妙，在得势如天马行空，不可控勒，故独能雄视千古，正不必徒以淡求之。若此卷则朴拙疎瘦，岂其得意时心手两忘，偶然而得之耶。"周於礼跋："《研山铭》，骄骄沉雄，米老本色。"[4]《研山铭》是米芾大字行书的罕见珍品。

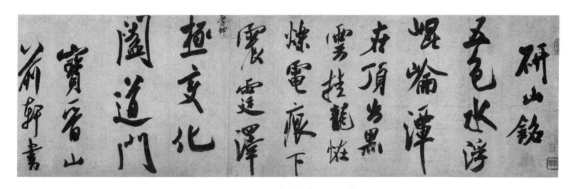

图5-5-7　米芾《研山铭》

《虹县诗卷》（图5-5-8），纸本墨迹，为10张小纸横接而成，每幅高31.2厘米，宽487厘米。据曹宝鳞先生考证，是米芾于崇宁五年（1106）应书画学博士之征，沿运河由润州返汴京途经虹县（今泗县）的诗作。全卷分旧题七绝和再题七律诗共两首。旧题部分每行两字为主，用笔流畅，轻快，淡化提按，易方为圆，结字稍微平整，体势舒展，用墨一次连写11字，一气呵成，笔虽干而不散，节奏变化舒缓，行距字距较大，疏朗明快，传达出米芾踌躇满志、轻松喜悦的心情。再题部分每行3字为主，用笔方圆兼备，起笔和转折处

[1] 沃兴华：《沃兴华解密〈蜀素帖〉》，湖南美术出版社，2010年，第8页。
[2] 沃兴华：《沃兴华解密〈蜀素帖〉》，湖南美术出版社，2010年，第8页。
[3] 莫武编著《中国书法家全集·米芾》，河北教育出版社，2003年，第170页。
[4] 刘天琪编著《米芾研山铭多景楼诗册虹县诗卷》，江苏凤凰美术出版社，2016年，第16-19页。

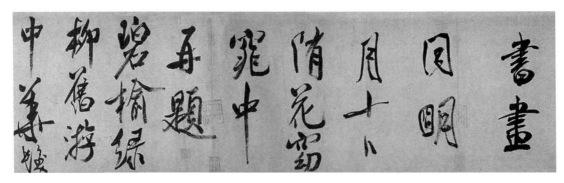

图5-5-8 米芾《虹县诗卷》(局部)

提按顿挫明显,劲健厚重,用墨浓重干涩,时有枯笔飞白。结体上虽字字独立,但左右摇摆,偏侧取势,显得气韵贯通。章法上较前段较为紧密,表达出他既欣于所遇的亢奋,又对前景难料、恐事业无成的矛盾心情。该卷是米芾大字行书的代表作,充分体现了他风樯阵马、沉着痛快的书风。

米芾以其在行书上的天才创造在中国书法史上具有重要地位,他以超凡的魅力影响和造就了一代又一代书法家。南宋的米友仁、吴琚、范成大、张即之,明代的祝允明、文徵明、徐渭、董其昌、王铎,清代的傅山、王文治都深受其影响,即使在当代书坛,也有众多的追随者。

第六节　平和典雅,晋唐合流
——元赵孟頫行书

赵孟頫(1254—1322),字子昂,号松雪道人,是宋宗室秦王赵德芳的后裔,湖州(今属浙江)人。宋亡,以"遗逸"入选仕元,官至翰林学士承旨,封魏国公,谥文敏。赵孟頫操履纯正,博学多才,在诗、书、画、印等诸领域均能开宗立派,是元初最著名的书画家。《元史》本传说他"篆、籀、分、隶、真、行、草书无不冠绝古今,遂以书名天下"[1]。赵孟頫是元代书学尚古尊帖的代表人物,他的书法主要宗法晋、唐诸贤,尊崇"二王",略参宋人笔意,以清秀婉丽见称于世,人谓"赵体",对元、明、清三代的书法影响巨大。

赵孟頫学书,初学宋高宗赵构、智永,后沉浸于《兰亭序》《集王圣教序》等。他深研"二王,于唐人褚遂良、李北海亦用力至深,对宋四家则扬长避短。赵孟頫的书学

[1] 傅如明编著《中国古代书论选读》,陕西人民美术出版社,2011年版,第200-201页。

主张"就是"则古"，即崇尚古法，力避时习，他主张"贵有古意，若无古意，虽工无益"[1]，"当则古，无徒取于今人也"[2]。他反对南宋以来的尚意书风，末流以时人为法，竞相模仿，追求新奇相矜、狂怪怒张的世俗审美格调。所以他要超越两宋，力追晋唐，以晋人遒美清雅、蕴藉风流的书风为尚，崇尚韵致，讲究法度，以法求韵，希望以古法来力矫时弊，借古开今。正是他的这种不懈努力，使整个元代书法体现出鲜明的复古主义倾向。

赵孟頫书法诸体皆擅，他对小楷、篆书、隶书均有造诣，但其成就最大者当推行草。他的行书直接继承了王羲之不激不厉的平和书风，与智永、褚遂良、陆柬之、赵构等一脉相承。笔法蕴藉沉稳，精练匀净，结字平正而秀丽，形聚神逸，体现出潇洒流美的书卷之气和平和典雅的高贵之气。

他的行书传世墨迹很多，其中《洛神赋》《前后赤壁赋》《归去来兮辞卷》《闲居赋》《兰亭十三跋》《致中峰明本尺牍》等较为著名。

行书《洛神赋》（图5-6-1），是赵孟頫于元大德四年（1300）创作的作品。结字、用笔以及章法多用"二王"法度，在平和舒朗之中求其多变多姿。整卷气势一贯，宛如一渠清流，轻荡微波，缓缓而去，给人一种柔润清新的气息和韵味。此帖法度严谨，笔法圆润流畅，起笔藏露兼用，转折方圆结合，收笔锐钝错置，因而点画流美多姿。结字略显宽博，重心平稳，章法紧密，通过字形的大小、长短、方圆等显示出布白的自然变化，时含章草意趣。姜夔在《续书谱》中说："一字之体，率有多变，有起有应，如此起者，当如此应，各有义理。右军书……无有同者，而未尝不同也，可谓所欲不逾矩矣。[3]"此帖正具有这样的特点，可见赵孟頫很好地继承了

图5-6-1　赵孟頫《洛神赋》（局部）

[1] 俞建华编著《中国画论类编》，人民美术出版社，1986年，第92页。
[2] 黄惇：《从杭州到大都—赵孟頫书法评传》，上海书画出版社，2003年，第67页。
[3] 潘运告编注《中国历代书论选》（上），湖南美术出版社，2007年，第374页。

王书的法理。

赵孟頫《前后赤壁赋》（图5-6-2），纸本册装，11开，共21页，每页纵27.2厘米，横11.1厘米，帖共81行，935字。台北故宫博物院藏。该帖分行布白疏朗从容，用笔圆润遒劲，干净利索，宛转流美，结字稳中见奇，字势多变，虽字字不相连属，而笔势呼应，气韵贯通，风骨内含。整篇章法虽无跌宕变化，但通过结字笔画粗细、大小、字形变化形成自然的节奏韵律，神采飘逸，尽得魏晋风流遗韵。

《闲居赋》（图5-6-3），纸本行书，凡56行，共627字。现藏台北故宫博物院。《闲居赋》是书体与内容完美结合的典范。蓝天白云，风和日丽，挚友相聚，心情闲适，和《洛神赋》相比，《闲居赋》又有另一番气象。笔法精妙娴熟，运笔迟速分明，肥瘦相安，笔意劲健，虽是信手天成，却莫不内含匠心。线条清丽而爽快，结体瘦紧，与《洛神赋》的宽和疏朗、妩媚柔润有明显的不同。墨色的浓淡，点画的粗细，都自然和谐，饶有趣味。整幅作品线条清新，中间不时地又夹杂少数墨色浓润的字，显得活泼生动，打破了幅面的单调和板滞。这件作品清瘦俊峭，有唐人遗风。

《兰亭十三跋》（图5-6-4），是赵孟頫于至大三年（1310），奉召自吴兴前往大都途中，得朋友所赠《宋拓定武兰亭序》，反复观赏临摹后所写的十三段题跋。集中体现了

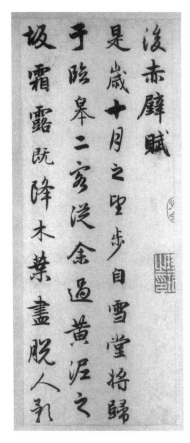

图5-6-2　赵孟頫《前后赤壁赋》（局部）　　　图5-6-3　赵孟頫《闲居赋》（局部）

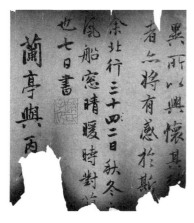

图5-6-4　赵孟頫《兰亭十三跋》
（局部）

他的书学主张，"书法以用笔为上，而结字亦须用功。盖结字因时相传，用笔千古不易""学书在玩味古人法帖，悉知其用笔之意，乃为有益""昔人得古刻数行悉心而学之，便可名家"。[1]该帖后遭火毁，残本现藏日本。该帖从形到神，既追摹兰亭，又运以己意，用笔娴熟流畅，瘦硬劲健，颇具晋人风流偶傥之气。

赵孟頫的《致中峰明本尺牍》十一札（图5-6-5），现藏台北故宫博物院，皆其晚年写给中峰禅师的书信。其时赵体弱多病，妻又亡故，中峰禅师是赵孟頫当时的精神

图5-6-5　赵孟頫《致中峰明本尺牍》（局部）

支柱，故其信中尽述心中的悲痛哀伤。与他书相比，此尺牍除了保持用笔精熟之外，更添几分清朗和爽利。由于是书信往还，书写时无意于书，所以结字变化对比较大，字势更加自然率意，行间布白参差多变，没有抄写诗文时的刻意矜持，有熟中带生的效果。"清水出芙蓉，天然去雕饰"，更具动人的艺术魅力，同时反映出他晚年以佛道寻求淡然超脱的精神世界。

赵孟頫一生勤于临池，精熟古法。明初宋濂说："赵魏公留心字学甚勤，羲献帖凡数百过，所以盛名充塞海内，岂其故哉？"[2]他以"中和"的审美观对待晋唐诸家，钟繇的质朴古拙、王羲之的含蓄蕴藉、王献之的恣肆跳宕、褚遂良的温润秀雅、陆柬之的简洁平易

　　[1] 傅如明编著《中国古代书论选读》，陕西人民美术出版社，2011年，经201页。
　　[2] 马宗霍辑《书林藻鉴书林纪事》，文物出版社，1984年，第152页。

等皆汇其笔下，微妙其意，不持两端。既不为强调气势笔力而突出于质量或浑朴的表现，也不因注重秀骨清像而尽力于轻巧或华丽的装饰，书风秀逸不乏骨力，流美而不轻佻，雍容平和，简静典雅。赵孟頫扭转了南宋以来的险怪书风，成为唐以后的书法集大成者；同时，他在少数民族统治的元代，对传承和弘扬优秀汉文化做出了巨大的贡献，成为中国书法发展史上重要的人物。

第七节　秀润流媚，意志挥洒
——董其昌行书

　　董其昌（1555—1636），字玄宰，号思白，又号香光居士，华亭（今上海市松江区）人，官至南京礼部尚书，明代晚期的著名书画家。他的书法博涉晋、唐、北宋诸贤，造妙入微，自成大家，跨绝一代，在明末清初影响很大。从他的《画禅室随笔》中可知其大体学书过程，初师唐代颜真卿和虞世南，以为唐书不如晋、魏，遂仿《黄庭经》及钟繇《宣示表》《力命表》等。三年后，游嘉兴，得尽睹大收藏家项子京家藏真迹，又见右军《官奴帖》于金陵，直追晋人，并研习唐宋名家，最终能够出入百家而独树一帜。他认为自己的的书法即便"不能追踪晋、宋，断不在唐人后乘也"[1]，且自以为艺术水平超越了同样师法晋唐的元代大书法家赵孟頫。"余书与赵文敏较，各有短长。行间茂密，千字一同，吾不如赵，若临仿历代，赵得其十一，吾得其十七。又赵书因熟得俗态，吾书因生得秀色。赵书无弗作意，吾书往往率意，当吾作意，赵书亦输一筹，第作意者少耳"[2]。体现出他敢于超迈前贤，自立一家的艺术胆识。

　　董其昌生活在宦官专权、党争不断的政治黑暗时代，远离凶险的政治漩涡，逃避现实，明哲保身成为他的处世选择。他过着时官时隐的生活，参究禅理，深研老庄，所以他的书法美学思想深受禅道影响，追求巧妙与古淡，书风风神萧散、疏宕秀逸，别有韵致。

　　传世行书代表作品有《跋〈蜀素帖〉》《行书杜甫诗》《东方朔答客难卷》等。

　　《跋〈蜀素帖〉》（图5-7-1、图5-7-2），是董其昌书于米芾名迹《蜀素帖》前、后的两段文字。前题主要叙述自己从收藏家吴廷（字用卿）处借得《蜀素帖》后日夕置案临习的感受，无题写时间。后跋时间为万历三十二年（1604），记述自己对《蜀素帖》的评

　　[1] 潘运告编注《中国历代书论选》（下），湖南美术出版社，2007年，第88页。

　　[2] 严文儒，尹军主编《董其昌全集》第二册，上海书画出版社，2013年，第536—537页。

图5-7-1　董其昌《跋〈蜀素帖〉》前

图5-7-2　董其昌《跋〈蜀素帖〉》后

价和换得《蜀素帖》的经过。董氏前后题跋的书风略有差异。前题结字多用晋人法度，闲
雅清和，用笔多采米法，露多于藏，转折处圆多于方，结字偏长，行距疏朗，整体上有灵
活轻快之感。而后跋部分书于绢本乌丝栏内，体势宽和，取米芾的变化而舍其放纵，多用
藏锋和枯笔，圆厚笔画与细秀笔画并用，显得内含筋力，外象虚和，心境从容稳健。董其
昌曾说："书法虽贵藏锋，然不得以模糊为藏锋，须有用笔如太阿剸截之意，盖以劲利取

势，以虚和取韵。颜鲁公所谓如印印泥、如锥画
沙是也。[1]"观此跋笔意，诚如斯言。董氏娴熟
于古今名家笔法，方能如此得心应手。

董其昌书法从颜真卿入手，后学虞世南、
"二王"、钟繇、李邕、杨凝式、米芾诸家，博
采众长、融为一体。他反对赵孟頫的圆熟用笔
和正局结体，注意变化，点画清润精劲，含筋裹
骨，婀娜而不失刚健，遒美与豪放兼赅，字形上
紧下松，昂藏挺拔，字距行距阔大，空灵疏朗，
用墨偏淡。《行书杜甫诗》（图5-7-3），是董
其昌后期的代表作之一，线条清纯润泽，起笔、
收笔和牵丝映带干净利索，结体圆润疏朗，以奇
为正，显得挺然秀出。章法上疏朗有致，用墨润

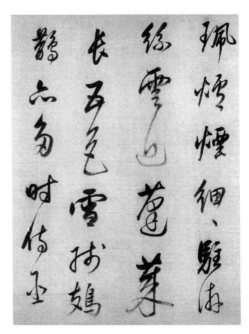

图5-7-3 董其昌《行书杜甫诗》（局部）

枯、浓淡相间，形成有规律的往复变化，强化了整体作品的视觉对比效果，体现出一种优
美的音乐节奏感，让人产生清风出袖、明月入怀之想，具有超尘脱俗之气。

董其昌的书法和审美主张对当时和后世帖学产生了巨大影响，清代康熙皇帝对他的书
法尤其推崇。但由于董其昌的作品以淡逸为宗，过于追求秀逸润泽，势必在用笔上尖笔较
多，在使转上圆多于方，在笔画上细瘦多于粗壮，结体上以长方为主，因此显得韵味有余
而骨力不足。康有为在《广艺舟双楫》中批评他说："若董香光，虽负盛名，然如休粮道
士，神气寒俭。"[2]不无道理。

第八节　碑体行书，别开生面
——金农、赵之谦、康有为

从清代康熙中期到乾隆年间，人们对日益衰微的帖学书风开始厌倦，对代表皇家审美
趣味的赵董书风和实用馆阁体书法进行批判。一批追求个性的艺术家从清初金石学家的碑
学研究中受到启发，拉开了碑学艺术化实践的真正序幕，代表人物是"扬州八怪"中的金
农和郑燮，他们是碑体行书的先声。

[1] 潘运告编注《中国历代书论选》（下），湖南美术出版社，2007年，第88页。
[2] 潘运告编注《中国历代书论选》（下），湖南美术出版社，2007年，第380页。

　　金农（1687—1763），浙江仁和（今杭州）人，字寿门、司农、吉金，号冬心先生，又号稽留山民、曲江外史、昔耶居士等。人生坎坷，曾被荐举博学鸿词科不第，绝意仕途，终身布衣。生平好游，晚年寓扬州卖书画自给。擅诗文，以画梅花、佛像人物知名。

　　金农早年拜吴门何焯为师，开始接触金石碑版。书法初习"二王"及颜真卿书法，有"小鲁公"之称。隶书初学郑簠，气势雄强，结体紧密，俊美圆润。金农五十岁时赴京参加博学鸿词科考试失败后，书风大变，由巧转拙。其《鲁中杂诗》云："会稽内史负俗姿，字学荒疏笑骋驰。耻向书家作奴婢，华山片石是吾师。""书看北齐字，画爱江南山。"[1]反对做"二王"书奴，主张师法汉魏碑刻和无名书家，师法《禅国山碑》和《天发神谶碑》等碑刻，创造出独特的"漆书"面目。字形结体以方整为主，结字依据每个字不同特点作宽扁或竖长的变化，横笔排叠、捺笔宽厚粗壮，竖画和撇画则瘦削坚挺，形成强烈且夸张的对比。整体格调黑厚凝重、遒劲钝拙，古朴谨严而不失奔放烂漫之趣，有磅礴之气。晚年又创造"渴笔八分"，以为前无古人。

　　金农性格坦率质朴，思想愤世嫉俗，行为极端叛逆，学识广博精深，奉行个性解放、不趋时流的创新精神。他说："同能不如独诣，众毁不如独赏。独诣可求于己，独赏难逢其人。"[2]他的行书虽然不是他成就最高的书体，但在行书发展史上别树一帜，主要特征是

图5-8-1　金农　《砚铭册》
（局部）

从汉碑隶书化出，故笔势多见隶书意味，字字独立，很少见二三字互联。横画常向右倾倒，起笔多用侧顿笔法，用笔粗糙，字势内敛，头重脚轻，不过分夸张开合对比。如他在1730年书写的《砚铭册》（图5-8-1），融合楷、隶体势，用笔凝重而随意，起笔处方正斩截，转折处圆转凝重，轻松中含苍古，乱头粗服中体现古朴新奇、不同寻常的艺术风格。金农中年之后的行草愈显老辣、苍茫、古拙，而风格特征则未再有大变。《行书所见书画录册页》（图5-8-2）笔墨醇厚，外拙而内秀，节奏平和含蓄，自然生动。点画似隶似楷，亦行亦草，长横和竖钩呈隶书笔形，波磔之处多用肥钝浓厚的粗笔，近于魏碑。笔姿墨趣柔美圆润，流溢出真率天成的韵味和意境。味厚神拙，也显现出金农沉稳厚朴的品格。由于其行书面貌外拙而内秀，独辟蹊径而不入俗格，故在其身后为碑派书家所重，使他成为"碑体行书"的先驱。

　　[1] 王镛主编《中国书法简史》，高等教育出版社，2004年，第268页。
　　[2] 黄宾虹，邓实编《中华美术丛书》第二卷，北京古籍出版社，1998年，第64—65页。

金农这种不傍依前人，特立独行的极端个性化书风，在当时即受到人们的赞扬，但更多的是受到人们的批评和攻击。"扬州八怪"之一的罗聘诗云："冬心先生真吾师，渴笔八分书绝奇。"[1]晚清的江湜在跋金农《汉阳随笔》说："先生书，淳古方整，从汉分隶得来，溢而为行草，如老树著花，姿媚横出。"[2]而在很长的一段时间里，金农的书法被称为"病笔连篇，恶俗之极"。清末书法家杨守敬在《学书迩言》中说："郑板桥之行楷，金寿门之分隶，皆不受前人束缚，自辟蹊径，然以之师法后学，则魔道也。"[3]评价中肯。

乾、嘉之交至晚清，碑学书法大盛，巨匠名家辈出。虽然碑学书法的主要成绩体现在篆、隶和楷书上，然而随着审美观念的变化，邓石如、伊秉绶、陈鸿寿、何绍基、赵之谦和康有为等在碑体行书方面的探索，极大地拓展了行书艺术表现的新境界。

图5-8-2　金农《行书所见书画录册页》（局部）

赵之谦（1829—1884），初字益甫，后改字㧑叔，号悲盦，晚清杰出的篆刻家和书画家。其一生才华横溢，书画、篆刻均造诣精深，又是诗人、学者。赵之谦生活在碑学大盛的晚清时代，自然深受影响。他对汉魏碑刻推崇备至，反对"二王"的妍美书风，提倡自然雄厚的审美趣味。赵之谦在其所著《章安杂说》中说："阮文达（著名学者、书法理论家阮元）言书以唐人为极，"二王"书唐人模勒，亦不足贵。" 认为"六朝古刻，妙在耐看。猝遇之，鄙夫骇，智士哂耳。瞪目半日，乃见一波磔、一起落，皆天造地设、移易不得。必执笔规模，始知无下手处。不曾此中阅尽甘苦，更不解是"。"书家最高境界，古今二人耳。三岁稚子，能见天质；绩学大儒，必具神秀。故书以不学书、不能书者为最工。夏商鼎彝，秦汉碑碣，齐魏造像，瓦当砖记，未必皆高密、比干、李斯、蔡邕手笔，而古穆浑朴，不可磨灭。非能以临摹规仿为之，斯真第一乘妙义。后世学愈精，去古愈远，一竖曰吾颜也、柳也，一横曰吾苏也、米也，且未必似之，便似，亦因之成事而已。有志未逮，敢告后贤。"[4]体现出他对碑学书法的独到见解。

赵之谦的楷、行书，最初取法于颜真卿，得其坚实严谨与浑穆从容。如《有兴壮怀联》（图5-8-3）。后受阮元、包世臣等碑学理论的影响，全力投入北碑的学习。篆隶受邓

[1] 张郁明等编《扬州八怪诗文集》（三），江苏美术出版社，1996年版，第290页。

[2] 黄宾虹，邓实编《中华美术丛书——冬心先生随笔》，北京古籍出版社，1998年版，第227页。

[3] 杨守敬：《学书迩言》，文物出版社，1982年版，第100页。

[4] 赵之谦：《赵之谦集——章安杂说》戴家妙整理，浙江古籍出版社，2015年版，第1168、1167、1170页。

石如、何绍基的影响，最推崇北碑，尤其是《张猛龙碑》《杨大眼》《魏灵藏》等造像题记。其书法吸取魏碑劲健峭拔，转折处翻笔搭接的用笔特点，结字严密而造型欹侧多变，重心从左下角向右上伸展，在统一中求平衡，用笔果断而节奏分明，避免了一般书写魏碑时的刻意做作之病，强化自然书写的效果，体现出活泼的姿态和飞动的气势。

由于赵之谦涉猎广泛，于正、草、隶、篆诸体及金石篆刻均擅长，且善于相互渗化陶铸，所以，他将北碑的方折用笔巧妙地融入行书之中，既淋漓又厚重。结字则借鉴隶书的横势，造型多变，仪态百出，整体呈现出飘逸飞扬、变化多姿的艺术风貌。他又将篆隶笔法化入行草书，使线条涩重而酣畅，以果敢坚决、疾徐有致的用笔变化，表现出强烈的力量感和运动感，洒脱超迈，如《大痴百岁诗屏》（图5-8-4）、《和气新

图5-8-3 赵之谦《有兴壮怀联》

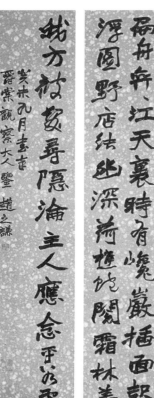

图5-8-4 赵之谦《大痴百岁诗屏》

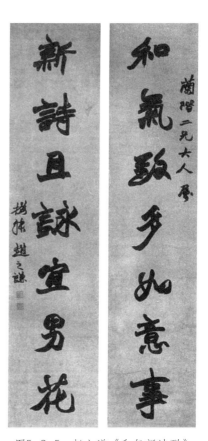

图5-8-5 赵之谦《和气新诗联》

诗联》（图5-8-5）。赵之谦用圆通婉转、流美自然的用笔，来追求自然书写意趣的北碑方法，他对拓展碑学的表现方法、探索碑帖融合和魏碑行书化有重要意义。

赵之谦的书法开辟了晚清碑派书法新的境界，独领一代风骚。需要注意的是，赵之谦在用笔上深信包世臣的"万毫齐力"说，以铺毫疾行为目标，用笔往往侧锋偏锋过多、过熟过快而有损古朴厚重。重视单字造型变化而相对忽视整体章法，以致时有散漫之感，康有为对其书有"气体靡弱"之评，这也是时代的局限。

康有为（1858—1927），原名祖诒，字广厦，号长素、更生等，广东南海丹灶（今属佛山市南海区）人。清光绪进士。作为近代著名的政治家、思想家，他主张革新改良，致力于经世致用和变法图强。

康有为在书法上的最大贡献是从理论上进一步确立了碑学的至尊地位，推动了清末民初书坛碑派书法的繁荣鼎盛。他在1889年写成的《广艺舟双楫》中，以碑学思想为指导，系统阐释了书法的源流演变，碑刻书法的价值、特点和派别技巧等。鼓吹清代碑学取代帖学的合理性和必然性，提出"尊碑抑帖，尊魏卑唐"的思想。他认为南北朝碑刻有"十美"即"魄力雄强、气象浑穆、笔法跳越、点画峻厚、意志奇逸、精神飞动、天趣酣足、骨气洞达、结构天成、血肉丰美"[1]，认为"穷乡儿女造像，无不佳者"，把魏晋南北朝碑刻奉为书法的圭臬。同时他在书学上崇尚"变"，将"盖天下世变既成，人心趋变，以变为主，则变者必胜，不变者必败。而书亦其一端也"。[2]作为鼓励书法尚新求变的理论依据。康有为在书法创作上身体力行，践行自己的碑学主张。他早年从《乐毅论》《九成宫醴泉铭》入门，因参加科举需要，习唐碑诸家，写成馆阁体。1882年来北京，眼界大开，改习汉魏六朝碑版，书风大变。

康有为的行书用笔起笔圆浑，行笔重按，收笔干脆自然，转折处圆转直下，有篆隶笔意。又下笔果断，笔画开合放纵强烈，用墨浓重，用笔迟涩，体现北碑大书深刻、雄奇飞动的特点。康有为在包世臣点画"中实"的基础上，以圆为主，逆入平出，波动干涩，书写过程中特别注重气势的完整自然和结构的雄强奇逸，不拘泥于起止转折的细节准确和规矩，所以显得大气磅礴，苍老生辣。在结字方面，他取法于《石门铭》和泰山经石峪等，中宫紧结严密，四周疏宕开张，体阔势宽，平正端庄，字形往往上部收紧，下部疏散，结体疏密得宜，书风浑厚雄放，有纵横奇宕之气。"重""拙""大"是"康体"的主要特点。所谓"重"，指的是浑厚、凝练，有金石之感；所谓"拙"，指的是古朴、率真，有生涩之感；所谓"大"，指的是险峻、舒朗，有高远之感。代表作品有《行书赠在昆五言联》（图5-8-6）和《行书自书诗》（图5-8-7）等。

[1] 潘运告编注《中国历代书论选》（下），湖南美术出版社，2007年版，第361页。

[2] 潘运告编注《中国历代书论选》（下），湖南美术出版社，2007年版，第354页。

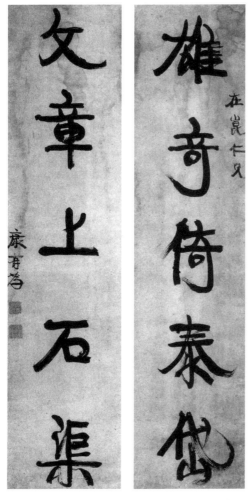

图5-8-6　康有为《行书赠在昆五言联》　　　　图5-8-7　康有为《行书自书诗》（局部）

由于康有为书法主要追求壮实、浑厚、劲健、大气，往往过多地铺毫和张扬，势必减弱了作品的韵味，同时笔法相对单调，提按变化不明显，影响了书写节奏。这显然是他在偏激的碑学理论指导下，忽略对帖学精华的学习吸收所致。但瑕不掩瑜，雄秀难兼，创作上的偏激往往正是书家的特色所在。康有为对碑体行书的探索实践对后世仍具有一定的借鉴意义。

小　结

本章按照行书发展的历史脉络，对在中国书法史上具有典型意义的代表书家的行书作品进行深入的赏析，探索每个时代书家的美学思想、技法特征、情感表现、风格特点、

审美创造价值和对后世的影响等。王羲之创造的超迈俊逸、风流蕴藉的行书达到了艺术技巧和思想情感的完美统一，确立了帖学书法的审美典范，成为引领后世书法发展的旗帜；李世民、李邕等以行入碑、以势居先的行书创作，极大地推动了"二王"帖学的发展；陆柬之和释怀仁的《集王字圣教序》对学习和普及王羲之行书起到重要的示范作用；以颜真卿《祭侄稿》为代表的行书创作，纳古法于新意之中，生新法于古意之外，于"二王"之外，确立了一种雄浑、壮美的审美规范，标程百代；苏轼、黄庭坚、米芾等共同倡导并实践的"尚意"书风，苏的天真烂漫、黄的沉雄跌宕、米的振迅恣肆，开辟了行书艺术的崭新境界；赵孟頫的典雅俊美、董其昌的平淡虚和传承和发展了行书的艺术表现力；金农、赵之谦、康有为等人或以帖化碑、碑帖兼容，或重碑抑帖的碑学实践，既厚重坚实又变化多姿，虽非尽善尽美，却对碑派行书的表现领域有新的拓展。这些经典书家的杰出创造，为我们今天进一步发展和繁荣行书艺术提供了坚实的基础和宝贵的借鉴。

本章参考文献

[1] 刘涛，朱关田等. 中国书法史[M]. 南京：江苏教育出版社，2001.

[2] 赵振乾. 大学书法[M]. 开封：河南大学出版社，2005.

[3] 王振远. 中国书法理论史[M]. 上海：上海古籍出版社，2009.

[4] 王镛. 中国书法简史[M]. 北京：高等教育出版社，2004.

[5] 陈振濂. 品味经典[M]. 杭州：浙江古籍出版社. 2006.

[6] 沃兴华. 从创作到临摹[M]. 长沙：湖南美术出版社，2007.

[7] 沃兴华. 米芾书法研究[M]. 上海：上海古籍出版社，2006.

[8] 潘运告. 中国历代书论选[M]. 长沙：湖南美术出版社，2007.

[9] 白立献，芦荻等. 董其昌书法精选[M]. 郑州：河南美术出版社，2007.

[10] 白立献，芦荻等. 赵之谦书法精选[M]. 郑州：河南美术出版社，2007.

[11] 刘涛. 字里千秋——古代书法[M]. 北京：生活. 读书. 新知三联书店，2007.

[12] 邱振中. 书法[M]. 北京：中国人民大学，2009.

[13] 邱才桢. 书法鉴赏[M]. 北京：高等教育出版社，2004.

[14] 萧元. 中国书法五千年[M]. 北京：东方出版社，2006.

[15] 刘长春. 王羲之传[M]. 北京：中国友谊出版公司，2010.

[16] 朱关田. 颜真卿年谱[M]. 杭州：西泠印社出版社，2008.

[17] 刘正成. 书法艺术概论[M]. 北京：北京大学出版社，2008.

后　记

◇ 黄修珠

　　本书的初撰距今已逾十年，其初衷是为了帮助当代大学生提高书法艺术的审美和鉴别能力，强化传统人文素养的培育，为中华优秀传统文化传承做出努力。

　　编撰工作是在赵振乾教授的指导下进行，由我负责落实。首先由我列出全书的框架和提纲，全书分为上、下两编，上编是重要的理论铺垫，主要介绍书法艺术的核心理论及其与相关传统艺术门类之间的关联等知识，一为较好地认识书法，明晰书法艺术在中国传统文艺范畴中的特殊性；二是形成大文化概念，将书法艺术看作是中国传统文化的一部分而不是孤立的存在。这是书法鉴赏能力培养中"鉴"的内容，是"赏"的前提与基础。

　　下编就是在具有一定的理论积淀之后，在"赏"历代经典范本的过程中展开审美教育。下编的纲目构思来源于两个方面：一是本人对书法艺术本质的思考，如"形势合一""笔势解放，突破象形"之论。书法艺术，简而明之就是人手的自由挥洒和汉字形体构造之间的矛盾统一之结果。人手的自由挥洒就是所谓的书写之"势"，是运动的过程，汉字形体的制约就是"形"的规范、美化的要求。"形"过于"势"，则必端庄齐整；"势"过于"形"，则必潇洒纵横，二者是矛盾之统一，是"度"的掌控和表现，缺一不可称之为书法，否则必然跌至美术字或者"鬼画符"的泥沼。篆书时代总体上说是"形"过于"势"的，因为有象形的约束，笔势是为构形服务的，带有画字的意味，所以许慎说"画成其物"（《说文解字叙》）。而"隶变"的本质就是"势"过于"形"，是书写性对汉字象形性的约束的重大突破，突破的结果是"抽掉"汉字之"象"，导致汉字由象形文字演变成抽象的文字符号，这就是对隶书"笔势解放，突破象形"之定义的理论由来。草书在这个道路上走得最远，晋卫恒《四体书势》说"草书之法，盖又简略"，删繁就

简，因"势"赋"形"，快捷的书写不断改造、删减字形，目的是"爱日省力"，所以不去想"岂必古式"。意即草书的字形，不像篆书那样应物象形，草书没有严格的文字学意义上的造字依据，它的依据是笔势运动的快捷性规律，是书写性对字形的二度改造所致。由此，草书的实用性要求减弱，艺术性（书写性）要求提升，在最大程度上追求解脱字形对笔势的束缚从而实现"自由挥洒，书写性情"。草书无疑是最能体现艺术性与书写性的书体。二是参照了孙过庭《书谱》中关于对书体使用功能的定性，如"趋变适时，行书为要；题勒方畐，真乃居先"。"真"即楷书，楷书和行书都是实用性很强的书体，行书带有随意性，可以随时应变，但楷书具有规范性，其基础地位不可动摇，故题署铭刻，是为首选。

五种书体，按照篆、隶、草、真（楷）、行排序，真、行之书晚近，世所共知。这就是对本书框架建设的大致构想。

本书撰写者都是富有教育情怀和教学与实践经验的高校教师，均有着高职称、高学历的优势。具体的撰写分工为：上编共两章，第一章，由郑州大学黄修珠老师执笔；第二章，由河南师范大学刘凤山老师执笔。下编共五章，第一章篆书部分，由华北水利水电学院金玉甫老师执笔；第二章隶书部分，由原河南大学刘绍伟老师执笔（今调内江师范学院）；第三章草书部分，由新乡医学院彭彤老师执笔；第四章楷书部分，由洛阳师范学院杨庆兴老师执笔；第五章行书部分，由商丘师范学院张雪峰老师执笔。最后由我统揽、通读全书。他们编撰态度严谨认真，敬事用心，我在通读的过程中深切感受到这一点，向他们致敬！

河南美术出版社慨允付梓，体现出对传统文化和社会美育的关怀和担当，陈宁副总编及张轩、李昂二位编辑颇费心力，我的研究生曹志华、黄汉霖等给予很多协助，一并致谢。

限于编者学力与经验，或有不足，期待读者的批评与指正。

2021年7月